KB157471

문화민주주의
: 독일어권 문화정책과 예술경영

곽정연·최미세·조수진

문화민주주의
: 독일어권 문화정책과 예술경영

© 곽정연, 최미세, 조수진, 2017

1판 1쇄 발행__ 2017년 09월 20일
1판 2쇄 발행__ 2023년 02월 25일

지은이__ 곽정연·최미세·조수진
펴낸이__ 홍정표

펴낸곳__ 글로벌콘텐츠
　　　　등록__ 제25100-2008-000024호

공급처__ (주)글로벌콘텐츠출판그룹
　　　　대표__ 홍정표 **이사**__ 김미미 **편집**__ 임세원 강민욱 백승민 권군오 문방희 **기획·마케팅**__ 이종훈 홍민지
　　　　주소__ 서울특별시 강동구 풍성로 87-6 **전화**__ 02-488-3280 **팩스**__ 02-488-3281
　　　　홈페이지__ www.gcbook.co.kr **메일**__ edit@gcbook.co.kr

값 15,000원
ISBN 979-11-5852-157-8 93600

* 이 책은 본사와 저자의 허락 없이는 내용의 일부 또는 전체를 무단 전재나 복제, 광전자 매체 수록 등을 금합니다.
* 잘못된 책은 구입처에서 바꾸어 드립니다.

문화
민주주의

독일어권
문화정책과
예술경영

곽정연·최미세·조수진 지음

들어가며

문화의 시대

제2차 세계대전 후 인간의 존엄성을 회복하고 국가의 이미지를 고취시키기 위하여 문화에 대한 중요성이 부각되기 시작하였다. 정보화와 세계화가 가속화되면서 문화 간 접촉과 교류 그리고 협력 기회가 증가함으로써 문화 간 대립과 그 해소가 중심주제로 부상하였다. 한편 문화가 중요한 성장 동력으로 주목받으면서 문화와 지식을 활성화시켜 다양하고 광범위한 문화적 체험을 상품화하는 산업이 차세대 산업으로 떠오르게 되었다. 오래전부터 많은 경제·경영학자들은 문화산업이 21세기 국가경쟁의 최후 승부처가 될 것이라고 예견하였다.

이제 한 나라의 매력이나 가치를 군사력이나 경제력보다 그 나라의 문화자산이 결정짓는 시대에 들어선 것이다. 과거 산업 사회에서는 노동, 자본, 토지 등과 같은 물질적 자원 생산 요소가 경쟁의 원천이었지만, 21세기 지식정보화 사회에서는 사회구성원들의 창의성과 지적, 감성적 능력과 같은 비물질적 자원이 국가경쟁력을 결정한다. 경제성장, 교육수준의 향상, 여가시간의 증대, 미디어의 발전, 문화의 경제적 효용 가능성에 대한 논의와 함께 우리의 삶에서 문화가 차지하는 비중은 더욱 커져 21세기는 문화가 국가경쟁력을 좌우하는 시대에 들어섰다고 할 수 있다.

하지만 문화는 정치, 제도, 지리, 심리 등 다양한 요인들이 포함된 복잡한 속성으로 작용하고 있어 수량화하기 어렵다. 문화경쟁력은 수출 혹은

수입의 지표로 잡혀지지 않기 때문에 아직까지 각국의 문화경쟁력수준을 제대로 파악하는 것은 쉽지 않다.

문화정책

문화의 중요성이 강조되는 시대 흐름을 따라 세계 각국은 국가 정체성을 확보하고, 국민의 삶의 질을 향상시키고, 국가 이미지를 제고하며 문화의 산업화로 국가경쟁력을 강화하고자 다양한 문화정책을 추진하고 있다.1) 문화정책은 문화예술을 발전시키고 국민들의 문화복지 수준을 높이기 위하여 정책을 수립하고 집행하는 일련의 행위와 상호작용이라는 것이 일반적인 정의이다.2)

어디에 주안점을 두고 어떻게 문화를 육성해야 하느냐는 각 나라의 문화적 전통과 사회적 상황에 따라 서로 상이한 관점에서 논의되고 있다. 이때 경제성장에 중점을 두는 문화의 경제적 역할과 소통과 사회통합을 목표로 하는 문화의 사회적 역할은 논의의 쟁점이 된다.

문화의 역할

산업발전에 따른 여가시간의 증가와 대중 매체의 발전은 문화에 대한 수요를 증대시켜 문화의 경제적 역할에 주목하게 하였다. 이런 시대의 흐름에 발맞춰 90년대 영국의 맨처스터 대중문화 연구소(Manchester Institute of Popular Culture)는 예술의 경제적 가치에 대하여 연구하였다.3) 이러한 연구를 통해 문화 관련 산업이 미래의 고부가가치 산업임을 확인하고, 문화 관련 산업을 "창조산업(Creative Industries)"이라고 칭하였다.4) 이 연구결과는 유럽 전체에 영향을 주어 문화 관련 산업이 미래의 핵심산업임을 확인하는 계기를 마련한다. 유럽연합 집행위원회(European Commission)는 2006년에 "유럽의 문화 경제(The Economy of Culture in Europe)"라는 연구결

과물을 출간한다.5) 이 연구결과에 근거해 유럽연합의 "유럽문화부위원회(der EU-Kulturministerrat)"는 2007년 브뤼셀 회의에서 창조산업이 유럽의 일자리를 창출하고 경제성장을 견인하는 데 중요한 역할을 한다고 공인한다.6)

독일에서는 80년대에 문화를 통해 얻을 수 있는 간접수익성(Umwegrentabilität)에7) 관해 논하면서 문화를 미래의 가장 중요한 산업이라고 인정하게 된다. 이렇게 유럽에서 부각되는 문화의 경제적 기능과 연관되어 문화경영 내지 예술경영의 중요성이 강조된다. 이러한 흐름에 따라 문화기관이 국가의 직접 관리에서 벗어나 전문가 중심의 운영방식을 지향하면서 전문적인 예술경영자에 대한 수요가 증가하기 시작한다.

영미권에서는 창조경제(Kreativwirtschaft)를 문화전반과 관련된 산업이라고 이해한다. 반면, "유럽의 문화 경제"에 따르면 유럽에서는 미술, 연극, 박물관, 도서관, 기록 보관(Archive) 등 전통 분야를 "문화 분야(kulturelle Sektor)", 출판, 영화, 음반 등은 "문화산업(Kulturindustrie)", 그리고 패션, 건축, 광고 등과 같이 문화를 도구로 활용하여 상품을 생산하는 분야를 "창조 분야(kreative Sektor)"로 나눈다.8) 이러한 구분이 항상 명확하지 않을 뿐 아니라 그 경계도 사라져 가는 것이 추세이지만 영미권에서 문화 전체를 산업이라고 인식하는 반면, 유럽에서는 사회적 기능에 초점을 맞춘 문화 분야와 경제적 기능에 초점을 맞춘 문화산업 내지 창조 분야를 구분하는 경향을 살펴볼 수 있다.

유럽에서는 상업적으로 생존 가능한 예술 분야와 그렇지 못한 순수예술 분야를 구분함으로써 공적 지원의 분야를 규정한다고 할 수 있다. 영미권과 비교하면 예술이 경제성의 잣대보다는 개혁과 창조성 내지 삶의 질 향상 등 공적 가치로 평가되고 취급되어야 한다는 예술의 사회적 가치와 역할에 대한 논의가 우세하다.9)

문화의 사회적 역할

이 책은 문화정책이 문화의 사회적 역할에 중점을 두어야 한다는 신념을 토대로 한다. 문화예술은 모든 사회구성원이 자신의 욕구와 문제를 표현하면서 더 나은 세상으로 나아갈 수 있는 전망을 제시할 수 있는 공론장을 제공해야 하고, 이를 지원하는 것이 문화정책에서 가장 중요하다고 생각한다.

해방과 전쟁을 거치며 절대적 빈곤 국가였던 한국은 경제발전을 이루며 1인당 국민 소득 2만 달러, 인구 5천만 명을 넘어 2012년에 세계에서 7번째로 독자적 내수시장을 갖춘 경제대국을 의미하는 20-50 클럽의 대열에 들어서게 되었다. 2015년에는 1조 4000억 달러 규모의 GDP를 기록하며 세계 11위의 경제 국가로 자리 잡았다. 그러나 급속한 근대화와 경제적 성장은 많은 사회적 문제와 계층 간의 갈등을 낳았다. OECD 국가 중 자살률 1위, 노인 빈곤율 1위, 저출산율과 이혼율 세계 2위 및 낮은 삶의 만족도 등의 지표가 이를 증명하고 있다. 삼성경제연구소(2009)가 소득불평등을 분자로, 갈등관리시스템인 민주주의 성숙도와 정책수행 능력을 분모로 하여 산출한 자료 분석에서 한국은 OECD 27개 국가 중 4위로 갈등수준이 높게 나타났다.

국가 경제성장에 비해 개인 삶의 질과 행복 수준은 향상되지 못하고, 타인과 사회에 대한 불신과 함께 공동체 해체 위기가 대두되었다. IMF와 그 후 이어진 세계경제위기는 실업률을 증가시키고, 중산층을 축소하여 취약해진 사회안전망으로 인한 사회적 약자를 속출하게 하였다. 빈익빈 부익부, 상대적 박탈감의 심화 등 사회경제적 양극화현상, 청년실업률과 이주 노동인구의 급속한 증가, 저출산·고령화 문제, 지역사회공동체의 와해, 이념갈등, 빈부갈등, 지역갈등, 세대갈등, 노사갈등, 남북한 갈등 등 산재한 사회적 문제를 해결하기 위해서는 공정한 열린 소통의 장을 마련하는 것이 시급한 사회적 과제로 대두된다.

예술은 개념적 사고와 이성적 논리가 미치지 못하는 세계를 이야기함으로써 심미적 거리감을 가지고 역사적 사실과 허구의 긴장관계 속에서

억압되었던 인간 삶의 부조리와 모순을 드러내고, 사회적 판타지(soziale Fantasie)를 통해 사회문제에 대한 새로운 대안과 해결점을 제시하기도 한다. 문화는 전승되어 온 가치 체계에 대한 이해와 공유를 통해 타자를 이해하는 통로를 마련해주며 역동적인 공공 소통의 장으로서 역할을 할 수 있다. 예술을 매개로 타자와의 소통을 이끌어 내고, 그 과정에서 서로의 다름을 인지하여 이에 대한 공통의 관심사를 찾아갈 수 있어 사회적 통합을 위해 문화예술은 가장 중요한 매개체라고 할 수 있다.

비판적이고 자율적인 사유에 기반을 둔 의사소통을 함으로써 공공선을 추구하는 개방된 공론장을 통해 공공성은 구현될 수 있다. 이러한 소통을 통한 공공성 구현은 한 사회의 가장 중요한 과제이고, 여기서 문화예술은 중요한 역할을 할 수 있다.

문화민주주의

바로 이러한 문화의 사회적 역할과 함께 주목받는 개념이 문화민주주의이다.

문화의 민주화는 엘리트 중심의 고급문화를 대중들에게 확산하는 것을 목표로 한다. 문화민주주의는 문화의 민주화 단계를 넘어 문화다양성을 기반으로 소외계층 없이 공동체의 모든 구성원이 문화예술의 생산과 향유의 주체로 참여하는 것을 지향한다. 고급문화를 대중에게 확산하고 문화에 대한 접근성을 높이는 것은 사회구성원 스스로가 문화를 창출할 수 있는 기반을 마련하는 것이기 때문에 문화민주주의는 중점을 어디에 두느냐에 따라 차이가 있지만, 문화민주화의 확장된 개념이라고 볼 수 있다.

문화민주주의는 모든 구성원이 문화를 구성하는 능동적인 주체가 되어 문화예술을 통해 자신의 욕구와 문제를 표현하고 소통하는 것을 추구하는 것을 의미한다. 고급예술뿐 아니라 일상생활에서의 창의적 활동도 예술적 행위에 포함되고, 각 개인의 다양한 취향을 인정하고, 그러한 취

향을 행사하는 것을 보장하자는 것이다.10)

이 책은 문화민주주의를 핵심키워드로 삼아 독일과 오스트리아의 문화정책과 이러한 문화정책에 기반을 둔 예술경영을 고찰한다.

책의 구성과 목표

독일과 오스트리아는 프리드리히 실러(Friedrich von Schiller)가 정립한 미적 교육의 전통에서 출발하는 문화민주주의적 이념을 선진적으로 실천하고 있다. 또한 오랜 예술적 전통과 고유한 문화 환경을 기반으로 예술의 사회적 역할과 관련지어 독창적인 이론과 실제를 발전시키고 있다. 그러나 독일과 오스트리아의 예술경영 내지 문화정책은 지금까지 국내에 본격적으로 소개되지 않았다.

문화정책의 방향은 일반적으로 문화에 대한 선호가 시장에서 인식되고 배분되는 시장주의와 문화에 대한 선호를 국가가 관리하는 국가주의로 나누는데, 한국은 독일과 오스트리아와 같이 국가주의에 속한다. 2016년 한국의 문화 관련 재정(문화·체육·관광)은 6.6조 원으로, 이는 정부재정 386.7조 원의 약 1.72%에 달하는 액수이다.11) 한국은 독일과 오스트리아와의 차이는 크지 않지만, 시장주의를 지향하는 미국과 비교했을 때 상당한 격차가 있다. 독일은 미국보다 10배 이상의 높은 비중으로 국가가 문화예술 분야를 지원하고 있다. 독일과 오스트리아는 전통적 복지국가로서 정부가 포괄적으로 예술을 지원하지만, 자유시장경제를 대표하는 미국의 경우 민간기부에 크게 의존한다. 한국, 독일, 오스트리아 모두 민간지원의 여건이 활성화되어 있지 않기 때문에 국가의 개입은 문화발전을 위해 필수적이라고 할 수 있다.

이렇게 유사한 여건에서 국가가 문화예술을 지원하고 있음에도 불구하고 성취도 면에서 세 국가는 많은 차이를 보인다. 따라서 한국보다 많은 성과를 거두고 있고, 높은 만족도를 보이는 독일어권 문화정책을 비교 분석하는 연구는 한국 문화정책 수립에 많은 시사점을 제공할 것이다.

문화민주주의에 대한 담론은 유럽에서는 68운동 이후, 그리고 한국은 90년대 이후 본격적으로 형성되었다. 독일과 오스트리아는 문화민주주의를 문화정책의 목표로 세우고, 소외계층의 문화 참여를 지원하기 위해 다양한 사업을 수행하고 있다. 문화정책을 통해서 제도를 마련하고, 경영을 통해서 문화민주주의를 실천하고 있는 독일어권 사례를 고찰하여, 이를 한국 문화정책과 비교하는 것은 한국 상황에 적합한 문화정책을 새로이 정립하고, 예술경영의 지침을 마련하는 데 시사하는 바가 많다. 독일어권 문화정책과 예술경영은 영미권에 비해 국내에 많이 소개되지 않았기에 그 의미가 더욱 크다.12)

또한 독일어권 문화정책과 예술경영의 실례를 살펴봄으로써 문화정책과 예술경영의 본질은 무엇이고, 성공은 어떻게 규정하여야 하며, 성공적인 문화정책과 예술경영의 필수 요소는 무엇인지를 규명할 수 있다. 이를 통해 문화정책과 예술경영이 학문으로서 독자적인 정체성을 확립하는 데 일조할 것이다.

이 책은 지금까지 국내에 소개된 영미권 예술경영과는 다른, 독일어권 문화정책과 예술경영을 문화민주주의에 초점을 맞추어 소개한다. 이로써 독일문화학의 외연을 넓히고, 한국의 문화민주주의 정착을 위해 문화정책과 예술경영에 새로운 시각과 학문적 근거를 마련하는 데 기여하고자 한다.

예술경영은 경영학이 강세를 보이고 있는 미국에서 시작되었지만 예술경영의 핵심 분야인 공연예술이 문화에서 가장 큰 비중을 차지하고 있는 나라는 독일어권이다.

문화기관은 좁은 의미로는 연극, 음악, 오페라, 무용과 같은 공연예술과 갤러리와 박물관과 같은 미술 분야, 그리고 도서관과 아카이브를 의미하고, 넓은 의미로는 문화산업 분야를 포함하여 영화, 방송, 신문, 잡지, 음반사업, 출판사까지 포함한다.

이 책에서는 좁은 의미의 문화기관을 다룰 것이며, 그 중에서도 공연예술에 집중하고자 한다. 공연예술은 독일어권에서 전통적으로 공론장으로서 중요한 역할을 함으로써 문화민주주의의 실현과 밀접한 관계가

있는 분야이다. 독일어권은 지방분권의 전통을 살려 세계적으로 가장 체계적으로 잘 조직된 공연예술 분야의 인프라를 구축하고 있어 공연예술이 독일어권 예술경영에서 핵심적인 역할을 한다.

독일 공연예술 분야 중에서도 대표 분야는 연극이다. 공연예술에서 전체 관객 수의 25.43%가 성인극, 13.85%가 아동극을 차지해 연극이 차지하는 비율이 40%에 가까울 정도로 그 비중이 크다.13) 오페라 19%, 무용 8.01%, 콘서트 7.93%, 뮤지컬 7.26%로 그 뒤를 잇는다.14)

보통 예술경영, 문화경영, 문화예술경영이란 용어는 뚜렷한 구분 없이 함께 사용된다. 문화경영은 일반적으로 문화관광이나 도시경영 등을 포함하면서 예술경영보다 더욱 광범위한 범위에서 사용되는데 독일에서는 예술경영보다는 문화경영이란 용어가 더 많이 사용된다. 국내에서는 문화경영보다 예술경영이라는 용어가 더 자주 사용된다. 이 책에서는 공연예술 분야로 사례연구를 한정하기에 예술경영이라는 용어로 통일하여 사용하려 한다.

본 필진은 한국연구재단의 지원을 받아 "독일 예술경영과 문화민주주의 – 한국의 문화민주주의 정착을 위한 독일어권 공연예술경영의 사례연구"를 수행하였다. 연구를 하면서 독일어권 예술경영에서 문화정책의 중요성을 인식하고, 기존의 연구를 심화 발전시켜 경제·인문사회연구회의 지원을 받아 "사회적 소통과 통합을 위한 인문학 기반 한국적 문화정책 연구 – 독일과 오스트리아 문화정책과의 비교를 중심으로"를 수행하였다. 이 책은 두 연구에서 미지한 부분에 관한 연구를 새로이 수행하여 두 연구의 결과를 수정하고, 보완한 것이다.15)

이 책은 곽정연, 최미세, 조수진이 함께 연구하여 집필하였다. 각각의 담당부분은 아래와 같다.

「1부 문화예술의 이론적 배경」은 최미세가 집필하였다.

「2부 독일 문화정책」은 곽정연이 집필하였으나 그중에서 '6. 문화예술교육'과 '8. 유럽연합의 문화정책과 독일문화'는 최미세가 집필하였다.

「3부 오스트리아 문화정책」은 조수진이 집필하였다.

「4부 예술경영」에서 독일 부분은 곽정연이, 오스트리아 부분은 조수진이 집필하였다. 그 중에서 '1.2. 공공기관: 필하모니'는 최미세가 집필하였다.

「5부 한국 문화정책」에서 '1. 개요', '4. 문화의 집', '5. 생활문화공동체', '7. 한국 문화정책과 독일 문화정책'은 곽정연이 집필하였다. '2. 공적 지원', '3. 지방문화 육성', '8. 한국 문화정책과 오스트리아 문화정책'은 조수진이 집필하였고, '6. 예술교육'은 최미세가 집필하였다.

이 책을 완성하기까지 많은 사람들이 도움을 주었다. 국내 연구자들, 독일어권 연구자들, 예술기관 경영자들, 문화 관련 담당자들이 정보를 제공해주고, 영감을 주고, 연구를 계속할 수 있는 힘을 주었다.

인터뷰에 응해주신 그립스 극장(GRIPS Theater)의 폴커 루드비히(Volker Ludwig), 리미니 프로토콜(Rimini Protokoll)의 헬가르트 하우크(Helgard Haug)와 다니엘 베첼(Danile Wetzel), 쉬쉬팝(She She Pop)의 미케 마츠케(Mieke Matzke), 빈 극장연합(Vereinigte Bühnen Wien)의 알렉스 리너(Alex Riener), 문화경영과 문화정책 관련 학자인 아민 클라인(Armin Klein), 볼프강 슈나이더(Wolfgang Schneider), 미하엘 비머(Michael Wimmer) 그리고 베를린 시의 문화부장 콘라드 슈미트 베르테른(Konrad Schmidt-Werthern)에게 감사의 말씀을 전한다.

이 책의 출간을 흔쾌히 담당해 주신 글로벌콘텐츠출판그룹 관계자 분들, 특히 꼼꼼하고 사려 깊은 편집과 수정 제안으로 책의 완성도를 높여주신 노경민 선생님께 감사드린다.

이 책의 부족한 점은 지속적인 연구를 통해 보완될 것이다.

필자들을 대표하여
곽정연

주석

1) 곽정연 2016b, 1쪽 참조.

2) 임학순 1996, 3쪽 참조.

3) Deutscher Bundestag 2007, 335쪽 참조. 1980년대 보수당 정권하에서 영국의 대처 수상이 예술기관에 대한 공적 지원을 축소했다. 영국에서 수행된 예술의 경제성에 대한 연구는 예술의 경제적 가치를 증명함으로써 공적 지원의 근거를 제시하게 된다. 김경욱 2011, 49쪽 이하 참조.

4) Deutscher Bundestag 2007, 335쪽 참조. 영국은 2005년 문화 관련 산업을 육성하고자 "창조산업 장관(minister for Creative Industries)"을 임명한다.

5) 이 연구는 2003년 기준으로 유럽전역에서 6백만 명의 사람들이 문화 분야에서 종사하고 있고, 그 숫자는 계속 증가할 것이라는 전망을 보여준다. 같은 해의 문화 관련 총부가가치 (Bruttowertschöpfung)는 유럽 내 전체 산업 분야의 2.6%에 해당한다고 보고한다. Deutscher Bundestag 2007, 336쪽 이하 참조.

6) 김상원 2009, 188쪽, Institut für Kulturpolitik der Kulturpolitischen Gesellschaft 2007, 387쪽 이하 참조.

7) 간접수익성이란 예를 들어 한 지역의 문화행사가 열리면 호텔, 레스토랑, 운수업, 상점 등 다른 산업이 간접적으로 수익을 올리는 것을 의미한다.

8) Deutscher Bundestag 2007, 340쪽 이하 참조.

9) 김경욱 2011, 52이하 참조.

10) 곽정연 외 2015, 382쪽 참조.

11) 기획재정부 2016 참조.

12) 독일 문화정책에 관한 가장 대표적인 선행연구는 문화정책협회(Kulturpolitische Gesellschaft) 가 2000년부터 매년 발간하는 『문화정책연감(Jahrbuch für Kulturpolitik)』이다. 이 연감은 지방분권제, 공적 지원, 유럽연합의 문화정책, 공연예술지원, 문화기관, 다문화, 시민주체 문화사업, 문화산업, 창조경제 등 문화정책 전반에 관한 주요한 주제를 중심으로 저명한 학자들의 논문과 문화정책 관련 현황을 소개하고 있다. 『문화경영연감 2011 문화경영과 문화정책(Jahrbuch für Kulturmanagement 2011 Kulturmanagement und Kulturpolitik)』, 『문화경영편람: 학업과 활용을 위한 안내서(Kompendium Kulturmanagement: Handbuch für Studium und Praxis)』, 『문화경영과 문화정책의 지속적인 발전(Nachhaltige Entwicklung in Kulturmanagement und Kulturpolitik)』은 문화경영과 연관 지어 문화정책을 다루고 있고, 『문화경색(Der Kulturinfarkt)』은 독일의 문화정책의 문제점을 지적하고 있다. 이외에도 다양한 논문들과 저서들이 발표되었으나 문화민주주의에 초점을 맞추어 독일 문화정책을 탐구한 연구는 아직까지 수행되지 않았다.

국내에서 독일 문화정책에 대한 연구는 영미권이나 프랑스 문화정책과에 비교해 매우 미미하게 수행되었다. 이에 관한 단행본으로는 2016년에 발간된 『독일 문화정책과 문화경영 -지속가능성을 향한 문화』가 있고, 「독일 문화정책과 세계 문화발전」, 「독일 문화정책-베를린의 문화정책을 중심으로」, 「통일 독일의 문화예술정책이 통일 한국에 주는 시사점」, 「유럽연합과 독일의 문화와 문화정책」과 본 필진이 발표한 「독일 문화정책과 예술경영의 현황」과 같이 독일 문화정책을 개관하는 논문 몇 편이 발표되었을 뿐이다. 아직까지 문화

민주의에 초점을 맞추어 독일 문화정책을 한국 문화정책과 비교하여 심도 있게 고찰한 연구는 수행되지 않았다.

오스트리아 문화정책에 관해 국외에서 행해진 연구 중 대표적인 것은 매년 연방 정부에서 발간하는 『예술보고서(Kunstbericht)』와 『문화통계(Kulturstatistik)』가 있다. 이 보고서들은 오스트리아 전체 문화예술 분야의 전반적 현황 및 예산 분포와 집행에 대해 집약, 서술하고 있다. 그 외에 문화지원의 필요성에 대해 서술한 「규범적이고 행정적인 도전으로서의 문화 진흥(Kulturförderung als normative und administrative Herausforderung)」이 있다.

이 연구들은 연방 정부의 문화진흥법과 각 주의 예술진흥법의 목표, 이념 및 시행에 대해 상세히 보고하면서 오스트리아 문화정책의 역사적 배경을 서술하고, 공공예술기관의 재원 조성 및 운영방식 그리고 그 결과들에 대한 데이터를 제공하고 있다.

국내에서 행해진 오스트리아 문화정책에 대한 선행연구는 오스트리아 문화법제의 구조 및 내용을 분석하고 그 법률의 내용에 대해 상세하게 서술하고 있는 『오스트리아 문화예술 진흥법제』와 본 필진이 발표한 오스트리아 문화정책의 역사적 발전과정과 문화 분야에 대한 공적 지원 현황을 밝히고 있는 「오스트리아 문화정책과 예술경영 현황-공공예술기관의 운영형태 및 재원조성을 중심으로」, 「오스트리아 예술경영과 문화민주주의-빈 극장연합을 중심으로」 등이 있다.

아직까지 문화민주주의에 초점을 맞추고 한국의 문화정책과 비교하여 심도 있게 오스트리아 문화정책을 고찰한 연구는 수행되지 않았다.

13) 홍진호 2016, 173쪽 참조.

14) 홍진호 2016, 173쪽 참조. 국내에서는 전체 관객 수가 32.30%가 뮤지컬, 18.41%가 연극을 차지해서 독일과는 다른 양상을 보이고 있다. 홍진호 2016, 175쪽 참조.

15) 이 책은 학회의 사전 동의를 받아 아래의 논문을 수정, 보완하여 활용하였음을 밝힌다.
곽정연 2015, 「독일 그립스 극장의 청소년극 "머리 터질 거야"(1975)에 나타난 청소년 문제」, 『독일언어문학』 67집, 275-295.
곽정연 2016, 「독일 문화정책과 예술경영의 현황」, 『독일어문학』 72집, 1-25.
곽정연 2016, 「그립스 극장의 "좌파 이야기"에 나타난 68운동과 68세대」, 『독일언어문학』 71집, 207-229.
곽정연 2016, 「독일 문화정책과 사회적 시장경제의 연계성」, 『독일어문학』 75집, 1-24.
곽정연 2017, 「독일 그립스 극장의 "1호선"과 "2호선-악몽"에 나타난 사회문제와 유토피아」, 『독일언어문학』 75집, 113-136.
곽정연 외 2015, 「독일 예술경영과 문화민주주의-그립스 극장을 중심으로」, 『독일언어문학』 70집, 377-404.
곽정연 외 2016, 『사회적 통합을 위한 인문학 기반 한국적 문화정책 연구-독일과 오스트리아 문화정책과의 비교를 중심으로』, 경제인문사회연구회 인문정책연구총서 2016-10.
조수진 2016, 「오스트리아 문화정책과 예술경영 현황-공공예술기관의 운영형태 및 재원조성을 중심으로」, 『독일어문학』 72집, 261-282.
조수진 외 2015, 「오스트리아 예술경영과 문화민주주의-빈 극장연합을 중심으로」, 『독일언어문학』 70집, 455-478.
최미세 2012, 「유토피아-예술의 미학적 가치와 경제적 윤리의 융합」, 『독일문학』 121집, 397-417.
최미세 2014, 「문화예술의 공적 가치와 문화민주주의」, 『독일어문학』 64집, 395-415.
최미세 2016, 「문화민주주의에 대한 논의와 현황-미국, 유럽, 독일을 중심으로」, 『독일어문학』 72집, 315-335.
최미세 외 2015, 「독일 예술경영과 문화민주주의-베를린 필하모니를 중심으로」, 『독일언어문학』 70집, 405-430.

목 차

문화예술의 이론적 배경

과거에는 문화예술을 향유한다는 것이 단순히 공연예술이나 영화 관람 등에서 관객으로서 일방향적인 정보 전달의 수혜를 받는 것으로 인식되었다. 그러나 이제는 대규모 문화예술공간을 중심으로 문화예술을 전달하는 방식에서 지역사회를 중심으로 직접 참여하는 문화예술로 변하고 있다. 이로 인하여 문화예술에 대한 공급자와 수요자의 경계선이 점점 사라지고 있다. 문화수요자들의 문화향유에 대한 욕구는 문화예술에 참여해서 수용하는 것에 만족하지 않고, 직접 공급자가 되기도 하면서 공감을 바탕으로 한 쌍방향적인 소통을 원하고 있다.

오늘날 문화예술은 누구나 접근할 수 있는 공적 특성에 주목하고 있다. 천부적인 재능을 가진 소수의 사람들만이 문화권력을 형성하는 영역이 아니라 공적 가치를 추구하는 사회통합의 영역으로 발전하고 있다. 문화적 평등과 사회적 공존을 전제로 한 시민이 주체가 된 예술은 더 나은 세상을 만드는 동인으로 작용하고 있다.

오늘날 문화정책의 궁극적인 목적은 사회적 취약계층이나 소수의 하위문화가 스스로 표현하도록 장려하고, 의사소통 매체를 통하여 일상문화와 관계를 맺고 소통하는 데에 있다. 이러한 문화정책의 이념과 지향점에 대한 논쟁이 전 세계에서 현실화되기 시작하면서 경제적 소외계층

의 문화활동을 지원하는 문화사업과 다양한 계층을 대상으로 한 사회문화예술교육과 창작활동지원 등 문화적 평등을 지향하는 다양한 사업들이 대두된다.

고전적 의미의 복지는 최저생활의 보장, 사회적 소외계층의 보호, 사회적 형평성의 제고, 부의 재분배 등 주로 빈곤층을 대상으로 한 물질적 보상에 중점을 두고 있다. 그러나 현대적 의미의 복지는 문화복지의 개념을 함유하고 있고, 물질적인 측면뿐만 아니라 정신적인 측면에서의 삶의 풍요로움을 지향한다.

사회복지 개념이 최소한의 생활보장에 있다면, 문화복지는 문화를 통하여 사회문제의 발생을 예방하는 차원에 그 의미를 두고 있다. 물질적 결핍이라는 빈곤문제를 해결하기 위해 실시하는 복지는 단기적으로는 국민의 최저 기본생계를 유지할 수 있다. 그러나 장기적으로는 빈곤에 빠지게 되는 경우는 근본적인 원인을 해결하지 않으면 만성화되고 세습화되는 결과를 초래한다. 오늘날 사회적 배제라는 용어로 대체되는 빈곤이라는 개념은 단지 경제적 차원에서의 결핍이라는 데 국한되지 않고 주류 예술영역에 대한 특정 개인이나 집단들의 참여기회가 차단되는 상태로 확대된다. 소재나 표현 등의 난해함으로 특정 향유층의 전유물로 사회의 특정 계층만 접근이 가능했던 문화예술은 공적 가치와 공공성, 그리고 사회적 자본이라는 사명 속에서 소외되는 계층 없이 모두 참여하는 방향으로 나아가고 있다.

1. 문화자본 및 사회자본으로서의 문화예술

현대사회에서 문화가 가지는 중요한 기능 중 하나는 사회적 자본(social capital)으로 작용함으로써 사회적 소외나 배제(social exclusion)에 놓여 있는 개인이나 집단이 이러한 취약성에서 벗어나도록 하는 것이다. 클래머는 「사회적 및 문화적 가치에 대한 회계(Accounting for Social and Cultural Values)」(2002)에서 자본을 크게 세 종류로 구분한다. 경제자본은 경제적

소득이나 가치를 창출하는 데 유용한 자원을 의미한다. 사회적 자본과 문화적 자본은 각각 사회적 가치(우정, 집단성, 진실, 존경, 책임감)와 문화적 가치(삶의 양식, 인간의 기본적 가치 체계, 전통, 믿음)를 창출할 수 있는 능력을 지칭한다.[1]

문화예술이 시장경제의 원칙에서 벗어나 문화자본과 사회자본으로서의 정체성을 확보하기 위해서는 문화예술이 가진 고유의 내재적 기능 외에 사회통합적 기능을 충족해야 한다. 문화예술은 한편으로, 문화예술이 가진 미학적 정황으로 예술의 정체성을 확립하지만, 다른 한편으로는 예술이 가지는 사회적 기능을 통해서 정체성을 확인하게 된다.

예술이 가지는 이러한 소통코드에 대해서 프리드리히 실러는 자신의 미학서간 『인간의 미적 교육에 관한 편지(Über die ästhetische Erziehung des Menschen in einer Reihe von Briefen)』에서 예술이 가지는 내재적 성격과 예술과 사회와의 관계를 다루고 있다.[2] 실러는 이 서간에서 인간은 문화예술과의 교감을 통해 감정의 순화를 경험하며, 이러한 감정적 체험은 자신이 당면한 문제와의 화해와 외부세계와의 문제를 해결하는 능력을 부여한다는 것이다. 즉 미적 체험은 인간에게 행동하는 능력을 부여하며 사회적 인간으로 성장하는데 연결고리가 되고, 총체적 인간형성을 위한 원동력으로 작용한다고 주장한다.[3] 실러의 사상은 오늘날 문화예술이론에 직접적인 영향을 미치는데, 무엇보다도 문화예술을 일반 소비재와는 차별하여 윤리적 가치로 상정하는 데 토대가 되고 있다.

오스트리아의 사회학자인 요하네스 매스너(Johannes Messner)는 『문화윤리(Kulturethik)』(1954)라는 자신의 저서에서 독일 사회가 전후 문화예술을 통해서 나아갈 수 있는 윤리에 바탕을 둔 문화적 논리를 제공하고 있다. 매스너는 인간의 개별적인 도덕적 판단과 행위에 의거한 윤리의 개념을 사회의 구조로 확장하여 전통과 관습 등과 같은 사회사실들과 인간이 연결되어 있음을 주장한다. 즉 개별적 인간은 사회사실과 연결되어 있고, 다른 한편으로는 이러한 개별적 인간 존재가 사회구조와 사회사실을 창조하는 문화적 존재인 것이다. 전통과 연결된 사회의 관습의 중심은 윤리가 차지하고 있기 때문에 인간이 감정을 느끼고, 생각하고,

가치를 판단하는 데는 윤리의 역할이 결정적이라는 것이다. 이러한 윤리는 사회가 만들어 낸 문화예술과의 접촉을 통해 형성된다고 매스너는 주장하고 있다.4)

문화자본에 대한 연구에 있어서 중요한 영향을 끼진 학자 중 한 명으로는 부르디외를 꼽을 수 있다. 부르디외는 문화자본을 아비투스의 한 측면으로 보면서 예술과 문화에 대한 객관적인 지식과 문화적 취향을 문화자본의 중요한 요소로 표명한다. 부르디외는 취향의 고상함과 천박함을 평가하는 것은 미학적 기준이 아닌 사회적인 요소에 의해 결정된다고 설명한다. 즉 특정계급과 직업계층이 문화예술에 있어 구분되는 취향을 가지고 있으며, 이러한 사실은 취향은 객관적인 기준에 근거하는 것이 아니라 사회적 위치에 따라 형성된다는 것이다. 부르디외의 이론에 의하면 사회자본이 계급 간의 차이와 불평등의 영속화를 만들어 내고, 사회적 배제현상을 야기하는 요소로 작용한다는 것이다.5)

문화예술이 정부나 행정의 개입이나 공적 지원을 필요로 하는 것은 문화적 자본의 접근에 있어서 사회적 배제가 형성되지 않고, 문화적 삶에 모두가 참여할 수 있는 권리를 보장하기 위함이다. 유네스코는 이러한 문화적 권리를 문화예술의 향유, 문화의 창작과 전파, 문화예술에 대한 교육적 실천의 수행6) 등으로 구분하고 있다.

2. 문화의 공적 가치와 공공성

20세기에 문화예술경영이 태동할 당시의 문화정책의 커다란 비중은 시장경제에서 도태될 수밖에 없는 문화예술에 대한 보호에 있었다. 그러나 21세기 문화정책의 목표는 단지 문화예술의 보호나 대중화를 넘어서 모두가 참여하고 향유하는 문화예술에 중점을 두고 있으며 공동체 전체의 이익을 대변하는 공공의 문제로 발전하고 있다. 이와 연관되어 논의되고 있는 사안은 '공공성'의 문제이며, 공적 지원을 받는 문화예술은 사회구성원 다수의 공통적 이익을 추구하는 공공성의 준거조건을 충족

해야 하는 당위성을 가지고 있다.

공공성에 대한 개념은 일반적으로 위르겐 하버마스의 『공론장의 구조변동』에서 나타나는 "공공성(Öffentlichkeit)"의 논의에 중점을 두고 있다. 하머마스는 공공의 의미를 공중이 토론하고 여론을 형성하는 공론장으로 해석하고 있다. 하버마스에 의하면 문화를 토론하고 주도하던 공중이 문화를 소비하는 공중으로 바뀌게 되면서 문예적 공론장은 여론을 형성하는 공공적인 성격을 상실하게 되었다는 것이다. 교양계층이 중심이 되어 이끌었던 문예적 공론장이 붕괴되면서 공중은 비공공적으로 문예적 사안을 논하는 소수 전문가들과 공공적으로 문화예술을 소비하는 대중으로 이분화된다.7) 이로써 공중의 특유의 의사소통형식이 상실된다.

하버마스의 공론장의 측면에서 오늘날의 문화예술을 살펴볼 때 문화예술은 창작부터 소비까지 시장경제에 의존하고 있다. 또한 문예적 논의의 차원에서 담론의 대상이 되었던 문화예술은 대중의 여가활동에 적합하고, 수용이 쉬운 소비재로 변화한다. 소비문화의 급격한 팽창과 시장경제에 입각한 문화정책은 삶의 복지와는 무관하게 획일적인 대중문화의 수요만을 증가시켰음을 보여준다. 이러한 현실 속에서 문화예술을 통해 소통할 수 있는 공론장을 제공하기 위해서는 문화예술의 진정한 대중화와 민주화가 이루어져야 한다. 이를 위해 문화민주주의를 실현시킬 수 있는 정책이 수립되어야 한다는 담론이 형성되고 있다.

2000년대 중반부터 문화민주주의의 개념과 함께 여기에 해당하는 당위성을 공공성에서 찾게 되면서 여러 가지 개념이 대두된다. 사이토 준이치 교수는 하버마스의 공공성을 토대로 문화민주주의 측면에서 세 가지 핵심 사안을 제시한다. 첫째는 공적인 의미로 국가와 관련되어 있어야 하며, 둘째는 보편적인 의미로 모든 사람을 포괄할 수 있어야 하며, 셋째는 열려 있다는 의미에서 모든 사람들이 접근 가능해야 한다는 것이다.8)

문화민주주의에서 추구하는 공공성이란 일차적으로 문화향유자의 경제적, 사회적, 교육적 배경과 무관하게 모든 사람을 포괄할 수 있게 예술적 취향과 기호가 고려되어야 하는 것을 의미한다. 무엇보다도 문화예술로부터 소외되고 배제되기 쉬운 사회적 약자의 권익을 고려해야 함을

전제한다.

하버마스가 제시한 공론장을 예술의 공공성 실현이라는 측면에서 고찰하면, 모든 사람에게 공통적 관심이 될 수 있게 열려 있는 예술을 의미한다. 또한 예술이 소통과 공공의 담론의 대상이 되어 공공의 영역에서 가치를 찾을 수 있어야 한다는 의미를 내포한다. 즉, 예술을 바탕으로 감정의 교류와 소통공간을 마련함으로써 예술의 향유층의 폭을 넓히고, 다양한 가치가 논의될 수 있는 공공성을 확립할 수 있다는 것이다.

3. 문화다양성

문화다양성에 대한 논의는 21세기의 문화예술정책에서 전 세계적으로 가장 큰 이슈가 되고 있는 사안이며 문화민주주의와의 연관성 속에서도 핵심이 되고 있는 문제이다. 오늘날 세계는 시장경제의 경쟁구도가 점점 더 가속화되면서 문화예술 분야에서도 역시 경제적 효과가 창출되기를 요구하고 있다. 문화수용자는 문화소비자로 변화하고 있다. 문화예술이 시장경제에서 다른 산업과의 경쟁해서 도태되지 않기 위해서는 문화예술의 향유자는 곧 소비자가 되어야 한다. 이러한 논리로 비영리적이고 대중적이지 못한 예술 분야는 점점 더 존립이 어려워지고 있다.

이러한 흐름 속에서 모든 사람을 포괄할 수 있는 문화정책의 필요성이 대두되면서 각기 다른 민족, 인종, 문화적 배경을 가진 이주민과 사회적 소수자들이 동등하게 사회문화, 정치, 경제, 활동에 참여할 수 있도록 다양성의 보장이 요구되었다. 여기에 대한 제도적 장치로 유네스코는 2001년 '세계 문화다양성 선언'을 시행했고, 2005년 '문화적 표현의 다양성 보호 및 증진 협약'을 채택하였다. 한국은 동 협약의 110번째 비준국가로서 2010년 7월 같은 협약이 국내에 정식 발효되었다. 문화다양성의 보호는 시장경제의 원리와 세계화 현상이 심화되는 상황에서 세계의 거의 모든 나라가 문화적 기본권에 심각한 위협을 받고 있고, 이로 인해 더 이상 피할 수 없는 현안이 되었다. 유네스코 문화다양성 선언은 문화

가 단순한 상품이나 소비재로 여겨져서는 안 되며, 이를 보장하기 위해서는 적절한 정책적 개입이 필요하다는 점을 역설하고, 문화다양성을 위한 제도적 보완과 정책이 필수적이라는 것을 강조하고 있다. 이 조약은 문화다양성을 보호하기 위한 최소한의 제도적 장치인 셈이다.[9]

2010년 유네스코 문화다양성 협약이 국회에서 비준된 이후에 한국에서도 문화다양성과 관련된 사안들은 문화정책의 중요한 과제로 다뤄지고 있다. 문화다양성 정책은 다문화, 문화정체성, 예술다양성, 문화의 공익적 기능을 모두 포함하고 있으며 문화민주주의 실현을 위하여 범위와 영역을 확대하는 것이 궁극적인 목적이다.

20세기 말에 나타난 많은 현상 중 하나는 세계화이다. 이러한 세계화의 흐름 속에서 모든 종류의 문화적 교류와 통신의 강도·분량·속도가 증가되고, 서구 산업국가의 대중문화가 전 세계를 지배하며 문화상품의 생산 및 유통을 다국적 기업이 주도하게 되었다. 문화산업 주도와 문화적 전 지구화 현상을 단지 시장을 확대하고 이윤을 극대화하려는 서구 자본주의 시장의 확장과정으로만 보는 것은 한계가 있다. 문화적 지구화는 문화산업의 시장, 문화상품의 생산양식, 콘텐츠와 메시지, 다양한 수용자 등을 모두 포함하는 것으로 단지 경제적인 차원과 지역적인 확장만을 의미하는 것이 아니며 글로벌 차원으로 행해지는 문화적 지배까지 의미한다. 때문에 여러 소수집단의 다양성과 또 다른 가치의 중요성을 재인식해야 한다.

이와 관련해서 한국사회뿐 아니라 거의 모든 문화선진국들이 당면해 있는 문제는 소수문화와 자국의 문화보호이다. 즉 내부적으로는 소수의 문화를 보호하면서 다양성을 확보해야 하고, 외부적으로는 국제적 차원에서 행해지고 있는 다국적 기업 차원의 시장경제의 논리로부터 자국의 문화를 지켜야 한다는 점이다.

문화다양성은 일차적으로 문화적 획일성에 대한 반대에서 시작한다. 문화다양성은 특정한 하나의 문화적 형태가 전체를 지배하는 문화적 상황이나, 몇몇의 주도적인 문화가 다수의 작은 문화들을 배척하는 문화적 환경에 반대한다는 개념에 핵심을 두고 있다. 즉 문화다양성은 시장경제

의 논리에서 대중성이 없는 문화가 도태되는 것에 대한 방지책으로 시장의 논리에 따라 만들어지는 대량화된 문화만이 생존할 수 있는 문화적 상황에 '개입'할 수 있는 법적 근거를 제공하고 있다. 즉 문화다양성은 시장경제에서의 성과에서 자유로울 수 없는 오늘날의 문화적 현실에서 경제의 논리와는 차별될 수 있는 문화적 논리를 제공함으로써 문화적 자본의 가치를 확립하는 데 토대가 된다.

4. 문화예술교육의 필요성

4.1. 프리드리히 실러와 예술교육10)

독일어에서 교육된 학식을 의미하는 "교양(Bildung)"이라는 개념은 서구에서 19세기에 예술이 독립된 성격을 갖게 되면서 가장 중요시했던 개념이다. 가다머(Hans-Georg Gadamer)는 예술적 체험을 놀이 개념과 비교하면서 예술을 통한 미적 체험은 새로운 세계관을 인식하는 순간이며 세계관과 자신과의 이해를 새롭게 형성하는 순간이라 표명한다.11) 즉, 심미적 예술교육은 자신만의 세계에서 벗어나서 다른 다양한 세계를 이해하는 능력을 육성하는 과정인 것이다. 현대예술경영에서 "기호"라는 의미는 예술철학에서 "취미"의 개념과 상응하기에 가다머의 예술적 체험에 대한 개념은 현대예술경영에서 핵심을 이루고 있다. 가다머는 인문주의가 교양, 공동감각, 판단력, 취미를 중심개념으로 갖고 있으며, 이들은 인간의 인식방식이자 동시에 존재방식이라고 본다. 그렇기 때문에 정신과학들은 바로 이러한 인문주의적 전통 속에서만 존재할 수 있고 제대로 이해될 수 있다는 것이다.12)

"예술의 자율성"이라는 개념이 형성되기 시작한 18세기 중·후반은 유럽대륙이 계몽과 프랑스 혁명으로 진통을 겪은 시기이기도 하다. 그전까지 교회와 지배계급의 후원을 받아서 그들의 기능을 위하여 존재하던 예술은 두 가지의 문제점에 직면하게 된다. 첫째는 예술의 소통코드, 즉

순수예술로 소통을 통하여 예술의 정체성을 확립하는 일이며, 둘째는 예술과 인간, 사회와의 관계 속에서 사회적 비판과 같은 예술이 가진 책임을 수행하는 것이다. 프리드리히 실러의 미학서간 『인간의 미적 교육에 관한 편지』[13]는 이 당시의 예술이 직면한 예술 내적인 문제와 예술과 사회의 연관성 속에서 생성되는 외적인 문제를 동시에 다루고 있다.

실러에 의하면 예술은 예술 이외의 외적인 목적을 수단으로 할 때 더이상 예술이 아니다. 그렇다면 여기서 말하는 예술 자체를 목적으로 하는 순수예술은 어떤 예술을 지칭하는가? 또한 순수예술을 교양교육이나 미적 체험이 없는 사람들이 과연 이해할 수 있을까?라는 질문을 던지게 된다.

실러의 주장처럼 프랑스 혁명에 참가하여 야만인적인 모습을 보인 인간들이 "미"를 소통코드로 하고, 인간을 인간답게 만드는 독립적인 예술을 이해한다는 것은 쉬운 일이 아니다. 당시의 순수예술에 해당하는 문학, 음악, 미술 등은 지배층의 전유물로 주로 사회적 기능을 수행하면서 종교, 도덕 등과 같은 소통코드를 갖고 있었다.

자율성을 획득한 예술은 이러한 기능에서 벗어나 "미"를 소통코드로 청중과 교류를 해야 하는 필연성에 직면하게 된다. 또한 순수예술의 실상인 "미적 가상"에 도달하기 위해서 단순한 양식이 아닌 새로운 예술적 형식이 도입되었다. 그동안 아마추어적인 성격을 띠고 있었던 예술은 점점 전문화되어졌고 독립적인 예술을 이해하기가 어려워졌다. 무도회를 위해 사용된 바흐의 미뉴에트를 이해하는 것은 쉬워도 엄격한 소나타 형식에 의해 작곡된 베토벤의 소나타와 교향곡을 이해하는 것은 쉬운 일이 아니다. 전문화 현상과 예술의 심오함은 가속화되었고 순수예술을 이해하기 위해서는 예술교육의 필요성이 제기되었다.

실러가 말하는 프랑스 혁명에서 혼란과 무자비한 테러로 유럽을 야만적이고 노예상태로 몰아넣은 인간들이 순수예술을 이해하고 미적으로 교화된 인간으로 쉽게 변화될 수 있다고 생각한다면 큰 오산이다. 이것은 프랑스 혁명에서 인간이 야만의 상태에서 이성적인 인간으로 변화할 수 있는 교육이나 과도기적 과정이 없이, 혁명이라는 수행되면 인간 역

시 바로 이성적 인간이 될 것이라고 생각했던 것과 똑같은 착오이다. 즉 당시 예술은 두 가지 측면에서 미적 교육의 필요성에 직면하게 된다. 한편으로는 예술의 정체성 확립을 통해 막 형성되기 시작한 예술시장에서 독립적인 예술로의 소통코드를 형성해서 살아남기 위한 필수적 조건이었고, 또 다른 한편으로는 예술이 추구하는 궁극적인 목적인 인간의 총체성을 이룩하기 위해서였다.

그러나 미적 교육에 대한 노력에도 불구하고 19세기 중반에 상업성과 연관된 "통속적(trivial)" 예술 장르가 생성되고, 오늘날의 순수예술과 대중예술과 비교되는 이분법이 형성된다. 자율적 예술은 지배계층과 종교의식으로부터 탈피하여 목적 자체를 추구하게 되었지만, 이제는 교육 수준과 교양을 갖춘 소수의 청중뿐만 아니라 대중의 기호에 부응하고 구매자들을 위해 생산되어야 하는 새로운 시대에 국면하게 된다.

4.2. 문화예술의 자율성과 예술교육을 통한 기호 형성

18세기 중반까지 종교적, 정치적 도구로 사용되었던 예술은 이러한 기능에서 독립되어 '예술을 위한 예술'이라는 새로운 목적성을 가지게 된다. 예술은 자율성의 획득에도 불구하고 이미 19세기 초에 "시장"이라는 또 다른 힘에 의해 좌우되게 된다. 이 당시 예술은 변화된 사회 환경 속에서 새로운 정체성을 위해서 두 가지의 대응책을 펴게 된다. 첫째는 레퍼토리를 구성해서 소비자가 예술에 대한 일정한 감상 능력을 가질 수 있게 반복하는 방법의 예술교육이었다. 순수예술은 앞서 언급했듯이 형식의 복잡함으로 인해 우리들이 일상생활에서 소비하는 상품과 달리 반복적인 경험을 통해 일정한 기호가 형성될 때야 비로소 소비가 시작되는 성격을 갖고 있다. 둘째는 "순수예술"과 "통속적인 예술"을 완전히 분리해서 두 계층에 맞는 상이한 예술을 창조하고 양극화를 하는 것이었다.

예술은 자율성을 확보하기 위해 지배계층과 종교예식으로부터 독립을 하면서 시장경제와 성장하는 시민계급과 밀접한 관계에서 성장하게 된다. 예술이 가치 평가를 받기 위해서는 예술가 개인의 윤리만이 아니라

예술에 함유된 경제, 사회, 정치적 가치들을 함께 고려해 볼 수밖에 없다.

오늘날 가장 대중적인 클래식 작품 중의 하나인 베토벤 교향곡을 그 대표적인 예로 들 수 있다. 베토벤은 음악 역사상 왕족, 귀족이나 종교단체에 예속되지 않고 자신의 음악, 즉 작곡, 연주회와 악보의 판권으로 예술가로서의 독립성을 획득한 첫 번째 예술가이다. 예술가로서의 위치에 대한 독립성은 예술가가 외적인 목적을 위한 수단으로 예술을 창작할 필요가 없다는 것을 의미하기에 예술의 정체성의 확립을 위해서는 필수적인 조건이다. 예술가가 종속되지 않고 예술 자체를 목적으로 작품을 만든다는 것은 다시 말하면 안정된 수입원이 없이 예술의 시장, 즉 청중의 반응에 의존해야 한다는 것을 의미한다. 과거에 예술을 후원하였던 일부 상위 계층은 소위 말하는 "고상한 취미"를 가지고 있었으며 예술에 대한 지식은 "교양"의 일부였다. 따라서 당시에는 청중의 기호 형성을 위한 문화정책은 엄밀히 말해 없었다고 할 수 있다. 현대적 의미의 문화정책이 등장한 것은 근대 시민사회의 발전과 함께였다. 소수가 누렸던 특권과 같았던 문화예술의 욕구는 다수의 기본적인 욕구로 대체되었다. 소득 수준이 높아져서 경제적으로 생활이 안정되었지만 예술을 감상할 수 있는 "기호"가 형성되지 않은 청중들은 소나타 형식이라는 미적 가상에 토대를 둔 베토벤의 교향곡을 공연장에서 한 번 듣는 것만으로는 이해할 수가 없었다.14)

청중들의 기호 형성을 위해 당시의 예술 종사자들은 같은 교향곡을 연속해서 연주회의 레퍼토리로 확정하면서 청중들에게 반복해서 들을 수 있는 기회를 제공하고,15) 당시에 창간되었던 예술전문지들이16) 작품에 대한 전문적인 해설을 함으로써 청중들의 이해를 도왔다. 19세기는 오늘날처럼 테크놀로지의 도움으로 음악을 반복해서 들을 수 있는 기회는 없었으나 문화예술은 엘리트 교육에서 필수이며, 교양인이 되기 위한 기본 소양이라는 사고방식이 지배적이었기 때문에 문화예술교육을 통해 베토벤의 교향곡과 같은 미적 가상을 추구하는 예술이 정체성을 확립할 수 있었다.

4.3. 예술교육과 사회적 배제

문화예술행사의 관람에 대한 기준은 축적된 교양과 선천적이 아닌 후천적으로 학습의 결과로 학습되는 "기호"와 관련이 있다. 후천적으로 형성되는 기호는 문화예술상품에 대한 선택에서 가격이나 소득 등의 요소보다 더 큰 영향을 미친다. 쉽게 매체를 통해서 접근할 수 있는 대중문화가 아닌 문화예술에 대한 취향은 교육을 통해 육성된 지식과 예술적 체험을 통해 형성되는 특징을 가지고 있다. 교육에 대한 접근과 기회가 균등하게 배분되지 않으면 문화예술로부터 소외되는 배제의 논리로 적용될 수밖에 없다.

사회의 소외계층은 자신의 사회적 배제로 인해 점차적으로 문화적 취약계층으로 전락하게 된다. 이러한 문화적 취약성은 단순히 문화활동에서만 소외되는 것이 아니라 '문화해독력(cultural literacy)'이 저하되는 것을 유발한다. 문화해독력이란 특정 사회의 개인이나 집단이 해당 사회의 삶과 문화 속에 내재되어 있는 의미와 문법을 성공적으로 이해함으로써 사회의 구성원으로 가지게 되는 의사소통능력을 의미한다.17) 저하된 문화해독력은 사회가 요구하는 의사소통능력을 감소시킴으로써 점차 사회와의 단절을 야기하게 되고, 결국 사회적 배제의 동인이 된다.

문화예술교육의 궁극적 목적은 예술적 기술이나 창의력 자체를 교육시키는 데 있는 것이 아니라 예술적인 창작과 표현을 통해 인간의 잠재적 능력을 개발하고 사회와 자신과의 유기적인 통일성과 조화를 이룰 수 있는 통합적인 인격체를 만드는 데 있다. 문화예술교육과 미적 체험은 학교라는 특정한 제도와 시기에만 가능한 것이 아니다. 학교 밖에서 사회교육의 차원에서 공공극장이나 미술관, 공연장 등이 자체적인 프로그램을 만들어서 교육적 기능을 수행하는 것이 문화예술교육과 미래의 문화예술 소비자를 확보하는 측면에서 효과적인 방법이라 할 수 있다.

주석

1) 클래머는 사회자본을 경제적 자본의 창출을 가능하게 해주는 사회적 지지기반으로 해석하고 있다. 여기에 대한 자세한 개념에 대한 분석으로는 Klamer 2002 참조.
2) 『인간의 미적 교육에 관한 편지』는 실러가 1795년에 집필한 저서로 정신과 육체가 균형을 이루고 행동하는 인간으로 성숙되는 데는 문화예술과의 교감을 통한 미적 체험이 중요하다고 역설한다. 이 저서는 미적 교육, 즉 예술교육에 중요성이 첫 번째로 언급된 저서로 독일어권 문화예술정책에서 실러의 미적 교육에 대한 언급을 문화예술경영의 출발점으로 보고 있다. 여기에 대한 자세한 분석으로는 Berghahn 2000 참조.
3) 실러의 미학서간에서의 예술과의 소통코드에 대한 논의로는 최미세 2012 참조.
4) 메스너는 비인 대학교의 사회학과에서 윤리학을 담당한 문화윤리의 권위자이다. 메스너는 인간이 문화예술에 대한 체험을 통하여 가치판단을 토대로 하는 윤리를 배워 나가고 사회화된다고 주장한다. 윤리와 문화윤리에 대한 자세한 분석은 Messner 1954, 331-376쪽 참조.
5) 피에르 부르디외의 문화이론에 대한 분석으로는 필립 스미스 2008, 228-243쪽 참조.
6) UNESCO Article 5 2005 참조.
7) 하버마스는 공공이 모여서 정치적, 사회적 이슈 등에 대해서 토론을 하면서 담론을 통하여 여론을 형성했고, 이것이 민주주의의 핵심이 되었다고 주장한다. Habermas 1962 참조.
8) 사이토 준이치는 하머마스의 공공성의 의미에 토대를 두고, 민주주의에서 토대가 되고 있는 공공성이 무엇인가에 대해 해석을 하고 있다. 사이토 준이치 2009 참조.
9) 최미세 2015, 412쪽 참조.
10) 4.4.1.-4.4.2.는 최미세 2012, 「유토피아-예술의 미학적 가치와 경제적 윤리의 융합」, 『독일문학』 121권, 397-417을 수정 보완하였음.
11) 가다머는 자신의 진리와 방법에서 예술에 대한 체험을 놀이와 비교 하면서 예술적 체험을 새로운 세계관에 대한 경험이라고 표명한다. Gadamer 2013 참조.
12) Gadamer 2007 참조.
13) Berghahn 2000 참조.
14) Eggebrecht 1972 참조.
15) Eggebrecht 1977, 103-116쪽 참조.
16) 대표적인 예술전문지로는 막스(Adolf Bernhard Marx)가 1824년에 창간한 『베를린 음악신문(Berliner Allgemeine musikalische Zeitung)』과 로흐리츠(Friedrich Rochlitz)가 라이프치히에서 발간하는 『일반 음악신문(Allgemeine musikalische Zeitung)』, 그리고 마인츠의 저명한 음악서적 전문출판사인 쇼트(Schot)에서 베버(Gottfried Weber)가 발간하는 『세실리아(Caecilia)』를 들 수 있다.
17) 문화해독력에 관한 자세한 분석으로는 Colomb 1989 참조.

독일 문화정책

1. 개요

독일은 연방주의원칙에 의거하여 주 정부가 중심이 되는 문화예술정책을 수행하고 있다. 모든 문화정책과 행정에 대한 권한은 문화적 주권(cultural sovereignty)을 가진 주에 있다.

그러나 90년대 들어 독일 통일 이후 과거사 처리 문제와 유럽연합의 출범으로 사회통합정책 및 주변국과의 업무협의에 있어 연방 정부 차원의 문화부처 필요성이 제기되었다. 1998년에 당시 독일 총리 슈뢰더(Gerhard Schröder) 연방총리실 소속으로 그동안 분산되어 있던 문화예술정책을 효율적으로 총괄하는 연방 문화미디어 특보(Die Beauftragte der Bundesregierung für Kultur und Medien, 이하 BKM)가 신설되어 국가 차원의 문화부 역할을 실질적으로 수행하게 되었다.[1] BKM은 직제상 연방 정부의 내각부서는 아니며 총리실 소속으로 문화예술 및 미디어 관련 업무에 대해 총리를 보좌하고 있다.

비록 작은 규모의 정부부처이고 부처의 장이 실제 장관급이 아니라 위원장급이기는 하지만, 이는 독일 문화정책에 있어서 매우 중요한 의미를 갖는다. 이전까지 6개 부서로 나뉘어져 있었던 연방 정부 차원의 문화

관련 업무는 6개 부처의 수립으로 모두 통합되었다. 이 부처의 수립은 큰 논란이 되기도 했다. 16개 주 정부 중 다수는 문화 업무는 주 정부 담당이고, 연방 정부의 문화 부문에 대한 권한은 적다고 주장하며 이 부처의 수립에 반대했다. 그러나 결국은 문화미디어부의 성공적인 활동으로 이러한 논란은 수그러들었다. BKM이 신설된 이유는 독일 문화예술정책의 전통적 특성인 지역분권화의 원칙이 흐려지거나 약화된 것이라기보다는 세계화의 흐름 속에서 문화정책에 있어 독일을 대표할 연방 차원의 기관의 필요성이 대두되었기 때문이라고 할 수 있다.

제2차 세계대전 이후에는 국가 권력을 남용한 나치 정부의 문화정책에 대한 성찰을 토대로 문화정책에서 국가의 역할을 좁게 규정하여 문화정책을 주로 문화 인프라의 복원과 전통예술 양식 계승, 그리고 문화기관의 홍보에 한정하였다. 1960년대의 68운동과 시민운동은 사회문제를 문화정책의 대상으로 확대하게 된다. 80년대는 새로운 성장동력으로서 문화의 경제적 효용성에 대한 논의가 활발해진다. 90년대에는 통일 독일의 문화적 정체성을 새롭게 정립하고, 국제적으로 독일문화를 대표하는 기관이 절실하게 된다. 세계적으로 문화의 중요성을 인식하는 추세에 맞추어 독일에서 문화정책의 활동범위가 점차 확장되었다고 할 수 있다.

문화와 미디어 분야의 법적 조건을 개선하고, 국가 차원으로 의미 있는 문화기관이나 프로젝트 그리고 문화적 대표성을 띄는 수도 베를린의 문화 육성을 지원하고, 국제적으로 독일의 문화정책과 미디어 정책의 이해관계를 대표하고, 나치 시대의 희생자를 기억하는 의미 있는 기념장소를 지원하고, 구동독의 불의에 관한 기념장소와 기관과 협력하는 것이 공식적으로 밝힌 BKM의 주요 과제이다. 이를 살펴보면 독일의 과거사 규명과 기억에 공을 들인다는 것을 알 수 있다.

이 과제는 다섯 그룹으로 나누어 담당하고 있다.

문화와 법을 다루는 K1 그룹은 문화와 관련한 법을 정비하고, 인사문제, 조직일반관리 작업, 예산·예산에 대한 책임을 지고 있다.

문화예술을 지원하는 K2 그룹은 다양한 예술 분야를 지원하는 업무를

맡고 있다.

미디어와 영화 담당인 K3 그룹은 국제적인 문제도 다루고 있어 유럽 차원의 문화적 협력을 담당하고 있다.

역사, 기억을 담당하는 K4 그룹은 나치 시대 옛 동독 지역 및 동유럽에서의 독일의 기억을 보전하는 일을 하고 있고, 나아가 도서관과 아카이브의 문서 보전 전반을 책임지고 있다.

문화정책에 대한 근본문제, 기념비 및 문화재 보호를 담당하는 K5 그룹은 기념비와 문화재를 보호할 뿐 아니라 주와 지방자치단체, 종교단체, 문화단체와 관련된 근본문제를 다루고, 사회통합을 위한 문화예술교육, 건축문화를 담당하고 있다.

2017년 기준으로 살펴보면 236명의 직원이 베를린과 본에서 업무를 지원하고 있고, 직원 중 53%가 여성이고, 관리 기능을 담당하고 있는 직원 중에 38%가 여성이다.[2] 보통 8% 정도의 젊은이들이 BKM에서 교육을 받고 있다.[3]

2017년 기준 BKM 예산은 1천6백3십억 유로이고, 전년 대비 17%가 증가했다.[4]

BKM의 산하기관으로는 '연방 기록물 보관소(Bundesarchiv)', '동유럽에서의 독일인의 문화와 역사를 위한 연방연구소(Bundesinstitut für Kultur und Geschichte der Deutschen im östlichen Europa)', 옛 독일민주공화국의 국가안전부 서류를 위한 연방위원회(Bundesbeauftragten für die Unterlagen des Staatssicherheitsdienstes der ehemaligen Deutschen Demokratischen Republik: BStU)가 있다.

'연방문화재단(Kulturstiftung des Bundes)'은 연방의회(Bundestag)의 결정에 의해 BKM이 발기하여 만들어졌다. 이 재단은 연방문화 차원에서 국제적으로 사회적으로 의미 있는 문화프로젝트를 지원한다.

오늘날 독일의 문화시설은 세 개의 주요한 부문으로 분할되었다. 첫 번째 부분은 주 정부가 운영하는 공공문화기관으로, 극장, 박물관, 콘서트홀, 도서관, 성인교육센터 등이 이 같은 공적 영역 문화의 핵심이 된다.

두 번째 부분은 민간기업이나 주 정부에 속하지 않는 시설로서 일반적

으로 예술과 문화에 관심 있는 개인 또는 단체에 의해 운영된다. 이들은 비영리적으로 활동하며, 사람들에게 문화활동, 공연, 문화교육 등에 참여할 수 있는 기회를 제공한다. 사회문화센터, 예술학교, 소외계층을 위한 문화교육과 문화활동을 하는 센터 등이 여기에 속한다. 이들은 시민사회의 중요한 축을 구성하고 시장과 정부의 중간에 위치하며 비영리 영역을 형성한다.

세 번째 부분은 문화산업의 영역으로, 영화, 서점, 음반회사, 갤러리 등이 이 영역에 속하며, 주로 민간기업에 의해 소유되고 운영된다.

독일의 문화정책은 위 세 부문 모두와 관련되어 있지만, 문화산업의 영역에서는 문화정책의 비중이 적다. 독일의 문화정책에 있어서 중요한 부분은 예술의 사회적 역할에 충실한 첫 번째, 두 번째 부분이다.[5]

2009년도 문화 관련 재정지출 현황을 보면 연극과 음악이 35%, 박물관과 전시가 18%, 도서관이 15%, 그밖에 문화 육성(Kulturpflege)이 13%, 기념물 보호관리가 6%, 예술대학 5%, 외국의 문화적 사업이 4%를 차지한다.[6]

문화산업과 관련해서는 규범적이고 법적인 틀만을 제시할 뿐이다. 예를 들면 서적 및 예술품 구매에 대한 세금은 기타 상품의 절반 수준이다.[7] 또한, 특별과세법에 의해 스폰서, 재단 등의 문화시설은 보조금을 지원받으며,[8] 이 밖에도 문화산업의 일부 분야, 특히 영화 부문은 주 정부로부터 지원을 받는다.[9]

그러나 이 부문에서 문화정책의 가장 중요한 역할은 전문 예술가들, 특히 프리랜서 예술가들에 대한 보장이다. 즉, 1983년에 제정된 "예술인 사회보장법(Künstlersozialversicherungsgesetz)"이라는 특별법에 의해 모든 종류의 예술가들은 사회보장을 누린다. 예술가들을 위한 공공책임을 강조하는 또 다른 법은 저작권법이다. 또한, 예술가들에 대한 정부의 다양한 직간접적 지원으로 시상, 예술품 구매, 카탈로그 인쇄비, 스튜디오 운영비, 프로덕션 비용 지원 등이 있다.[10] 사회보장을 받는 예술인들은 현재 약 18만 명으로 알려져 있다.

독일의 문화 관련 주요 기관은, 연방주의로 인해 16개 주가 독자적인

문화정책을 추구함에 따라 문화정책 공동 문제를 다루기 위해서 매년 4회 개최되는 주 문화부장관회의(Kultusministerkonferenz), 독일 연방 전체의 문화 정책에 대한 문제들을 고찰하고 논의하고자 설립된, 총 8개 문화연합의 상부연합조직 역할을 하며 총 236개의 연방문화연합단체와 조직이 연결된 독일문화위원회(Deutscher Kulturrat), 전 연방에 걸쳐 문화활동, 예술, 정책, 과학, 신문방송, 문화행정 분야에서 종사하는 사람들과 문화정책에 관심 있는 사람들이 모여서 만든 단체인 독일문화정책연구소(Kulturpolitische Gesellschaft), 전 세계에 독일어 보급과 독일문화의 국제적 확산 및 타 국가들과의 문화예술교류를 통해 상호이해 및 우호를 증진하여 국가 이미지를 높이고 있는 독일문화원(Goethe Institut), 국제학술교류를 위한 독일학술교류처(DAAD: Deutscher Akademischer Austauschdienst), 주로 비유럽권의 예술가들과 문화교류를 담당하는 센터 역할을 하면서 국제문화협력강화 및 비서구권 소수민족들의 이질적 타문화 체험을 통해 자국민들에게 다문화의식을 개선하기 위해 베를린에 설립된 세계문화의 집(Haus der Kulturen der Welt), 전시, 담화, 회의 관련 프로그램의 예술·문화교류를 지원하고 있는 대외정책 연구소(Institut für Auslandsbeziehungen e. V.: ifa)가 있다.

그밖에도 독일 국립도서관(Deutsche Nationalbibliothek)과 옛 동독의 독재에 대한 연구와 홍보를 지원하는 SED 독재 청산 재단(Bundesstiftung zur Aufarbeitung der SED-Diktatur), 독일 영화제작과 도이체 벨레(Deutsche Welle), 방송을 지원하고 유럽 문화-미디어 정책을 다루는 '독일 연방의회 문화 및 미디어 위원회(Ausschuss für Kultur und Medien)'가 있다.

2. 문화정책의 목표: 문화민주주의[11)]

동독의 문화부장관과 서독 각 연방주의 문화담당자가 1990년에 체결한 서독과 동독 간의 통일조약(Einigungsvertrag) 35조의 문화약관에서 독일은 국가정책수립에 있어 문화의 중요성을 강조한다. 통일조약 1조 35항에서 문화예술이 통일의 지속적인 토대가 됨으로써 동서독 양국이 통

일을 하는데 있어서나 유럽적 통일로 가는 도정에서 독자적인 공헌을 했다고 밝힌다. 통일된 독일이 세계에서 갖는 위상과 명망은 정치적 중요성과 경제적 능력 이외에도 문화국가(Kulturstaat)로서의 가치에 달려있다고 명시한다.

프랑스가 스스로를 "민족(Nation)" 내지 "공화국(Republique)", 영국이 "제국(Empire)" 내지 "영연방(Commonwealth)"으로 규정하는 것에 비하면 독일의 문화국가라는 규정은 다른 유럽국가와 차이를 보인다.12)

다른 유럽국가보다 뒤늦게 1871년에서야 비로소 통일이 된 독일에서 언어와 문화는 분열된 연방국가를 하나로 이어주는 매개체였다. 영국과 프랑스에 비해 시민들의 정치적 힘이 미약했던 독일에서 극장과 같은 문화예술기관은 서로 의견을 나눌 수 있는 공론장의 역할을 했다. 2차 대전 후에 독일 정부는 나치 시대에 실추한 이미지를 문화를 통해 쇄신하고자 했다. 독일의 분단 상황에서도 동서독 간의 문화교류는 독일 통일의 토대를 이루었으며, 이렇게 독일에서 문화는 전통적으로 국가 정체성 형성에 있어 중요한 위치를 차지한다.

독일에서 문화의 위상은 독일 사회의 문제에 대해서 독일의 연방하원 (Deutscher Bundestag)이 주관이 되어 사회각계각층의 전문가들과 함께 탐구하는 특별연구위원회(Enquete-Kommission)의 설립에서도 엿볼 수 있다. 문화 환경을 진단하고 새로운 문화정책을 제안하도록 2003년에 설립된 특별연구위원회는 4년 후인 2007년에 독일의 문화전반의 현황과 이에 대한 제안을 담은 "독일에서의 문화(Kultur in Deutschland)"를 발표한다. 이 보고서에서 국가의 목표가 문화라는 것을 분명히 밝히기 위해 "국가는 문화를 보호하고 지원한다(Der Staat schützt und fördert die Kultur)."라는 문구를 기본법(Grundgesetz)에 명시할 것을 요청했다.13) 아직 이 요구가 실현되지는 않았지만 이러한 권고는 독일에서 문화의 위상을 다시 한 번 주목하게 하는 계기를 마련한다.

이러한 정부의 노력과 더불어 자신의 요구를 예술을 통해 표현하는 전통에 따라 시민들은 자율적으로 문화 인프라를 구축하고 풍요롭게 하는 데 큰 기여를 한다.

2차 대전 후 문화에 대한 시민참여는 68운동을 계기로 더욱 활발해진다. 2차 대전 후 독일에서는 실추된 국가의 이미지를 복원하기 위하여 문화에 대한 관심이 증가했고, 특히 문화유산의 보존과 복원에 주력했다.14) 이와 함께 유럽에서는 정치의 민주화를 넘어서 문화의 민주화에 대한 논의가 시작된다.15) 이러한 논의에 기반하여 가치 있다고 인정받는 문화예술을 되도록 많은 사람들이 향유할 수 있도록 하는 정책들이 수립되기 시작한다. 그러나 고급예술은 취향형성이 쉽지 않아 대중적 보급에는 한계가 있어 여전히 예술기관을 방문하는 관객은 교육 수준이 높은 소수에 불과하다는 것을 많은 경험적인 연구들이 규명하고 있다.16)

문화연구(Cultural Studies)가 제도권에서 정립되기 시작한 영국에서는 레이먼드 윌리엄스(Raymond Williams)를 비롯한 일군의 학자들이 엘리트적인 문화개념에 대한 문제점을 지적하고 노동자문화, 일상문화, 대중문화에 대한 활발한 연구를 통해 사회구성원 모두의 삶의 방식을 개념에 포함시킴으로써 문화개념을 확장시킨다. 프랑스 사회학자 피에르 부르디외(Pierre Bourdieu)도 문화자본(cultural capital)이라는 용어로 문화와 연관된 계급의식을 쟁점화한다. 부르디외는 그의 대표 저작인『구별짓기(La Distinction)』에서 사회적, 문화적 엘리트 집단은 가치 있는 문화와 그렇지 않은 문화의 구분을 통해 사회적 위계질서를 정당화하고 그것을 공고화한다는 것을 논증한다. 즉, 예술이 사회적 주체들을 계급적으로 구분하는 기재로 이용될 수 있다는 것이다. 저하된 문화적 해독력은 한 사회에서 건강하고 정상적인 구성원으로 살아가는 데 요구되는 의사소통능력을 감소시킴으로써 사회와의 단절을 야기하게 되고, 사회적 배제의 동인으로 작용한다는 것이다.

이러한 이론들은 문화의 민주화가 주류 문화 외의 문화에 대해서는 경시하면서 모든 문화를 고급문화의 기준에 맞추어 예술엘리트주의로 균질화한다는 비판의 토대를 이룬다.

사회전반에 대한 비판으로 시작된 68운동에서 학생들이 주축이 된 시민들은 정치적 민주화에 대한 요구와 함께 시민들의 문화에 대한 참여욕

구를 적극적으로 표현한다.17)

단지 가치 있다고 인정받는 예술을 수동적으로 감상하는 것을 넘어서 소외되는 계층 없이 가능한 많은 사람들이 예술을 통해 표현하는 것을 추구하는 문화민주주의가 쟁점이 된다.18) 문화에 대한 참여, 문화를 통한 해방과 민주화 그리고 소통을 통한 사회통합은 문화민주주의의 핵심 이념이다.19)

문화에 대한 접근성을 높이는 것은 사회구성원 스스로가 문화를 창출할 수 있는 토대를 마련하는 것이기 때문에 문화민주주의는 중점을 어디에 두느냐에 따라 차이가 있지만, 문화민주화의 확장된 개념이라고 볼 수 있다.20) 문화민주주의의 주요 실천 방안으로는 문화 소외계층에 대한 문화예술기관에 대한 접근성을 향상시키고, 예술교육을 통해 문화적 역량을 강화시키며, 문화적 다양성을 보장하고, 지역공동체의 문화적 활동에의 활발한 참여를 가능하게 하는 것을 꼽을 수 있다.21)

헤르만 그라저(Hermann Glaser)의 『심미적인 것의 탈환. 새로운 사회문화의 전망과 모델(Die Wiedergewinnung des Ästhetischen. Perspektiven und Modelle einer neuen Soziokultur)』(1974)22)과 힐마 호프만(Hilmar Hoffmann)의 『모두를 위한 문화(Kultur für alle)』(1979)는 독일에서 문화민주주의에 대한 이론적 토대를 마련한다.

당시 서독의 총리였던 빌리 브란트가 "보다 많은 민주주의에의 도전(Mehr Demokratie wagen)"이란 구호로써 주장했던 정치적 민주화 정책과 함께 문화민주주의는 독일 문화정책의 목표로 자리 잡는다.23)

독일에서 60년대 말부터 담론의 중심이 된 문화민주주의의 이념은 1930년대부터 논의가 시작된 사회적 시장경제(soziale Marktwirtschaft)에 토대를 둔 복지국가(Wohlfahrtsstaat)의 이념과 연관이 깊다. 전후에 독일 경제 시스템을 구축하는 데 중요한 기여를 한 에르하르트(Ludwig Erhard)는 "모두를 위한 복지(Wohlstand für alle)"라는 구호를 내세우며 사회적 시장경제의 이념을 이어간다. 60년대에 경제기적을 이룬 독일은 복지의 패러다임을 문화와 교육부분에 확장시키면서 모든 시민이 참여하고, 모든 시민에게 혜택을 주는 문화민주주의를 담론의 중심으로 끌고 온다.

이러한 문화민주주의 이념은 또한 독일의 정신사적 전통에서도 찾아 볼 수 있는데 18세기에 형성된 독일 관념주의의 자유이념 그리고 민주주의 구현을 위한 1948년의 시민혁명도 문화민주주의 이념과 맥을 함께 한다.

90년대에 들어서 독일 통일과 세계화라는 극변하는 사회상황에 따른 경제적 위기와 함께 문화의 경제적 효과에 대한 논의가 활발해지면서 문화의 위치에 대한 새로운 성찰이 이루어진다.[24] 문화민주주의는 여전히 문화담론과 문화정책에서 핵심적인 위치를 차지하고 있지만 이러한 변화하는 현실에서 과연 어떻게 문화민주주의를 실현시킬 수 있을지에 관한 논의가 새롭게 일어난다. 가속화되고 있는 세계화, 다문화, 고령화, 빈부의 차이 등은 문화민주주의를 실현하는 데 있어 새로운 과제로 떠오르고 있다.

거대 자본이 주도하는 세계화의 물결 속에서 어떻게 소수공동체의 문화를 보호하여 문화적 다양성을 유지할 수 있을지, 어떻게 특정문화를 주입하지 않으면서 문화적 능력을 향상시키는 예술교육을 효과적으로 실현시킬 수 있을지, 어떻게 지역의 문화가 자생할 수 있도록 문화현장에서 활동하는 사람들과 시민들, 그리고 이를 지원하는 공공기관과 민간기관 사이의 네트워크를 구성할 수 있을지, 어떻게 시장의 지배를 받지 않고 시민의 욕구를 반영하는 대중문화를 창출할 수 있을지 등의 질문에 답을 찾는 것이 핵심과제라고 할 수 있다.

모든 시민이 문화예술을 통해 자신의 욕구와 문제를 표현하는 것을 목표로 하는 문화민주주의를 문화정책의 중심에 둔 독일에서 문화를 통한 소통과 화합은 문화정책의 핵심 과제라고 할 수 있다. 독일은 "문화정책은 사회정책(Gesellschaftpolitik als Kulturpolitik)"이라는 관점에서 문화에 대한 향수와 문화에 대한 적극적인 참여를 국민에 대한 기본권으로 규정하고 정책을 수립한다.

헌법에 독일은 민주적이고 사회적인 국가라고 천명하고 있다. 사회적 공평성과 사회적 소외계층에 대한 배려는 중요한 국가의 의무이다. 이러한 헌법정신은 문화민주주의의 토대가 되고 있다.

3. 지방분권

문화민주주의를 구현을 위해서는 지방의 다양한 문화가 자발적으로 발전할 수 있도록 지방분권이 이루어져야 한다.

독일은 16개의 주로 구성된 연방국가로서 13개 광역주와 3개의 도시주로 구분된다. 3개의 도시주인 베를린, 브레멘, 함부르크는 주의 지위와 지방자치단체의 지위를 동시에 가지고 있다. 이 중 11개 주가 구서독주이며 5개 주가 구동독 지역에 있다.

이러한 지방자치 체제는 오래된 전통에 기인하는데 나치가 지배했던 1933~45년을 제외하고는 지속되었다. 906년에 설립된 신성로마제국이라는 형식적인 체제가 있었지만 1806년에 나폴레옹 지배하기 전에는 실질적인 행정은 300여 개가 넘는 나라에 의해 이루어졌다. 나폴레옹이 물러난 후 1814년에 열린 빈 회의에서 독일 통일에 관한 협상이 이루어졌으나 하나의 연방국가 수립에는 합의를 보지 못하고 38개의 국가가 연합된 독일 연방(Deutscher Bund)이라는 새로운 국가연합이 탄생되었다. 점차 세력을 확대해가던 프로이센은 1867년 오스트리아와의 전쟁에서 승리를 거두고, 17개의 소국가들과 함께 북독일 연방(Norddeutscher Bund)을 건립한다. 북독일 연방의 헌법은 1871년에 프로이센에 의해 통일된 독일제국의 기반이 된다. 1차 세계대전 이후 독일제국은 해체되고 새로이 건립된 바이마르 공화국은 독일제국에서 "국가(Staat)"로 불리던 독일의 나라들을 "주(Land)"라고 지칭하고 연방제를 지속한다. 바이마르 공화국의 연방제는 1933년 히틀러에 의해 폐지되었지만 제2차 세계대전이 끝난 후 독일은 다시 연방제를 채택한다.

독일의 기본법 제28조 제2항은 "지방자치단체에게 법률의 범위 내에서 지역사회의 모든 사무를 자기 책임 하에 규율한 권리가 보장되어야 한다"고 규정함으로써 지방자치단체의 자치권을 보장한다.

각 연방주는 연방과 마찬가지로 입법부, 사법부, 행정부를 가지고 있다. 각 주는 독자적인 헌법을 가지고 있으며 주 의회가 구성되어 있고,

주지사와 각 부처 장관으로 구성된 주 정부를 운영하고 있다.

독일식 지방자치제도를 "협력적 연방제(Kooperative Föderalismus)"라고 부르는데 이는 연방국가와 주가 협력하여 지역자율성과 함께 전국적인 균형발전을 이룰 수 있는 여건이 마련되었다는 것을 의미한다.[25] 전체 국가사회를 위한 연방의 역할을 중시하면서도 동시에 주 정부의 의지를 반영하는 것을 보장함으로써 주의 역할과 권한은 축소시키지 않는다는 것이다.

이러한 연방제는 독일인들의 염원이기도 했던 단일국가의 이상을 실현하면서도 동시에 나치 시대의 권력집중의 폐해를 방지하기 위한 조건을 마련하기 위한 노력의 산물이라고 할 수 있다.

독일은 문화정책에 있어서도 연방주의를 엄격하게 적용하고 있다. 독일에서 문화에 대한 통치권은 주의 관할로 문화부처를 두고 있다. 주는 문화예술정책을 담당하는 헌법상 문화주권(Kulturhoheit)을 갖고 있다. 각 주들은 문화부 장관과 교육부 장관의 소임 아래, 주의 특성에 맞는 독자적인 문화정책을 추구하여 문화정책을 입안, 실행하고 있다. 통일 이후 중앙집권적으로 집행되었던 동독의 예술기관에 대한 관리도 주와 지방자치단체로 이양되었다.

문화에 대한 지원 및 결정은 우선적으로 지방자치단체(Kommunen)에 의해 이루어진다. 2011년도 기준으로 보면 공적 지원의 44.8%는 지방자치단체가, 41.9%는 주가, 그리고 13.3%를 연방이 집행했다.[26] 얼마나 어떻게 문화를 지원할지는 지방자치단체가 결정하고, 지역을 넘어서는 과제나 자치단체의 능력을 넘어서는 경우에 주 정부가 개입하며,[27] 주 정부의 집행 범위를 넘는 과제들은 다시 연방이 관계한다. 연방 정부는 해외문화교류, 문화교육, 문화자산의 보호, 저작권법과 출판법, 예술가의 사회적 보장, 영화후원, 국가적인 문화기관운영과 같은 국가 전체에 관계되는 업무를 맡게 된다.[28] 때문에 독일은 주마다 중점을 두는 범위나 지원범위에도 차이가 있는 문화정책을 펼치고 있다.

중앙집권적 문화정책으로 문화를 정권의 선전도구로 이용한 나치 정

권을 경험한 독일에게 있어 중앙정부의 획일적인 결정을 방지하고 각 지방자체단체의 자율성을 보장하는 것은 무엇보다 중요하다.[29) 보충(Subsidiarität)과 협력(Kooperation)을 원칙으로 하는 독일의 지방분권적 문화정책은 각 지역문화를 보존하고, 지역의 다양한 문화발전을 가능하게 한다.

4. 공적 지원의 방식과 원칙

미국 프린스턴 대학의 두 학자, 보몰(William J. Baumol)과 보웬(William G. Bowen)이 1966년에 발표한 『공연예술의 경제적 딜레마(Performing Arts: The Economic Dilemma)』는 문화예술 분야에 처음으로 경제적 분석을 적용함으로써 최초의 예술경영서라고 인정받고 있다. 이 저서는 테크놀로지의 발달로 인해 일반 생산품의 원가는 점점 하락하는 반면 문화예술과 같은 인간의 창의력과 노동력을 바탕으로 한 상품의 원가, 즉 제작비는 계속 상승하여 일반 상품과 문화예술의 생산가의 격차는 점점 벌어질 수밖에 없다는 것을 입증한다.[30) 다시 말해 노동집약적인 예술활동의 특성 때문에 예술기관의 적자상황은 필연적으로 발생할 수밖에 없다는 것이다.[31)

이 저서는 문화예술기관에 대한 지원이 없이 예술기관이 자본주의 시장에서 생존할 수 없다는 것을 입증함으로써 예술기관에 대한 공적 지원의 필요성을 규명했다고 할 수 있다.

독일의 기본법 제5조 3항에는 "예술, 학문, 연구, 교육은 자유롭다.(Kunst und Wissenschaft, Forschung und Lehre sind frei.)"고 명시되어 있다.[32) 나치 시대에 국가에 의한 예술의 통제와 오용을 뼈아프게 경험한 독일에서 예술의 자유는 매우 중요한 가치이다. 이러한 기본법에 따라 독일에서의 공적 지원이 이루어지더라도 작품의 내용에 대해서는 철저하게 관여하지 않고 있다.[33)

독일에서 문화민주주의 담론을 확산시킨 힐마 호프만은 모든 사람들이 자신이 향유하는 예술을 스스로 결정할 수 있어야 하고, 시장이 사람들의 욕구를 조정하지 못하도록 국가는 정책을 마련해야 한다고 설명한다.[34] 이러한 그의 주장은 시장에서 자생할 수 없는 문화예술기관에 대한 공적 지원을 의무화한다고 할 수 있다. 공권력과 시장으로부터 예술의 자유를 지키는 것이 중요하고, 독립적인 예술기관의 존립을 위해서는 국가의 공적 지원이 필요하다고 할 수 있다.

일반적으로 공적 지원을 직접지원과 세제해택 등과 같이 예술기관이 생존할 수 있는 인프라를 형성해주는 간접지원으로 나눌 수 있다. 독일은 국제적으로 문화예술에 대한 공적 지원이 많은 나라에 해당한다. 독일 예술기관에 대한 공적 지원의 비중은 민간지원에 의존하고 있는 미국과 비교해보면 뚜렷해진다. 독일의 예술기관에 대한 공적 지원이 국민 1인당 100유로에 달하는 데 비해 미국의 공적 지원은 국민 1인당 5달러도 채 되지 않는다.[35] 독일에서 극장의 운영예산의 85%까지를 공적 지원에 의존하지만 미국에서는 5% 이하이다.[36] 미국에서 공익적 예술기관은 10~20% 정도 공적 지원을, 30~40% 정도 민간지원을 받고, 50%가 자체 수입으로 운영된다.[37] 이에 비해 독일의 공익적 예술기관은 90%가 넘는 공적 지원을 받는다.[38] 독일 예술기관은 공적 지원에 대한 의존 비율이 높은 반면, 민간지원과 자체 수입은 현저히 낮다고 할 수 있다.

독일은 전통적 복지국가로서 정부가 포괄적으로 예술을 지원하지만, 자유시장경제를 대표하는 미국의 경우 최소한의 정부활동과 함께 민간기부에 크게 의존한다는 것을 알 수 있다. 독일에서는 대체로 예술을 공익성을 갖는 국가의 자원으로 인식하는 반면, 미국에서는 예술도 시장경제 원리에 따라 운영되어야 할 것으로 이해하고 있다.

극장은 저작권, 입장권, 식음료 및 팸플릿 판매 등을 통해 자체 수입을 올리는데, 저작권은 작가에게 귀속될 때가 많아 입장권이 주 수입원이라고 할 수 있다.[39] 자체 수입에서 입장권 수입이 차지하는 비율은 평균적으로 70%에 이른다.[40] 이러한 극장의 자체 수입은 독일에서 보통 전체

예산의 8~20%를 차지한다.[41] 공공극장의 총예산 대비 평균적인 자체수입 비중은 전문경영화에 힘입어 1991년 12.2%에서 2008년 17.1%로 증가했다.[42] 그러나 총예산에서 자체수입이 차지하는 비율은 여전히 미약하고, 총예산의 80~90%는 재원조성활동을 통해 충당되어야 한다.

독일의 민간지원은 전체 문화예산의 약 7~8%를 차지한다.[43] 민간극장에 대한 민간지원은 1% 정도의 비중을 차지하여 그 비중이 매우 낮고, 그나마도 경기의 영향을 받아 지속적으로 이루어지지 않는다.[44]

공공극장과 공익적 민간극장은 평균적으로 80% 정도 공적 지원을 받는다.[45] 시즌 2012/13을 기준으로 독일 공공극장의 관람객 한 사람당 113유로가 지원되어 전체지출의 82%가 공적 지원에 의해 충당되었고, 18%가 자체 수입에 의해 운영되었다.[46]

대표적인 공적 지원은 크게 "프로젝트지원(Projektförderung)"과 "기관지원(institutionelle Förderung)"으로 나뉘며,[47] 기관지원은 중장기적인 지원의 근거가 있어야 이루어진다.[48] 각각의 지원은 예산의 일정한 비율을 지원하는 "부분자금조달(Anteilsfinanzierung)", 수입으로 충당되지 않는 지출을 메워주는 "부족액 자금조달(Fehlbedarfsfinanzierung)", 일정한 금액을 지원하는 "고정총액자금조달(Festbetragsfinanzierung)"로 나뉜다.[49]

2010년 기준 문화예산의 93%에서 95% 정도가 기관지원에 배정되어 있기 때문에 새로운 프로젝트를 위한 지원 예산의 규모가 매우 작다.[50] 그러나 이러한 경직된 지원에 대한 비판이 강하게 제기되면서 기관지원보다는 프로젝트지원의 비중이 증가하는 것이 현재의 추세이다.

독일의 공적 지원은 예술의 자유를 보장하는 자유(Liberalität), 예술의 다양성을 보장하는 다원성(Pluralität), 시민들의 자율적 예술활동을 보완하는 보충(Subsidiarität), 그리고 고른 지역적 발전을 보장하는 분산(Dezentralität)의 원칙에 따라 집행된다.[51] 베를린 시의 문화부장 콘라드 슈미트 베르테른(Konrad Schmidt-Werthern)은 이외에도 지원을 할 때 혁신(Innovation)이 중요한 기준이라고 밝히면서, 지원 기준에서 관객의 숫자보다는 예술의 질이 우선한다고 설명한다.[52]

독일에서는 80년대 이후 본격화된 문화의 경제성에 대한 논의와 함께 예술기관의 재정자립도를 높여야 한다는 목소리가 높아졌다. 노하우가 축적된 미국의 민간기부금 유치와 마케팅 방안을 배워야 한다는 주장도 커졌다. 독일의 예술기관이 점차 공적 지원의 의존 비중을 줄이고 재원 조성을 다양화하여 민간지원을 더 끌어내야 한다는 것이다.

　통일 이후 90년대부터 예술기관에 대한 공적 지원이 축소되고 인건비 등 운영비용은 계속 상승하면서 민간지원의 중요성이 점차 커지고 있다.[53]

　이러한 추세와 함께 독일에서 민간재단이 증가하고 있다는 것은 고무적인 사실이지만 경제시스템과 문화적 전통이 미국과는 다른 독일에서 민간지원을 끌어내는 데는 한계가 있다.[54] 독일 시민들은 이미 고율의 세금을 납부하고 있기 때문에 추가적인 기부의 필요성을 크게 느끼지 못한다.[55] 또한 일반적으로 민간지원은 지원의 대가로 예술 제작에 영향력을 행사하기 때문에 예술의 자율성을 보장하면서 민간지원을 받는 것은 쉬운 일이 아니다.[56]

　평균적으로 35% 이상의 자체 수입을 올려야하기 때문에 성공이 보장된 작품만을 제작해야 하는 미국의 공연예술기관과는 달리 재원조성에서 공적 지원의 비중이 큰 독일의 공연예술기관은 좀 더 새롭고 실험적인 작품을 시도할 수 있다.[57] 경기의 흐름의 직접적인 영향을 받는 미국에 비해 독일의 예술기관 좀 더 안정된 조건에서 장기적인 계획을 세울 수 있다.[58]

　예술기관 운영의 전문성을 살려 자체수입을 올리고 민간지원을 늘리려는 노력은 물론 중요하다. 하지만 예술의 자유를 보장하고 예술기관이 안정적으로 사회적 역할을 충실히 수행하기 위해서는 문화예술에 대한 공적 지원은 필수적이다. 공적 지원의 합리적 분배는 문화정책의 핵심 과제이다.

5. 사회문화운동

사회문화는 문화가 사회에 영향을 미치고, 사회의 연결고리라는 의미이다. 사회문화운동은 문화예술이 사회에 대한 분석을 토대로 사회가 앞으로 발전해야 할 방향과 전망을 제시하는 데 중요한 역할을 해야 한다는 신념에서 출발한다.

독일에서 문화민주주의 이론의 토대를 제공한 그라저는 사회문화운동의 활성화에 큰 기여를 한다. 그라저는 예술을 통해 다양한 이해관계에서 비롯된 갈등에 대해 소통함으로써 인식의 방법과 범위를 확장하는 것을 사회문화의 목표로 삼는다.[59]

사회문화운동은 68운동의 정신을 일상문화 속에서 구현하고자 68운동을 주도했던 세력들에 의해 활발히 전개되었다. 그들은 지금까지의 엘리트 중심의 고급문화에 대항하여 모든 시민이 예술을 통해 자신의 목소리를 낼 수 있는 공론장을 만들고자 하였다. 사회문화운동은 시민들이 일상에서 가지고 있는 문제를 표현함으로써 사회비판적인 성격을 띤다.

이를 위해 지역마다 사회문화센터(Soziokulturelles Zentrum)가 설립된다. 시민들이 자발적으로 형성한 사회비판적인 사회문화센터는 초기에는 기존의 문화기관과의 갈등이 있었지만 점차 하나의 대안문화로서 인정받게 된다. 현재는 공적 지원을 받는 문화형성에 중요한 부분을 차지하는 기관으로 성장하였다. 문화시설이 도시에 비해 적은 지방에서 사회문화센터의 중요성은 더욱 크고,[60] 전체 사회문화센터 중 4분의 1이 지방에 있다.[61]

시민들이 자체적으로 운영하는 450여 개의 사회문화센터가 있는데,[62] 이들은 청소년과 시민들을 대상으로 정치 문화교육을 실시하고, 시민들 스스로가 예술활동에 참여할 기회를 준다.[63] 이러한 사회문화센터의 가장 우선적인 목적은 문화활동을 통한 소통과 사회통합이다. 2014년 통계를 보면 49%가 아동 청소년을 중심으로 한 세대 간의 소통에 중점을 두고 있다. 46%는 상호문화교류에 초점을 맞추어 국제적으로 활동하고

〈그림 1〉 사회문화센터 뮌헨의 파이어베르크(Feierwerk)

있고, 다양한 문화적 배경을 가진 시민들의 통합에도 큰 기여를 하고
있다.64)

독일국민 8천1백만 명 중 약 1천3백만 5천 명이 해마다 사회문화센터
를 방문하여 전체 인구의 약 17%가 센터를 방문한다.65) 14년도 통계에
따르면 사회문화센터에서 일하는 사람들 중 명예직으로 일하는 사람이
25%, 무보수로 일하는 사람이 36%, 정규직이 9%, 그리고 나머지는 실습
생들이거나 시간제로 일한다.66) 그래서 센터는 인력의 60% 이상이 자발
적인 시민들로서 운영된다.

자율성 확보를 위해 사회문화센터는 되도록 외부의 의존율을 줄이려
고 노력하며, 사회문화센터의 고유한 이념추구와 현실적인 운영 사이에
균형을 두고 운영하고자 한다.67)

센터의 수입 구조를 보면 약 50% 정도가 자체 수입이고, 자체 수입
중 50% 정도는 입장권 수입이다.68) 나머지 수입은 제공하는 코스의 수
강료, 공간의 임대비용, 음식점의 수입, 회원회비, 기부금이다.69) 나머지

〈그림 2〉 사회문화센터 뮌헨의 파이어베르크(Feierwerk)

50%는 지방자치단체, 주, 연방, 유럽연합, 재단 등으로부터 받는 공적 지원인데 그중 기관에 대한 지원이 30% 정도이고, 각각의 사업에 지원되는 것이 20% 정도이다.70) 지방자치단체가 지원하는 비중이 35% 정도이며 주가 10%를 차지한다.71) 2013년 사회문화센터의 평균 지출내역을 살펴보면 전체 지출의 35%가 인건비, 26%가 행사비, 9%가 운영비로 나누어진다.72)

대부분의 사회문화센터는 50% 정도의 공적 지원을 받고 있지만 소득보다는 지출이 커서 만성적인 재정난을 겪고 있다.73) 건물보수나 전산화가 필요한 센터들도 많다.74) 또한 많은 센터들이 공간과 인력이 부족하며 한 사람당 차지하는 업무량이 많고, 지원을 받기 위한 신청서 양식도 간편해져야 할 필요성이 있다.

사회문화센터의 법적형태는 조합(Verein), 유한책임회사(die Gesellschaft mit beschränkter Haftung: GmbH), 민법상 조합(Gesellschaft bürgerlichen Rechts: GbR) 등으로 되어있다. 그 중 95% 정도가 조합으로 되어있으나 최근에는 자율적인 운영을 위해 동호인 조합과 유한책임회사가 공동으로 주도하는 형식으로 전환하고 있다.[75]

사회문화센터는 주민들의 자발적인 참여로 이루어진, 지역사회의 문화의 구심점이자 문화민주주의를 실천하는 기관이라고 할 수 있다.

6. 문화예술교육

예술교육의 필요성은 예술이 종교의식이나 당시의 지배계층으로부터 독립하여 문화예술시장에 의존하게 되면서 시작된다. 즉 문화예술이 교양교육을 받은 특수계층뿐만 아니라 입장료를 지불하면 누구나 관람할 수 있는 소비품으로 변화되면서, 미적이고 경제적인 측면을 고려하게 됨으로써 문화예술교육의 필요성이 대두되었다.

예술의 자율성이라는 개념이 형성되기 시작한 18세기 중·후반은 유럽대륙이 계몽사상과 프랑스 혁명으로 인한 진통을 겪는 시기이기도 했다. 그 당시 종교예식과 지배계급의 일부로 존재하던 예술은 두 가지의 문제점에 직면하게 되는데, 첫째는 미적인 소통을 통하여 예술의 정체성을 확립하는 일이며, 둘째는 예술과 인간, 사회와의 관계를 보여주면서 사회적 기능을 제시하는 것이다.

프리드리히 실러의 미학서간, 『인간의 미적 교육에 관한 편지』는 당시의 예술이 직면한 예술의 미적 소통과 예술의 내적인 문제, 그리고 예술과 사회와의 연관성에서 생성되는 외적인 문제를 동시에 다루고 있다.

실러는 프랑스 혁명에서 혼란과 무자비한 테러로 유럽을 야만적이고 노예상태로 몰아넣은 인간들이 예술의 아름다움을 이해하는 심미적 인간(ästhetischer Mensch)으로 쉽게 변화될 수 있다고 생각한다면 오산이라고 지적하며, 인간이 가진 야만성이나 감정에 치우친 부분들이 이성적으

로 변화하기 위해서는 예술교육이 필요하다고 하였다.

당시에는 두 가지 측면에서 예술교육의 필요성에 직면하게 되는데, 한편은 예술이 지배계급이나 종교를 위한 기능으로부터 독립하여 예술의 정체성을 확립하고, 당시 형성되기 시작한 예술시장에서 살아남기 위해서였으며, 또 다른 한편은 예술의 궁극적인 목적인 인간의 총체성과 사회적 소통을 이루기 위해서였다.

예술의 독립적인 정체성 정립과 예술시장의 확보를 위해 예술교육이 필수적이었듯이, 오늘날 예술교육은 문화예술정책적인 측면에서 살펴볼 때 간과해서는 안 되는 두 가지의 중요한 특성을 함유하고 있다.

첫째로 예술은 우리들이 일생생활에서 소비하는 상품과는 달리 반복적인 경험을 통해 일정한 기호가 형성될 때야 소비가 시작되는 경험재적 성격을 갖고 있다. 이렇게 후천적으로 형성된 기호는 다른 것들로 쉽게 대체되지 않는다. 즉 입장료의 가격에 따라 수요자가 쉽게 변동하거나 소비자들의 생활수준 향상에 따라 예술에 대한 수요가 빠른 속도로 증가하는 것이 아니라 예술적 기호가 형성되어야 수요가 가능하다. 그러므로 예술교육은 공급자인 예술가의 창작을 장려하고 소비자인 관람객의 수요를 촉진시켜 사회 전체적으로 문화예술을 활성화시키기 위한 가장 중요한 전제 조건이다.

둘째로 문화예술이 장기적인 차원에서 수용자들을 확보하기 위해서는 청소년들에 대한 예술교육이 매우 중요하다. 문화예술교육의 목적은 세계적인 예술가를 키워내는 데 있지 않다. 궁극적인 목적은 예술적 기술이나 창의력 자체를 교육시키는 것을 넘어 예술적인 창작과 표현을 통해 인간의 잠재적 능력을 개발하고, 사회와 자신과의 유기적인 통일성과 조화를 이룰 수 있는 통합적인 인격체를 만들어 내는 데 있다.

총체적 인간교육의 이념이나 자연과 인간과의 교감이나 사회적 소통에 대한 생각은 예술이 궁극적으로 지향하는 바이지만 문화예술이 직접적인 실천 행위가 될 수 없다. 그럼에도 불구하고 21세기에 문화예술교육이 전 세계적으로 화두가 되고 있는 것은 과거에 지식 중심의 창의성

을 강조하던 시대에서 탈피하여 감수성 중심의 창의성 시대에 접어들고 있어 예술교육이 이에 대한 대응책으로 간주되고 있기 때문이다.76)

6.1. 특징

특별연구위원회는 2007년 각계의 의견을 수렴하여 『독일에서의 문화』라는 보고서를 발간하면서 독일 문화예술이 나아가야 할 지표를 설정한다. 이 보고서에 의하면 독일은 문화와 예술부분에 대하여 정부의 개입과 지원이 법적으로 보장되어 있으며, 그 이유는 국가가 문화예술의 맹목적인 시장화에 대응하고 개입하고 견제할 수 있게 하려는 의도에 있다. 그러나 문화예술의 내용적인 측면에서 살펴볼 때 독일의 문화정책은 독일의 특수한 역사적 경험, 특히 나치정권의 문화정책에 대한 반성적 성찰로 인해 국가가 문화예술의 보호와 지원에 적극 개입하지만 직접적인 간섭을 배제하고 자율성과 독립성을 보장한다. 독일문화특별위원회는 문화를 '국가의 목표로서의 문화'로 설정하고 문화예술을 경제적 이윤 추구로 활용하기에 앞서 문화의 잠재성, 즉 예술적, 사회적, 교육적 가치에 대한 세심한 배려가 전제되어야 함을 표명한다.77)

이러한 기본 취지를 실현시키기 위해 연방 정부의 BKM에서는 다양한 프로젝트를 개발하여 지속적인 재정적인 지원을 하고 있다. BKM은 오페라 극장, 발레단, 대형 박물관 등 주 정부의 재정으로는 감당하기 힘든 사업만 담당하고, 기타 중요한 사업의 결정이나 실행에 대한 사항들은 지방자치단체가 스스로 담당한다.

독일에서 문화예술과 예술교육의 방향은 프리드리히 실러의 미적 교육의 전통을 토대로 인간의 삶에 있어서 기본권으로 간주되며 독자적인 가치를 확보하고 있다. 문화예술에 대한 기본권은 정치와 경제의 문제보다 중요성이 떨어지는 부분이 아니라 이와 동등한 위치를 인정받고 있다.

독일에서는 2차 세계대전 이후 전쟁으로 인해 파괴된 문화적 인프라를 복구하고, 오래된 문화시설이나 이 문화시설의 주축을 이루는 전통적인 문화예술을 유지하고 보존하는데 중점을 두었다. 나치 정권의 중앙집

권적인 문화정책은 일반 시민이 문화주체가 되는 기회를 박탈했으며 시민들이 일상문화에 참여할 수 있는 가능성이 전혀 없었다. 이 시기에 문화예술은 나치 정권의 프로파간다와 일반 시민을 세뇌시키는 도구로 이용되었고, 국가사회주의를 위하여 악용되었다.

2차 세계대전 이후 독일은 동독과 서독으로 정치적으로 분할되었을 뿐만 아니라 정치적으로 악용될 수 있는 문화예술 부분에서 중앙정부의 역할을 축소시키고, 중앙정부기관인 문화부를 두지 않았다. 문화부의 역할은 연방 정부의 기관인 BKM에 일임되어 있으며 많은 재단들이 그 역할을 수행한다.

2차 세계대전 후 설립된 프로이센 문화재단(Stiftung Preussischer Kulturbesitz)은 이러한 업무를 수행하는 문화기관 중 독일, 나아가 세계에서도 재정적인 면에서 최대의 문화기관 중 하나이다. 프로이센 문화재단은 예술과 문화발전에 관한 소장품, 문화, 문학, 문서, 음악을 포괄하는 전통적인 문화예술의 모든 분야로 구성되어 있다.[78]

유럽에서 19세기 중반부터 문화예술을 좀 더 많은 사람들에게 보급하기 위해 추구되어 온 순수예술의 대중화 전략은 20세기에 들어와서 문화예술경영과 정책에서 문화의 민주화 개념과 맥락을 같이 한다. 독일에서도 문화의 민주화에 입각한 흐름이 문화예술의 주류였으나, 68운동이라고 불리는 사회 개혁적 사상과 변화에 대한 욕구로 인해 문화민주주의를 추구하는 새로운 문화정책의 필요성이 대두된다. 68운동은 사회전반에 걸쳐서 기존의 질서를 허물고 민주적인 사회를 건설하려는 개혁운동으로 문화영역도 여기에서 예외일 수는 없었다. 위로부터의 문화가 아닌 민주주의에 토대를 둔 평등한 문화예술정책에 대한 문제가 안건으로 부각된다.

이러한 시대적 흐름 속에서 1976년 오슬로에서 열린 유럽의 문화장관회의(Konferenz der Europäischen Kulturminister des Europarats)에서는 문화정책은 사회의 정치적인 요구에 부응해야 하며 모든 사람들이 참여할 수 있는 평등과 민주주의에 토대를 두어야 하며, 삶의 질을 향상시킬 수 있는 다양한 문화가 제공되어야 한다고 표명했다.[79] 이 회의는 68운동

과 함께 독일의 문화정책을 고급문화의 대중화를 시도했던 문화민주화 정책에서 문화민주주의정책으로 전환하는 중요한 단초가 된다.

독일의 문화학자인 힐마 호프만이 표명한 "모두를 위한 문화"[80]는 문화의 민주화와 문화민주주의의 두 가지 정책 모두에 토대를 둔 문화예술 정책으로 문화혜택을 가능한 한 양적으로 넓히고 모든 계층에게 골고루 분배하는 목표를 지향한다.[81] 무엇보다도 "소수의 문화를 다수의 문화로 증가시키자(Kultur der Wenigen zur Kultur der Vielen zu potenzieren)"[82]라는 힐마 호프만의 주장은 대형 관람장이나 예술기관이 대폭으로 증가하게 된 계기가 되었으며 소수의 엘리트의 영역이었던 고급문화예술에 대한 접근을 모든 사람에서 확장시키는 데 중요한 역할을 했다. 이러한 문화 예술정책은 독일의 문화예술을 인프라나 시민의 문화향유의 측면에서 양적으로 확대시켰을 뿐만 아니라 질적인 면에서도 국제적인 수준으로 올리는데 전환점이 되었다.[83]

6.2. 문화예술교육정책[84]

오늘날 문화예술정책의 핵심이 되고 있는 문화민주주의 개념은 문화 분야의 환경변화뿐만 아니라 문화를 매개체로 하여 사회 전반의 환경 변화를 지향하고 있다. 이러한 변화에 토대가 되는 것은 교육이고, 단지 지식을 습득하는 교육의 차원을 넘어서 예술을 통한 심미교육에 대한 중요성이 최근 독일에서 다시금 논의되고 있다. 예술에 대한 취향은 미적 교육과 예술적 체험을 통해 후천적으로 형성되는 특성을 가지고 있기에, 어린 시절부터 예술교육의 기회가 균등하게 제공되어야 하고 교육의 차원에서도 문화민주주의가 적용되어야 한다.

이러한 차원에서 독일에서는 개개인의 문화예술적 역량을 향상시키기 위해 예술교육이 공교육인 학교교육의 교과과정으로 확립되어 정규교육 속에서 실시되는 것이 논의되고 있다. 즉 누구나 기본권으로 정규교육을 받듯이 문화예술교육도 모든 사람들에서 균등하게 실시되어야 한다는 것이다. 슈나이더(Wolfgang Schneider)는 예술교육이 공교육의 체제 안에서

"배우는 것과 문화예술단체 사이의 네트워크(Netzwerk zwischen Lernen und den kuturellen Einrichtungen)"가 이루어져서 창의성 계발을 위한 예술교육에 까지도 교육기회의 문화민주주의 차원에서 균등하게 제공되어야 한다고 주장한다.[85]

독일의 예술교육은 크게 어린이와 청소년을 위한 문화예술교육과 성인들의 문화예술교육으로 나눌 수 있다. 어린이와 청소년을 위한 교육은 학교교육과 사회문화예술교육으로 구분한다.

어린이와 청소년을 위한 문화예술교육은 정규 교육단체와 지역사회 단체들과의 유기적인 관계에서 이루어지고 있다. 문화예술교육은 학습으로서의 지식습득을 위한 교육의 차원에서 이루어지기도 하지만 더 나아가서 이를 통한 창의력의 발달과 인격의 수양에도 그 목적을 둔다.

학교 안에서의 문화예술교육은 주요 정규과정에 해당하는 학과목을 중심으로 시행되면서 학과목을 보완하는 차원에서 학교 외의 문화예술단체 및 여러 협력기관과의 유기적인 관계에서 실시되고 있다. 독일은 피사 스터디(PISA Studie)에서 좋은 성과를 내지 못하고 있고, 여기에 대한 근본적인 이유를 독일의 특수한 교육시스템에서 보고 있다. 독일은 우리나라의 초등학교에 해당하는 그룬트 슐레(Grundschule)에서 4년 과정을 마친 후 담임교사의 추천에 따라 하우프트 슐레(Hauptschule), 레알 슐레(Realschule), 김나지움(Gymnasium), 그리고 게잠트 슐레(Gesamtschule)[86]로 진학을 한다. 이렇게 상이한 독일교육의 정규과정은 독일에서 일정한 형태의 예술교육 프로그램을 학과의 과목으로 규정하는 데 어려움을 주고 있다. 일부 주에서는 정규과정이 끝난 후에 운영되는 종일반(Ganzentagschule)에서 예술교육프로그램이 진행된다.

문화예술교육에서 점점 더 중요하게 부각되는 부분은 종일반에 대한 운영이다. 유럽의 선진 국가 중 하나인 핀란드는 피사 스터디에서 지속적으로 좋은 성적을 내고 있는데, 이런 성과의 지지기반은 방과 후 종일반에서 운영되는 부족한 과목이나 숙제에 대한 도움, 또는 학생들이 자유롭게 선택할 수 있는 다양한 문화예술프로그램이라고 평가된다.

독일에서는 맞벌이 부부가 일반화되고 독일어가 자유롭지 않은 이민자나 난민 가정, 가정형편이 어려운 청소년들이 증가함에 따라 이러한 환경의 학생들도 경제적, 사회적 경계 없이 참여할 수 있는 문화예술교육프로그램을 우선적으로 고려하고 있다.

독일의 문화예술교육은 모두를 위한 예술이라는 개념을 핵심에 두고 추진되고 있다. 모두를 위한 예술의 개념에는 사회적 소외계층이나 경제적 취약층을 고려하는 다수를 위한 문화예술만을 의미하는 것이 아니라 미학적으로 우수하거나 영재를 위한 프로그램도 포함된다. BKM은 미디어문화부 문화예술교육상(BKM-Preis Kulturelle Bildung)을 제정하여 문화예술적으로 평가하여 가치가 뛰어난 프로젝트를 선정하여 매년 5천 유로에서 6만 유로의 상금을 지원한다. 또한 문화 소외계층의 청소년들을 위한 '모든 아이들에게 악기를(Jedem Kind ein Instrument)'이라는 프로젝트는 문화 소외 집단 없이 모두를 문화예술 수혜자로 만들기 위한 대표적인 사례이다. 이 프로젝트는 2003년 노르트라인 베스트팔렌 주의 보훔(Bochum)의 시립음악학교에서 시작되어 현재는 전 연방의 주에서 실시하고 있다. 2012년까지 1만 명이 넘는 학생들이 이 프로젝트에 참가한다.

그 외의 독일의 어린이들과 청소년들의 문화예술교육을 지원하는 시스템으로는 음악학교(Musikschule)와 청소년 예술학교(Jugendkunstschule)를 들 수 있다. 음악학교는 어린이와 청소년들이 일반학교에서 행해지는 음악교육에서 받을 수 없는 전문음악교육을 담당하고 있다. 일반학교에서의 음악교육은 음악과 접하고 친숙해 질 수 있는 기회를 제공하면서 음악을 통한 사회화와 음악의 대중화 등에 기여한다. 그러나 그 이상으로 전문적인 음악실기교육을 필요로 하는 어린이와 청소년들에게는 전문가에 의한 전문음악교육이 필요하다. 이러한 목적을 위해 설립된 기관이 음악학교이다.

음악학교는 주 정부와 지방자치단체의 지원을 받고 있고 일부의 비용은 학부모가 부담한다. 부모의 소득이 수업료 책정에 고려되고 있고, 부모가 실업상태이거나 수입이 없는 경우에는 무상으로 교육이 제공되는 공교육기관이다. 여기에서 학생들이 습득하는 수업의 내용은 주로 실기

위주이다. 다양한 악기와 성악 등으로 개인지도 수업과 그룹으로 행해지는 수업이 중추적 역할을 하고 오케스트라 수업도 행해진다. 음악학교의 학생으로는 어린이부터 노년층까지 다양하며, 장애인을 위한 특별지도도 이행된다.

음악학교의 교사는 독일음악대학에서 전문음악교육과정을 이수하고 졸업증서(Diplom)를 획득한 전문연주자들로 학생들은 이들로부터 수준 높은 전문음악교육을 받게 된다. 음악학교는 각 주에 200개 이상이 있을 정도로 지방 소도시에까지도 설립되어 있어서 전문음악교육에 관심이 있는 사람은 누구나 쉽게 접근할 수 있다.[87]

청소년 예술학교는 어린이와 청소년들에게 조기에 예술에 접할 수 있는 기회를 제공할 목적으로 세워진, 음악학교와 같은 지원방식으로 운영되는 공교육기관이다. 청소년 예술학교에서는 미술에 대한 실기교육이 중심역할을 한다. 그러나 오늘날 미술에 대한 개념이 단지 그림과 조각 등에 제한되지 않는 만큼 설치예술이나 행위예술 등을 위한 준비 작업과 이에 해당하는 영역도 교육한다. 청소년 예술학교의 교육내용은 미술실기, 연극, 무용, 영화와 미디어 아트로 구성되며 여러 장르가 융합된 교육도 행해진다.[88]

독일은 일찍이 비스마르크 재상시절부터 사회복지의 차원에서 시작된 사회보험의 역사와 전통에서 노년의 사회보장제도가 잘 갖춰져 있기에 노년층은 문화예술의 향유와 소비에 있어서도 독일 사회에서 중요한 역할을 하고 있다. 독일의 연금세대들은 경제위기 속에서도 안정적인 경제력을 가진 소비층이고 문화예술 분야뿐만 아니라 여러 분야에서 이들을 위한 다양한 정책을 추진하고 있다.

베를린 필하모니의 상임지휘자인 사이먼 래틀 경(Sir Simon Rattle)은 클래식 공연의 관중이 점점 노령화되고 있는 것에 우려를 표명했다. 독일의 문화예술계에서는 현재의 노년층 관중이 젊은 세대의 관중으로 대체되지 않는다면 30년 후에도 클래식 음악이 존속할 수 있을지 의구심을 던진다. 독일을 비롯한 서구사회에서 클래식 공연 관객의 3분의 2 정도

가 노년층이다. 사이먼 래틀은 오케스트라가 사회 속으로 더 들어가지 않는다면 앞으로 예술은 그 존폐를 놓고 분투하게 될 것이라고 예견하고 있다. 그렇기 때문에 음악이 결코 사치가 아니라는 점을 사람들에게 일 깨울 필요가 있다고 강조하면서 예술교육의 중요성을 역설한다.89)

여러 학자들의 연구결과에 의하면, 지금 현재 클래식 음악 연주장의 청중의 연령대는 55~60세가 주류를 이루고 있다. 이런 상태로는 앞으로 클래식 음악의 청중은 노년층이 대부분이 될 것이라고 전망한다.90) 독일 제1방송 음악연구(ARD-Musikstudie) 결과에 의하면 클래식 음악에 접하 는 시기가 **빠를수록**, 횟수가 빈번할수록 그것과 비례해서 클래식 음악을 좋아하게 되고 지속적인 관객이 되는 것과 연관성이 깊다.91) 즉 문화예 술교육은 일차적으로는 건강한 삶을 영위하기 위한 기본권이기도 하지 만 이차적으로는 지속적인 관객을 확보하기 위한 가장 중요한 사안인 것이다.

독일의 성인문화예술교육을 담당하고 있는 중요한 기관으로는 시민 대학(Volkshochschule)을 꼽을 수 있다. 시민대학은 성인들의 평생교육을 담당하는 공공기관으로 주 정부와, 지방자치단체, 수강생들의 수강료로 운영된다. 독일의 시민대학은 1차 세계대전이 끝난 직후 1918년 세워진 비영리 평생교육기관으로 수업료가 저렴하고 주요강좌로는 크게 교양 교육, 직업교육, 정치교육, 언어교육, 컴퓨터 교육 등을 들 수 있다. 시민 대학에서는 시민들의 교양을 위한 문화예술교육만 진행되는 것이 아니 라 직업적 발전을 위한 직업교육 프로그램과 외국인을 위한 독일어 교육 등 광범위한 교육의 기회를 제공하고 있다. 오늘날 독일에는 독일 전역 에 걸쳐 2,500여 개의 시민대학이 다양한 프로그램으로 운영되고 있고, 거의 모든 도시에서 시민들의 평생교육을 담당하고 있다.

7. 독일 문화정책과 사회적 시장경제의 연계성92)

문화는 경제시스템으로 수렴하기 어려운 가치를 담고 있지만 경제시

스템의 한 분야로서 기능하기도 한다. 독일은 2차 세계대전 후부터 독일적인 자본주의 모델로서 사회적 시장경제를 경제정책의 토대로 삼고 있다. 사회적 시장경제는 사회적 정의를 실현함으로써 인간적인 삶의 조건을 마련하는 데 기여한 개혁이념이기 때문에 정치와 경제뿐만 아니라 사회전반에 영향을 끼쳤다.93) 그러므로 사회의 주요한 구성요소인 문화와 관련된 정책도 사회적 시장경제와 연관성이 있다.

사회적 시장경제는 1930년대 당시 시장경제의 여러 모순점을 해결하기 위해 형성된 프라이부르크 학파(Freiburger Schule)의 질서자유주의(Ordoliberalismus)에 뿌리를 두고 있다. 질서자유주의는 19세기 중반에 체계화된 가톨릭 사회론(Katholische Soziallehre)과 정치적, 경제적 자유주의로부터 영향을 받았다.94) 여기서는 먼저 사회적 시장경제의 발전과정과 원칙을 개관하고, 사회적 시장경제의 기본원칙인 "개인의 원칙(Individualprinzip)", "보충의 원칙(Prinzip der Subsidarität)", "연대의 원칙(Prinzip der Solidarität)"이 독일 문화정책에서도 어떻게 실현되고 있는지를 고찰한다.95)

7.1. 사회적 시장경제

18세기 중엽 영국에서 산업혁명이 시작되면서 서구에서는 자본주의가 본격적으로 발전한다. 이로 인해 국가 경제는 크게 발전되었지만 동시에 주기적인 불황과 그로 인한 실업의 증가, 노동자와 자본가 간의 계급갈등 및 빈부격차, 자본의 집중과 이에 따른 독점화 등의 문제들이 심각하게 나타나게 된다.96) 1873년부터 1896년까지 20년이 넘게 지속된 세계적 경제 불황은 자유주의 경제정책의 후퇴, 독점화, 제국주의 강화라는 결과를 초래했다.97) 한편 소련의 사회주의 경제나 나치하의 독일 경제와 같은 중앙관리경제는 낮은 생산성, 불공정한 분배, 권력의 집중과 자유의 박탈이라는 심각한 문제를 안고 있었다.98) 사회적 시장경제는 산업혁명시기의 경제이념인 고전적 자유방임형 자유주의와 중앙관리경제의 문제점을 동시에 지적하면서 이러한 문제점을 보완할 수 있는 제3의 길을 찾고자 하였다.

나치가 독일에서 권력을 장악한 30년대 중반에 독일 프라이부르크 대학에서는 일련의 법학자, 경제학자, 사회학자, 신학자들이 모여 자유방임주의 경제시스템과 중앙관리경제시스템의 문제를 규명하고 대안을 찾고자 학파를 형성하였다. 이 학파가 해결하려는 근본문제가 인간적이고 공정한 경제 질서를 어떻게 유지하느냐였기 때문에 이 학파의 이론을 질서자유주의라고 불렀다. 인간의 자유를 보장하고, 자유의 오용을 방지하는 경제 질서를 만드는 것이 이 학파의 주요 관심사였다.99) 경제 질서는 사회 질서의 한 부분이며 사회적 가치와 목표를 구현해야 한다는 이념이 이 학파의 출발점이었다.100)

산업혁명 이후 많은 노동자들은 계속되는 실업의 위험성에 노출된 상황에서 근로주로부터 종속되어 열악한 생활환경 속에서 비인간적인 비참한 삶을 영위하고 있었다. 이러한 사회문제를 해결하고자 노동자운동, 국가적인 사회정책(staatliche Sozialpolitik), 국민경제학(Nationalökonomie), 그리고 가톨릭 사회론은 다양한 방안을 제시하였다.101)

19세기에 체계화된 가톨릭 사회론은 사도 바울의 유기체론에 토대를 두었고, 질서에 대한 생각은 토마스 아퀴나스(Thomas Aquinas)로부터 그 전통을 찾을 수 있다.102) 바울은 마치 우리 몸의 각 지체들이 각기 다른 소임을 다하며 몸이라는 하나의 목적에 이바지하듯 각기 다른 능력을 가진 구성원들의 다양성이 교회를 분열시키는 요인이 아니라 교회를 발전시키는 구성요소라고 보았다.103) 이러한 유기체적 조화를 유지하도록 돕는 역할을 담당하는 것이 아버지처럼 사랑으로 보살피는 지도자이다. 이러한 가부장주의(Patriarchalismus)는 로마시대에도, 헬레니즘 문화에서도 발견되는 사회원칙이나 기독교적 가부장주의는 자발적 복종과 보살핌의 의무를 전제한 사랑의 가부장주의이다.104) 가톨릭 사회론에서 개인의 원칙은 인간의 존엄성에 근거를 두고 인간이 사회의 근본이자 목적이라는 이념에서 출발한다.105) 인간은 창조자로부터 선물이자 과제로 자유를 부여받았으며, 진리를 자유롭게 구현할 의무가 있다는 것이다.106) 이러한 인간의 자유를 보장하는 개인의 원칙은 가톨릭 사회론의

토대이다. 보충의 원칙은 개인이 자신의 능력을 개발하고 주어진 과제를 스스로 성취할 수 있도록 사회가 방해되는 요소를 제거하면서 도움을 주어야 한다는 것이다.107) 연대의 원칙은 개인이 사회라는 유기체의 한 부분으로서 다른 개인들과 상호연관 되어 있기 때문에 공공선에 합당한 행동을 해야 한다는 것이다.108) 질서자유주의의 대표적 학자 발터 오이켄(Walter Eucken)은 가톨릭 사회론에서는 사회가 하부조직에서부터 시작하여 상부조직으로 구성되어야 하며 연대가 사회구성의 가장 중요한 원칙이라고 설명한다.109) 개인은 타인과의 연대 속에서 책임이 따르는 자유를 누려야 한다는 것이다.110) 또한 이러한 연대는 공공선을 지향하기 때문에 사회적 정의를 구현하는 것을 목표로 한다.111) 이러한 가톨릭 사회론은 사회적 시장경제의 윤리적 토대를 이룬다.

모든 것이 상호 연관관계 속에서 통합된 전체를 이룬다는 유기체적 세계관은 사회적 시장경제의 세 가지 기본 원칙의 토대를 마련한다. 지도자가 이러한 조화를 유지해야 한다는 가부장주의는 국가가 질서를 보장해야 한다는 생각으로 이어지고, 이러한 기독교 정신과 함께 신분적 압박에서 벗어나고자 했던 근대 시민의 자유주의 정신은 상보적으로 사회적 시장경제 이념에 영향을 끼친다.

사회적 시장경제에서 의미하는 질서는 인간의 실존조건인 자유를 실현할 수 있는 자유로운 경쟁 질서를 의미한다. 구체적으로 독과점이 엄격히 규제되어 공정한 경쟁이 가능하고, 인플레가 발생하지 않아서 가격기구가 정확하게 작동하고, 자원이 효율적으로 배분되며, 분배문제가 적절히 해결되는 공정한 경제 질서를 의미한다. 그러나 이러한 질서는 고전적 자유방임형 자유주의처럼 시장에 방치되었을 때 이루어지는 것이 아니라 정부에 의해 지속적으로 보장되어야 가능하다는 의미에서 '설정적 질서(Gesetzte Ordnung)'라고 불린다.112) 그렇지만 국가가 공정한 경쟁 질서를 유지하는 조건을 마련하는 것이지, 국민의 경제과정에 직접 개입해서는 안 된다고 규정함으로써 질서자유주의는 국가 역할의 보완적 성격을 강조한다.

이러한 질서를 유지하기 위해 완전 경쟁시 유효한 가격시스템을 형성해야 한다는 "완전경쟁 가격체계의 기본원칙(Grundprinzip des Preissystems vollständiger Konkurrenz)", 화폐가치의 안정이 원활한 경제운영의 필수 요소라는 "통화정책 우위의 원칙(Prinzip des Primats der Währungspolitik)", 시장경제질서의 전통적 요소인 "개방적 시장의 원칙(Prinzip der offenen Märkte)", "사유재산의 원칙(Prinzip von Privateigentum)", "계약자유의 원칙(Prinzip der Vertragsfreiheit)", "경제행위자의 책임의 원칙(Prinzip der Haftung)", "경제정책 일관성의 원칙(Prinzip von Konstanz der Wirtschaftspolitik)"을 질서자유주의의 구성적 원칙(konstituierende Prinzipien)으로 삼았다.113)

또한 질서자유주의는 구성적 원칙을 방해하는 것을 저지하기 위한, 즉 시장경제의 결함을 시정하기 위한 규제적 원칙(regulierende Prinzipien)을 제시하였다. 공정한 경쟁이 가능하도록 독과점을 규제하는 "국가의 독점규제 원칙(Prinzip der staatlichen Monopolaufsicht)", 인간다운 삶의 수준을 보장하기 위한 "공정한 소득 재분배의 원칙(Prinzip der gerechtigkeitsorientierten Korrektur der Einkommensverteilung)", 실제비용이 경쟁가격에 부여되지 않는 외부효과가 발생할 경우에 국가가 수정해야 한다는 "외부효과 수정의 원칙(Prinzip der Korrektur externer Effekte)",114) 시장에서 발생하는 "비정상적 공급반응에 대한 수정의 원칙(Prinzip der Korrektur anomaler Angebotsreaktionen)"115)이 규제적 원칙에 속한다.116)

사회적 시장경제라는 개념은 1947년에 출간된, 질서자유주의 이념을 계승한 독일 쾰른학파에 속한 경제학자 뮐러 아르마크(Alfred Müller-Armack)의 저서 『경제조정과 시장경제(Wirtschaftslenkung und Marktwirtschaft)』에서 처음으로 언급되었다. 사회적 시장경제는 2차 대전 후 경제부(Wirtschaftsministerium)에서 아르마크와 함께 일한 첫 독일 경제부 장관이었던 루드비히 에르하르트에 의해 실천되었다. 1990년 사회적 시장경제는 동서독이 체결한 국가조약에서 화폐, 경제, 사회통합을 위한 공동경제체제로 명시되었고, 지금까지 독일 경제정책의 토대를 이루고 있다.

7.2. 개인의 원칙

개인의 원칙은 개인이 사회를 위해 봉사하는 것이 아니라 사회가 개인의 이해와 관심을 후원해야 한다는 것을 의미한다. 즉 사회는 한 개인의 자유와 자율성을 보장하고 지원해야 한다는 것이다. 개인이 시장시스템에 있어서나 국가에 의해서 물건으로 취급받고 수단으로 전락해서는 안된다는 것이다.117) 구성적 원칙 중 개인의 사유재산을 인정하고, 개인이 계약을 자유롭게 체결하고, 그에 대한 책임을 져야 한다는 원칙이 이러한 개인의 원칙을 뒷받침해 주는 원칙이다.

경쟁을 제한하는 공권력과 사권력의 행위를 금지하여 개인의 자유와 책임을 보장하는 개방된 시장을 이루어야 한다는 것이 개인의 원칙의 기초이념이라 할 수 있다. 고전적 자유주의가 국가권력에 의한 자유의 침해만을 문제 삼는 반면, 사회적 시장경제는 독점자본에 의한 자유의 침해를 동시에 문제 삼는다. 자유방임경제에서는 자본의 집중에 의해 가격이 왜곡되고, 노동시장에서 수요가 독점되고, 독점자본의 사적인 경제 규약이 개인의 자유를 침해할 수 있기 때문이다.118) 질서자유주의는 국가가 독점규제 원칙을 만들어 개인의 공정한 경쟁을 방해하는 독점자본을 규제해야 한다고 설명한다.

국가는 이러한 독점자본을 규제해야 하지만 이것이 시장 경쟁에 미치는 영향은 최소화하여야 한다. 그래서 독일에서는 기업에 대한 직접적인 지원보다 공정경쟁이 가능한 시장질서 안에서 기업이 자생력을 갖도록 간접적으로 지원하는 정책이 근간이 된다.119) 정부의 직접적인 지원이 시장의 경쟁을 왜곡할 수 있기 때문이다.

개인의 원칙의 핵심인 자유에 대한 이념은 르네상스, 종교개혁 및 시민혁명이라는 역사적 흐름 속에서 형성되고 발현되어 계몽주의 철학에 의해 체계화된, 서양의 가장 기본적인 가치라고 할 수 있다. 질서자유주의에 이념적 토대를 제공한 칸트는 『계몽이란 무엇인가라는 물음에 대한 대답 (Beantwortung der Frage: Was ist Aufklärung?)』(1784)이라는 저서에서 계몽이

란 다른 사람의 인도 없이는 자신의 이성을 사용하지 못하는 미성년 상태에서의 탈출이라고 규정하면서 독립적으로 사고하고 행동하는 것이 계몽의 기본정신임을 밝힌다. 칸트는 자신이 속해 있던 시대를 "계몽된 시대(aufgeklärtes Zeitalter)"가 아니라 "계몽의 시대(Zeitalter der Aufklärung)"로 규정한다.120) 계몽이란 기존의 편견과 독단은 물론이고, 정치적인 억압 및 종교적 권위로부터의 해방을 의미한다. 칸트는 자신의 시대를 이성적 존재자인 인간이 비판적인 사유를 통하여 전통과 권위에 대한 순종적 태도를 극복하면서 스스로 사유하는 주체로 성장해 가는 시대로 본 것이다.121) 오이켄도 자유가 개인이 인식하고 결정하는데, 그리고 구속력 있는 도덕적인 가치질서를 만드는 기본이념이자 인간적인 경제시스템을 만드는 토대가 된다고 설명한다.122)

16세기부터 서구에서 발전된 자본주의경제시스템에서 시민은 새로운 사회주도세력으로 등장하였고, 이들이 자유주의 발전의 주역이 된다. 시민들은 모든 사람은 평등하다고 주장함으로써 자신들을 억압하고 수탈하였던 구체제의 신분 차별을 반대하였다. 절대군주의 횡포를 막기 위하여 헌법과 법으로 국가권력을 명확히 제한하는 입헌주의 내지 법치주의를 주장하였으며, 나아가 자신들이 직접 국정에 참여하기 위하여 민주주의를 요구하였다.123) 또한 과거 중세시대의 공동체생활과 달리 이들의 생업은 각 개인이 자기책임하에서 독립적으로 운영하는 상공업이었기 때문에 공동체보다 개인의 권리와 책임을 중시하는 개인주의가 강조되었고, 이들은 개인의 자유로운 경제활동을 위하여 경제에 대한 정부의 규제철폐를 요구하는 자유시장경제를 요구하였다.124)

고전적 자유주의는 서구에서 민주주의, 법치주의, 자유시장경제와 같은 근대적 사회질서를 건설하는 데 이념적 기초를 제공하였고, 고전적 자유주의의 중요한 원칙인 개인주의는 질서자유주의에서도 기본원칙으로 자리 잡는다. 그러나 질서자유주의가 개인의 자유를 최대한 보장하기 위해 공정한 경쟁 질서를 마련해야 한다는 것을 강조한다는 점에서 고전적 자유주의와 차별된다.

문화정책에 있어서도 개인 자유의 보장은 최우선적인 원칙이다. 봉건제가 타파되고 시민계층이 대두하면서 독일에서는 18세기 이후 시민계층이 문화생활을 향유하고 주도하는 세력으로 성장하기 시작했고, 계몽주의 사상에 힘입어 국가 권력에서 벗어난 자율적인 예술활동이 활성화되었다.125) 실러는 『인간의 미적 교육에 관한 편지』(1795)에서 인간 본래의 총체성을 회복하기 위한 자율적인 예술활동의 중요성에 대해서 논하면서 예술교육을 통한 이상적인 사회를 꿈꾸었다. 미적 체험은 공감능력을 키우면서 사회적 인간으로 성장하는 데 원동력으로 작용한다는 것이다. 이러한 실러의 이념은 이후 독일 문화정책에서 예술교육을 기본적인 권리로 인정하고, 예술의 사회적 역할을 강조하는 사상적 토대가 된다.

　독일의 기본법 제5조 제3항에는 "예술, 학문, 연구, 교육은 자유롭다."126) 라고 명시되어 있다. 이러한 기본법에 입각한 독일의 문화예술진흥 지원 관련 법조항에 따르면 공적 지원은 예술가의 자유영역에 간섭하지 않고 이루어져야 한다.127) 이는 문화기관 및 예술단체의 자율성과 자치권뿐만 아니라 국가의 지침과 내용규제로부터 표현의 자유를 보호하는 토대가 된다.128) 나치 시대에 국가가 예술을 통제하면서 선전도구로 오용한 것을 경험한 독일인들에게 예술의 자유는 매우 중요한 가치이다.

　이러한 자유에 대한 이념은 시민들의 문화에 대한 참여욕구를 주장한 문화민주주의에 관한 담론에서 더욱 구체화된다. 문화민주주의는 독일에서 모든 억압으로부터 해방을 목적으로 한 68운동이 계기가 되어 부상하였다.

　사회적 시장경제가 공권력뿐만 아니라 독점자본에 의한 자유의 침해를 문제 삼았듯이 문화행정가로서 문화민주주의의 이론적 토대를 제공한 힐마 호프만도 국가가 공권력뿐만 아니라 시장으로부터도 예술의 자유를 보호할 의무가 있다고 주장한다. 일반적으로 민간지원은 지원의 대가로 영향력을 행사하기 때문에 이러한 그의 주장은 예술의 자유를 보장하기 위한 예술기관에 대한 공적 지원을 의무화한다고 볼 수 있다.129)

　독일은 뒤늦게 근대국가로 통일되면서 정치적 중심이 부재하여 사회적-정치적 영역과 예술적-문화적 영역이 분리되었다.130) 이러한 예술

적-문화적 영역은 일상과 분리되어 독립된 영역을 구축하게 된다.[131] 영국과 달리 독일의 시민들은 산업혁명을 통해 경제적 지위는 향상되었지만 정치적 권력을 장악하지 못했다.[132] 그렇기 때문에 교양시민들은 자신들의 자의식을 정치적으로 구현하지 못하는 대신 예술을 통해 구현하려 했다.[133]

68운동의 정신적 지주였던 마르쿠제(Herbert Marcuse)는 나치 시대 이후 드러나는 교양시민의 문제점을 분석한다. 마르쿠제는 시민 문화가 기존 질서를 긍정하는, 현실과 동떨어진 이상주의적 예술을 통해 시대의 절박한 문제를 숨기려 했다고 설명한다. 이러한 체제 긍정적인 고급문화를 보급하고 교육하는 것은 60년대까지 지향한 독일의 문화정책이기도 했다. 마르쿠제의 이론에 동감한 그라저는 교양시민 중심의 문화를 모든 시민들이 함께 동참하는 문화로 개편함으로써 문화의 사회비판적 동력을 찾고자 했다.

1969년에 서독 총리가 된 빌리 브란트의 "보다 많은 민주주의에의 도전"이란 구호를 문화 분야에서도 실현하려는 움직임이 사회 전반에서 일어나게 되고, 정책 담당자들도 협소한 기존 문화개념과 소수만 향유하는 문화에 대한 문제의식을 공감하게 된다.[134]

그라저는 기존의 체제 긍정적인 고급문화에 대항하여 시민들의 일상적인 삶에 주목하는 사회비판적인 사회문화운동을 활성화하며, 이러한 사회문화운동의 주축이 되었던 이들은 68운동의 여파로 생성된 신 사회운동(Neue Soziale Bewegungen)을 주도했던 시민들이다. 1970년대의 신 사회운동에서 쟁점이 되었던 여성운동, 평화운동, 환경운동, 반핵운동 등에서 개진되었던 대안 사회에 대한 제안은 사회문화운동에도 녹아들어 갔다.

사회문화운동의 일환으로 소외계층 없이 모든 시민들이 창의성과 문화적 능력을 키우고 표현할 수 있도록 지원하는 사회문화센터가 설립되었고, 지역사회를 중심으로 설립된 이러한 센터들은 지역문화의 구심점이 되면서 문화에 대한 접근을 손쉽게 해주었다.

사회문화운동은 시민들에 의해 기존의 문화에 대항하여 자발적으로 형성되었다는 점에서 문화정책에서 개인의 원칙을 실천한다. 또한 사회

문화운동은 시민이 주체가 되고 정부가 보조 지원하기 때문에 보충의 원칙, 그리고 소외계층에 대해 각별한 관심을 기울인다는 점에서 연대의 원칙과도 관련이 있다.

사회문화센터뿐 아니라 약 150,000명의 시민들이 활동하고 있는 400 여 개의 예술협회(Kunstverein), 200여 개의 문학모임(literarische Gesellschaft) 등 각종 문화 관련 협회 및 모임에서 시민들은 자율적으로 문화 형성에 참여하고 있다.135) 68운동 이후에 문화 분야에서 일어난 자율적인 참여에 대한 요구는 사회비판적인 민간극장과 자유극단(Freies Theater)을 설립하게 했다. 현재 독일에는 220여 개의 민간극장과 베를린, 뮌헨, 함부르크, 쾰른, 프랑크푸르트와 같은 대도시를 중심으로 2,000여 개의 자유극단이 형성되어 있다.

문화에 대한 적극적인 참여는 마케팅 분야에도 영향을 주어 80년대부터는 예술작품을 어떻게 유포할 것인가에 초점을 맞추는 것이 아니라 예술작품 제작에도 관객이 참여하는 "참여적인 관객 중심의 문화마케팅(ein engagiertes besucherorientiertes Kultur-Marketing)"이 활성화된다.136)

시민들은 수동적인 문화의 수요자로 머무르는 것이 아니라 문화형성에 적극적으로 참여함으로써 그들의 욕구를 예술을 통해 표현한다. 그러므로 다양한 계층에서 형성된 문화가 공존하고, 이러한 문화의 다양성을 보장하는 것은 독일 문화정책의 중요한 목표이다. 자율적인 경제활동을 보장하는 사회적 시장경제의 개인의 원칙은 문화 분야에서도 중요한 이념적 토대를 마련하여 정부는 시민들이 문화형성에 자율적으로 참여하는 것을 지원하고 독려하기 위해 다양한 방안을 마련하고 있다.

7.3. 보충의 원칙

보충의 원칙은 개인이 자립할 수 없을 때 자립할 수 있도록 사회가 지원해야 한다는 것이다. 개인이 해결하지 못할 때는 가족이 돕고, 가족이 돕지 못할 때는 지자체가 돕고, 지자체가 해결하지 못할 때는 정부가 책임을 진다는 것을 의미한다. 보충의 원칙은 개인의 자율성을 보장하는

개인의 원칙을 보완한다고 할 수 있다.

이 원칙은 독일의 연방국가의 개념과 연결된다. 지방자치단체들은 자신의 권한의 범위 안에서 자기 책임 아래 결정을 내리고, 자치단체의 능력을 넘어서는 경우에는 주 정부가, 주 정부의 집행 범위를 넘는 과제들은 다시 연방이 개입한다.

오래된 지방자치제의 기반 아래 각 지역에는 그 지방을 대표하는 중소기업들이 독일 경제의 주축을 이루고 있다. 독일 중소기업의 전통은 수공업을 겸업하는 19세기 독일 남부 자영농을 중심으로 발전했다.[137] 이들은 도시노동자가 되지 않고 자기가 살고 있던 지역에 남아 전문기술을 바탕으로 기업을 창설해 그 지역 경제를 발전시켰으며, 산업혁명을 먼저 이룬 영국이 진출하지 않은 분야를 개발하였다.[138] 이러한 기업들이 자기 분야에서 선두를 달리는 독일의 "히든챔피언"으로 발전한다.

2차 대전 후 독일 정부는 나치 정권에 가담했던 대기업 대신 중소기업을 육성했다.[139] 정부는 연구, 인력, 해외진출에 필요한 자금조달 등 중소기업에 대한 다방면의 지원을 아끼지 않았다.[140] 이러한 중소기업육성정책으로 현재 중소기업들은 독일 경제의 주축을 이루고 있다.

국가가 직접 경제과정에 개입하지 않고, 공정한 질서를 방해하는 요소를 제도적으로 제거하는 역할을 담당해야 한다는 사회적 시장경제의 이념도 보충의 원칙에 의한 것이다.

독일은 작은 도시에 이르기까지 어느 나라보다도 극장이 조밀하게 분포되어 있다. 이러한 극장네트워크는 18세기 후반으로 거슬러 올라간다. 1750년부터 1805년 사이 100개가 넘는 도시들에 국민 극장이 건립되었다.[141] 당시 하나의 국가로 통일되지 못하고 분열되었던 독일의 정치적 상황이 모든 지방에서 문화가 균등하게 발전하도록 만들었다. 외국 연극의 영향에서 벗어나 점차 정체성을 확립하고 시민연극을 정립해 나가게 된다.[142] 19세기 후반에는 독일제국의 건국과 영업 자유령의 확대로 연극 붐이 일어나 수많은 민간극장과 극단이 설립되었다.[143] 1871년에 독일제국으로 통일된 후에도 당국의 분할정책으로 교육 및 문화정책과 관

련된 주된 역할을 주에 귀속시켰다.144) 국가는 다수의 주요 문화기관을 설립하여 지원하였으며, 예술지원은 문화기관 담당자들의 책임이라는 점을 강조하면서 문화기관의 자율권을 보장했다.145)

　바이마르 공화국에서 중앙권력은 확대되었지만 예술 분야는 지방분 권적 지원 구조를 유지하였다.146) 옛 영주 소유의 극장들은 공화국이 탄생하면서 주 정부나 지방자치단체가 관리하게 되었다. 나치정권은 그 동안 유지되어온 분권화를 중앙집권화로 대체함으로써 시민의 자율적 인 문화 참여를 억제하고 문화를 도구화하여 체제유지를 위한 목적으로 전용했었다.147) 획일적인 문화정책으로 예술을 정권의 선전도구로 이용 한 이러한 중앙집권화의 뼈아픈 경험은 독일에서 중앙정부의 간섭을 막 고 각 지방자체단체의 자율성을 보장하는 연방주의를 옹호하는 결과를 낳게 한다.148) 1949년에 성립된 독일 연방공화국은 헌법적 전통에 따라 이러한 분권화 원칙을 고수하였다. 현재까지 독일에서 공공극장은 지역 을 대표하는 문화적 상징이자 시민들의 교양을 함양하면서 동질성 형성 에 기여하고 있다.

　공적 지원 중 수입으로 충당되지 않는 지출을 메워 주는 "부족액 자금 조달(Fehlbedarfsfinanzierung)"149)도 이러한 보충의 원칙에 근거한다고 할 수 있다.

　70·80년대에는 공공기관이 주나 지방자치단체에 속한 국영기업 (Regiebetrieb)인 것이 당연했으나 현재는 공공기관도 경영상의 유연성과 전문성을 확보하는 데 적합한 형태로 변모하면서 경영의 자율성을 보장 하고, 부족한 부문을 충당해 주는 방향으로 나아가고 있다.150)

　보충의 원칙에 의해 시행되는 지방자치제는 경제 분야에 있어서나 문 화 분야에 있어서 자율적인 경영의 부족한 부분을 보완해 주고, 지역이 균형적으로 발전하는데 기반을 마련한다. 중앙정부에서 문화정책을 수 립하고 지방행정이 이를 이행하는 중앙집권적 문화정책과 차별화되는 독일의 지방분권적 문화정책은 지역 시민의 요구를 반영하고 자주적 참 여를 이끌어 내기 용이하여 각 지역문화를 보존하고, 지역의 자율적인 다양한 문화발전을 가능하게 한다.

7.4. 연대의 원칙

연대의 원칙은 낙오자가 생기지 않도록 스스로 자립할 수 없는 자를 사회가 돕는 방식으로 사회적 안전망을 제공해야 한다는 것을 의미한다. 질서자유주의의 규제적 원칙 중에 "공정한 소득 재분배의 원칙"은 이러한 연대의 원칙과 연관이 깊다.

부유한 주가 상대적으로 가난한 주를 재정적으로 지원하는 제도는 연대의 원칙이 적용된 것이라고 할 수 있다. 보충의 원칙 없이 연대의 원칙만을 내세운다면 단순한 복지국가로 머물 것이고, 연대의 원칙 없이 보충의 원칙만을 주장한다면 이기적인 지역주의를 조장할 것이다.151) 국가는 도를 넘어 적극적이어서도, 지나치게 소극적이어서도 안 되며 사회의 실질적인 요구를 고려하여 두 원칙을 조화롭게 적용해야 한다.152)

19세기 말 비스마르크 시대에 정비된 사회보장제도도 이러한 연대의 원칙에 근거한다. 1969년에 제정된 사회법전(Sozialgesetzbuch)은 사회보장에 대한 법률을 재정비하였다. 독일 사회법전의 제1장은 개인에게 닥치는 위기상황을 예방하고 극복하는 것, 사회격차를 해소하고 이를 통해 각 개인이 일정한 생활수준을 유지하는 것을 목표로 규정하고 있다.153) 비스마르크 당시에 인구의 10%만 사회보장 혜택을 누렸다면, 지금은 90% 이상의 독일 국민이 사회안전망의 보호를 받고 있다.154)

독일은 1983년부터 예술가사회보험제도를 도입하여 유럽에서 유일하게 자영예술가들과 언론출판인들에게 의료, 상해, 연금보험을 제공하고 있다.155)

이러한 연대의식은 기업 경영에 있어 근로자가 함께 의사결정에 참여하는 데에서도 나타난다. 일상적 기업 활동에 대한 근로자의 의견은 근로자 평의회(Betriebsrat)라는 조직을 통해 대변하도록 되어 있고,156) 평의회의원은 근로자들의 대표로 경영자와의 대화를 통해 문제를 해결한다.

독일은 감독기관인 감독이사회(Aufsichtsrat)와 업무집행기관인 경영이사회(Vorstand)가 지배구조를 구성하는 이원화된 이사회 제도를 채택하고 있다.157) 감독이사회는 회사의 장기적 전략이나 기업의 인수와 합병,

처분 등 중요한 의사결정에 대한 사전 승인 또는 사후 보고를 받으며 경영이사를 임명, 해임하는 등 경영진을 감독, 견제하는 역할을 하며,158) 근로자 대표는 감독이사회의 구성원으로 경영에 참여하게 된다. 이렇게 근로자가 경영자와 함께 기업경영에 대해서 토의하고 경영에 참여하는 제도적 장치는 연대의 원칙을 적용한 것이다.

소외계층 없이 모든 시민이 문화에 참여해야 한다는 문화민주주의 역시 연대의 원칙을 실천한다. 문화에 대한 감수성과 문화 형성 능력을 배양하기 위해서는 성장 환경과 부모의 역할이 중요하다. 따라서 문화에 대한 관심을 자극하는 가족이 없는 학생들에게 예술교육은 예술을 향유하는 능력을 키우는 데 결정적인 역할을 한다. 예술과 문화에 대한 관심과 취향은 단기간에 형성되는 것이 아니기 때문에 사회적으로 취약한 계층에 대한 체계적인 예술교육은 문화민주주의를 실천하기 위한 기본 조건이라고 할 수 있다.

독일에서는 동등한 출발기회를 제공하기 위하여 부모의 경제적 능력과 관계없이 모든 청소년에게 균등한 교육기회를 제공한다. 초등학교부터 대학교까지 등록금이 없고, 연방교육진흥법(Bundesausbildungsförderungsgesetz)에 의거해 형편이 어려운 학생들에게 생활비 명목으로 무이자 생활지원 융자금이 제공되어, 누구에게나 평등한 교육기회를 보장함으로써 소득 계층 간의 이동을 촉진하고, 계층 간의 마찰이나 갈등의 해소에도 기여한다.

예술교육은 연방 차원에서는 대부분 BKM과 연방문화재단이 수행한다. 연방기관과 협력하여 주 정부와 지방자치단체는 지역적 상황에 맞는 예술교육을 실행하고 있다. 독일에서 예술교육은 전 연령층을 대상으로 이루어지나 아동 청소년에 대한 교육에 중점을 두고 있고, 소외지역 내지 소외계층에 대한 예술교육프로그램을 집중적으로 진행하고 있다.

독일에서는 문화민주주의 담론과 함께 문화예술교육의 중요성이 부각되었다. 청소년의 문화교육의 중요성을 설파한 호프만의 『모두를 위한 문화』(1979)가 발간된 이후 "아동·청소년 교외 문화교육 연방협회 (Bundesvereinigung der außerschulischen kulturellen Kinder-und Jugendbildung)"

와 같은 단체들은 아동과 청소년을 위한 다양한 문화예술교육 프로젝트를 수행한다.159)

연방교육연구부(Bundesministerium für Bildung und Forschung)는 2013년부터 소외계층을 위한 예술교육을 실시하는 "교육연합(Bündnisse für Bildung)"이란 프로그램을 통해 예술교육을 수행하는 기관을 지원하고 있다. 독일에서 예술교육은 연방 정부와 주 정부 내지 지방자치단체, 그리고 정규교육 기관과 지역의 예술기관들의 협력 하에 이루어진다.

실례로 "모든 아이에게 악기를(Jedem Kind ein Instrument)"이란 프로젝트를 들 수 있다. 2003년 루르지역(Ruhrgebiet)의 보훔에서 초등학교와 시립음악학교가 함께 초등학생들을 대상으로 정규 음악 수업과 방과 후 프로그램을 접목하여 이 프로젝트를 시작하였다. 2007년부터는 연방문화재단과 노스트라인-베스트팔렌(Nordrhein-Westfalen) 주가 함께 협력하여이 프로젝트를 지역적으로 확장하게 된다.

예술교육을 위한 교외프로그램은 예술기관과 협력하여 아틀리에 체험, 연극·합창, 박물관, 대학 체험 등 체험 활동에 비중을 둔 프로그램들로 구성된다. 한 예로 인터내셔널 뮤직페스트 고슬라 - 하츠(Internationales Musikfest Goslar - Harz)에서 활동하는 음악가들이 진행하는 프로젝트인 "교실에서 클래식(Klassik im Klassenzimmer)"을 들 수 있다. 음악가들은 소통을 위해 음악의 중요성을 알리고, 문화적 전통을 전수하고, 미래의 음악관객을 육성하기 위해 이 프로그램을 2009년부터 시작하였으며, 2015년에는 32개의 학교에서 약 3,000명의 학생들이 이 프로그램에 참여했다.160)

연대의 원칙은 모두가 함께 참여하며 인간적인 삶을 누릴 수 있는 경제적인 제도 수립의 토대를 제공한다. 이러한 제도 하에 소외되는 계층없이 모두가 예술교육을 받을 수 있는 환경은 시민의 문화능력을 배양하여 문화생활에 적극적으로 참여하도록 하는 기반을 마련한다.

7.5. 정리

독일이 2010년 전후에 이룬 독보적인 경제성장은 사회적 시장경제 모

델을 다시 주목하게 만든다. 사회적 시장경제는 1970년대의 자원문제와 1980년대의 세계화, 개방화, 민영화, 자유시장경제의 흐름에 따른 부작용을 해결하고, 1990년대의 독일 통일비용으로 인한 경제침체를 극복하는 토대가 된다. 경제에서의 효율성뿐만 아니라 형평성도 체제운영의 중요한 목표로 삼는 사회적 시장경제시스템은 독일 통일이라는 문제에서도 사회적 통합에 기여하였으며 기업들의 성장과 혁신의 전제조건이 되는 공정경쟁을 가능하게 했다. 사회적 시장경제의 핵심은 잘 기능하는 인간중심적인 공정한 질서를 확립하고 유지하는 것이다.161) 이 장에서는 이러한 사회적 시장경제의 개인의 원칙, 보충의 원칙, 연대의 원칙에 입각하여 독일 문화정책을 조명함으로써 독일 경제정책과 문화정책의 연관성을 규명하였다.

사회적 시장경제시스템은 경제적 자유와 사회적 정의를 성공적으로 연결시켜 자본을 가진 시민뿐 아니라 노동자 계급을 포용하면서 2차 대전 후 공정한 경쟁 질서를 수립하고 지역의 고른 경제발전을 가능하게 한다. 소외되는 사람 없이 모두가 문화의 수용자의 역할을 넘어서 능동적인 참여자가 되는 것을 추구하는 문화민주주의는 문화정책의 주요한 목표가 된다.

60년대 말부터 담론의 중심이 된 문화민주주의 이념은 1930년대부터 논의가 시작된, 사회적 시장경제의 연대의 원칙에 토대를 둔 복지국가의 이념과 연관이 깊다. 전후에 독일 경제시스템을 구축하는 데 중요한 기여를 한 에르하르트는 "모두를 위한 복지"라는 구호를 내세우며 사회적 시장경제의 이념을 이어간다. 60년대에 경제기적을 이룬 독일에서는 복지의 패러다임이 문화와 교육부분으로 확장되면서 문화민주주의에 관한 담론이 대두되었다. 문화민주주의에 토대를 둔 독일의 예술단체에 대한 공적 지원은 예술이 시장의 지배에서 벗어나 사회비판적인 동력을 잃지 않고 소외되는 구성원 없이 다양한 문제를 표현할 수 있도록 하는 기반을 마련해 주었다.

한국은 해방 이후 정부의 규제와 보호가 주도하는 시장경제시스템하에서 고도의 경제성장을 이루었으나,[162] 이러한 경제시스템은 개인의 자유를 도외시하고 독점자본의 형성을 가져오게 하였다. 문민정부에 들어서는 세계화를 표방하고 시장이 주도하는 경제시스템을 구축하기 위해 정부개입의 축소와 공공영역의 민영화를 통한 민간의 자율 확대를 추진하였다. 하지만 아직까지도 독점자본의 문제는 해결되지 않았고, 시장경제에 대한 철학의 부재로 경쟁력 있고 바람직한 21세기 한국형 시장경제 모델은 구체적으로 정립되어 있지 않다. 1995년 세계무역기구가입과 그 이후 진행된 미국, 유럽연합 등과의 자유무역협정 체결과 함께 가속화되고 있는 세계화의 흐름 속에서 한국경제를 지속적으로 발전시킬 새로운 경제모델의 정립이 요청된다.

개인의 자율성을 보장하는 공정한 질서를 만들고, 서로 간의 연대감을 강조하는 사회적 시장경제의 원칙은 우리에게도 시사하는 바가 크다. 사회적 시장경제는 일군(一群)의 학자들이 기존 경제시스템의 문제점에 대하여 인식하고 대안을 제시하려는 노력으로부터, 그리고 문화민주주의에 관한 논의는 시민들의 참여의식으로부터 시작되었다. 한국사회도 시민들이 주축이 되는 보다 나은 세계에 대한 담론형성이 필요한 시점이다.

8. 유럽연합의 문화정책과 독일문화[163]

독일을 비롯한 유럽의 여러 나라들은 '문화예술'이라는 개념과 '문화산업', 그리고 '문화산업에 대한 비판' 등을 통하여 문화예술이 시장경제시스템에서 상품화되는 과정을 경험했다. 또한 이 과정에서 문화예술이 가진 중요한 기능인 사회에 대한 비판과 철학적 사유라는 임무가 도외시되었고, 문화예술의 대중화와 상업화의 측면이 부각되었다.

이러한 체험을 바탕으로 유럽의 문화예술경영에는 효과적이고 전문적인 문화정책에 대한 요구가 제기되면서 문화예술의 '윤리적 성격'도 함께 논의되었다. 유럽은 2,000년이 넘는 역사 속에서 기독교 문화를 바

탕으로 신대륙과는 차별되는 문화적 체제를 구축해 온 반면, 미국은 짧은 역사 속에서 자본주의를 기틀로 새로운 문화산업을 육성하게 된다. 미국의 문화산업은 종교적 기능이나 지배계급의 유희를 위한 수단에서 출발한 유럽 예술의 전통과는 다른 자국의 경제체계에 맞춰 문화예술에 대한 문화예술의 경제성과 시장성, 그리고 이에 적합한 경제, 경영학적 논리를 구축한다.

오늘날 유럽연합의 문화정책은 유럽의 문화유산을 보존하고 대중들의 유럽전통문화예술에 대한 접근성을 높이려는 과거의 문화민주화적 정책에서 문화다양성을 토대로 한 문화민주주의로 전환되고 있다. 오늘날 유럽연합이 대면하고 있는 다문화 사회라는 환경은 문화다양성 정책을 요구한다.

유럽연합의 회원국이며 유럽문화의 중심권에 있는 독일의 문화정책은 유럽연합의 다른 국가들과 맥락을 같이하지만 독일에서의 문화예술의 위치와 의미는 다른 유럽국가와는 다르다.

2005년 연방의회는 '독일의 문화 특별연구위원회'를 설립하여 각계 의견수렴을 거쳐 2007년 「독일의 문화」라는 보고서를 발간한다. 독일의 특별연구위원회는 문화의 중요성에 대한 국가 차원의 재인식을 확고히 하면서 '국가의 목표로서의 문화'를 천명하고, 또한 독일은 나치주의 시대의 문화정책에 대한 반성적 성찰로 인해 국가가 문화예술의 보호와 지원에 적극 개입하지만 직접적인 간섭을 배제하고 있다.

8.1. 유럽문화의 정체성

유럽의 문화정책은 유럽의 정체성을 나타내는 공동의 유산을 보호하고 유럽공동체라는 사고와 원칙을 수호하는 것이며, 또 하나는 다양성을 존중함으로써 미래를 향한 공동유산을 발현하는 것이다. 지금의 유럽연합이 결성되기 전에 유럽문화협력활동의 중심부가 된 것은 유럽평의회(Concil of Europe)이다. 이 기구는 오늘날에도 유럽국가들 간의 인권, 법치,

사회적 협력 및 문화정책 부분에서 국가 간 협력 역할을 하는 중요한 역할을 하고 있다. 유럽평의회는 유럽 최초의 문화협정인 유럽문화협정 (European Cultural Convention, 1954)을 체결하는데, 이 협정은 유럽의 문화유산을 보호하고 다른 나라의 문화유산에 대한 이해를 증진하고 문화다양성에 대한 존중을 도모하기 위함이며, 이 협정의 궁극적 목적은 교육과 문화를 통해서 과거의 분열을 치유하고, 지속적으로 통합할 수 있는 민주주의의 토대를 형성하기 위해서이다(European Cultural Convention, 1954).

민주주의에 토대를 둔 문화정책이 처음으로 가시화된 것은 1976년 당시의 벨기에의 수상이었던 레오 틴데망스(Leo Tindemans)에 의해 작성된 틴데망스 보고서(Tindemans Report)에서다. 이 보고서는 하나의 유럽을 형성한다는 것은 단지 국가들 간의 협력관계를 의미하는 것이 아니라, 동시에 사람들 사이에 유대감을 강화시키는 것이라고 표명한다. 민주주의 이념에 기초를 둔 유럽 공동의 가치와 유산을 수호하는 것은 한 개별국가가 할 수 없으며 시민의 몫이라는 것으로, 즉 유럽 시민 모두의 참여와 협조에 의해 이루어져야 한다고 강조한다.164)

또한 문화민주주의적인 개념을 통해 사회계획을 하고자 한 정치가로는 오스트리아의 브르노 크라이스키(Bruno Kreisky)를 들 수 있다. 1970년부터 1983년까지 연방수상을 역임한 브르노 크라이스키는 문화를 통한 사회 전반에 걸친 근대화와 개혁이라는 이념을 내세우면서 사회민주주의 토대를 둔 문화정책을 추구한다. 1975년에 발표된 '문화정책적 사안목록(Kulturpolitische Maßnahmenkatalog)'에는 문화예술교육에 대한 확대와 지역주민들을 위한 문화활동 공간의 마련 등을 문화민주주의적인 목표로 설정하고 있다.165) 그러나 이러한 정책들은 유럽의 시민에게 문제를 환기시키는 계기를 제공하기는 했지만, 구체적으로 실행단계에까지는 이르지 못했다.

유럽의 문화학자 중 대표적인 학자인 덴마크의 요른 랑스테드(Jorn Langsted)는 문화의 민주화가 "모두를 위한 문화(culture for everybody)"라고 한다면 문화민주주의는 "모두에 의한 문화(culture by everybody)"라고 주장하면서 문화수용자의 주체적 측면을 강조했다. 랑스테드는 문화의 민주

화와 문화민주주의가 서로 대치되는 개념이었음을 지적하였는데, 문화의 민주화가 전문가에 의한 문화정책과 고급문화의 확산에 주목하는 반면에, 문화민주주의는 문화수용자가 주체가 되는 문화정책에 중점을 둔다는 것이다. 즉 지금까지 문화복지를 위해 문화예술기관을 짓고, 저렴한 입장료로 관객을 이끌었다면, 이제는 지역주민이 스스로 문화창조 활동을 향유하도록 환경을 만드는데 중점을 둬야 한다고 주장한다.166)

오늘날 유럽연합의 문화정책은 유럽의 다문화적 상황에 대한 문제제기이며 해결책에 대한 모색이다.167) 유럽의 전통적인 문화는 클래식, 발레, 순수미술 등 소위 말하는 엘리트주의적인 고급문화와 전문가에 의해 창작된 문화 중심으로 이루어졌으며, 또한 이러한 문화예술을 공연하는 대형문화예술기관 중심으로 정책이 시행되었다. 1972년 프랑스 문화부의 연구조사부장 오귀스탱 지라르(Augustin Girard)는 유네스코의 의뢰로 발간된 「문화발전: 경험과 정책(Cultural development: experiences and policies)」이라는 보고서에서 문화정책 정책의 필요성을 강조하며, 예술가와 문화에 대한 일반대중의 수요를 어떻게 연계시켜야 하는가? 현대예술과 일반대중 간의 간격을 어떻게 극복할 것인가? 오늘날의 문화예술에 대중을 어떻게 접근할 수 있도록 할 것인가?에 대한 문제들을 현대문화예술이 해결해야 할 과제로 제시한다. 또한 현대사회에서 문화예술이 창조성에 토대를 두지 않는다면, 문화예술은 소비재 상품을 생산하는 다른 산업과 다를 바가 없다고 주장하고, 지라르는 문화예술이 대중을 향해 시장화하는 경향에 대한 우려를 표명하면서, 사회적 소외계층과 소수자가 문화적 소통을 통해 다른 사회계층과 교류할 수 있도록 정부가 중심이 되어 장려하고 지원을 해야 한다고 주장168)했다.

지라르의 의하면 문화민주주의의 목적은 소수의 하위문화가 스스로 표현하도록 장려하고, 의사소통 매체를 통하여 다른 하위문화나 보편적인 하위문화와 관계를 맺고 소통하는 데 있다고 하였다.169)

8.2. 사회적 배제와 포용

유럽연합은 문화는 사회 간의 결속을 강화하는 힘을 가지고 있기에, 무엇보다도 소외층과 사회적 약자를 포용하는 문화정책을 추구해야 한다고 표명한다.170) 또한 문화를 통하여 가난으로 오는 사회적 배제현상에 대응하며, 해결을 위한 연결고리를 찾고자 한다.171) 오늘날 사회적 배제라는 용어로 대체되는 빈곤이라는 개념은, 단지 경제적 차원에서의 결핍이라는 데 국한되지 않고 사회의 주류 영역에 대한 특정 개인이나 집단의 참여기회가 차단되는 상태로 확대된다. 즉 사회의 취약계층은 자신의 사회적 취약성으로 인해 점차 문화적 취약계층으로 전락하게 되고, 문화적 취약은 단순히 문화활동에서 소외되는 것이 아니라 문화해독력(cultural literacy)이 저하되는 것을 의미한다. 문화해독력이란 특정 사회의 개인이나 집단이 해당 사회의 삶과 문화 속에 내재되어 있는 의미와 문법을 성공적으로 이해함으로써 사회의 구성원으로 가지게 되는 의사소통능력을 의미하며,172) 저하된 문화적 해독력은 한 사회에서 건강하고 정상적인 구성원으로 살아가는 데 요구되는 의사소통능력을 감소시킴으로서 사회와의 단절을 야기하게 되고, 마지막에는 사회적 배제의 동인으로 작용한다.173)

유럽연합은 가난으로 인한 사회적 배제를 막기 위한 대책으로, 첫째는 세대 간 연속적으로 가져오는 가난의 동기를 근절하며, 둘째는 기회의 불평등으로 노동시장에서 취약한 그룹들을 배려하고 포용하며, 셋째는 적정한 수준의 주거 공간을 모두에게 공급하며, 넷째는 장애인, 이민자, 소수민족과 그 밖의 소외 그룹에 대한 차별을 없애는 대책을 추진하고 있다.174)

유럽연합은 여기에 대응하기 위한 정책으로 균등한 교육기회를 강조하고 있다. 특정집단의 사회적 배제나 주변화를 막기 위해서는 누구나 사회적, 경제적 변화에 적응할 수 교육에 대한 접근권을 가져야 한다는 것이다. 또한 노동시장에서 취약한 그룹들에 대하여 이들을 포용할 수 있는 평생학습의 기회를 제공하면서 특정그룹에 대한 차별을 사회적 통

합으로 이끌어야 하며, 이러한 정책에서 문화는 중심부의 역할을 한다는 것이다.175)

유럽연합의 문화민주주의적인 정책은 경제정책, 고용정책, 교육정책, 사회정책의 상호 연계 속에서 지속적인 발전을 추구하고 있다.

8.3. 문화다양성을 통한 문화 간의 소통

오늘날 유럽에서의 문화민주주의는 유네스코가 규정하는 문화개념에 기초하고 있다. 유네스코는 문화는 한 사회의 삶의 구조, 한 개체가 사회 안에서 나타내는 다양한 형태의 표현양식이라고 규정한다.176) 유럽의 문화민주주의는 문화다양성을 기반으로 대중들이 문화예술의 창작과 소비에 주체로 참여하는 것을 지향하며, 또한 문화정책은 문화의 다원성과 탈중앙화, 그리고 일상문화의 중요성을 강조하고 있다. 즉 다양한 문화가 그 고유의 가치를 표현하고 스스로 발전하도록 함으로써 결과적으로 창조력을 갖출 수 있도록 해야 한다는 것이다.177)

문화다양성에 대한 논의는 유럽에서 가장 큰 이슈가 되고 있는 사안이다. 문화다양성을 추구하는 문화정책이 요구되고, 여기에 대한 제도적 장치로 유네스코는 2001년 '세계 문화다양성 선언'을 시행했고, 2005년 '문화적 표현의 다양성 보호 및 증진 협약'을 채택하였다. 문화다양성은 전 세계 다양한 문화집단의 고유한 정체성이 그 자체로 인정되고 보존될 때만이 인류가 건강하게 발전할 수 있다는 개념에서 발전하였으며 유네스코가 이러한 논의를 적극적으로 수용해 2001년 11월에 열린 제31차 총회에서 '세계문화다양성선언(Universal Declaration on Cultural Diversity)'을 채택하였고, 한국은 동 협약의 110번째 비준국가로서 2010년 7월 같은 협약이 국내에 정식 발효되었다. 문화다양성은 각기 다른 민족, 인종, 문화적 배경을 가진 이주민과 사회적 소수자들이 동등하게 사회문화, 정치, 경제, 활동에 참여할 수 있도록 다양성을 보장하는 것을 의미한다.

문화는 유럽과 유럽으로 이주해 온 이주민들, 그리고 유럽 이외의 국가들 간의 연결고리 역할을 해주는 중요한 요소이다. 문화다양성이 가지

는 장점을 살기기 위해서는 서로 다른 문화와 배경을 가진 사람들에 대한 이해와 소통이 전제되어야 한다. 다문화주의가 이슈가 되고 있는 유럽에서는 인권과 자유, 연대, 관용이라는 원칙아래 여러 문화들이 가지는 창조성과 다양성의 고수가 중요하다는 것을 강조하고 있다.178)

이러한 유럽의 문화적 변화 속에서 문화민주주의는 문화의 민주화 전략이 지닌 한계에 대한 대안으로 대두되고 있고, 문화복지와 맥락을 같이하는 평등지향적인 개념으로 간주되고 있다.179)

8.4. 독일의 문화적 특성

8.4.1. 문화민주주의의 배경

독일에서 문화예술은 프리드리히 실러의 미적 교육의 전통을 토대로 인간의 삶에 있어서 기본권의 일부로 간주되며 독자적인 가치를 확보하고 있다. 문화예술은 정치와 경제의 문제보다 중요성이 떨어지는 부분이 아니라 이와 동등한 위치를 인정받고 있다. 이러한 배경 속에서 독일의 문화예술에 대한 지원은 국가나 지방자치단체가 대부분 부담하는 공적 영역이며 긴축재정이나 정권교체와 상관없이 언제나 비슷한 수준을 유지하고 있다.

독일의 문화정책은 2차 세계대전 이후 전쟁으로 인해 파괴된 문화적 인프라를 복구하는 데 역점을 두고, 이러한 사업이 완료된 후에는 오래된 문화시설이나 이 문화시설의 주축을 이루는 전통적인 문화예술을 유지하고 보존하는 데 중점을 두었다. 1957년에 설립된 프로이센 문화재단은 이러한 업무를 수행하는 독일 최대의 문화기관이며 세계 최대의 문화기관 중 하나로 예술과 문화발전에 관한 소장품, 문화, 문학, 문서, 음악을 포괄하는 전통적인 문화예술의 모든 분야로 구성되어 있다.180)

유럽에서 19세기 중반부터 예술을 좀 더 많은 사람들에게 보급하기 위해 추구되어 온 순수예술의 대중화 전략은 68운동이라고 불리는 사회개혁에 대한 분출과 함께 새로운 문화정책을 수립해야 한다는 과제 앞에 서게 된다. 68운동은 사회전반에 걸쳐 기존의 질서를 허물고 민주적인

사회를 건설하려는 개혁운동으로, 문화영역도 예외일 수는 없었다.

이러한 시대적 흐름 속에서 1976년 오슬로에서 열린 유럽의 문화장관 회의(Konferenz der Europäischen Kulturminister des Europarats)에서 문화정책은 사회의 정치적인 요구에 부응해야 하며 모든 사람들이 참여하고 평등과 민주주의, 그리고 삶의 질을 향상시킬 수 있는 다양한 문화가 제공되어야 한다는 것이 표명되었다.[181] 이 회의는 68운동과 함께 독일의 문화정책을 문화민주화에서 문화민주주의로 전환하는 결정적인 계기가 된다.

8.4.2. 대중문화와 문화민주주의

독일에서는 문화예술이 자본주의의 시장에 지배를 받아서는 안 된다는 의식이 지배적이다. 문화민주주의에 대한 함의 역시 부정적인 방식으로든, 긍정적인 방식으로든 대중사회와 대중문화와 함께 논의되고 있다. 다성적이고 문화민주주의적인 관점에서 보는 대중문화는 단지 획일화와 동질화에 대한 비판이 아닌 시민의 광범위한 참여와 대중의 문화적 욕구 해소 및 감수성의 각성 등의 장소로 해석될 수 있다.[182] 반대로 프랑크푸르트학파의 호크하이머와 아도르노가 제시한 문화산업론에서는 '대중문화'라는 용어가 '문화산업'이라는 용어와 연관성 속에서 사용되고 있고, 대중문화와 대중매체에 대한 비판적인 시각이 지배적이다. 아도르노가 대중문화를 통해서 경고하고자 하는 것은 자본의 지배가 단지 물질적인 면에만 머무르지 않고 정신적인 것에도 확대되면서 예술이 가진 진리표현의 영역이 문화산업의 이해관계에 따라 지배되어 시장의 법칙에 종속될 수 있다는 사실이다.[183]

프랑크푸르트학파의 대중문화에 대한 비판적인 시각을 언급하지 않더라도 "대중매체"에 의해 대량 생산, 유통, 소비되는 대중문화는 한 사회의 정치적, 사회적, 경제적 환경을 지배하고, 나아가서는 인간들의 가치관이나 행동 양식까지를 규제하여 비판능력을 마비시킬 수 있는 부정적 기능을 갖고 있다는 것은 누구나 다 아는 사실이다.

그러나 문화예술의 대량 생산을 가능하게 하는 테크놀로지에 토대를 둔 대중매체는 오늘날 이러한 개념을 넘어서 정보의 커뮤니케이션의 경

로로 인식되고 있다. 특히 인터넷 중심의 정보화 시대에서는 트위터 (twitter)나 페이스북(facebook) 등을 통하여 소규모의 그룹 속에서 엄청난 양의 정보나 의견 등이 교환되고 있고, 이 정보는 그룹 안에서의 커뮤니케이션을 넘어서 우리 사회의 정보망 속으로 들어가고 동시에 세계화되고 있다. 테크놀로지에 토대를 둔 대중매체는 오늘날 단지 대중오락의 범위를 훨씬 넘어선 우리 사회의 지배적인 문화 형태이다.184)

문화예술 역시 이러한 새로운 환경에 직면해서 많은 딜레마를 겪고 있다. 가장 큰 딜레마는 미학적인 소통코드를 포기하지 않으면서도 "대중화" 시키는 통로를 찾는 것이라 할 수 있다. 즉 문화예술이 "문화 사업이라는 필터"를 통해 전달되면서도 루만의 말처럼 "자기 준거성 (Selbstreferenz)"을 확보하느냐는 문제이다. 예술체계가 환경의 영향을 받으면서 어떤 방식으로 문제를 해결해야 하는가를 루만(Niklas Luhmann)의 자기 준거적 체계 이론를 통해서 살펴보자면 "서로 다르지만 기능적으로 동일한" 다양한 선택의 가능성에 눈을 돌려야 한다는 필연성을 찾게 된다.185)

즉 문화예술의 내용적인 면이나, 내용이 전달됨으로서 얻는 기능은 동일하지만, 대중매체라는 시스템을 통해서 더 많은 가능성을 얻게 된다면 이러한 분야에 관심을 돌려야 한다는 것이다. 이러한 관점은 문화예술 시스템이 가지는 예술의 가치와 같은 내적인 문제에만 국한된 것이 아니라 문화예술을 활성화시키기 위한 외적인 문제, 즉 오늘날의 문화사회적인 환경과 깊은 연관성을 가진다.

예술이 미적 가치와 경영적인 측면을 다 고려할 때, 선택할 수 있는 다양한 가능성 중의 하나는 테크놀로지에 토대를 둔 대중매체이다. 이러한 가능성은 독일에서 가장 보수적이라고 알려진 바이로이트 페스티벌의 사례를 통해서도 잘 알 수 있다. 바이로이트 페스티벌 조직위원회는 2008년 페스티벌 역사상 처음으로 공연장 안에서의 공연 외에, 30,000명의 관중이 모인 야외 광장에서 같은 공연을 동시에 관람할 수 있는 퍼블릭 뷰잉을 시도했다. 또한 2010년부터는 인터넷을 통하여 공연 실황을 유료로 다운로드 할 수 있게 하면서 고급예술과 대중매체와의 융합을

모색하고 있다.186)

디지털 콘서트홀은 세계 최고의 명문 오케스트라 중 하나로 꼽히는 베를린 필하모닉이 2008년부터 시도하고 있는 '온라인 콘서트홀'이다. 음악 산업의 인터넷에 대한 의존도는 점점 높아지고 있다. 인터넷 시스템을 이용한 클래식 음악계의 가장 큰 혁신은 디지털 콘서트홀이며, 이 중 가장 성공적인 프로젝트는 베를린 필하모닉의 디지털 콘서트홀이다. 물론 이러한 시스템을 유로로 이용할 수 있는 것은 문화예술계의 강자만이 할 수 있는 일이다.

이 서비스는 문턱이 높다고 생각하는 클래식 공연을 일반 대중에게 인터넷 접속을 통해서 저렴하면서도 쉽게 접할 수 있게 한다. 동시에 음반 산업이 어려움을 겪고 있는 오늘날 음악 콘텐츠를 대중화할 수 있다는 점에서 오케스트라로서는 새로운 돌파구라고 할 수 있다.

이와 같이 대중사회와 그 문화는 한편으로는 광범위한 대량의 인구를 위한 문화로의 확장이라는 의미에서 문화민주주의와 동일시되고, 다른 한편으로는 대중기만적인 문화산업으로 양극화된 평가 사이에서 정체성 확보를 향해 움직이고 있다. 이러한 점을 고려해 볼 때 문화민주주의를 위한 문화는 민주주의적 원칙에 따라 질과는 상관없이 대중이 원하는 것을 제공해야 하는가? 아니면 윤리적이고 예술적인 가치에 근거해서 대중에게 유익하다고 생각하는 것을 주어야 하는가?라는 딜레마에서 고민을 할 수밖에 없다.187)

자본시장에서의 성과에서 자유로울 수 없는 오늘날의 문화예술의 환경에서 경제의 논리와 차별화할 수 있는 윤리에 바탕을 둔 문화적 논리를 제공하는 것은 문화민주주의가 가지고 있는 과제 중 하나이다. 또한 문화예술이 가진 중요한 사회적 기능, 즉 성찰적 공중 또는 비판적 공중을 형성하는 것은 문화민주주의의 실천전략이다. 문화예술의 궁극적 목표는 민주주의와 사회적 공통감(social common-sense)을 바탕으로 참여와 비판을 제공할 수 있는 토대를 마련하는 것이다.

주석

1) 최보연 2016, 111쪽 참조.
2) 독일 연방 정부 홈페이지 참조.
3) 독일 연방 정부 홈페이지 참조.
4) 독일 연방 정부 홈페이지 참조.
5) 베른트 바그너 2002, 44쪽 참조.
6) Renz 2016, 19쪽 참조.
7) 베른트 바그너 2002, 43쪽 참조.
8) 베른트 바그너 2002, 43쪽 이하 참조.
9) 베른트 바그너 2002, 44쪽 참조.
10) 베른트 바그너 2002, 44쪽 참조.
11) 2.-5.는 곽정연 2016b, 「독일 문화정책과 예술경영의 현황」, 『독일어문학』 72집, 1-25의 일부를 수정 보완한 것임.
12) Klein 2010, 263쪽 참조.
13) Deutscher Bundestag 2007, 68쪽 참조.
14) Schmidt 2012, 49쪽 참조.
15) 김경욱 2003, 37쪽 참조.
16) 김경욱 2003, 37쪽 참조.
17) 곽정연 외 2015, 381쪽 참조.
18) 곽정연 외 2015, 382쪽 참조.
19) Schneider 2010, 198쪽 참조.
20) Hoffmann 1979, 261쪽 이하 참조.
21) 김경욱 2003, 33쪽 이하 참조.
22) 이 책은 재판부터 『시민권리 문화(Bürgerrecht Kultur)』라는 제목으로 출간된다.
23) Institut für Kulturpolitik der Kulturpolitischen Gesellschaft 2007, 21쪽 참조.
24) Schneider 2010, 43쪽 이하 참조.
25) 심익섭 2010, 9쪽 참조.
26) Statistische Ämter des Bundes und der Länder 2015, 12쪽 참조.
27) 곽정연 2016b, 3쪽 참조.
28) 김복수 외 2003, 33쪽 참조.
29) Klein 2011a, 101쪽 참조.
30) 곽정연 2016b, 11쪽 참조.
31) 곽정연 2016b, 11쪽 참조.
32) Deutscher Bundestag 2007, 59쪽 참조.
33) Klein 2011a, 103쪽 참조.
34) Schneider 2010, 11쪽 참조.

35) Schmidt 2012, 44쪽 참조.

36) Schmidt 2012, 44쪽 참조.

37) Klein 2011a, 505쪽 참조.

38) Klein 2011a, 505쪽 참조.

39) 곽정연 2016b, 11쪽 참조.

40) Vorwerk 2012, 12쪽 참조.

41) Schmidt 2012, 14쪽 참조.

42) Vorwerk 2012, 12쪽 이하 참조.

43) Höhne 2009, 198쪽 참조.

44) Vorwerk 2012, 13쪽 참조.

45) Schmidt 2012, 14쪽 참조.

46) Institut für Kulturpolitik der Kulturpolitischen Gesellschaft 2015, 338쪽 이하 참조.

47) Deutscher Bundestag 2007, 60쪽 참조.

48) Deutscher Bundestag 2007, 60쪽 참조.

49) Deutscher Bundestag 2007, 60쪽 참조.

50) Birnkraut 2011, 32쪽 참조.

51) Höhne 2009, 171쪽 이하 참조.

52) Schmidt-Werthern 2015, 인터뷰 참조.

53) Schmidt 2012, 63쪽 참조.

54) 곽정연 2016b, 14쪽 참조

55) 김경욱 2011, 129쪽 참조.

56) 김경욱 2011, 55쪽 참조.

57) Schmidt 2012, 45쪽 참조.

58) Schmidt-Werthern 2015, 인터뷰 참조.

59) 곽정연 2016b, 6쪽 참조.

60) Bundesvereinigung Soziokultureller Zentren e.V. 2015, 33쪽 참조.

61) Bundesvereinigung Soziokultureller Zentren e.V. 2015, 32쪽 참조.

62) 독일 사회문화센터협회 홈페이지 참조.

63) Bundeszentrale für politische Bildung 2008, 47쪽 참조.

64) Bundesvereinigung Soziokultureller Zentren e.V. 2015, 5쪽 참조.

65) Bundesvereinigung Soziokultureller Zentren e.V. 2015, 9쪽 참조.

66) Bundesvereinigung Soziokultureller Zentren e.V. 2015, 19쪽 참조.

67) 정갑영 1996, 101쪽 참조.

68) Bundesvereinigung Soziokultureller Zentren e.V. 2015, 25쪽 참조.

69) Bundesvereinigung Soziokultureller Zentren e.V. 2015, 19쪽 참조.

70) Bundesvereinigung Soziokultureller Zentren e.V. 2015, 25쪽 참조.

71) Bundesvereinigung Soziokultureller Zentren e.V. 2015, 27쪽 참조.

72) Bundesvereinigung Soziokultureller Zentren e.V. 2015, 29쪽 참조.

73) Bundesvereinigung Soziokultureller Zentren e.V. 2015, 34쪽 이하 참조.

74) Bundesvereinigung Soziokultureller Zentren e.V. 2015, 34쪽 이하 참조.

75) 정갑연/임학순 2008, 31쪽 참조.

76) 최미세 2012, 399-406쪽 참조.

77) 독일의 문화보고서의 내용에 대해서는 Deutscher Bundestag 2007 참조.

78) 독일 베를린의 박물관 섬과 홈볼트 문화재단에 대한 상세한 내용은 Parzinger 2015 참조.

79) Schwencke 2001, 55-58쪽 참조.

80) Hoffmann 1979 참조.

81) Hoffmann/Kramer 2013 참조.

82) Hoffmann 1974.

83) Scheytt/Sievers 2010.

84) 6.2.는 곽정연 외 2016, 『사회적 통합을 위한 인문학 기반 한국적 문화정책 연구 - 독일과 오스트리아 문화정책과의 비교를 중심으로』, 경제인문사회연구회 인문정책연구총서 2016-10를 수정 보완하였음.

85) 슈나이더 교수는 독일 힐데스 하임 대학교의 문화행정학과 교수로 유네스코의 교육부분의 위원으로 독일뿐 아니라 유럽의 문화예술의 행정과 아프리카의 말리, 모로코를 비롯하여 인도 등 아시아권 나라들의 문화예술정책에도 많은 관심을 가지고 있다. 많은 저술을 통하여 문화예술정책에서 예술교육의 필요성을 강조하고 있다. Schneider 2005, 44쪽.

86) 이러한 형태의 학교가 하나의 학교로 통합한 형태로 노르트라인 베스트팔렌 주(Nordrhein-Westfalen)에만 있다.

87) www.musikschulen.de 참조.

88) www.jugendkunstschule.de 참조.

89) 베를린 필하모니에 대한 자세한 정보는 Haffner 2007 참조.

90) 독일의 클래식 공연장은 한국과는 달리 50세 이상의 관중의 대부분을 차지한다. 50세 이상이 되어야 자녀교육에서 벗어나서 연주장을 찾을 시간적 여유가 있다고 주장하는 학자들도 있지만, 대부분의 학자들은 일반적으로 클래식 음악은 스마트 폰이나 디지털 문화에 습관이 되어있는 젊은층에게 쉽게 다가갈 수 있는 장르가 아니라고 표명한다. 여기에 대한 자세한 분석은 Neuhoff 2001 참조.

91) 독일에서는 공영방송에서 가장 황금시간이라고 할 수 있는 20시15분에 세계적으로 알려진 오페라나 콘서트 공연 등을 중계하는 경우가 많다. 이러한 이유에서 시청률 조사와 함께 청중에 대한 자세한 리서치가 이루어진다. 여기에 대한 자세한 보도는 Eckhardt/Pawlitza/Windgasse 2006 참조.

92) 7.은 곽정연 2016, 「독일 문화정책과 사회적 시장경제의 연계성」, 『독일어문학』 75집, 1-24을 수정 보완하였음.

93) Müller-Armack 1990, 68쪽, Deutscher Bundestag 2013, 53쪽 참조.

94) Deutscher Bundestag 2013, 545쪽 참조.

95) 경제정의실천시민연합 2006, 4쪽 참조.

96) Eucken 2004, 26쪽 이하, 이근식 2007, 19쪽 이하 참조.

97) 이근식 2007, 11쪽 참조.

98) Eucken 2004, 106쪽 이하, 이근식 2007, 48쪽 이하 참조.

99) Eucken 2004, 179쪽 참조.

100) 경제정의실천시민연합 2006, 4쪽 참조.

101) Hecker 2011, 270쪽 이하 참조.

102) Eucken 2004, 348쪽 참조.

103) 유은상 1983, 46쪽 이하 참조.

104) 유은상 1983, 47쪽 참조.

105) 유은상 1983, 48쪽 참조.

106) Marx 2006, 2쪽 참조.

107) 유은상 1983, 49쪽 참조.

108) 유은상 1983, 49쪽 참조.

109) Eucken 2004, 348쪽 참조.

110) Marx 2006, 1쪽 참조.

111) Rauscher 2008, 154쪽 참조.

112) 황준성 2005, 84쪽 참조.

113) Eucken 2004, 254쪽 이하, 황준성 2005, 84쪽 참조.

114) 외부효과 수정의 원칙은 예를 들어 환경파괴와 같은 부정적인 효과가 발생하는 경우에는 이에 대한 세금을 부과하거나 금지조치가 취해져야 되고, 휴양지 건설과 같이 긍정적인 효과가 발생하는 경우에는 국가가 보조금과 같은 그에 상응하는 보상을 부여해야 한다는 것이다.

115) 예를 들어 임금이 하락하면 노동공급이 감소해야 하는데 현실에서는 임금이 생계비에 못 미치는 수준으로 하락하면 부족한 생계비를 벌기위해 노동공급이 증가하는 현상이 발생한다. 또한 농산물에 있어서도 가격이 하락하면 경작자는 가격에서 손해 본 것을 물량으로 보충하려고 공급을 늘린다. 이런 경우에 비정상적 공급반응에 대한 수정의 원칙에 따라 정부는 필요한 최저임금제나 농산물 시장에서의 가격 및 공급량 규제와 같은 방안을 마련해야 한다.

116) Eucken 2004, 291쪽 이하, 황준성 2005, 84쪽 이하, 카를 게오르그 1996, 79쪽 이하 참조.

117) Eucken 2004, 177쪽 참조.

118) 이근식 2007, 91쪽 참조.

119) 공영일 2013, 15쪽 참조.

120) Bahr 1990, 15쪽 참조.

121) 나종석 2010, 84쪽 참조.

122) Eucken 2004, 177쪽 참조. 나치의 독재 정치에 누구보다도 용감하게 항거했던 오이켄에게 자유는 바람직한 경제 질서를 위한 가장 근본적인 가치일 수밖에 없었다.

123) 경제정의실천시민연합 2006, 68쪽 참조.

124) 경제정의실천시민연합 2006, 68쪽 참조.

125) Bekmeier-Feuerhahn 2013, 270쪽 참조.

126) Deutscher Bundestag 2007, 59쪽 참조.

127) 한국문화관광연구원 2015, 61쪽 참조.

128) 한국문화관광연구원 2015, 61쪽 참조.

129) Bekmeier-Feuerhahn 2011, 25쪽 참조.

130) 김화임 2006, 13쪽 참조.

131) Institut für Kulturpolitik der Kulturpolitischen Gesellschaft 2001, 126쪽 참조.

132) Institut für Kulturpolitik der Kulturpolitischen Gesellschaft 2001, 126쪽 참조.

133) 김화임 2006, 14쪽 참조.

134) 김화임 2006, 18쪽 이하 참조.

135) Klein 2010, 264쪽 이하 참조.

136) 김화임 2004, 191쪽 참조.

137) 박준 2013, 3쪽 이하 참조.

138) 박준 2013, 5쪽 이하 참조.

139) 김적교/김상호 1999, 45쪽 참조.

140) 유병규/조호정 2011 참조.

141) 김화임 2004, 175쪽 참조.

142) 이원양 2002, 23쪽 참조.

143) 이원양 2002, 23쪽 참조.

144) 류정아 2015, 55쪽.

145) 류정아 2015, 55쪽 참조.

146) 류정아 2015, 55쪽 참조.

147) 한국문화관광정책연구원 2003, 12쪽 참조.

148) Klein 2011, 101쪽, 한국문화관광정책연구원 2003, 12쪽 참조.

149) Deutscher Bundestag 2007, 60쪽.

150) 곽정연 2016b, 8쪽 참조.

151) Päpstlicher Rat für Gerechtigkeit und Frieden 2014, 257쪽 참조.

152) Päpstlicher Rat für Gerechtigkeit und Frieden 2014, 257쪽 참조.

153) 김택환 2013, 113쪽.

154) 김택환 2013, 114쪽.

155) 류정아 2015, 63쪽.

156) 김영윤 2000, 42쪽.

157) 황준성 2011, 157쪽.

158) 황준성 2011, 158쪽.

159) Schneider 2010, 194쪽 참조.

160) 인터내셔널 뮤직페스트 고슬라 - 하츠 홈페이지 참조.

161) 황준성 2011, 63쪽 참조.

162) 경제정의실천시민연합 2006, 28쪽.

163) 8.은 최미세 2016, 「문화민주주의에 대한 논의와 현황 - 미국, 유럽, 독일을 중심으로」, 『독일어문학』 72집, 315-335를 수정 보완한 것임.

164) Commission of the European Communities 1976.

165) Länderprofil Österreich 2014, A-2 참조.

166) Langsted 1990, 16-18쪽 참조.

167) 홍종열 2012, 72쪽 참조.

168) Girard 1983, 108쪽 참조.

169) Girard 1983, 79쪽 참조.

170) Commission of the European Communities 1998, 9-11쪽.

171) Inclusin Europe 2004, 3-10쪽 참조.

172) Colomb, 1989, Johns Hopkins University Press.

173) 최미세 2014, 412쪽.

174) 유럽연합 홈페이지 www.europa.eu.

175) 홍종열 2012, 54쪽.

176) 김이섭 2006, 139쪽.

177) Langsted 1990, 162쪽.

178) Commission of the European Communities 1998, 3쪽.

179) Schoenmakers 2009, 27-29쪽 참조.

180) Parzinger 2015. 5. 15, 35-43쪽 참조.

181) Schwencke 2001, 55-58쪽 참조.

182) Schwingewood 1984, 번역본 156-157쪽 참조.

183) Horkheimer/Adorno 1971.

184) 최미세 2012, 406-407쪽 참조.

185) Luhmann 1970, 113-136쪽 참조.

186) 최미세 2012, 407쪽 참조.

187) 최미세 외 2015, 422쪽.

오스트리아 문화정책

1. 개요

'문화와 예술'하면 누구나 떠올리는 나라는 오스트리아이다. 모차르트, 베토벤, 슈베르트와 같은 음악가들, 그리고 현재 우리가 '클래식 음악'이라고 부르는 고전음악들이 빈을 중심으로 한 문화융성시기의 중심에 있었고, 지금까지도 문화유산으로서 높은 가치를 가지고 있다.

그러나 화려했던 과거와 문화적 전통에 비해 근대국가와 문화민주주의로의 오스트리아의 행보는 순탄하지만은 않았다.

합스부르크 제국의 위엄을 떨치던 오스트리아는 1차 대전 이후 패전국가로서 전쟁 빚만 잔뜩 진 작은 신생 공화국으로 전락했으며, 극단적인 경제적 파국에 봉착하였다. 이후 독일 나치 정권에 합병되었다가 2차 대전이 끝난 후에는 1955년까지 4대 강국의 군정통치 아래 있었다. 근대국가로의 진입기에 민족적 좌절감과 패배감, 경제적 어려움을 동시 다발적으로 끌어안은 오스트리아는 배타적이고 보수적인 이념과 정책을 수립해 나가게 된다. 이러한 보수성은 문화정책의 성격에서도 드러나는데, 이는 합스부르크 시대의 문화유산을 잘 보존하고 계승하며, 이를 발전해 나가는 것을 목표로 삼고 있는 정부시책에서도 드러난다.

사회당의 당수이자 오스트리아 18대 총리를 역임한 브루노 크라이스키(Bruno Kreisky)는 '모두를 위한 문화'의 정신을 바탕으로 문화의 민주화를 추구하는 다양한 정책을 제안하기도 했으나 보수적인 사회분위기와 오일쇼크로 인한 경제위기 등으로 그 제안들은 실현되지 못했다. 그러나 1988년 연방예술진흥법(Kunstförderungsgesetz) 제정 이후로 오스트리아의 문화정책은 점차 예술가를 보호하고, 시민문화를 지원하며, 문화예술교육을 확장하는 방향으로 계속 변화하고 있다.

이러한 사회적 분위기의 변화 및 법제의 마련들은 '모두를 위한 문화'의 정신이 '모두에 의한, 모두를 위한 문화'로 발전될 날이 곧 오리라는 전망을 가능하게 해준다.

2. 문화민주주의의 문화사적 배경

2.1. 제1공화국에서 1950년대까지

1918년 11월 12일 임시 국민의회(Provisorische Nationalversammlung)는 '독일오스트리아'라는 이름의 민주공화국의 성립을 선포하였다. 임시국민의회는 구 오스트리아 제국의 독일어 사용지역에 대한 영토주권과 뵈멘(Böhmen)과 주데텐 지방(Sudetenland)에 대한 영유권을 제기하였는데, 영유권에 대한 제기는 인정되지 않았다. 하지만 니더외스터라이히(Niederösterreich), 오버외스터라이히(Oberösterreich), 슈타이어마르크(Steiermartk), 케른텐(Kärnten), 티롤(Tirol), 포어알베르크(Voralberg) 및 잘츠부르크(Salzburg) 등은 오스트리아의 영토로 확정되었으며, 부르겐란트(Burgenland)는 생제르맹 평화조약과 트리아농 평화조약 이후 오스트리아의 영토로 확정되었다. 이 지역들은 현재 니더외스터라이히에서 분리된 빈(Wien, Vienna)과 함께 오스트리아의 9개 연방주를 구성하고 있다.

'독일오스트리아'라는 국명에는 오스트리아가 독일의 일부임을 나타내는 의도가 들어 있었다. 하지만 독일과 오스트리아의 합병은 연합국과

오스트리아 간의 생제르맹 조약에 의해 원천적으로 금지되었으며, 영유권을 주장했던 지역들에 대한 오스트리아의 권한도 거부됨으로써 '독일 오스트리아'는 전쟁의 책임을 짊어진 작고 초라한 '오스트리아 공화국'으로 재탄생되었다.

제1공화국은 사회민주주의노동자당의 당수였던 칼 렌너(Karl Renner)를 초대수상으로 한 사회민주주의노동자당과 기독교사회당 간의 대연정을 기반으로 하고 있었으나 양당 간의 이해관계의 대립으로 더 이상 유지되지 못하게 되었다. 이에 기독교사회당과 사회민주주의노동자당 그리고 대독일국민당이 참여한 거국연립정부가 설립되었다가 1920년 11월 10일 연방헌법이 제헌국민의회에서 비준된 후에는 기독교사회당 단독정부가 들어서게 되었다.

오스트리아 공화국은 민주적인 근대국가로 발돋움하기 위해 법제 제정에 힘썼으며, 이를 위해 제헌국민의회를 구성하였는데, 오스트리아를 연방공화국으로 규정한 연방헌법을 1920년 11월 10일 발효하였다. 연방헌법은 사회민주주의노동자당의 중앙집권주의와 기독교사회당의 연방주의가 적절히 반영된 것으로 연방공화국의 원칙을 토대로 국회(Nationalrat)의 위상과 연방 정부의 지위를 강화한 내용을 담고 있었다. 연방주보다 연방 정부에 강력한 권한을 부여한다는 내용을 담고 있으면서도 연방대통령의 기능을 제한하고 의회주의를 강조한 것은 양 진영의 제정에 대한 공동대응책이었다.[1] 이후 연방헌법은 여러 차례 개정되면서 연방주들의 자치권과 문화주권을 인정하는 현재의 연방헌법의 틀을 갖추게 된다.

제1공화국 시기 오스트리아 문화정책의 방향은 '국가 이미지 형성을 위해 문화를 정책적 도구로 사용'한다는 모토에 기초하고 있다.[2] 이를 위해 당시에 자주 사용되었던 용어가 문화민족(Kulturnation)과 문화민족으로서의 오스트리아(Österreich als Kulturnation)라는 표현이다. 여기서 문화는 현대국가들이 지향하는 문화국가에서 사용되는 넓은 범주의 문화가 아니다. 이는 합스부르크 시대의 문화적 유산, 협의의 문화와 예술을 지칭하는 것으로 이 문화적 유산을 발판으로 삼아 예술과 문화의 국가라

는 이미지를 만들고자 한 국가정책을 표현하는 것이다.

즉, 한편으로는 고급문화(Hochkultur)라고 일컬어지는 고전예술이 오스트리아의 대표적인 국가 이미지로 자리 잡게 하고, 다른 한편으로는 오스트리아의 역사적 전통을 강조함으로써 오스트리아인들의 민족적 정체성을 구축하고 민족의식을 강화시키려는 의도가 들어 있다.[3]

과거로부터 물려받은 대표적인 문화유산들을 내세워 보수적, 반계몽주의적, 반근대적 그리고 가톨릭적인 문화를 실현하려는 의도를 담고 있었던 제1공화국 시기의 문화정책적 방향은 "오스트리아의 왕정복고(Austriakische Restauration)"[4]라고 불리기도 할 만큼 강한 보수적 성향을 보인다.

그러나 제1공화국이 당면했던 가장 시급한 문제는 경제위기였다. 국민의 1/3 이상을 차지했던 실업문제, 극심한 인플레이션과 절망적인 식량 사정, 1차 대전에 대한 천문학적인 액수의 전쟁배상금은 오스트리아 국민들을 절망하게 만들었다. 여기에 미국에서 시작된 대공황은 오스트리아 경제를 파산으로 이끌고 갔다. 이러한 전후 경제위기는 오스트리아 내에서 독일과의 합병에 대한 논의를 불러 일으켰다. 바이마르 공화국과의 합병에 대해서는 모든 당들이 긍정적인 입장을 가졌으며, 오스트리아 국민들도 원하고 있었다. 왜냐하면 오스트리아 국토의 왜소화와 그로 인한 경제적 자립의 불투명성으로 인해 오스트리아 공화국의 독자적 생존 가능성이 없어 보였기 때문이었다. 오스트리아가 생존하기 위해서는 독일과 제휴하는 것 이외에는 다른 방도가 없다는 것이 합병론자들과 오스트리아 국민들의 의견이었다.[5] 그리고 이러한 위기감은 1934년 조국전선(Vaterländische Front) 독재정부가 들어서는 원인이 되었다. 조국전선을 이끌었던 돌푸스(Engelbert DollFuß)는 1932년 민주적인 선거를 통해 수상에 취임하였다. 하지만 그는 그의 자리를 악용하여 쿠데타를 일으키고 국회와 헌재를 모두 해산시켜 버렸다.

오스트리아 파시즘 시대가 시작되기 전부터 독일에서는 이미 히틀러가 권력을 장악하고 세를 확장하고 있었다. 히틀러는 놀라울 만큼 **빠른**

속도로 경제 융성을 이뤄냈으며, 이러한 외연적인 성장은 높은 실업률과 인플레이션으로 참담한 경제적 위기를 겪고 있던 오스트리아인들에게 큰 영향을 미쳤다. 오스트리아인들의 히틀러에 대한 호의적인 분위기는 오스트리아를 합병하기 위해 이미 정치적으로 압박을 가하고 있던 히틀러에게 유리한 정국을 제공하였으며, 1938년에 히틀러가 빈에 입성하면서 오스트리아는 독일에 합병되었다. 이후 2차 대전이 종식되는 1945년까지 7년간 오스트리아는 독일 나치 정권의 지배하에 놓이게 된다.

이 기간 동안 오스트리아에서 희생된 사람들은 약 38만 명으로 이 중 약 25만 명이 전쟁희생자였고, 약 6만 5천 명이 유대인, 그 외 강제수용소와 교도소 등에서 희생된 사람들이 약 6만 7천여 명에 이른다. 이들 중 3만 5천여 명이 희생된 시민들이며, 나치에 저항하다 처형된 오스트리아인도 2천 7백여 명이 된다. 약 14만 명의 유대인들이 오스트리아에서 쫓겨나거나 망명하였으며 이들 중 대부분이 전쟁 후에 오스트리아로 다시 돌아오지 못했다.6)

1945년 2차 대전 종식 이후 오스트리아는 독일로부터의 독립을 선언하고, 칼 렌너를 수상으로 하는 제2공화국 임시정부를 출범하였다. 오스트리아 사회당(Sozialdemokratische Partei Österreich), 오스트리아 국민당(Österreichsche Volkspartei), 오스트리아 공산당(Kommunistische Partei Österreich) 등도 결성되었다. 하지만 연합국(구소련, 미국, 영국, 프랑스)들은 패전국 오스트리아에 대하여 1955년까지 10년 간 군정통치를 실시할 것을 선언하였다.

오스트리아가 마침내 독립된 근대국가로의 첫 발을 내딛게 된 것은 1955년 소련과의 국가조약에 서명을 하고, 동시에 영세중립을 선언한 이후부터이다. 이 시기 오스트리아가 독립국가로 살아남을 수 있는 길은 대외적으로는 철저하게 중립적인 입장을 취하며, 대내적으로는 정치적 편향성을 지양하는 것이었다. 이에 오스트리아의 국내정치는 오스트리아인민당(Österreichscher Volkspartei)과 오스트리아사회당(Sozialistische Partei Österreichs)의 동등한 권력배분에 집중하였으며, 정치적으로는 보수적인 경향을 고수하고 있었다.

문화정책에 대한 국가정책적 차원에서의 논의도 비로소 시작되었으나, 기본적으로 제1공화국 시기의 문화정책을 계승하는 것에 초점을 맞추고 있었다. 합스부르크 시대의 문화유산을 보존·활용하여, 양질의 클래식 문화를 선도하는 문화국가로서의 오스트리아의 이미지를 구축하는 것이 그 핵심적인 내용이다.

2.2. 브루노 크라이스키의 '모두를 위한 문화'

1970년 브루노 크라이스키를 수상으로 하는 사민당 단독정부가 수립되면서 오스트리아에서도 혁신적이고 민주적인 시도들이 구현되기 시작했다. 이후 13년간 지속된 크라이스키 시대 동안 오스트리아는 사회의 근대화와 경제적 부흥을 이룩하였고, 이에 지금까지도 크라이스키는 오스트리아에서 '근대화와 개방성'의 상징으로 불리고 있다.[7]

크라이스키의 정책적 방향 중 가장 눈에 띄는 부분은 문화정책을 사회정치적 범주 안에 하나의 독립적인 범주로 추가였다는 점이다.

〈그림 1〉 브루노 크라이스키

크라이스키 정부는 '삶의 모든 분야를 포괄하는 문화'라는 이념 아래 '사회 전반에 걸친 근대화와 개혁'을 시도하고, '모두를 위한 문화'를 표어로 삼아 문화 분야에서의 민주화를 위한 프로그램을 추진했다.[8]

또한 '교육제도의 개혁 및 조성, 학술 및 예술정책의 진흥'이라는 목표를 세우고, 민주적인 문화정책의 입안을 시도하였는데, 이는 문화를 모두가 평등하게 누릴 수 있는 것으로 규정하는 진보성을 문화정책 속에 반영하려는 노력의 일환이었다.[9]

크라이스키의 발의에 기초하여 사민당은 예술 및 예술가에 대한 지원과 문화재 보호라는 전통적인 문화정책적 측면을 간과하지 않으면서도 문화예술 분야의 민주화를 위한 다양한 정책들을 제시하였다. 그 개혁안

들의 내용을 보면 "① 예술은 자유이다. ② 예술의 다양성을 확보하기 위하여 보호 및 진흥을 하여야 한다. ③ 누구든지 예술을 창작하고 실연하며 참가할 권리를 가진다. ④ 예술작품 또는 예술적인 성과에 관하여 저작자인 지위에 유래하는 권리, 기타 재산적 가치를 가지는 권리는 법적으로 보호되어야 한다."10) 등 매우 구체적인 제안들을 담고 있다.

그러나 70년대에 사민당이 추구했던 다양한 문화예술활동에 대한 진흥 책들은 보수야당의 반대와 오일쇼크 등으로 인한 정부경제상태의 악화로 실행되지 못하고 만다.11) 또한 위에 제기되었던 예술의 자유 보장을 위한 기본법의 구체적 제안들 또한 국회심의 과정에서 여러 가지 법적, 정치적 이유로 인해 삭제되어, 1982년 개정된 국가기본법에는 "예술의 창작, 예술의 전달 그리고 그 교육은 자유다(Das künstlerische Schaffen, die Vermittlung von Kunst sowie deren Lehre sind frei)."12)라는 내용만 추가된다.

크라이스키 정부의 사회문화적인 민주화의 노력과 문화민주주의에 대한 발의가 비록 모두 실현되지는 못하였지만, 이후 각 주의 문화진흥 법 제정 및 연방 정부의 문화예술활동지원에 대한 법적 토대를 마련하는 데 중요한 토대가 되었다. 그리고 문화행정의 지방분권화, 예술기관 및 예술가들에 대한 공적 지원의 확대, 시민문화 및 청년문화의 창달을 위한 예술교육과 지원 등으로 확대·재생산되고 있다.

2.3. 1980년대 이후

크라이스키 시대의 성과 중 하나는 주 정부들이 정치적 시스템 안에서 문화정책에 대한 논의를 진행할 수 있는 시발점을 마련해 주었다는 점이다.

오스트리아 연방헌법에는 문화에 관한 명확한 규정이 없고, 문화에 대한 권한의 소속에 대한 규정이 없다. 그래서 문화행정업무에서 연방 정부가 독주하거나 행정상의 재량으로 처리하여 예술 분야의 진흥 및 관리에 대한 주의 권한이 축소될 수 있는 위험이 높았다. 그러므로 이를 방지하기 위하여, 각 주 별로 문화진흥법(Kulturförderungsgesetz)을 제정하

기 시작하였다. 각 주의 문화진흥법은 "문화 분야에 대한 주 정부의 권한을 법제화"[13]한 것으로, 빈을 제외한 8개의 주에는 각각의 문화진흥법이 제정되어 있다.

가장 최초의 문화진흥법은 1980년 부르겐란트 주에서 제정되었으며, 이를 기점으로, 1987년 오버외스터라이히 주, 1996년 니더외스터라이히 주, 1998년 잘츠부르크 주, 2001년 케른텐 주(2009년부터 효력), 2005년 슈타이어마르크 주, 2009년 포어알베르크 주 그리고 2010년 티롤 주 등의 순서로 문화진흥법이 제정되었다.[14]

연방 정부에는 포괄적인 개념의 문화진흥법이 제정되지 않았지만, 1988년에 연방예술진흥법이 제정되었다. 연방예술진흥법의 핵심은 "연방이 예술진흥의 재원확보에 관한 법적 구조를 정비"[15]하는 데 있다.

1980년대가 되면 예술문화의 경제적 요소가 강조되기 시작하면서 '문화산업 및 예술경영'에 대한 논의가 확장되었는데, 1990년 발표된 국민당의 문화계획에서 보면 예술문화야말로 오스트리아가 국제적으로 경쟁력을 지니는 영역임을 시사하고 있다.[16]

예술경영 이론은 1960년대부터 미국에서 대두된 이론으로 1966년 발간된 윌리엄 보몰과 윌리엄 보웬의 공동저서 『공연예술의 경제적 딜레마』로부터 시작된 것이다.

보몰과 보웬 논리의 핵심은 다른 산업들과는 달리 공연예술 분야는 인적자원에 주로 의지하고 있으며, 예술상품의 생산을 통한 수익이 인적자원에 대한 지출을 감당할 수 없으므로 공연예술 분야에 대해서는 공적 지원이 필요하다는 것, 즉 시장경제의 무한경쟁에서 예외가 될 수 없는 미국의 '예술시장'에서 공연예술의 생존을 위해서는 공적 지원이 필요함을 주장하고 있는 것이다.[17]

아이러니하게도 유럽에서는 이러한 예술경영에 대한 논의가 유럽국가들이 경제위기를 맞아 복지나 예술 분야에 대한 예산을 대폭 삭감시키기 시작했던 1980년대부터 본격적으로 시작되었다. 유럽에서의 예술경영에 대한 논의의 방향은 공공예술기관들의 국가지원금에 대한 의존도를 줄이고 자립성을 확장시킬 수 있는 방안을 내오는 것이었다.

이 시기부터 오스트리아에서도 문화정책의 수립에 있어 예술경영을 본격적으로 응용하기 시작하였다. 오스트리아 문화정책의 경향은 합스부르크 시대의 문화유산을 보존하고 활용하여, 문화국가로서의 오스트리아의 이미지를 구축하고 민족적 정체성을 강화하는 것에 맞춰져 있었다. 여기에 예술경영의 논리가 합쳐지면서 문화 분야를 보다 경쟁력 있는 산업으로 발전시키려는 목적이 추가되었으며, 기존의 국립박물관, 극장 등의 경영의 독립성과 수익성을 추구하기 시작하였다. 이후 공공예술기관들은 유한책임회사의 법적형태를 가진 사업체로 전환되는 추세이다. 또한 문화산업으로서 수익성이 있다고 판단되는 대중예술에 대한 지원도 전폭적으로 확대하였는데, 그 대표적인 예가 빈 극장연합의 뮤지컬 창작에 대한 지원이다.

1990년대 말 이후 오스트리아의 문화정책은 '문화예산의 삭감과 공적 문화단체들의 위탁'으로 정리될 수 있는데, 이 시기는 특히 삭감된 문화예산 속에서도 고급문화 혹은 고급예술과 수익성이 보장되는 예술 분야에만 집중적으로 지원한다는 비판을 받은 시기이기도 하다.[18]

그러나 2007년 이후 오스트리아 문화정책은 문화예술 분야에 산재해 있는 문제들을 해결하기 위한 보다 구체적이고 민주적인 법제를 도입하는 데 집중하는 경향을 보인다.

이는 예술가들의 기본적인 생활을 보장하기 위한 예술가들의 사회보험 개선 및 예술가들을 위한 서비스센터의 건립과 극장, 박물관, 영화산업, 청소년들에 대한 문화교육 지원, 청년예술가들에 대한 지원 및 예술의 다양성과 예술작품들의 국제적 차원에서의 중개 등의 문제들에 대한 방책들을 시도하고 있는 데서 엿볼 수 있다.[19] 또한 2011년 1월부터 발효된 극장노동법(Theaterarbeitsgesetz)은 1922년에 제정된 이후 본질적인 변화 없이 유지되어 왔던 공연예술가법(Schauspielergesetz)을 대체하는 것으로, 극장과 관련된 일을 하는 예술가 및 비예술가들의 노동조건을 고려하여 새롭게 제정된 근대화된 법이다.[20]

이와 같은 다양한 법제의 마련과 시행은 오스트리아에서 문화 분야가 점차 민주화되어 가고 있음을 알려 주는 신호이다.

3. 오스트리아 문화정책의 특징

오스트리아 문화정책의 특징은 크게 지방분권제, 예술의 자율성 보장, 보수적 경향으로 나눠볼 수 있다.

3.1. 지방분권제

3.1.1. 지방분권과 주별 문화진흥법

우선 오스트리아의 문화정책은 지방분권에 기초하고 있다. 문화에 관한 사항에 관하여는 원칙적으로 각 주에게 우선적 권한이 주어지는데, 이는 연방헌법 제15조 제1항의 '연방헌법에서 입법이나 집행의 권한을 명확하게 연방에게 주고 있지 않는 한 그 권한은 주가 가진다'[21]는 규정에 따르는 것이다.

오스트리아의 지방분권제에서 주목할 만한 점은 빈을 제외한 8개의 주마다 제정되어 있는 문화진흥법이다. 문화진흥법은 문화에 대한 연방의 월권으로부터 주 정부의 권한을 보호하기 위한 목적에서 제정된 것으로, 문화 분야에 대한 주권이 주에 있음을 표명하는 법적 토대이자, 주들이 문화적 목표를 세우고 그것을 추진하는 것에 대한 책임감과 의무감을 가져야 한다는 요구이기도 하다.[22]

빈은 유일하게 문화진흥법이 제정되지 않은 주인데, 이는 빈이 오스트리아의 가장 '작은 주'이자 가장 큰 '시'라는 존재양식의 이중성에 기인한다. 빈은 오스트리아 내에서 문화예산 집행이 가장 큰 곳으로 기본적으로는 연방예술진흥법에 근거하여 문화예술 분야에 대한 지원이 진행되나, 빈 시의 특성상 독자적으로 운영될 때가 많다.[23]

각 주에서는 진흥의 대상을 나타내기 위해 '문화'라는 보다 넓은 개념을 쓰고 있는데, 연방예술진흥법이 진흥 및 지원의 법적 토대를 제공하기 위해 공적 지원이 필요한 예술 분야를 밝히고 있는 것에 비해, 주별 문화진흥법에서는 한층 넓고 다양한 문화의 범주를 진흥대상으로서

열거하고 있다.24)

예를 들어 2005년에 제정된 슈타이어마르크 주의 문화예술진흥법에서는 "슈타이어마르크 주는 각 개인의 법적 권한을 대행하는 자로서, 슈타이어마르크 주 내에서나 혹은 슈타이어마르크 주와의 관련성하에서 추구되는 문화적 활동을 진흥, 지원할 의무를 가진다."25)라고 규정하고 있는데, 나머지 7개의 주도 문화진흥 및 지원에 대해 슈타이어마르크 주와 마찬가지로 법적 근거를 마련해 놓았다.

또한 주 별로 문화에 대한 개념 규정도 주 헌법 내에 마련하였는데 "이 (슈타이어마르크 주) 법률에서 의미하는 문화란 열린 개념으로, 다양성과 모순들로 특징 지워지는 문화적이고 예술적인 생산 활동과 소통의 사회적 과정이다."26), 혹은 "티롤 주는 문화의 다양성과 자유를 인정한다."27)와 같이 구체적으로든 보다 포괄적으로든 문화에 대한 각 주의 입장을 법조항 내에서 규명하고 있다.

각 주는 문화에 대한 규정과 독자적인 문화정책을 가지고, 문화행정을 진행하며, 연방 정부와는 필요에 따라 협력하며 상생하는 원칙을 지키고 있다. 주 정부들은 문화에서의 민주화를 이루고, '문화에 대한 연방의 월권으로부터 주 정부의 권한을 보호하기 위한 목적'으로 주의 문화주권 확립에 힘써 왔다.28)

3.1.2. 주 별 문화분과의 업무

각 주의 문화분과에서 담당하는 업무는 주 내에서 혹은 연방과 연합하여 이뤄지는 문화활동에 대한 지원, 농촌의 유지와 개선 및 구 도심지역의 보존, 동시대 예술에 대한 지원, 주 소속 재단 및 자금 관리, 음악학교·극장·전시 공간·문화유산·전통 및 민속예술의 관리, 그리고 음악 축제 등과 같은 페스티벌 관리 등이다.

자치단체 및 지역 단위에서 관리하는 문화 분야는 마을이나 시의 외관 유지, 각 시에서 주관하는 페스티벌 관리, 시립 극장이나 시립 문화센터 등의 지원, 공예·지역 박물관·도서관·성인교육단체 등에 대한 관리 등이다. 자치단체/지역 차원에서 문화와 관련된 정치적인 책임은 일반적으

로 시 참사회나 자치단체 문화관리장에게 있으며, 전체 인구가 2만 명이 안 되는 작은 공동체의 경우 자체 문화분과가 없이 시장이 직접 담당한다.29)

오스트리아 연방헌법에는 아직 국가목표로서의 문화에 대한 규정 및 문화행정책임의 소속에 대한 명확한 규정이 마련되어 있지 않으며, 연방 정부는 문화행정의 내용에 따라 혹은 국가정책의 변화에 따라 문화행정 담당 부서를 바꾸며 분야에 따라 권한을 분할해 놓았다.30)

이에 문화예술 분야의 진흥 및 관리에 대해 연방 정부가 행정상의 재량으로 처리하는 경우가 많았다. 이러한 연방 정부의 태도는 주 정부의 문화 분야에 대한 권한을 축소시키고, 연방 정부가 독주하게 될 위험성을 안고 있었다. 이에 문화 분야에서의 연방 정부의 독점을 막고 문화에서의 민주화를 보장하기 위하여 주 별 문화진흥법을 제정하였고 이러한 지방 분권제는 오스트리아가 문화국가로 성장해 가는데 기초가 되고 있다.

3.2. 예술의 자율성 보장

두 번째로 오스트리아 문화정책은 예술의 자유를 보장하는 기본법 제정과 예술기관에 대한 공적 지원 및 문화예술 진흥을 위한 정책과 법적 토대를 지속적으로 확장시켜가고 있다는 특징을 가진다.

오스트리아는 국가기본법 17항a.에서 예술의 창작과 전달 및 교육이 자유임을 규정하고 있다. 예술의 자유에 대한 법적인 토대는 예술활동이 공권력으로부터 자유로울 수 있는 근거를 마련해 주는 것이며, 이는 공적 지원에 의지하고 있는 예술기관들에게는 특히 중요하다.

연방극장연합이나 빈 극장연합처럼 극장수입의 가장 큰 부분을 공적 지원에 의존하고 있는 예술기관들이 공권력으로부터 자유로울 수 없었다면, 이들의 예술활동이 생산해 온 성과도 미미했을 것이다.

공무원들에 의해 운영되던 연방극장에서 연방홀딩의 자회사로 독립한 연방극장연합은 조직의 정치적 목표에서 예술활동 및 예술의 자유를

보장할 것을 제1의 원칙으로 밝히고 있으며, 빈 극장연합 또한 예술활동에 대한 무간섭원칙은 철저하게 지켜지고 있다고 밝히고 있다.[31] 이는 공적 경제적 지원이 예술활동의 간섭이나 종속을 의미하는 것이 아니라는 것을 명백히 보여주는 지점이다.

공적 지원을 유지하면서도 예술활동의 자유를 보장함으로써 오스트리아의 공공예술기관들은 문화국가로서의 오스트리아라는 이미지 구축을 추구하는 문화정책을 만족시키면서도, 새로운 분야와 알려지지 않은 작품들을 개발하거나, 미학적 완성도가 높은 작품을 창작하는 시도들을 실행할 수 있다.

3.3. 보수적 경향

세 번째로 오스트리아 문화정책은 보수적 성격을 띤다. 이는 '문화민주주의의 문화사적 배경'에서 보았듯이 1·2차 대전을 겪고 난 후 '제국'에서 왜소한 '영세 중립국'으로 전락하는 운명을 맞은 오스트리아에게 있어 가장 시급했던 문제가 훼손된 국가의 이미지를 복구하고, 민족적 자존감과 정체성을 회복하는 것이었기 때문이다. 또한 국가 경제를 회복하기 위해 가장 중요한 도구가 될 수 있는 것이 문화유산의 활용이었기 때문이기도 하다.

3.3.1. 연방문화정책의 이념
오스트리아의 문화정책의 보수적 경향은 "문화재 및 문화유산을 시대에 걸맞게 사용하는 것은 문화민족으로서의 책임과 의무이며 그 중에서도 합스부르크의 세계라는 콘셉트를 계승해 나가는 것이 중요"[32]하다고 밝히고 있는 2008년도 정부시책프로그램에서 볼 수 있다.

이에 대해 오스트리아의 문화학자인 미하엘 비머(Michael Wimmer)는 오스트리아의 문화정책이 과거의 문화를 반복적으로 확대·재생산하는 데에만 집착하는 한 동시대 예술의 발전과 진흥을 도모하거나 문화예술의 미래적 비전을 제시하는 혁신적인 문화정책과는 거리가 멀어질 수밖

에 없다고 지적하고 있다.[33)

이러한 보수성은 거시적인 관점에서 문화정책을 수립하는 것 또한 방해하는데, 이는 문화를 넓은 관점에서 보지 못하고, 실용적이고 도구적인 관점에서만 보는 것에서 기인한다.

비머는 오스트리아의 연방헌법에는 아직 문화에 대한 규정이 없음을 지적하면서 오스트리아에서의 문화는 여전히 '책임자 권한의 일(Chef's Sache)'이라고 비판하고 있다. 그리고 문화에 대한 정치적 논의가 국회 내에서 이루어져야 하며, 정치적 합의의 과정을 통해, 정권이 바뀌어도 지켜져야 하는 문화정책의 원칙들이 발의되어야 한다고 주장한다.[34) 그래야 오스트리아가 추구하는 문화국가가 '문화유산 우려먹기'라는 한계를 넘어서서 모두가 문화국가성취의 주체가 되는 현대적인 문화국가로 변화 발전할 수 있다는 것이다.

3.3.2 신자유주의와 예술경영

오스트리아 문화정책의 보수적 측면 중, 또 눈에 띄는 것은 신자유주의적이고 실천주의적인 사고에 기반을 둔 예술경영에 대한 논의에 따라 문화예술의 범주를 상업적인 대중예술 분야까지 확장한 것이다. 연방정부는 1988년에 제정한 예술진흥법에서 공적 지원의 대상으로서 '후원과 지원이 없이는 생존할 수 없는 전위예술과 같은 현대예술 분야' 외에도 '상업성이 있는 분야인 뮤지컬이나 대중적인 오페라, 오페레타, 그리고 자체 수입이 많은 박물관' 등까지 그 범주를 확장해 놓았다.[35)

이는 '연방 혹은 주/시에서 공적 지원을 함에 있어 관광산업과 국민경제적 관점 또한 중요한 지점으로 보고 있다'고[36) 밝히고 있는 것처럼 기간산업이 빈약한 오스트리아가 풍부한 문화적 자산을 활용하여 국민경제를 활성화할 방안으로써 문화관광산업을 중요한 요소로 보고 있음을 말해 주는 것이다.

이러한 공적 지원의 확대를 통해 한편으로는 빈 뮤지컬과 같은 세계적인 명성을 얻는 작품의 제작이 가능해졌지만, 다른 한편으로는 공적 지원의 많은 부분이 경제적 이윤을 남길 수 있는 분야로 집중되면서 문화

의 민주화로 가는 길이 멀어지고, 보수적인 문화정책이 계속 반복되는 모순을 낳고 있기도 하다.

그러나 문화행정의 중앙집권적 통제를 견제하는 지방분권제와 이에 따른 주 별 문화진흥법의 제정 등과 같은 민주적인 제도의 전통은 지방의 문화행정에서의 자율성을 보장하고, 더 나아가 예술활동의 자유를 보장하는 데 주춧돌 역할을 하고 있다. 이러한 민주적 제도의 전통은 2000년 후반 이후 점차 제도화되어 가는 예술인 보호와 시민문화의 보호 등을 가능하게 하고 있으며, 문화민주주의로 나아가는 데 토대가 되고 있다.

4. 공적 지원의 방식과 원칙

오스트리아의 문화정책이 지방분권제에 기초하고 있듯이, 공적 지원 시스템 또한 그러하다. 문화 분야에 대한 예산집행은 주 별 문화진흥법에 따라 자율적으로 시행하며, 연방 정부와 연합할 필요가 있을 때마다 동등한 관계에서 연방 정부와 공동으로 예산을 집행하게 된다.

문화 분야에 대한 지출 비율은 주 정부가 상대적으로 가장 높으며, 주 정부 및 시/지방자치단체의 문화지출비 합은 전체 예산의 약 66%이다.37) 이러한 수치는 문화 분야에 대한 권한이 지방자치정부들을 중심으로 분산되어 있다는 것을 보여준다.

4.1. 연방 정부의 공적 지원

연방 정부는 연방예술진흥법에 근거하여 예술 분야에 대한 공적 지원을 진행하며, 매년 예술보고서(Kunstbericht)38)를 발간하여 문화예술 분야에 대한 공적 지원의 내용을 밝히고 있다.

2015년 오스트리아 예술보고서는 '연방 정부가 예술 및 문화 분야에서 우선권을 가지는 부분은 연방극장(Bundestheater), 연방박물관(Bundesmuseum), 호프뮤직카펠레(Hofmusikkapelle)의 운영과 지원, 성과 레지던스, 교회 등

의 문화유산 보호' 등이다. 언급된 영역을 제외하면 '예술과 문화 분야에서의 주권은 주에 있으며 연방은 보조적인 역할만을 할 뿐'이라고 다시 한 번 못 박고 있다.[39]

이에 따라 연방의 공적 지원은 지역적인 이해관계를 넘어서 전 국가적으로 모범적 사례가 될 수 있는 예술활동이나 혁신적인 성격을 가진 예술활동, 그리고 주 정부와 연방이 연합하여 지원해야 할 필요성이 있는 예술활동에 지원을 하며, 이 또한 주 정부의 협조자 입장에서 이루어진다는 원칙을 가진다.

또한 2015년도 정부예산안에서는 공적 지원의 대상으로서의 문화와 예술에 대해 다음과 같이 규정하고 있다: "연방 정부는 예술과 문화의 생산과 문화매개를 위한 토대를 마련한다. 예술과 문화란 지속적으로 변화하고 있는 인간 삶의 세계에 현존하는 전통적 혹은 혁신적, 유형 혹은 무형의 모든 형식을 말한다. 열린 개념으로서의 예술과 문화는 세계를 이해하고 체험하고 타인에 대한 존중을 요구한다. 또한 사회적인 발달과정에의 참여를 가능하게 하며 사회적, 인종적, 종교적 출신과 상관없이 각 개인의 인격적인 책임감을 강조한다. 예술과 문화는 비판적인 여론을 사회적인 담론으로 형성하며, 이를 위한 교육의 장이 될 수 있다."[40] 그리고 여기서 언급한 내용들을 만족시키는 예술활동들에 대해 공적 지원의 가능성이 더 커진다고 밝히고 있다.

정부지침을 통해서도 볼 수 있듯이 오스트리아의 문화정책이 비록 보수적 경향을 띤다 하더라도, 예술과 문화에 대한 이해의 폭이 상당히 넓으며, 사회비판적이거나 진보적인 내용을 담고 있는 것이 공적 지원의 배제 대상이 되지 않는다는 것을 알 수 있다.

현재 오스트리아 연방 정부는 "오스트리아의 동시대 예술창작에 대한 지원을 강화하고, 문화적 가치의 매개(Vermittlung kultureller Werte)와 가능한 한 넓은 범주의 사회구성원들의 문화에 대한 참여를 지원"[41]한다는 문화정책의 임무를 공언한다. 이에 문화의 다양성과 문화매개, 국제적 활동 및 청년 예술가들에 대한 지원, 예술가들과 문화 및 창조영역의 직업군에 대한 사회적, 법적 토대 마련, 또한 동시대 예술 및 영화, 문화

교육을 위한 지원, 국제적인 문화교류 등에도 집중하고 있다.42)

연방 정부의 문화예술 분야에 대한 지원은 약 17개의 분야로 구분되며, 이 중 문화 분야의 지원 대상은 1. 박물관, 기록보관실, 학술분야; 2. 건축물 유산, 문화재 보호; 3. 향토문화보호; 4. 문학; 5. 도서관; 6. 언론; 7. 음악; 8. 공연예술; 9. 조형예술, 사진; 10. 영화, 극장, 비디오와 미디어예술; 11. 라디오, TV; 12. 문화발안 등 12개 분야이다.43)

예술진흥법에 근거하여 2015년에 지급된 연방의 문화예술 분야에 대한 총지원액은 약 8천7백6십6만 유로로 2014년보다 약 1.6% 상승하였다. 이 중 가장 많은 지원이 이루어진 분야는 영화, 극장, 비디오와 미디어예술 분야로 전체 지원액의 29.4%가 이 분야에 지급되었으며, 공연예술 분야에 20.9%, 페스티벌 및 전시회 11.7% 순으로 공적 지원이 이루어졌다. 음악분야에 대한 지원은 7.7%로 상대적으로 낮은 비율을 보이는데, 이는 연방극장이 홀딩으로 전환되어 인건비, 경영비용 등이 감축되었기 때문인 것으로 보인다.44)

특히 공적 지원의 내용에서 주목할 만한 것은 남녀 예술가들에 대한 지원의 비율을 균등하게 하려는 노력이다. 여성들이 남성들에 비해 상대적으로 낮은 액수와 적은 양의 지원을 받고 있다는 지적에 따라, 오스트리아 연방 정부는 지속적으로 지원의 공정성을 유지하기 위해 애써 왔다. 이에 2015년에는 남녀가 수령한 보조금 및 프로젝트지원비의 비율이 남 52%, 여 48%로 남녀비율이 거의 비슷한 수준으로까지 상승하였다.45)

매년 발간되는 예술보고서에는 수천 명(대략 3,000~3,500여 명)의 공적 지원금 수령자들의 명단이 모두 공개되어 있으며, 예술가가 속한 예술분야와 그 분야 내에서의 상세분야, 그리고 지원내역, 지원 액수 등도 상세하게 밝히고 있다. 지원 내역을 보면 각 분야 별로 생활지원, 학업지원, 프로젝트 지원, 공연지원, 전시회 지원 등으로 분류되어 있으며, 지원 대상별로는 개인, 프로젝트 팀 혹은 기관 등으로 분류되어 있다.46)

수많은 예술가들과 기관들 중 국가의 지원을 받는 대상의 수는 상대적

으로 적다. 그러나 지원 내역과 대상을 모두가 알 수 있도록 상세하게 밝힘으로써 지원의 투명함과 공정함을 공적으로 승인받고 있다는 점에서 그 의미가 크다. 또한 주목해야 할 점은 오스트리아의 연방 정부가 문화적 주권이 주 정부들에 있으며, 협조자이자 동반자로서 주 정부와 문화행정을 시행해나간다고 스스로 밝히고 있다는 점이다.

현재 우리나라에서도 지방자치제를 실시하고 있으며, 문화행정의 분권화를 시도하고 있으나, 중앙정부의 독점이 여전히 과도한 상태에서 지방자치단체들이 예산 집행이나 문화행정에 있어서 고충을 많이 겪고 있다. 오스트리아 문화정책이 가진 많은 문제점에도 불구하고 지방분권제의 전통이 민주적인 문화국가로 발전해 가는 데 미치는 긍정적인 영향에 대한 연구는 우리나라의 지방자치제를 발전시키고, 문화의 민주화를 이루어 나가는 데에 도움이 될 것이다.

4.2. 공적 지원의 방식 및 내용

오스트리아에서 문화 분야에 대한 공적 지원은 연방, 주, 시/지방자치단체의 단위로 이루어진다. 2013년도 문화통계(Kulturstatistik)에 따르면 당해 연방, 주, 지역 관청을 통틀어 문화 분야에 대한 전체 지출액은 20억 4천4백만 유로였는데 이는 국가 총 생산(BIP: Brutto Inlands Produkt)의 0.76%에 달하는 액수이다. 이 중 연방 정부의 총 지출액이 8억 2천6백만 유로, 빈을 포함한 9개 주의 총 지출액이 10억 8백만 유로, 지방자치단체에서 약 7억 5천만 유로이다.[47] 일인당 연간 지출된 문화지원비는 288유로로 연방이 94유로, 주 정부가 108유로, 지방자치단체에서 86유로를 지출하였다.[48] 이는 일인당 연간 전체 약 100유로를 문화지원비로 지출하는 독일[49]보다 2배 이상 높은 수치이다.

공적 문화지원비의 비율은 매년 조금씩 달라지기는 해도 연방이 약 33%, 주 정부가 약 37~38%, 그리고 시/자치단체에서 약 29~30%를 분담하고 있다.

<표 1> 전체 공적 문화지출비율

	2001	2010	2011	2012	2013
국가(연방)	38.17%	33.75%	34.03%	33.38%	32.8%
지역(주)	38.45%	37.47%	37.66%	37.93%	37.4%
지방(시/마을)	23.38%	28.77%	28.29%	28.69%	29.8%
합계	100%	100%	100%	100%	100%

(출처: 국가소개 오스트리아 2014 A-45, 2016 A-45 참조)

2001년과 비교해 보았을 때 연방의 문화지출비율이 약 5.3%가량 감소한 데 비해, 지방자치단체의 문화지출비율이 약 6.4%가량 증가한 것을 볼 수 있는데, 이는 문화행정의 분권화가 계속해서 지방자치단체들로 분산되고 있음을 보여주는 것이다.

연방, 주, 지자체를 통틀어서 각 예술 분야에 대한 문화지원비의 비율 중 가장 큰 비율을 차지하는 것이 교육 및 평생교육 분야로 전체 문화 분야 지원비의 27.7%를 차지한다. 두 번째로 높은 비율을 차지하는 것이 공연예술에 대한 지원으로 연방이 22%, 주 정부가 20.9%를 공연예술에 지원하고 있다. 지자체에서 두 번째로 많이 지원하는 분야는 문화선도(Kulturinitiativen)와 지역 센터들인데, 이는 지자체의 사업이 보다 더 시민들의 문화예술활동과 밀착되어 있음을 말해 주는 것이다.

오스트리아 연방정부의 문화 분야에 대한 공적 지원은 예술진흥법, 저작권법(Urheberrechtsgesetz) 등 연방에서 정한 17가지의 특별규정 및 법안에 따라 이루어지며, 주의 공적 지원은 각 주의 문화진흥법에 따라 이루어진다.50)

공적 지원의 종류로는 유럽연합, 연방 정부, 주 정부, 지역관청 및 그외 공적성격을 띤 자치단체들에서 지원되는 지원금 등이 있으며,51) 형식적으로는 직접지원과 간접지원의 형식을 지닌다.

직접지원에는 기관에 대한 지원과 예술활동 및 그 결과물에 대한 지원이 있으며, 예술작품에 대한 직접적인 지원으로 표창, 장학금, 예술작품 구매, 보조금 등이 있다. 예를 들어 오스트리아의 연극상 중 하나인 네스

트로이 상(Nestroy Preis)에서 제정한 오프 프로덕션 상(Off Produktion Preis) 은 주류 제도권 밖에서 활동하는 극장인 자유극장(Freies Theater)[52]을 대 상으로 제정한 상으로 이 상을 수상한 극단이 다음 작품을 제작할 수 있도록 작품 제작비를 지원해 주는 직접지원 시스템이다. 직접지원 외에 간접지원에 대한 여러 방책들도 법적토대를 갖추어 가고 있는데, 예술가 들의 사회보험시스템, 개인 기부나 후원에 대한 세금감면, 전시회장 등 과 같은 공간에 대한 공적 지원 등이 그 예이다.[53]

문화재단, 후원단체 등이 많이 있는 독일과 달리 오스트리아에는 지원 프로그램을 가진 문화재단이 없다. 그러나 재단의 형식은 아니지만 기업 들의 사적 문화후원을 권장하고 이를 고무하려는 목적으로 1987년 구성 된 예술 촉진 경제인회(Die Initiativen Wirtschaft für Kunst: IWK)가 있다. IWK의 목표는 문화예술에 대한 지원이 기업문화의 필수적인 구성요소 로서 자리 잡게 하는 것이며, 경제 및 공적 영역에서 문화지원에 대한 참여를 확장함으로서, 매력적인 문화국가로서의 오스트리아를 만들어 가는 데에 도움을 주고 또한 문화와 예술이 경제적 요소로서 주목을 받 을 수 있도록 만들어 나가는 것이다.[54]

IWK에 따르면 사적 후원의 잠재력은 약 5천만 유로에 달하는데, 오스 트리아 내 상위 500개 기업을 대상으로 실시한 설문조사에서 이들 중 43%의 기업이 다양한 문화후원사업에 참여하고 있다고 한다.[55]

공적 지원 및 후원 외에도 예술단체들의 재원은 입장료·회비·대여·요 식업 등과 같은 자체 수입으로 조성된다.

5. 사회문화운동

'사회문화'라는 개념은 독일의 베른트 바그너(Bernd Wagner)가 주창한 것으로 문화적이고 사회적인 발전을 모두 포함하는 개념으로, 예술을 한 사회가 가진 모든 문화적, 사회적, 정치적 이해와 요구들의 집합체로 서 이해하고자 한다.[56]

사회문화의 궁극적인 목표는 문화민주주의로 가능한 많은 사람들의 문화적 참여를 이끌어 내는 것이다. 이러한 목표 안에는 문화가 다양한 사람들 간의 창조적인 의사표현 및 의사소통의 도구가 될 것이며, 그들을 이어주는 다리가 될 것이라는 신념이 담겨 있다.[57] 또한 사회문화는 예술의 엘리트주의와 배타성에 대해 반대하고, "모든 사람은 예술가이다(Jeder Mensch ist ein Künstler)"[58]라는 기치 아래 예술과 일상과의 연관관계를 고민하며, 소통과 화합의 장으로서의 예술이라는 관점을 표방한다. 이에 사회문화운동은 소그룹, 소수민족, 이민자, 청년 등의 문화가 가진 창의성과 다양성을 꽃 피울 수 있는 사회적·물적 토대를 마련해 주고자 하는 구체적인 활동들을 펼치고 있다.

오스트리아에서는 브루노 크라이스키의 모두를 위한 문화정신을 계승하고, 문화의 민주화와 문화민주주의의 실현을 도모하는 청년들에 의해 사회문화운동이 시작된 것으로 보인다.

오스트리아의 사회문화운동의 대표적인 예는 2015년에 창립 15주년을 맞이한 '문화 간 청년-소통-그리고 문화를 위한 센터 바오도(BAODO im NIL, 이하 BAODO)'를 들 수 있다. 이 센터는 그라츠 시의 예술가인 베로니카 드라이어(Veronika Dreier)가 2000년에 청(소)년 치유단체인 체브라(ZEBRA)와 문화 간 상담 및 치유센터를 결합하여 창립하였다.

BAODO의 최초 설립 목적은 아프리카 청년 난민들에게 예술적인 활동 공간을 제공하고, 오스트리아 사회에 적응하도록 도우며, 고향과 같은 편안함을 느끼도록 하려는 데에 있었다. 그리고 현재는 서로 다른 문화 간 교류와 소통의 실현을 최고의 목표이자 주요 활동내용으로 삼고 있다.[59]

이러한 목표의 실현을 위해 BAODO는 그라츠 전체 도시 인구의 약 14%에 달하는 이민자들이 이방인으로서, 마치 여행자처럼 살아가는 것이 아니라 "그라츠 인으로서, 그라츠를 고향처럼 느낄 수 있도록 사회적, 교육적, 문화적 차원에서의 지속적인 지원이 이루어질 수 있는 다양한 프로젝트를 진행"[60]하는 데 힘쓰고 있다.

BAODO에 대한 재정지원은 슈타이어마르크 주와 그라츠 시의 청소년

부서와 문화부서 및 사회복지부서에서 담당하고 있으며, 또한 민간단체의 후원도 함께 이루어지고 있다.[61]

2006년에 BAODO는 활동 거점 공간을 확보하였는데, 이는 슈타이어마르크 주 정부의 청소년부서(Landesjugendreferat Steiermark)의 재정지원과 그라츠 라이언스 클럽(Lions Club Graz)의 재정지원이 있어서 가능한 것이었다.[62] 또한 BAODO가 열었던 '아프리카에 학교 짓기 프로젝트 자선전시회'에서는 그라츠 시 박물관이 전시회 장소로 박물관 내 고딕 홀(Gothische Halle)을 저렴한 가격으로 대여해 주었고, 슈타이어마르크 주 문화서비스센터(Kulturxervicegesellschaft Steiermark KSG)에서 전시회에 작품을 전시할 예술가를 찾는다는 전화를 그라츠 거주 각 예술가들에게 해주었고, 그라츠 시의 문화 분야 서버와 행사안내란에 전시회 안내를 올려주었다. 또한 그라츠 시 중심에 있는 렌트 광장(Lendplatz)에 행사기간 내내 전시회 안내 게시물을 세워 놓을 수 있게 해주었으며 이를 위해 오스트리아 사회당도 도움을 주었다. 또한 연락을 받은 예술가들은 자발적으로 자신들의 작품을 전시해 주었으며, 작품 판매액의 50%를 프로젝트를 위해 기부하는 데 동의해 주었다.[63]

이 예에서 보다시피 BAODO의 사회문화운동에 대해 시와 민간단체가 전 방위적으로 지원해 주었는데, 이는 그라츠 시가 BAODO의 활동을 그라츠 시에 사는 외국인들의 것으로 인식하는 것이 아니라, 그라츠 시민의 문화예술활동으로 인식하였음을 보여주는 지점이다. 또한 예술가들에게 창작물을 전시할 수 있는 기회와 작품 판매를 통해 수입을 확보할 수 있는 기회를 제공함으로써 공동의 이익을 취할 수 있게 하는 시너지 효과를 낳게 했다.

이 프로젝트에서 작품 판매 수입의 50%를 기부하는 것에 동의한 예술가들의 태도는 예술의 사적 측면과 공익적 측면이 조화를 이룬 좋은 예라 할 수 있겠다.

주석

1) 임종대 2014, 231쪽.

2) Zembylas 2008, 148쪽 참조.

3) Konrad 2011, 84쪽 참조.

4) Wimmer 2011, 141쪽.

5) 임종대 2014, 237쪽.

6) 오스트리아 역사(Geschichte Österreichs) - 나치시대의 오스트리아(Österreich in der Zeit des Nationalsozialismus) 참조.

7) 오스트리아 역사(Geschichte Österreichs) - 국가협약에서 EU가입까지(1955-1995) (Österreich vom Staatsvertrag bis zum EU-Beitritt(1955-1995)), 국내정치(Innenpolitik) 참조.

8) 국가소개 오스트리아(*Länderprofil Österreich*) 2014, A-2 참조..

9) 조수진 2016, 264쪽 참조..

10) 박영도 2005, 29쪽.

11) Konrad 2011, 88쪽 이하 참조.

12) 오스트리아 국가기본법(Bundes-Verfassungsgesetz(B-VG)) 17항 a.

13) 국가소개 오스트리아(*Länderprofil Österreich*) 2014, A-7 참조.

14) 국가소개 오스트리아(*Länderprofil Österreich*) 2014, A-7 참조.

15) 박영도 2005, 40쪽.

16) 조수진 2016, 265쪽 참조.

17) 조수진 2016, 261쪽 참조.

18) 국가소개 오스트리아(*Länderprofil Österreich*) 2014, A-3 참조.

19) 국가소개 오스트리아(*Länderprofil Österreich*) 2014, A-3 참조.

20) 조수진 2016, 266쪽 참조.

21) 오스트리아 국가기본법(Bundes-Verfassungsgesetz(B-VG)) 15항. (1) Soweit eine Angelegenheit nicht ausdrücklich durch die Bundesverfassung der Gesetzgebung oder auch der Vollziehung des Bundes übertragen ist, verbleibt sie im selbständigen Wirkungsbereich der Länder.

22) Konrad 2011, 113쪽 참조.

23) Konrad 2011, 149쪽 참조.

24) 박영도 2005 41쪽 이하 참조.

25) 슈타이어마르크 주 문화예술진흥법(Landesgesetz Steiermark) 1조 1항 참조.

26) 슈타이어마르크 주 문화예술진흥법(Landesgesetz Steiermark) 1조 3항 참조.

27) 티롤 주 문화진흥법(Tiroler Kulturförderungsgesetz) 1조 1항.

28) 조수진 2016, 267쪽 참조.

29) 조수진 2016, 269쪽 참조.

30) Zembylas 2008, 155쪽 참조.

31) 조수진 2016, 269쪽 이하 참조.

32) 조수진 외 2015, 456쪽.

33) Wimmer 2015, 인터뷰 참조.

34) Wimmer 2015, 인터뷰 참조.

35) 국가소개 오스트리아(*Länderprofil Österreich*) 2014, A-3 참조.

36) *Theaterlexikon* 1992, 1010쪽 참조.

37) 국가소개 오스트리아(*Länderprofil Österreich*) 2016, A-45 참조.

38) 오스트리아는 1996년부터 연간 예술 보고서(*jährliche Kunstberichte*), 주 별 문화보고서 (*Kulturberichte der Länder*) 및 오스트리아 통계(*STATISTIK AUSTRIA*)에서 문화와 예술 을 각 분야별로 나누어 자료에 대한 통계를 내는 '주-주도의 문화 통계 시스템 (Länder-Initiative Kultur-Statistik, Likus System)'을 사용하고 있다(국가소개 오스트리아 (*Länderprofil Österreich*) 2014, A-44 참조).

39) 예술문화보고서(*Kunst und Kulturbericht*) 2015, 13쪽 참조.

40) 예술문화보고서(*Kunst und Kulturbericht*) 2015, 21쪽 참조.

41) 국가소개 오스트리아(*Länderprofil Österreich*) 2016, A-4쪽 참조.

42) 국가소개 오스트리아(*Länderprofil Österreich*) 2016, A-3쪽 참조.

43) 예술보고서(*Kunst und Kulturbericht*) 2015, 23쪽 참조.

44) 예술보고서(*Kunst und Kulturbericht*) 2015, 25쪽 참조.

45) 예술보고서(*Kunst und Kulturbericht*) 2015, 28쪽 참조.

46) 예술보고서(*Kunst und Kulturbericht*) 2015, 355-433쪽 참조.

47) 문화통계 2013, 28쪽 참조.

48) 국가소개 오스트리아(*Länderprofil Österreich*) 2014, A-46 참조.

49) Schmidt-Werthern 2015, 인터뷰 참조.

50) 국가소개 오스트리아(*Länderprofil Österreich*) 2014, A-52 참조.

51) 대안적 예술보고서 2015, 5쪽 참조.

52) 오프-씨어터라고도 한다. 비관습적인 방식의 작업을 추구하며, 아주 적은 예산으로 운영되 는 극단을 지칭한다. 대부분의 자유극장은 국가의 공적 지원을 받지 않았으나, 최근에 들어 와서는 공적 지원을 받는 경우도 많아서 이러한 극단들과 구분하기 위하여 오프-오프-씨 어터가 창단되기도 한다. (Off-Theater 참조.)

53) 조수진 2016, 273쪽 이하 참조.

54) IWK 홈페이지 참조.

55) 국가소개 오스트리아(*Länderprofil Österreich*) 2014, A-46f. 참조.

56) Messner & Wrentschur 2011, 19쪽, 3쪽 참조.

57) Messner & Wrentschur 2011, 1쪽 참조.

58) Treptow 2011, 53쪽.

59) Messner & Wrentschur 2011, 133쪽 참조.

60) *BAODO Dokument* 2013, 4쪽 참조.

61) *BAODO Dokument* 2013, 5쪽 참조.

62) Messner & Wrentschur 2011, 134쪽 참조.

63) *BAODO Dokument* 2013, 49쪽 참조.

예술경영

문화의 세기로 지칭되는 21세기에 들어 문화의 핵심인 예술 분야의 잠재력과 가능성에 주목하면서 예술작품의 경제적 효율성을 높이기 위해 예술경영의 중요성이 대두되고 있다.

국내에서는 1990년대 문민정부의 출범과 함께 문화정책이 독자적인 정책영역으로 등장하고, 문화부가 독립부처로 승격하면서 문화는 국가의 정책 대상이 된다. 예술경영이란 용어는 90년대 중반부터 본격적으로 사용되기 시작하였는데, 예술경영에 대한 관심과 함께 예술경영 교육에 대한 수요도 증가하였다.

국내 대학에 예술경영 관련 과정이 개설된 것은 1985년 중앙대학교 사회개발대학원 문화예술학과 문화정책 전공이 그 시초이지만 과정의 명칭은 '문화정책'이었다. 최초로 예술경영이라는 명칭을 사용한 곳은 1989년 개설된 단국대학교 경영대학원 경영학과의 예술경영 전공과정이다. 이어서 1995년 성균관대학교가 일반대학원에 공연예술협동과정을 개설하면서 예술이론 전공자와 예술경영 전공자를 동시에 선발하기 시작했다. 같은 해 학부과정으로는 처음으로 한국예술종합학교 무용원 이론과에 예술경영전공 과정이 도입되었다. 그 후로도 홍익대(1998, 미술대학원 예술기획전공), 숙명여대(1998, 정책대학원 문화예술정책전공), 서울시

립대(1999, 도시과학대학원 공연예술행정전공), 경희대(1999, 경영대학원 문화예술경영학과)가 비슷한 교육과정을 개설하였고, 2000년부터는 그 수가 급속히 늘어났다. 2000년에는 성균관대학교가 최초로 박사과정에서도 예술경영 전공자를 선발하기 시작했다.

　미국에서는 1960년대 중반의 문화경제학과 예술경영에 관한 논의가 본격적으로 시작되었다. 1960년대부터 본격화된 문화 붐(Cultural Boom)과 함께 많은 예술기관들이 설립되면서 이러한 기관들의 체계적인 경영이 시급해졌다. 당시 미국은 2차 세계대전을 거치며 실질적인 세계의 강자로 자리를 잡아 경제적, 사회적 안정을 이룩하면서 장기 호황을 구가한다. 문화적인 면에서도 경제적, 정치적 안정을 바탕으로 급격한 팽창을 보이는데, 이를 '문화 붐' 혹은 '문화폭발(cultural explosion)'이라고 지칭한다. 공연장과 예술단체의 수가 유례없이 급증하며 수요자의 수도 그에 걸맞게 증가한다.

　이렇게 예술활동이 호황을 이루게 되자 이에 따른 각개 각층의 요구가 뒤따랐다. 예술기관들이 주먹구구식 운영이나 몇몇 스타를 내세운 불특정 다수를 대상으로 막연한 언론홍보에 치우쳤던 이제까지의 운영관행에서 벗어나 분명한 철학이나 경영방식을 바탕으로 항구적인 관객지원 기반(permanent audience-supported base)을 구축해야 한다는 것이었다.[1] 또한 효과적인 경영을 통해 예술기관도 자생력을 확보해야 한다는 것이다.

　이런 요구들이 있는 가운데 1965년 록펠러 재단은 30명의 예술 분야 전문가들을 모아 장기간의 논의를 거듭한 끝에 『공연예술: 문제와 전망(The Performing Arts: Problems and Prospects)』이라는 보고서를 발간하였다. 이들은 여기에서 "예술이란 특권을 가진 소수가 아닌 다수를 위한 것이고, 예술이 펼쳐질 곳은 사회의 주변이 아니라 중심이어야 하며 예술은 단순한 오락의 형태가 아니라 대중의 복지와 행복을 위해 가장 중요한 것이다"라고 한다.[2] 이어서 "18세기 미국의 화두가 정치적 민주주의였으며, 19세기의 그것이 경제적 민주주의였다면 20세기의 화두는 문화적 민주주의이고, 이것은 또한 달성되어야 한다"고 주장하였다.[3] 미국은 60

년대에 문화복지에 대한 개념과 문화의 민주화에 대한 논의가 시작되었다고 할 수 있다.

이러한 사회적 상황에 발맞춰 예술경영은 미국의 경제학자들에 의해 학문적으로 정립되기 시작하였다. 현대적 문화경제학의 시초라 볼 수 있는 보몰과 보웬의 저서 『공연예술의 경제적 딜레마』가 발행되고, 공적 지원의 전통이 미약한 미국에서 처음으로 NEA(National Endowment of Arts)라고 하는 공적 지원의 주체가 설립된다. 1966년에 하버드 경영대학에 설립된 예술경영연구소(Arts Administration Research Institute)는 제도권에서 예술경영에 관한 연구가 활성화되는 계기가 된다.4)

문화예술 분야에서 오랜 전통을 지닌 독일어권에서는 문화와 예술에 경제적 잣대가 개입해서는 안 된다는 이유로 예술가를 중심으로 예술경영의 도입에 큰 저항이 있었다. 예술경영이론가들은 예술경영이 예술의 특성을 해치지 않고, 오히려 문화예술을 발전에 도움을 주는 학문임을 논증하였고, 사회적 요구에 의해 예술경영은 학문으로서 차차 안착하게 된다.

독일어권에서는 예술경영과 문화경영이란 용어가 80년대 중반부터 본격적으로 사용되기 시작한다. 90년대에는 통일비용 때문에 문화 분야의 정부 예산이 줄어 공공문화기관이 경제적인 운영을 해야 했기 때문에 전문 경영자에 대한 필요성이 부각된다. 예술기관에 체계적인 경영이 도입된 것은 90년대 초라고 할 수 있는데, 점점 축소되는 예산으로 예술기관을 운영해야 하는 상황에서 90년대에는 예술경영에 대한 연구와 교육이 활발해진다.

예술경영에 대한 교육은 독일어권에서는 1979년에 빈에서 처음으로 시작되어 독일에서는 1989년 함부르크에, 1990년에 들어서는 루드비히스부르크(Ludwigsburg), 베를린, 그리고 통신대학(Fernuniversität)인 하겐(Hagen)에서도 예술경영을 수학할 수 있게 되었다. 21세기 초에는 바젤과 취리히 등 스위스에서도 예술경영을 공부할 수 있게 되었고, 현재는 더 많은 대학에서 예술경영에 관련한 커리큘럼을 제공하고 있다. 예술경영

의 커리큘럼은 보통 예술학, 문화학, 경영학, 마케팅, 재원조성, 문화정책, 법 등으로 구성된다.

예술경영은 경영학이 강세를 보이고 있는 미국에서 시작되었지만 독일어권에서는 문화철학에 토대를 둔 예술경영의 가치와 윤리에 대한 논의가 활발해지면서 그동안의 문화예술적 전통을 수렴하는 고유한 이론을 발전시키고 있다.

예술경영은 예술을 소비자에게 매개하는 역할을 수행하는 기획, 재원조성, 제작, 마케팅, 홍보, 그리고 재무관리 및 조직 운영 등 제반분야를 다루는 학문이라는 것이 일반적인 정의이지만 어디에 중점을 두고, 어떻게 수행해야 하는지에 대해서는 논란이 많은 학문이다.

예술경영이 학문적으로 범위를 규정하여 정립되기 어려운 이유는 예술과 경영이라는 이질적인 학문의 조합이기도 하지만 예술학, 문화학, 예술교육학, 문화교육학, 경영학, 문화정책, 문화사회학, 행정학, 법학 등 다양한 분야가 관여하는 복합학문이기 때문이다.

독일에서는 초창기에는 예술경영이 학문으로서 존립할 수 있느냐에 대한 많은 논란이 있었지만 90년대 말경에는 하나의 학문으로서 자리 잡게 된다. 예술경영학은 복합학문이기 때문에 통일된 학문분야로 정립될 수 없고, 관련 학문들과의 연관성 속에서 다원성이 존재할 수밖에 없다. 학생들은 그들의 취향과 능력에 맞는 커리큘럼을 제공하는 학과를 선택하면 되기 때문에 이러한 다원성은 예술경영을 수학하고자 하는 학생들에게는 오히려 장점으로 작용한다.

예술은 고부가가치 산업이지만 초기 개발비용이 많이 들고 수요를 예측하기 힘든 위험산업이기 때문에 경영은 예술 분야에서 중요한 역할을 한다. 예술경영은 영리, 즉 직접적인 수익을 우선으로 하는 일반기업의 경영과는 달리 예술의 특수한 성격을 살려 문화향유의 극대화를 통한 공동체의 소통과 문화적 발전, 나아가 삶의 질 향상을 목표로 하고 있다는 특이점도 가지고 있다.

문화민주주의를 정립하기 위해서는 예술경영이 정부 주도에서 전문적인 기관 주도로 그 패러다임이 변화하여 기관이 자생적으로 지속 성장할 수 있는 방안을 제시해야 한다. 예술기관이 국가의 직접 관리에서 벗어나 전문가 중심의 운영방식을 지향하는 것은 세계적인 흐름이라고 할 수 있다. 한국도 1985년 호암아트홀이 개관되고, 1988년에 예술의 전당이 특별법인 형태로 설립된 것을 시작으로 국립극장, 세종문화회관, 아르코 극장 등 많은 국공립극장들이 기관 운영의 효율성과 전문성을 위해 국가가 직접 관여하는 대신 전문가 중심으로 운영되고 있다. 이 시기에는 공연장뿐만 아니라 국공립 예술단체들도 새로이 설립되어, 이에 따라 공연활동도 급증하기 시작한다. 또한 88올림픽 개최시기를 전후하여 외국 공연예술단체의 내한공연도 활발해진다. 이러한 예술경영 분야의 실제적인 수요는 학문으로서의 예술경영의 정립과 교육의 필요성을 절감하게 한다.

이 책은 국내에서의 예술경영학의 논의와 교육에 기여하고자 지금까지 미진하게 소개되었던 독일어권의 예술기관의 경영을 문화민주주의에 초점을 맞추어 고찰한다.

1. 독일 예술경영[5]

1.1. 예술기관의 운영형태

독일의 예술기관은 공공기관과 민간기관으로 나뉘고, 민간기관은 다시 공익적(gemeinnützig) 기관과 상업적(kommerziell) 기관으로 나뉜다.[6] 문화민주주의에 주목하는 이 책에서는 공익적 공연예술기관을 중점적으로 다룬다.

독일에는 2016년도 기준 140여 개의 공공극장, 220여 개의 민간극장, 130여 개의 오케스트라, 70여 개의 페스티벌, 앙상블이 없는 150여 개의 극장, 극장 없이 객연을 하는 100여 개의 극단, 그밖에도 집계할 수 없을

정도로 많은 아마추어 극단이 있어 어느 나라보다 지역적으로 고루 분산된 다양하고 조밀한 공연인프라가 구축되어 있다.[7]

1.1.1. 공공기관

공공기관 중 대다수를 차지하는 법적 형태(Rechtsform)는 국영기업(Regiebetrieb), 자가경영기업(Eigenbetrieb), 유한책임회사이다.[8] 시즌 2013/14년 기준으로 독일에는 142개의 공공극장 중에 32개의 국영기업, 30개의 자가경영기업, 54개의 유한책임회사가 있다.[9] 가장 큰 비중을 차지하는 이 세 개의 법적 형태 외에 비영리 사단법인(der eingetragene Verein), 재단법인(Stiftung), 목적 조합(Zweckverband) 등이 있다.[10]

국영기업은 지방자치단체 행정 기관 내에 편입되어 있어 법적으로 행정 당국에 속해 있고, 운영 면에서나 경제적인 면에서 자립적이지 않다.[11] 즉 지방행정을 통해 공동으로 관리되는 비독립적인 기업이다. 국립극장, 시립극장, 시민대학, 도서관, 박물관, 음악학교 등이 보통 국영으로 운영된다.[12]

자가경영기업은 법적으로는 행정 당국에 속해 있지만 독자적인 예산편성과 부기가 기관의 권한에 속해 자율적으로 운영된다. 국영기업과는 달리 운영진(Werkleitung)은 인사권과 운영에 대한 권한과 책임을 갖는다.[13] 국영기업이 운영능력을 인정받으면 좀 더 자율적으로 운영할 수 있는 자가경영기업으로 전환이 가능하다.[14]

유한책임회사는 일정한 목표를 실현하기 위한 법인으로서, 설립을 위해서는 적어도 25,000유로에 해당하는 자본금이 필요하다.[15] 법인은 자산에 대해 무한책임을 지나 회사에 대한 동업자의 책임은 단지 자산출자액 수준에 한정한다.[16] 유한책임회사의 설립에 있어 사원총회(Gesellschafterversammlung)와 경영진(Geschäftsführung)은 의무적으로 조직되어 있어야 하나 감독위원회(Aufsichtsrat)는 선택 가능하다.[17] 사원총회는 재무, 조직, 인사에 대한 결

정권을 가지고 있고, 다수결을 통해 결정권을 행사할 수 있다.18) 경영진은 결정된 사항을 집행하는 데 부가적으로 감독기관을 설치할 수도 있고, 경영진이 집행하고 관리하는 기능을 모두 함께 수행할 수도 있다.19) 유한책임회사의 대표는 자가경영기업의 대표보다 더 많은 결정권을 가지고 책임을 지게 된다.20) 자가경영기업이 자체 수입률이 비교적 높아지면 독립적인 법인을 가지게 되고, 좀 더 자율적으로 운영할 수 있는 유한책임회사로 전환할 수 있다.21)

독일 공공극장은 작품마다 대부분 예술가들을 새로이 캐스팅하는 영국의 공공극장과는 달리 극장마다 고용되어 있는 예술가들, 즉 앙상블(Ensemble)이 있고, 몇 개의 작품을 교대로 공연하는 레퍼토리(Repertoire) 형식을 취하고, 작품에 대한 제안부터 공연까지를 한 극장에서 제작하는 매뉴팩처(Manufaktur) 시스템으로 운영되고, 한 극장에서 연극, 오페라, 콘서트 등 다양한 예술 장르가 함께 공연되는 복수 분야(Mehrspartigkeit) 극장을 그 특징으로 한다.22) 이런 시스템이 구체적으로 어떻게 운영되는지는 각 주마다 상이하다.23)

시즌 1991/92년과 비교하면 시즌 2002/03년에 국영기업이 99개에서 55개로 절반가량 감소했고, 자가경영기업은 3개에서 19개로, 유한책임회사의 수는 두 배가 증가했다.24) 70·80년대에는 공공기관이 주나 지방자치단체에 속한 국영기업의 비중이 컸으나 현재는 공공기관도 경영상의 유연성과 전문성을 확보하는 데 적합한 형태로 변모하고 있다.25) 즉 공공기관의 운영이 전문가에게 맡겨지는 경향이 강하게 나타나고, 이러한 추세는 결국 예술경영의 중요성을 부각하게 한다.

이렇게 공공기관이 경영상의 유연성과 전문성을 확보해 가면서 수요자 중심의 정책을 펼치게 됨으로써 시민들과의 소통이 기관경영에서 더욱 중요해진다.

1.1.2. 공익적 민간기관

민간기관은 공익적 기관과 상업적 기관으로 나뉘는데 공익적 기관은 과세법의 의미에서 기관이 공익에 기여한다는 것이 인정될 수 있어야 한다.[26] 이윤을 목적으로 하는 상업적 기관은 공적 지원을 받을 수 없다. 본 연구에서 관심을 두고 있는 공연예술기관들은 공적 지원을 받는 공익적 기관에 속한다.

독일에는 시즌 2013/14년 기준 225개의 민간극장이 있는데, 95개가 비영리 사단법인이고, 87개가 유한책임회사이다.[27]

비영리 사단법인은 관할 지방법원(Amtsgericht)의 사단등기부(Vereinregister)에 등록함으로써 설립할 수 있다.[28] 적어도 7명의 창립자가 필요한데 구성원총회(Mitgliederversammlung)와 장(Vorstand)으로 구성된다.[29] 보통 시민대학이나 음악학교가 이러한 법적 형태를 취한다.[30]

나머지 민간극장들은 대부분 유한책임회사의 형태를 취한다. 유한책임회사 법을 현대화하기 위해 2008년에 개정된 법에 의하면 단지 1유로의 자본금을 가지고 미니유한책임회사(Mini GmbH)를 설립할 수 있다.[31] 자본 없이 유한책임회사를 설립이 가능해진 것이다. 미니유한책임회사는 자본금이 25,000유로가 될 때까지 수입의 1/4을 저축해야 하고, 자본금이 25,000유로에 달하면 보통의 유한책임회사가 된다.[32]

독일에서는 68운동 이후 문화민주주의의 흐름을 타고 예술에 대한 참여욕구가 커지면서 70년대 많은 자유극단이[33] 설립되었다. 또한 통일 후에도 동독극장계가 재편되면서 정부의 재정지원에 비교적 얽매이지 않은 자유극단이 증가하는 추세이다. 현재 약 2,000여 개의 자유극단이 주로 베를린, 뮌헨, 함부르크, 쾰른, 프랑크푸르트와 같은 대도시에 형성되어 있다.[34] 자신이 속한 극장에서 공연을 하는 기존의 전통적인 극장에 소속된 앙상블과는 달리 자유극단은 고정 극장이 없이 주로 다른 극장과 협연을 하거나 초청공연을 한다.[35] 적은 수의 유동적인 인원으로 실험적이고 시의적인 작품을 다양한 방식으로 공연할 수 있는 자유극단은 새로운 것을 요구하는 현대적 추세에 발맞춰 계속 증가하고 있다.

이러한 자유극단이 대부분 취하는 법적 형태가 민법상 조합이다.36) 민법상 조합은 2인 이상이 서로 출자하여 공동의 사업을 경영하기로 약정함으로써 발생하는 단체적 성격을 가진 법률관계이며 조합계약을 통해 형성된다.37) 단체의 성격을 가지고 있지만 그 단체의 구성원인 개인은 여전히 독립적으로 존재하며 공동의 목적 달성에 필요한 한도 내에서 제약이 있을 뿐이고, 그 구성원의 개성이 표면적으로 강하게 나타난다.38) 조합은 개인 간의 재산공동체로서의 측면을 띄고 있으며, 그 조합이 직접 재산에 대한 권리를 갖는 것이 아니라 구성원의 권리가 합수적(合手的)으로 모인 형태를 구성하게 된다.39) 손쉬운 결성과 해산이 가능하여 자율성이 가장 많이 보장되는 기관 형태라고 할 수 있다.40) 일반적으로 상호 신뢰할 수 있는 소수의 구성원들로 구성된 기관이 이러한 법적 형태를 취한다.41)

법적 형태는 기관의 법적인 의복(das juristische Kleid)에 해당하는 것으로 구성원들 사이, 그리고 구성원과 관객과 지방자치단체 등 외부와의 관계를 규정하고 법적인 제반 조건을 형성하여 기관 운영의 토대를 마련한다.42) 따라서 민간극장은 설립 초기 단계에 가장 적합한 법적 형태를 신중히 결정해야 한다.

독일은 공익적 민간기관을 목적에 맞게 비교적 손쉽게 설립할 수 있도록 다양한 법적 형태를 마련하고 있다. 때문에 민간이 주관하는 다양한 문화기관이 시민들의 소통의 장을 마련함으로써 문화형성에 큰 역할을 담당하고 있다.

문화민주주의를 구현하기 위해 어떻게 문화예술기관이 운영되고 있는지에 대한 실례로서 공공기관인 베를린 필하모니(Berliner Philharmoniker)와 공익적 민간기관인 그립스 극장(Grips-Theater)의 운영을 살펴보고, 더불어 각 기관의 대표작과 대표 프로젝트를 고찰한다. 두 기관은 성공적인 운영으로 세계적으로 독일문화를 알린 문화예술기관이다.

그립스 극장은 독일 현대연극사에서 중요한 극장임에도 불구하고 그립스 극장과 극장에서 공연한 작품에 관한 연구는 미미한 편이다. 독일에는 그립스 극장이 발표한 작품을 연대기별로 소개하고 발전사를 작품 중심으로 1994년도까지 개관한 『그립스 책, 연극사(Das Grips Buch. Theatergeschichten)』와 2000년도까지 정리한 『그립스. 대중적인 극장의 역사(GRIPS. Geschichte eines populären Theaters)』등 그립스 극장과 수많은 작품들을 소개하는 저서들과 그립스 극장의 사회적 기능을 고찰한 논문 「그립스 극장과 권력(Das Grips-Theater und die Macht)」이 있지만, 개별 작품에 대한 상세한 분석은 본격적으로 이루어지지 않았다. 국내에는 「독일 아동 및 청소년연극의 발전 고찰」에서 그립스 극장이 부분적으로 소개되었고, 그립스 극장의 작품을 연구한 논문 몇 편과 몇 편의 석사 논문들이 있을 뿐이다.

베를린 필하모니오케스트라의 역사를 개관한 대표적인 연구로는 헤르베르트 하프너(Herbert Haffner)의 『베를린 필하모니(Die Berliner Philharmoniker: Eine Biografie)』와 베를린 필하모니가 발행한 『오케스트라와의 변화 - 125년 베를린 필하모니 오케스트라(Variationen mit Orchester - 125 Jahre Berliner Philharmoniker)』를 들 수 있다. 이 연구는 오케스트라의 발전상을 살펴보면서 베를린 필하모니의 세계 최고 오케스트라로서의 위상과 독일을 대표하는 문화사절로서의 역할, 그리고 역대 수석 지휘자들의 인간적인 면모와 예술적 역량에 대해 고찰하고 있다. 또한 베를린 필하모니의 예술프로젝트에 대한 연구로는 크리스티네 마스트(Christine Mast)와 카트린 밀리켄(Catherine Milliken)이 공동 저술한 『베를린 필의 미래: 베를린 필하모니의 예술프로젝트(Zukunft@BPhil Die Education-Projekte der Berliner Philharmoniker. Unterrichtsmodelle für die Praxis)』를 꼽을 수 있는데 실제로 수업에 적용할 수 있도록 프로젝트 경험을 상세히 서술하고 있다. 이러한 연구들은 오케스트라의 문화사적 위치와 역할에 대하여 전문적으로 분석하고 있지만 고급예술과 문화적 평등이라는 과제와의 연관성에 대해서는 언급하고 있지 않다. 다른 여타의 연구들도 고급예술을 브랜드

가치로 평가하고 있고 문화민주주의의 중심적 역할을 하는 사회적 자본으로서의 평가는 미흡한 편이다.

1.2. 공공기관: 필하모니

1.2.1. 소개43)

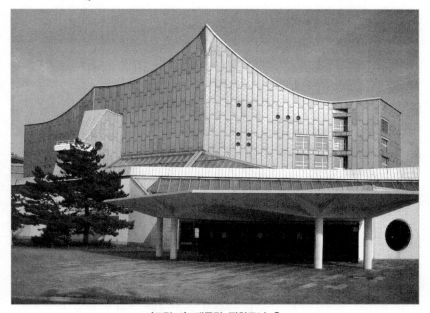

〈그림 1〉 베를린 필하모니 홀
(출처: 베를린 필하모니 인터넷 사이트)

베를린 필하모니 오케스트라(Berliner Philharmonisches Orchester)(2002년 이전 공식명칭) 또는 베를린 필하모니(Berliner Philharmoniker)(2002년 이후 공식명칭)는 독일의 대표적인 오케스트라일 뿐만 아니라 전 세계에서도 오스트리아의 비엔나 필하모니 오케스트라(Wiener Philharmoniker)와 양대 산맥을 이루면서 세계 최고의 클래식 오케스트라로 평가받고 있다.

베를린 필하모니는 1878년 벤야민 빌제(Johann Ernst Benjamin Bilse)가 "빌제 관현악단(Bilse-Kapelle)"을 창단하면서 첫 출발을 하게 된다. 빌제

관현악단은 재정문제로 인해 단원들이 악단을 탈퇴하는 등 갈등을 겪은 후에 1882년 베를린 필하모니로 재창단하였고, 그 해 10월 23일 첫 연주회를 개최하면서 베를린 필하모니라는 이름으로 정식 출범을 하게 된다. 베를린 필하모니는 오늘날까지 130년이 넘는 오랜 역사 속에서 많은 변화를 거치면서 단지 작품의 해석이나 좋은 소리를 창조하는 오케스트라가 아닌 미래를 선도하는 개혁적인 모습을 보여주고 있다. 또한 클래식 음악 산업의 변신을 주도하는 예술단체로도 유명하다.

베를린 필은 1913년 제2대 상임지휘자인 아르투르 니키슈(Arthur Nikisch)의 재임시절 최초로 베토벤 교향곡을 녹음하면서 음반의 역사에 이정표를 남겼다. 1940년대부터 1980년대까지 클래식 음악을 LP와 CD로 녹음하는 작업, 중요한 음악회를 TV로 중계하는 등 대중매체와의 접촉을 시도하면서 공연장에서만 체험할 수 있는 일회성과 소모성이라는 공연예술의 단점을 극복하는 데 많은 기여를 한다. 베를린 필하모니의 이러한 행보는 소수의 청중과 제한된 공간에서만 소통이 가능했던 클래식 음악의 한계를 극복하고, 클래식 음악을 대중화하는 데 동인이 된다.[44]

1.2.2. 조직운영

오늘날의 문화 환경을 고려할 때 문화예술기관이 문화예술적 프로젝트를 계획하고 진행함에 있어서 예술적 가치에만 중점을 두고 장기적인 프로그램을 계획한다는 것은 매우 어려운 일이다. 예술의 미학적 가치 외에도 예술경영적인 측면에서 대중성이나 상업성이 함께 고려되어야 하고 이러한 책임이 예술감독에게도 부여되고 있다.

세계 유수의 오케스트라를 담당하고 있는 상임지휘자들이 예술 감독직을 겸직하고 있거나, 여러 오케스트라에 상임지휘자로 겸임하는 경우도 많다. 오늘날 세계의 거장급 지휘자들은 예술적인 능력뿐만 아니라 경영에 대한 안목과 자기 책임성을 가진 리더십을 갖추어야 하는 것이 필수적이다. 이들은 단지 음악적 해석에만 집중하는 것이 아니라 음악페스티벌에 대한 구상, 지역의 경제 활성이나 젊은 동료음악인들에 대한

후원, 차세대 지휘자의 육성, 프로젝트를 지원하기 위한 메세나와의 네트워크 형성 등 여러 가지 측면에서 지도력이 요구된다.

베를린 필하모니는 베를린 주 정부의 산하기관에서 재단법인으로 전환을 하게 되는데 여기에는 현 베를린 필의 상임 지휘자이며 예술감독인 사이먼 래틀 경의 역할이 절대적이었다. 래틀은 2001년 취임 전에 오케스트라가 재단으로 전환해야 되는 이유를 분명히 밝혔고, 자신은 재단법인을 전제로 오케스트라에 취임할 의사를 밝혔다. 래틀의 요구대로 2001년 7월 베를린 필 재단법인에 대한 법안이 제정되면서 베를린 필하모니는 2002년 1월 1일부터 베를린 주 정부나 독일 연방 정부의 산하가 아닌 '베를린 시에 본거지를 둔, 베를린 주 직속 재단법인'으로 변경된다. 그 이전까지 베를린 필하모니는 "베를린 필하모니 관현악단(Berliner Philharmonisches Orchester)"이라는 명칭으로 베를린 주 정부 산하에 있는 공무기관 중 하나로 베를린 시의 지원을 받았고, "베를린 필하모니커(Berliner Philharmoniker)"라는 이름으로는 민간재단의 법이 적용되어 음반녹음 및 판매 수익, 외국 연주여행 등의 소득으로 나머지 예산을 충당했다. 2002년 이후 "Berliner Philharmoniker"는 민간단체의 명칭으로 오케스트라의 정식명칭을 바꾸고 재단법인 소속의 오케스트라가 된다.

'국가 공무기관 오케스트라'라는 위상은 일반적으로 볼 때 안정성이라는 측면에서 장점을 가지고 있다. 그러나 세계적인 수준으로의 도약을 위한 개혁과 변화를 필요로 할 때는 공무원이라는 신분과 국가의 공무기관이라는 측면 때문에 빠른 전환이 쉽지 않다. 베를린 필하모니의 단원들은 개개인이 세계적인 연주자로 구성되어 있다. 이로 인하여 단원들은 다른 유수의 오케스트라나 대학에서 교수로 더 많은 연봉을 제안을 받는 경우도 많았기 때문에 공무원과 같은 연봉이나 승급제도에서 세계적인 연주자를 유지하는 데 어려움이 많았다. 또한 독립적인 위치에서 자율적인 프로젝트를 진행하거나 운영을 하는 데도 재정조성에서 저해요인이 많았다. 이러한 것들이 공무용 오케스트라가 가진 한계점으로 지적이 되었다.

베를린 필하모니의 재단법인화는 더 이상 베를린 주 정부의 산하기관

이 아닌 만큼 보호와 지원을 받지 못하게 되는 우려가 있었다. 그러나 기본조성금의 일정액을 베를린 주 정부에서 충당하고 복권기금의 보조와 독일은행의 장기적인 후원이 확보되면서 재단법인으로 전환이 가능해진다. 재단법인 이사회는 4명의 이사진으로 구성되어 있는데, 단장은 마틴 호프만(Martin Hoffmann), 예술감독 겸 상임지휘자 사이먼 래틀, 그리고 두 명의 이사는 오케스트라 내부에서 선출하여 오케스트라 대표인 페터 리겔바우어(Peter Riegelbauer)와 스탠리 도즈(Stanley Dodds)가 각각 임명된다. 이들은 오케스트라 사업을 운영하는데 연주회 프로그램, 예술적 방향, 연주회장 배분 등을 결정한다. 현재 베를린 필하모니는 연간 최소한 120회 정도의 연주회를 소화하고 있으며 민간의 후원으로 지원되는 "영재 예술 교육기관(Orchester-Akademie)"과 일반 학생들을 대상으로 교육프로그램을 운영하고 있다.[45] 재단법인으로서의 베를린 필하모니는 공적 임무 외에도 21세기형 예술 프로젝트를 진행하는 등 베를린 주 정부 산하의 공무기관이 아닌 정치적으로 독립된 오케스트라로의 발전을 추구한다.

1.2.3. 재원조성

독일에는 130여 개 클래식 전문 오케스트라가 존재하며 대부분은 지방자치단체의 지원으로 운영되고 있다. 독일의 오케스트라는 통일과 함께 1990년대 중반부터 전환점을 맞게 된다. 재정 문제가 대두되면서 문화기관에 대한 구조조정의 문제가 제기되었고, 동독 지역의 작은 오케스트라들은 이에 따라 해체되거나 서독의 오케스트라에 흡수되었다.

독일의 문화예술단체나 기관들은 대부분은 공적자금으로 지원되고 있다. 그러나 대형연주장, 박물관, 오페라 극장 등 순수예술에 집중되어 있는 예술기관들에 국민의 세금으로 지원되는 공적자금이 얼마만큼 투자되어야 하는가라는 문제가 제기되면서 다른 지원책에 대한 논의가 제기되었다. 이러한 문제가 극대화되면서 일차적으로 문화예술의 주요 청중과 방문객인 애호가와 후원자들을 중심으로 재단(Stiftung)의 설립이 시작되었다.[46]

독일에서는 민간이 주도가 되는 재단의 역할이 점점 확대되는 추세이고, 현재는 독일의 문화예술지원의 25.9%가 민간재단에 의존하고 있다. 또한 독일을 대표하는 기업들 중에 72.2%가 문화예술을 직접 지원하는 재단을 설립, 또는 지원하는 재단에 참여하고 있을 정도로 민간재단의 역할이 점점 확대되고 있다.[47)

베를린 필하모니는 베를린 주 정부의 지원과 민간 부분의 지원이 중복되는 일 없이 합리적인 지원 시스템을 구축하고 있고 이러한 지원방법은 많은 오케스트라의 모범 사례가 되고 있다.[48) 베를린 필하모니는 2002년 이후 매년 예산의 36%에 해당하는 1,400만 유로(약 170억 원)를 베를린 주 정부에서 지원받고 있으며 나머지 64%에 해당하는 경비는 민간 부분의 지원이나 오케스트라 자체의 수입인 콘서트 티켓 판매, 음반 녹음, 방송, 해외 연주여행 등을 통해 충당하고 있다.[49)

베를린 필하모니는 2002년에 최종적으로 "베를린 필하모니 재단법인 (Berliner Philharmonie GmbH für die Stiftung Berliner Philharmoniker)"이 되면서 경비의 일부를 베를린 주 정부로부터 지원은 받고 있지만, 정치적·행정적 개입이 없는 독립적인 오케스트라로 발전을 거듭하고 있다. 베를린 필하모니의 이러한 특수한 입지는 세계 최고의 위상을 가지고 있는 베를린 필하모니만의 특권이라 할 수 있으며 독일 은행(Deutsche Bank)이 주요 스폰서로 장기적으로 교육프로젝트를 전적으로 지원하고 있기에 가능하다.

1.2.4. 관객개발

독일에서 문화예술정책은 공교육정책의 일부분으로 간주되고 있다. 독일의 문화예술정책은 경영적인 측면에서 관객개발에 대한 사안을 논할 때도 일차적으로 문화예술교육을 가장 중요시한다. 문화예술교육은 창의성을 바탕으로 중요한 자원을 개발하는 것이지만, 다른 한편으로는 차세대의 문화예술의 관객을 육성하는 사업이라고 볼 수 있다.

2002년에 시작된 베를린 필하모니의 예술교육 프로젝트 '베를린 필의 미래(Zukunft@BPhil)'는 이런 차원에서 기획된 프로그램이다. 오케스트라

의 미래와 음악교육에 대한 사명감으로 추진되는 이 예술교육 프로젝트는 "오케스트라의 미래는 어디에 있는가?"라는 질문에 대한 대답이라고도 할 수 있다. 베를린의 한복판에서 고급문화의 상징으로 인식되는 베를린 필하모니의 이미지는 많은 사람들에서 특정 소수만의 문화, 또는 예술인들만의 상아탑이라는 시각을 갖게 한다.

베를린 필의 예술교육 프로젝트는 이러한 인식에서 벗어나 모두를 위한 예술을 추구하는, 실천하는 예술인으로서 차세대의 교육에 동참하려는 의도에서 시작되었다. 이러한 차원에서 이 예술교육사업의 목표는 오케스트라의 공연을 특정 계층이 아닌 모든 사람들에게 열려 있는, 누구나 향유할 수 있는 예술적 체험이라는 시각을 부여하는 데 있다. 즉 연령이나 사회적 지위, 문화적 배경, 재능에 구애받지 않고 음악에 자연스럽게 접근할 수 있고, 체험할 수 있게 함으로써 음악에 관심이 없었던 사람들에게도 관심을 일깨우려는 의도이다.

베를린 필하모니는 오늘날의 문화상황 속에서 두 가지 커다란 책임을 가지고 있다. 첫째는 문화예술의 다양함과 디지털 환경 속에서 교양교육이 전제되어야 이해와 소통이 수월한 오케스트라 예술의 차세대 관객을 확보하는 것이다. 둘째는 실러로부터 내려오는 독일 예술교육의 정신을 오케스트라를 통해 전달하는 것이다. 즉 예술을 통하여 자신을 성찰하면서 자신과의 화해가 가능하고, 나아가서는 타자와 사회와의 이해와 소통이 가능하게 된다는 것이다.

음악을 감상하는 행위는 작품, 연주자, 감상자가 하나가 되어 예술작품을 만들어 나가는 소통의 과정이며 능동적인 행위이다. 그러나 오늘날 우리는 음악을 디지털 기기나 TV프로그램의 배경음악, 광고음악 등을 통하여 접하면서 수동적으로 체험하고 있고, 소음과 별다른 구별 없이 듣고 있다. 이렇게 음악을 듣는 행위는 음악을 "집중해서 듣는 것"이 아닌 "들려지는 습관"으로 바뀌고 공연장을 직접 찾는 행위에서 멀어지게 한다.

베를린 필하모니 예술프로젝트의 담당관인 카트린 밀리켄(Catherine Milliken)과 베를린 필의 상임지휘자인 래틀은 이 프로젝트의 중요성에

대하여 언급하는데, "우리 연주자가 스스로 자발적으로 연주회장을 찾는 일이 없는 사람들의 발길을 연주회장으로 이끌지 못한다면, 연주자는 결국 자신의 음악과 함께 사라지게 될 것이다. 누구나 음악을 할 수 있고, 누구나 어떻게든 작곡도 할 수 있다. 어린이가 축구나 테니스를 배우려고 한다면 축구공이나 테니스 라켓을 손에 쥐는 것처럼 음악과 가깝게 하려면 음악을 하게 해야 한다. 가만히 앉아 있게 하는 것은 옳은 방법이 아니다"50)라고 표명한다.

베를린 필하모니의 '베를린 필과 춤을(Rhythm Is It)' 프로젝트는 2002년 21세기형 대형 예술교육프로젝트로 다문화, 예술, 디지털의 성공적인 융합을 보여주고 있다. 이 프로젝트는 3개월간에 걸친 연습과 공연으로 구성되어 있는데, 이 과정은 공적 지원으로 다큐멘터리 영화로 제작되어 세계적인 관심을 받았다.

래틀과 영국 출신의 저명한 안무가인 로이스턴 말돔(Royston Maldoom)이 공동 기획한 이 프로젝트는 "음악은 사치가 아니라 공기, 물과 같은 필수품"이라는 메시지를 가지고 베를린에 거주하는 25개국이라는 다문화적 환경의 250여 명의 청소년들이 참여한다. 이들은 클래식과 무용경험이 전무한 학생들로 20세기 러시아 작곡가인 스트라빈스키의 '봄의 제전'에 맞춰 춤을 완성한다.51) 베를린 필하모니의 예술교육 프로젝트 '베를린 필의 미래'의 프로그램에는 '베를린 필과 춤을'과 같은 일회성의 대형 프로젝트도 있지만, 오케스트라와 직접 만나 교류하고 음악적 체험을 하는 지속적인 프로그램도 병행된다.

클래식 음악과 베를린 필의 30년 후를 보장할 수 있는 차세대 관객을 확보하기 위한 강구책으로 베를린 필의 예술교육 프로젝트는 실러가 주장한 예술이 가진 두 가지 중요한 기능, 즉 "사회적 소통"과 "예술적 이해"를 핵심으로 선택한다.

사회적 소통에 대한 예술적 책임에서 사회의 취약계층을 방문하여 음악을 통해서 소통을 시도한다. 지역주민의 50%가 외국인인 베를린의 웨딩(Wedding) 지역의 훔볼트하인 초등학교(Humboldthain-Grundschule)를 베를린 필하모니의 단원들이 자신들의 악기를 가지고 직접 방문하여 수업

을 진행한다. 학생들은 자신들의 일상과는 다른 또 하나의 문화를 받아들이고 점점 자신을 열기 시작한다.[52]

예술적 이해를 돕기 위한 프로젝트에서는 잘 알려지고 자주 연주되는 고전시대나 낭만주의의 음악보다는 음악애호가에게도 잘 알려지지 않은 영국의 동시대 작곡가인 마크 앤서니 터니지(Mark-Anthony Turnage)의 작품을 선택한다. 그의 작품은 재즈와 클래식이 융합되어 있고 표현주의적 성향도 보이는 현대 음악으로 예술교육이 전제되지 않으면 이해하기 어려운 작품이다.

래틀과 베를린 필이 이러한 프로그램을 선택하는 이유는 난해한 음악에 어떻게 접근할 것인가에 대한 흥미와 호기심을 유발하여 잘 알려지지 않은 현대음악에 대한 넓은 층의 관객을 확보하기 위함이다. 이 프로그램에 참여한 학생들은 영화와 영화음악의 작곡을 전공하려는 고등학교 학생들로 작품을 접하면서 받은 느낌을 각자 표현하는 것이다. 작품에 대한 표현은 십분 정도의 무성영화 제작과 영화에 적합한 재즈음악 작곡과 즉흥연주 등을 통해 각자의 감동을 표출하는 방식으로 이루어졌다.

이 프로젝트에 참가한 학생들은 기초적으로 작곡가에 대한 정보와 작품의 동기 및 배경에 대한 정보를 수집하고, 음악에 담긴 철학적 사상을 알기 위해 작곡가와 직접적인 만남과 토론을 진행하였다. 그리고 이 과정에서 자신들이 표현할 것에 대한 이미지를 갖게 되었다. 학생들의 결과물은 베를린 필의 중앙로비에서 발표되어 일반인들에게 감상의 기회가 제공되었고, 여기에 참가한 관객들은 학생들의 작품에 대한 표현방법을 통해 난해한 현대음악에 대한 이해와 흥미를 갖게 되었다. 이 프로젝트에 참가한 학생들이나 프로젝트를 감상한 일반 관객은 현대 음악에 대한 새로운 접근 방식을 터득하고 이해함으로써 미래의 관객확보에 디딤돌이 될 수 있는 것이다.

미래의 관람객 확보는 서구의 고급문화예술이 가진 가장 시급한 사안이다. 노년층 관람객이 다수를 차지하는 유럽 클래식 문화예술의 현실은 세계 최고의 오케스트라인 베를린 필이라 할지라도 예외일 수는 없다. 이 노년층의 청중들이 사라진다면 30년 후에는 과연 누가 베를린 필의

관객이 될 것인가라는 문제는 독일의 문화예술경영 분야에서 가장 활발히 연구되고 있는 문제이고 베를린 필 예술교육 프로젝트의 주요 안건이기도 하다.

베를린 필하모니의 이러한 예술교육 프로젝트는 일시적으로 끝나는 것이 아니라 베를린 시민단체, 교육기관들과의 교류와 협력 관계에서 지속적으로 이루어지고 있으며, 독일은행으로부터 재정 후원을 받고 있다.

〈그림 2〉 베를린 필하모니 홀에서의 공연
(출처: 베를린 필하모니 인터넷 사이트)

1.2.5. 성공요인

1878년 빌제 관현악단으로 창단된 이래로 오늘날까지 세계적인 오케스트라로 명성을 누리는 베를린 필하모니는 130년이 넘는 오랜 역사 속에서 많은 변화를 보여준다. 베를린 필하모니는 단지 음악작품의 해석이나 오케스트라의 개성에만 집중하는 오케스트라가 아니다. 시대에 맞게 오케스트라의 새로운 콘셉트와 개혁적인 모습을 보여주고 있으며, 클래식 음악 산업의 변신을 주도하고 있다. 베를린 필하모니의 예술정책은 더 이상 과거의 패러다임이 유효하지 않은 동시대의 예술을 논하기 위해서는 동시대에 맞는 새로운 패러다임이 필요하다는 시각을 제시한다.

베를린 필하모니의 문화민주주의적인 행보는 오늘날 예술은 '예술'과 '예술에 대한 가치'에 대한 담론이 아닌 '예술은 누구를 위한 것인가?'라는 문제에 더 몰두해야 한다는 사실을 시사한다. 과거에는 오케스트라가 어떤 개성적인 사운드를 확립하는 것이 중요한 관건이었다면 오늘날은 오케스트라가 속한 곳이 내포하고 있는 정치적, 사회적 사안과 주변 환경이 어떻게 돌아가느냐가 더 중심적인 문제인 것이다.

베를린 필하모니의 예술경영적 과제가 20세기에는 베토벤 교향곡을 녹음해서 클래식 음악을 저변화하는 문화의 민주화에 있었다. 그러나 21세기에는 사회가 가진 문제들에 접근해서 담론화해야 하는 공적책임을 가진 것이다. 문화예술의 행위 자체는 사적인 것이지만 베를린 필하모니와 같은 고급예술이 공적 지원을 받는다면 그 행위는 공공성의 영역이며 공적인 과제를 수행할 의무를 부여받는 것이다. 베를린 필하모니의 문화민주주의의 실천전략은 이러한 측면에서 국가적 공적과제인 독일의 역사에 대한 윤리의식, 사회적 통합과 예술교육 프로젝트를 통해 잘 나타난다.

베를린 필하모니 오케스트라의 가장 큰 성공요인은 클래식 음악의 미래를 위한 콘셉트를 제시하고 시대에 적합하게 개혁을 한다는 점에 있다. 즉 21세기의 오케스트라가 청중과 소통하기 위해서는 그 시대에 맞는 코드를 강구해야 한다는 것이다. 베를린 필하모니는 여러 프로젝트를 통하여 베를린의 중심에 위치한 그들만의 엘리트 문화의 상아탑이라는 이미지에서 벗어나 실천하는 예술인으로서 예술을 통하여 사회에 봉사하고 기여하는 사절단의 역할을 하고 있다. 또한 예술교육프로젝트를 통하여 오케스트라가 예술교육에 직접 참여하면서 예술과 일상 사이의 간격을 좁히고 듣는 음악에서 참여하는 음악으로의 전환을 시행하고 있다.

1.2.6. 문화민주주의와의 연관성

오늘날 문화민주주의와 관련된 의제들은 사적 영역에서 이루어지는 문화예술의 행위가 공적 영역의 대상으로서 어떠한 지향점을 찾을 수 있으며, 문화민주주의에 준거하는 보편화된 가치와 공동체의 이익을 위

해서 무엇을 할 수 있는지, 여기에 부합하는 객관적인 기준이 무엇인지를 잘 보여준다.

베를린 필하모니는 엘리트 문화의 상아탑이라는 이미지의 오케스트라가 어떠한 방식으로 문화적 평등이라는 문화민주주의의 함의와 예술을 통한 사회적 통합이라는 사회적 자본으로서의 역할을 수행하고 있는지 잘 보여주는 사례이다.

오늘날 문화민주주의 필수적 요소로 문화적 다양성이 전제되고 있다. 문화다양성은 이민자 문제, 사회문제 등과 같은 정책적 요소들과 밀접한 관련이 되어 논의되고 있지만, 기본 원칙은 '모든 소수집단의 동등한 참여'에 토대를 둔 '소수성'에 있다. 소수문화의 보호와 소수성 문제를 논함에 있어서도 세 가지 관점에서 살펴볼 수 있다. 첫 번째는, 사회문화적 구조에 의해 신분, 계층적인 제약으로 특정문화로부터 소외되고 배제되어 본인들의 의사와는 관계없이 사회의 취약계층이 된 필연적인 소수집단이다. 두 번째는, 특정한 취향과 취미를 중심으로 형성된 특정문화예술에 참여하는 자발적인 소수집단이다. 세 번째로는 글로벌 차원에서 행해지고 있는 시장경제의 논리로부터 소수의 문화가 된 소수성에 대한 보호라는 측면이다.

베를린 필하모니의 문화민주주의적 전략은 이러한 관점에서 살펴볼 수 있다. 자발적 소수에 해당하는 고급예술단체인 베를린 필하모니는 자신들의 고유의 영역을 지키면서 그 시대에 맞는 콘셉트를 통하여 관객과 소통을 시도하고 있다. 또한 다른 소수영역, 즉 사회적 배제현상에 놓인 필연적 소수의 집단과 문화예술 프로젝트와 예술교육을 통하여 유기적인 관계를 유지하고 융합하고 있다. 그리고 시장경제에 놓인 다른 문화산업과 경쟁력에서 뒤지지 않기 위해 디지털 콘서트 홀을 운영하면서 클래식 문화예술의 입지를 확장하고 있다.

오늘날 공연예술의 문화민주주의에 대한 논의에서 중점이 되는 사항으로 문화다양성 외에도 공공성에 대한 문제를 들 수 있다. 공연예술에 대한 공적 지원의 필요성이 처음으로 대두되었던 1960년대에는 공연예

술의 비영리적 특성이 지원의 정당성을 부여받았다. 그러나 오늘날은 공공성의 문제가 화두가 되면서 공적 지원을 받는 문화예술은 사회구성원 다수의 이익을 위한 공익적 과제를 수행할 책임을 가지고 있다. 특히 베를린 필하모니와 같은 국가를 대표하는 공연단체인 경우 국가적 임무를 수행해야 하는 책임을 위임받고 있다.

베를린 필하모니의 발자취는 독일의 역사와 밀접한 관계에 있다. 1882년 창단되어서 134년의 오랜 역사를 이어온 베를린 필하모니는 1·2차 세계대전을 경험했다. 그리고 동·서로 분단된 베를린 속에서 문화적 사절로 외부와 소통하면서 봉쇄된 베를린의 긴장을 완화시키는 데 중요한 역할을 했다. 베를린 필하모니는 독일이 통일된 후에도 독일을 대표하는 오케스트라로 음악을 통한 사회적 소통이라는 임무를 수행하고 있다.

베를린 필하모니 재단은 베를린 필하모니를 지원해야 하는 당위성을 표명하는데, 그 서문에서 세계적인 오케스트라로서의 지속적인 발전과 이 오케스트라가 가진 국제적인 명성을 통해서 베를린이 음악과 사회의 중심지가 되는 데 중요한 역할을 한다고 밝히고 있다.53) 베를린 필하모니는 다른 유수의 오케스트라와는 달리 세계적인 오케스트라로서의 음악적 발전과 개혁적인 프로젝트에 대한 책임뿐만 아니라 "국가적인 기관(nationale Institution)"54)으로 간주되고 있고, 여기에 대한 책임을 음악을 통해 시행하고 있다.

독일의 통일에 즈음하여 1990년 부임한 이탈리아 출신의 지휘자 클라우디오 아바도(Claudio Abbado)는 1990/91년 시즌 프로그램을 기획하면서, 베를린 시는 통일과 함께 역사적 대 전환기를 맞아 새로운 전망을 가지고 있고, 동서 간의 문화적 구심점이 될 기회를 얻었다고 밝히고 있다. 베를린이 다시 모든 사람에게 정신적, 예술적 흐름을 통하여 소통하고 개방적인 도시가 되도록 노력하는 것이 베를린 필의 임무이고, 이러한 노력이 앞으로의 베를린 필의 프로그램에도 반영될 것이라고 표명한다.55)

제3제국 시절에 베를린 필하모니는 나치정권에 음악적 행위를 통하여 간접적으로 가담한 바 있다. 그러나 이러한 과거에 대한 윤리적 책임과

반성을 독일을 대표하는 예술기관으로서 음악적 메시지를 통해서 지속적으로 수행하고 있다.

베를린 필하모니는 창단 이래로 어떠한 정치권력에도 관여하지 않고, 재정적으로도 독립을 유지하는 오케스트라로서 존속하였다. 그러나 제1차 세계대전의 패배로 인한 시대적인 곤경은 베를린 필하모니와 같은 독보적인 오케스트라에도 재정적인 곤경을 야기하였다. 특히 급격한 인플레이션의 도래는 베를린 필하모니를 거의 재정파탄의 지경으로 몰고 간다. 급격한 인플레이션으로 인하여 전날의 연주회 수익금은 그 다음날 휴지조각이 되는 상황이 되고, 베를린 시 당국의 지원도 그 다음날에는 전차표 한 장에 불과한 화폐의 가치로 전락한다. 이로 인하여 악단의 예산 운영처에서는 더 이상 오케스트라를 지원할 수 없는 상태가 되었다. 이러한 상황에서 오케스트라 단원들의 월급은 한없이 지체되었고, 단원들이 임금을 포기하는 상태에까지 이르게 된다. 베를린 필하모니는 단지 악단 자체의 예술적 목표만을 가진, 어떠한 계획도 세울 수 없는 경제적 위기에 직면하게 된다.56)

1923년의 통화개혁으로 이런 재정사태는 일단 안정되지만, 1933년 나치당이 집권을 하면서 다시 재정문제가 거론된다. 베를린 시는 악화된 재정상황에서 베를린 필하모니의 지원금을 절반으로 삭감하기로 결정했고, 오케스트라는 파산의 위기에서 나치정권에게 베를린 필에 대한 국가의 전면적인 지원을 요청하게 된다. 나치 정권의 선전장관인 괴벨스(Goebbels)는 재정지원과 함께 베를린 필하모니를 문화성 산하의 부처가 아닌 선전성의 산하단체로 전환한다. 이로 인하여 베를린 필하모니는 사실상 나치정권의 문화적 선전에 투입되는 조직으로 전락하게 된다.

그 결과 베를린 필하모니는 모든 독립성을 상실하고 나치정권의 프로파간다를 위해 동원될 뿐만 아니라, 반유대주의 정책에도 가담하는 결과를 초래한다. 1933년 당시 베를린 필하모니에는 4명의 유대인 단원이 있었는데, 반유대적인 풍토가 점점 고착화되면서 1936년까지 이들은 외국악단으로 망명을 하게 된다.

베를린 필하모니의 이러한 과거는 베를린 필하모니가 2차 세계대전이 끝나고도 오랜 기간 이스라엘 방문을 할 수 없었던 가장 큰 이유였다. 베를린 필하모니의 첫 번째 이스라엘 방문이 허용된 것은 1990년의 유대인 지휘자인 다니엘 바렌보임(Daniel Barenboim)이 객원지휘자로 동행한 공연에서다. 이 역사적인 첫 번째 이스라엘 공연에서 공연 첫날과 공연의 마지막 날 베를린 필하모니는 이스라엘 필하모니와 합동연주회를 개최해서 음악으로 사죄와 용서를 구한다.

베를린 필하모니의 두 번째 이스라엘 공연은 1993년 상임지휘자인 아바도가 계획한 연주여행에서 이루어졌다. 이 공연은 바르샤바 게토 유대인 봉기 50주년을 계기로 기획되었으며, 아바도는 연주회의 프로그램에 이러한 역사적 사건에 적합한 쇤베르크의 「바르샤바의 생존자(Überlebende aus Warschau)」를 편성하였다.

2015년 1월 27일은 아우슈비츠 수용소 해방 70주년 기념일이자 유엔이 확정한 '국제대학살 기념일'이 10주년이 되는 날이었다. 이날을 기념하기 위하여 베를린에서 많은 행사와 전시가 열렸는데, 그 가운데 중요한 프로그램 하나가 베를린 필하모니에 위임되었다. 베를린 필하모니는 "희망의 바이올린(Violinen der Hoffnung)"이라는 연주를 개최함으로써 아우슈비츠 수용소를 비롯한 유럽의 많은 수용소에서 희생된 유대인 희생자에 대한 추모를 한다. 이 공연에서 베를린 필하모니가 연주한 악기들은 홀로코스트의 희생자나 생존자에게 속했던 악기로 그들은 전쟁이 끝난 후에 수용소의 끔찍한 일들을 기억하게 하는 악기를 더 이상 소유할 수가 없었다. 이러한 악기들은 유대인 악기상인 암논 바인슈타인(Amnon Weinstein)이 인수했고, 상태가 나빠서 연주가 불가능한 악기들을 보수했다.

이러한 악기들을 가지고 연주회를 갖고자 하는 생각은 베를린 필하모니의 악장이었던 귀 브라운슈타인(Guy Braunstein)의 발상에서 시작되었다. 연주회에서 보수된 악기로 직접 연주한 브라운슈타인은 아우슈비츠 수용소에서 연주해야 했던 음악인들은 기온이 영하 20도가 되는 추운 날씨에도 연주를 해야 했기에 보수하기 전의 악기들은 최악의 상태였다

고 말하면서 그 당시의 상황을 회상한다.57) 이 바이올린을 무명인 생존가로부터 구입해서 복원한 바인슈타인은 이 사람이 살아남을 수 있었던 이유는 독일인들이 그 사람을 "필요로 했기 때문(brauchen konnten)"58)이라고 말한다.

이날 공연을 지휘한 베를린 필하모니의 상임지휘자인 래틀은 "나는 신비주의자도 아니고 물질에 감정이 있다는 것도 믿지 않는다. 그렇지만 우리는 악기가 어떤 영혼을 불어넣는다는 것을 안다. 이 악기들은 생생하게 살아서 마치 음악이 음악회장 안에서 고스란히 머무르는 것과 같이 이야기를 한다."59) 이러한 악기로 연주를 하면서 이 악기를 아우슈비츠에서 직접 연주했던 연주자의 이야기를 전달하는 것은 유대인 희생자 개개인의 역사가 잊히지 않게 이야기하는 것을 의미한다. 이러한 공연은 이와 같은 암울한 역사가 반복되지 않도록 하고 다음세대에게 독일의 과거사를 전달하는데 중요한 역할을 한다.

이와 같은 행보는 베를린 필하모니와 같은 국가를 대표하는 오케스트라의 공적 임무가 무엇인가? 또는 문화예술이 문화민주주의를 논할 때 어떠한 공익적 과제를 수행해야 하는지를 잘 보여주고 있는 사례이다. 베를린 필하모니는 "문화국가로서의 위상"이 무엇을 의미하는지60) 문화민주주의적 과제를 실천함에 있어서 문화예술과 윤리가 얼마나 밀접하게 연관되어 있는지를 잘 보여주고 있다.

베를린 필하모니의 행보는 예술이 어떠한 소통 체계 및 담론 공간을 형성하는지, 이를 통하여 어떠한 실천적 영역에 도달할 수 있는 지를 잘 보여주고 있다. 또한 독일의 문화예술에 대한 공적 지원 체계가 윤리를 바탕으로 한 예술의 공적 가치를 추구할 수 있는 토대가 되고 있음을 알 수 있다. 베를린 필하모니의 사례는 문화산업과 문화예술의 시장화와 산업화의 추세에도, 독일에서 문화예술을 공적 영역으로 간주하며 교육의 일부로 이해하고 있는 이유를 잘 보여주고 있다.

1.2.7. 작품[61]
1) 춤과 음악의 융합 예술프로젝트 〈베를린 필과 춤을〉

〈그림 3〉〈베를린 필과 춤을〉 프로젝트에서 안무가 로이스턴 말둠
(출처: Rhythm Is It 인터넷 사이트)

베를린 필하모니의 〈베를린 필과 춤을(Rhythm Is It!)〉 프로젝트는 2002년 여름, 상임지휘자로 사이먼 래틀 경이 부임하면서 추진된 예술프로젝트 중 하나이다. 이 프로젝트의 3개월간에 걸친 연습과 공연 모습은 다큐멘터리로 제작되었고, 2004년 100분짜리 영화로 개봉되어서 영화로서도 성공을 보인 작품이다.

영화 〈베를린 필과 춤을〉은 학교졸업을 위해 학업성적을 고민하는 마리(Marie), 나이지리아에서 왔으나 언어와 주변 환경에 적응하지 못하는 올라인카(Olayinka), 우울증과 소외감 등 심리적 장애를 가진 마틴(Martin)을 중심으로 하지만 나머지 참가자들도 학교에서나 사회에서 적응하지 못하는 이민자의 아이들이 대부분이다. 처음 프로젝트를 시작할 때 안무가인 로이스턴 말둠의 대사 절반이 "조용히 해!"일 정도로 통제가 쉽지 않았지만 연습일지를 살펴보면 시작과 전체연습까지의 기간에 어떤 변화가 참가자들에게 일어났는지 알 수 있다.

프로젝트 시작(2002.12-2003.1)

학생들을 연습에 집중시키는 것은 매우 힘든 일이었다. 각자의 위치를 정해서 어떻게 움직여야 하는가를 계속 반복 연습시켰다. 그렇지만 연습은 누군가 말을 하거나, 웃기 때문에 계속 끊어졌다. 훈련 팀은 참가자들을 엄하게 대하지 않고, 다만 왜 그런 식으로 움직여야 하는지를 설득시켰다. "말을 하지 않아야 몸으로 표현하는 법을 배울 수 있는 것이다. 다른 사람의 몸을 느끼게 되며, 그들과 몸으로 의사소통하는 법을 배우게 될 것이다. 무대 위에서 너희들은 홀로 서야 한다." 학생들은 자신들이 공연 당일에는 어딘가에 몸을 숨길 수 없으며, 전체 공연에 대해 책임을 져야 한다는 사실을 서서히 깨닫기 시작했다.

전체연습(2003.1.20.-1.28)

전체연습 첫날, 학생들은 극장에서의 긴장감뿐만 아니라 239명이 다 함께 모였다는 사실에 흥분하였다. 봄의 제전 프로젝트가 얼마나 거대한 사업인지 모두가 느낄 수 있었다. 낯선 그룹과의 협력이 얼마나 잘 이루어질지도 의문이었다. 산만해지기도 쉬운 상황이었음에도 불구하고 첫날부터 학생들은 놀라운 집중력을 보여주었다. 대부분의 학생들은 이날 오케스트라의 연주를 처음 들었고, 베를린 필하모니 음악당을 처음 방문한 학생도 80%가 넘었다. 학생들과 어린이들은 그들이 한 달 이상 연습한 스트라빈스키의 곡을 '능동적 청중(aktive Zuhörer)'이 되어 감상했다. 능동적 청중이란, 이날 학생들이 얼마나 집중해서 오케스트라의 연주를 들었는지 설명하기 위해 만들어 낸 말이다. 특히 나이가 어린 학생들은 음악을 들으면서 자신들이 표현해야 할 무용동작을 연상하기도 했고, 대다수 학생들이 지금 오케스트라가 전체작품 중 어느 부분을 연주하고 있는지, 그리고 이 부분에 등장해야 할 장면들이 어떤 것인지를 분명히 알고 있었다.[62]

이 프로젝트는 사회문제에 대한 해답을 음악과 무용이라는 예술적 매체를 통하여 제시한다. 참가자들은 단지 음악을 듣고 무용 동작을 배운 것이 아니라 자신 안에 내재되어 있는 힘을 인식했고, 예술적 규정을 배우면서 책임의식을 깨달았고, 침묵하는 하는 법을 배우면서 진지하게

생각을 하게 되었다. 다문화적이고 다원적인 가치가 갈등하며 공존하는 독일과 같은 자유민주주의 사회에서 자신의 뿌리를 지키면서도 다른 문화나, 서로의 차이에 대한 인정이나 다양성, 또한 새로운 감수성을 받아들일 줄 아는 세계 시민성을 예술교육을 통해 어떻게 기를 수 있는지, 즉 '보이지 않는 예술의 힘'이 어떻게 구체화되고 있는지 베를린 필하모니의 예술프로그램은 잘 보여주고 있다.

2) 망명자와 난민청소년을 위한 예술프로젝트 〈아질라〉

〈그림 4〉 아질라 프로젝트 시간

(출처: 아질라 홈페이지)

망명이나 피난민에 대한 문제는 독일에서 현재 가장 시의성이 있는 테마이고, 문화예술계에서도 이 문제에 대하여 심도 있게 다뤄야 한다는 필요성을 느끼고 있다. 특히 이주민들과 독일인들 사이에 문화적 차이와 편견으로 인한 갈등이 심화되고 있으며, 학교라는 공동체에서 독일 청소년들과 공존해야 하는 이주 청소년들에게는 출생국가의 문화와 피난민으로 이주해 온 독일의 문화적 차이에서 오는 갈등이 더 심하다. 이러한 시점에서 이러한 문제를 다룬 문화예술 프로젝트는 서로 다른 문화의 차이성을 인정하고 이해하고 수용하는 데 중요한 역할을 한다.

(1) 작곡가 토마스 아데와 작품 〈아질라〉

베를린 필의 예술프로젝트 〈아질라(Asyla)〉는 작곡가 토마스 아데 (Thomas Adès)의 작품을 토대로 "고국, 보호, 피난, 안전"이라는 중심 테마를 선정해서 진행된다. 이 프로젝트의 토대가 되는 토마스 아데의 작품 '아질라'는 대형오케스트라를 위한 작품으로 베를린 필하모니의 상임지휘자인 사이먼 래틀과 버밍햄 시립교향악단에 의해 1997년에 초연이 되었다. 이 작품은 사이먼 래틀이 2002년 9월 베를린 필하모니의 취임 공연의 프로그램으로 선택할 정도로 잘 알려져 있다. 또한 작품성을 인정받아서 작곡가에서 주는 최고의 영예인 "그라베마이어 상(Grawemeyer Award)"을 수상하기도 했다. 작곡가인 토마스 아데는 1971년 런던에서 태어난 현재는 작곡가 외에도 지휘자와 피아니스트로 활동 중이다.

〈그림 5〉 작곡가 토마스 아데
(출처: 토마스 아데 인터넷 사이트)

(2) 프로젝트 진행과정

이 프로젝트는 이주 청소년들이 많은 학교의 수업에 적합하게 구성되어 있다.

이 수업을 진행하기에 앞서 학생들은 다음과 같은 질문에 대답을 하게 된다:

1. 어디에 머무르기를 가장 좋아합니까? 그 이유는?

2. 어디에 머무르기를 가장 꺼려합니까? 그 이유는?

3. 어디에서, 언제 가장 안전하다는 생각을 합니까? 그 이유는?

4. 어디에서, 언제 안전하지 않다는 생각을 합니까? 그 이유는?

5. 당신과 당신의 가족은 이주한 경험이 있습니까? 있다면 어떤 이유에서인가요? 이주를 한 경험이 있다면 새로운 이주 장소에서 집과 같은 새로운 안식처라는 느낌을 받았습니까? 이주의 과정에 대하여 서술해주세요.

6. 가족과 함께 이주를 해야 했었던 누군가를 알고 계십니까? 왜 그러한 이주가 발생했습니까? 거기에 대해서 상세하게 알고 계십니까? 그 가족은 어디에서 처음으로 새로운 안식처를 발견하고 정주했습니까?[63]

이러한 설문조사는 학생들의 이주경험이나, 경험이 없는 학생들도 타인을 통하여 이주라는 문제를 상기할 수 있도록 유도하기 위함이다. 특히 질문의 내용은 예술프로젝트의 테마와 연관이 있어서 학생들이 작곡가 토마스 아데의 음악이 자신들의 문제와 무관하지 않다는 것을 알게된다. 이로 인하여 음악을 집중해서 들을 수 있는 "적극적인 음악수용"의 전제조건을 마련해 주는 것이다.

이 프로젝트와 관련되어 토마스 아데의 음악은 3악장 "절정(Ecstacio)"에 한정된다. 이 프로젝트는 11일 동안에 걸친 단기 프로그램으로 다음과 같은 과정을 걸쳐 진행된다.

(3) 프로젝트 진행상황

프로젝트 기간	11일
프로젝트 구성진	담당교사, 초청 음악가(콘트라베이스 연주자, 타악기 연주자, 바순 연주자, 오보에 연주자, 비올라 연주자), 참가 학생
프로젝트 실행 공간	악기의 터득과 연주를 위한 공간, 컴퓨터 작업을 위한 공간, 프로젝트 결과물 공연을 위한 공간
프로젝트 시작	토마스 아데의 작품을 CD를 통해서 집중적으로 감상. 최선의 방법은 전문적인 오케스트라에 의한 실황연주 감상
프로젝트 진행과정	학생들은 프로젝트 진행 과정에 이민, 망명, 좌절, 고향과 나라를 잃은 슬픔 등에 대해 상기하면서 이러한 표현을 악기를 통해서 표출하는 방법을 터득
프로젝트의 결과물	프로젝트의 결과는 학생들이 작품을 만들어서 직접 공연

(4) 음악적인 측면에서 프로젝트에 대한 분석

이 프로젝트에서 결과물인 학생들의 작품이 공연 된 후에 프로젝트의 중심음악인 토마스 아데의 음악 "아질라"를 집중적으로 분석하면서 음악에 심도 있게 접근한다.

프로젝트의 중심음악 아질라	프로젝트의 중심음악인 아질라를 다시 집중적으로 감상하면서 학생들이 음악을 들으면서 상기했던 내용들과 연결을 함.
음악적 변화에 대한 감지와 변화한 부분에 대한 집중 분석	1. 토마스 아데의 작품이 어느 부분에서 변화하는가에 대한 감지. 2. 변화한 부분은 어느 순간에 다시 등장하는가? 3. 작품이 변화했음에도 불구하고 중심 테마를 인지하게 되는 이유 4. 어떤 부분에서 중심테마의 토대를 분명히 하고 있는가? 5. 어떠한 방법으로 극의 드라마틱한 부분을 이끌고 있는가? 6. 어떠한 방법으로 3악장의 제목인 "절정"을 설명하는가?
빈 고전주의 음악과 현대음악과의 비교	1. 빈의 고전주의 음악과 비교하면서 어떠한 악기와 어떠한 음악이 현대음악과 빈의 고전주의 음악의 차이를 감지하게 하는가에 대한 분석 2. 현대음악에서 어느 악기와 어떤 부분이 우리의 귀에 익숙한 부분과 다르게 들리는가에 대한 분석 3. 현대음악의 작곡에서 귀에 익숙한 음악을 만들기 위해서는 어떠한 악기와 양식을 사용해야 하는가?

이 프로젝트는 단지 학생들의 작품을 공연하는 것으로 끝나지 않는다. 이 프로젝트의 목표는 학생들이 자신들의 문제를 음악을 통해서 표출하고 상대를 이해하는 것에 국한되지 않는다. 음악적인 측면에서 볼 때 클래식 음악의 차세대 관객, 특히 현대음악을 이해하는 관객을 키우는 작업은 음악프로젝트의 중요한 과제 중의 하나이다.

현대사회의 문제를 논하고 있는 현대음악에 대한 접근 방법은 고전주의나 낭만주의 음악과는 다르다. 현대의 음악은 음악의 화음이나 리듬을 중요시 했던 고전주의와 낭만주의의 음악과는 달리 음악에 내재되어 있는 개념을 중요시한다. 음악적인 변화를 통해서 개념이 어떻게 표출되고 있는가를 터득하는 것은 현대음악을 이해하는 데 필수적이다. 또한 음악프로젝트는 음악을 통하여 개인적 체험을 언어화하는 능력을 배양한다. 예를 들면 광막함, 상실, 해체, 고국, 안락함 등을 상기시키고, 이 단어들을 지속적이라는 의미와 연결시킴으로써 고국을 떠나 다른 환경에 적응하고 사는 청소년들을 이해하고 접근하는 데 중요한 역할을 한다. 예술

프로젝트 아질라는 이 과정이 어떻게 진행되는지를 잘 보여주고 있다.

〈그림 6〉 아질라 프로젝트 시간에 악기를 배우고 있는 학생
(출처: 아질라 프로젝트 홈페이지)

1.2.8. 비교작품: 베네수엘라의 사회개혁 예술프로젝트 〈엘 시스테마〉

1975년 거리의 총소리가 들리는 어느 허름한 차고에서 전과 5범 소년을 포함한 11명의 아이들이 모여서 총 대신 악기를 손에 들고, 난생 처음 음악을 연주하기 시작했다. 이렇게 시작한 운동은 35년 뒤, 차고에서 열렸던 음악 교실은 베네수엘라 전역의 센터로 퍼져나갔고, 11명이었던 단원 수는 30만 명에 이르렀다. 엘 시스테마(El Sistema)는 '시스템'이라는 뜻의 스페인어이지만 '베네수엘라의 빈민층 아이들을 위한 무상 음악교육 프로그램'을 뜻하는 고유명사로 통한다. 엘 시스테마의 정식 명칭은 '베네수엘라 국립 청년 및 유소년 오케스트라 시스템 육성재단(FESNOJIV: Fundacion del Estado para el Sistema Nacional de las Orquestas Juveniles e Infantiles de Venezuela)'이다.

〈그림 7〉 엘 시스테마 시스템에서 세계적인 지휘자로 성장한
구스타프 두다멜과 엘 시스테마의 학생들
(출처: 엘시스테마 홈페이지)

이 단체는 1975년 경제학자이자 아마추어 음악가인 호세 안토니오 아브레우(José Antonio Abreu)라는 한 이상주의자에 의해 탄생했다. 그는 궁핍하고 마약과 폭력, 포르노, 총기 사고 등 각종 위험에 노출되어 있는 베네수엘라 빈민가의 아이들에게 음악을 가르침으로써 범죄를 예방할 뿐 아니라 미래에 대한 비전과 꿈을 제시하고, 협동·이해·질서·소속감·책임감 등의 가치를 심어 주어 사회를 변화시킬 수 있다는 믿음을 가지고 빈민층 청소년 11명의 단원으로 출발하였다. 엘 시스테마는 지난 2010년 현재 221개의 센터, 26만여 명이 가입된 조직으로 성장하였다. 오케스트라의 취지에 공감한 베네수엘라 정부와 세계 각국의 음악인, 민간기업의 후원으로 엘 시스테마는 미취학 아동과 청소년을 대상으로 한 음악교육 시스템으로 정착하였다. '엘 시스테마'는 클라우디오 아바도가 차세대 최고의 지휘자로 지목하여 화제가 된 28세의 지휘자 구스타보 두다멜과 17세의 나이에 역대 최연소 베를린 필하모닉 단원이 된 에딕슨 루이즈 등 유럽에서 가장 촉망받는 젊은 음악가들을 배출하기도 했다. 베네수엘라의 이 실험적인 음악교육 프로그램이 엄청난 반응과 효과를 불러오자 지금은 베네수엘라를 넘어 남미 전역은 물론 세계 각국

의 사회 개혁 프로그램으로 확산되었다. '기적의 오케스트라'로 불리는 엘 시스테마의 감동적인 이야기는 2004년 다큐멘터리 영화 〈연주하고 싸워라(Tocar y Luchar)〉, 2008년 〈엘 시스테마〉 등으로 제작되기도 하였다.

엘 시스테마 프로그램은 두 가지 중요한 원칙에 토대를 두고 있다. 하나는 개인의 정체성을 형성하고 행복을 추구하며, 사회적 신체적 조건과 무관하게 모든 사람이 참여하고 통합할 수 있는 기회와 즐거움을 최대한으로 확장하는 것이며, 다른 하나는 어린이나 청소년들이 음악활동을 통해 가족과 교사, 동급생 공동체 이웃, 그리고 지역을 포함한 전체사회에 연결되고 이를 통해 사회에 대한 영향력과 기여를 증진시키는 것이다.[64]

즉, 엘 시스테마는 예술 프로젝트이기 전에 거대한 교육 네트워크를 기반으로 개인과 사회적인 영역과 가족적인 영역 그리고 공동체적 영역을 포괄하는 사회복지 프로그램이다. 현재 베네수엘라에는 취약 전 아동, 어린이, 청소년으로 나누어진 5백 개가량의 오케스트라와 음악그룹이 활동 중이다. 221개의 지역센터 중에 20곳 이상은 전문음악교육시설과 악기제작 아카데미 센터와 같은 기술지원 시설을 갖추고 있다. 지금까지 이 조직을 거쳐 간 사람은 약 30만 명으로 대부분은 다섯 살에서 스무 살 사이이고, 60% 이상이 빈민층이다. 엘 시스테마의 프로그램에서 돋보이는 것은 단지 범죄와 마약에 노출되고, 빈곤한 아이들을 위한 프로그램이 아니고, 여러 가지 상황을 모두 배려하고 함께 성장하는 사회공동체적 프로그램이라는 것이다. 예를 들면 장애를 가진 아이들, 음악에 재능이 없는 아이들도 음악이라는 매체를 통해서 포용하고 있다. 1995년 '우리는 베네수엘라!'라는 모토와 함께 장애어린이들을 위한 특수교육 프로그램이 시작되어 인지장애, 시각장애, 청각장애와 같은 신체장애는 물론 자폐증을 잃는 어린이와 청소년을 대상으로 특화된 교육을 실시하고 있다. 5세부터 30세까지의 어린이, 청소년, 성인들이 참가하고 있는 이 프로그램에는 단지 음악의 화음이나 리듬을 사용한 음악치료에 국한되지 않고 각각의 장애에 해당하는 특수학습프로그램이 마련되어 있다. 한편 음악에 소질이 없는 청소년들에게도 엘 시스테마의 체제에서

교육받을 기회가 주어지는데, 1995년 설립된 '악기제작 아카데미 센터'에서는 악기를 만들고 수리하는 전문가를 양성하고 있다. 이 센터의 1차적 목적은 베네수엘라 전역의 어린이, 청소년 오케스트라에서 사용되는 온갖 종류의 악기를 수리하고 제작하는 것이다. 하지만 궁극적인 목적은 엘 시스테마의 교육과정에서 흡수하지 못한 청소년들을 기술교육을 통해 다시 시스템 안에서 성장할 수 있는 기회를 확장하는 데 있다.

베네수엘라 엘 시스테마 전국 통계 현황: '누클레오(Nucleo)'라고 불리는 각 지역의 센터들은 음악교육과 활동이 이루어지는 기본단위로 엘 시스테마 프로그램의 세포 역할을 한다.[65]

종류	숫자
지역교육센터(누클레오)	221개
청소년 오케스트라	145개
어린이 오케스트라	156개
취학전 아동 오케스트라	83개
입문단계 유아 오케스트라	112개
체임버 음악 앙상블	363개
교육담당자(교수와 교사)	6천여 명
장애아 특수교육 프로그램	20개
교육받는 학생	297,933명

이러한 엘 시스테마의 조직망은 부모와 자녀, 형제와 자매, 가족과 가족을 하나로 연결한다. 빈민가의 한 어린이가 음악을 배우면서 스스로가 소중한 존재임을 깨닫고 미래에 대한 꿈을 갖게 되면, 그 어린이의 주변, 즉 가족과 이웃이 변화하기 시작한다. 이 어린이의 자긍심과 자존감이 더 나은 미래를 추구하게 되고, 이것은 주변사람들에게 곧 희망과 된다. 어린이가 리허설이나 콘서트에 설 때 부모는 자연스럽게 연주회장을 찾게 되고 오케스트라와 센터의 일에 친숙해지고 봉사활동을 하기도 한다. 음악의 내재된 원동력에 토대를 둔 엘 시스테마 프로그램은 단지 가난의 악순환의 탈피에 국한되지 않는다. 사회구성원 개개인의 잠재력과 창의

성들을 극대화하여, 도덕성을 바탕으로 균등한 기회를 제공함으로서 수십만 명의 삶을 변화시킬 수 있다.

'오케스트라'라는 공동체적인 영역은 음악이라는 예술이 부여하는 다양한 기회를 제공하는 공간인 동시에 그 안에 내재되어 있는 힘을 통하여 사회적, 경제적 양극화라는 환경에 노출되어 있는 계층에게 환경을 개선시킬 수 있는 꿈과 목표를 품게 한다. 이러한 정신세계는 현재 처해 있는 물질적인 가난을 이겨 내게 하는 가장 큰 원동력으로 작용하고 있다.

아브레우 박사가 2009년 2월 'TED Prize' 수상식 인터뷰에서 말한 내용은 엘 시스테마의 역할을 잘 말해주고 있다.

"캘커타 테레사 수녀의 주장은 나에게 항상 인상 깊었다: 가난에 대해서 가장 비참하고 비극적인 사실은 빵이나 지붕의 부족이 아니라 스스로가 아무 것도 아니라는 감정을 느끼는 것, 아무것도 안 될 거라는 느낌, 정체성의 결여, 사람들의 관심을 받지 못하는 것이다."66)

〈그림 8〉 아부레우 박사와 베네수엘라 청소년들
(출처: 엘 시스테마 인터넷 사이트)

베네수엘라는 엘 시스테마를 통해 음악, 예술 및 사회적 교육 모델의 개척자가 되었고, 사회문화적 교육모델의 수출국이 되었으며 미주기구

(OAS: Organization of American States)에서는 이미 1982년 엘 시스테마의 음악교육모델을 라틴아메리카와 카리브 해안 지역으로 확장하기 위한 다국적 프로젝트를 추진하는 결의안을 통과시켜 현재 추진 중이다.

음악을 통한 사회통합 프로젝트가 사회적 배제를 예방하는 문화복지 사업으로 각광 받고 있는 것은 주로 그룹으로 활동하는 음악이 가진 속성에 기인한다. 오케스트라는 그 자체가 하나의 축소된 사회이다. 참여자들은 오케스트라라는 잘 조직된 사회 속에서 타인을 인정하고 존중하며 책임감을 배운다. 정해진 일정과 연습시간 등을 준수하면서 사회적 규칙을 배우고, 오케스트라에서 타인과의 조화를 통하여 다른 사람과 삶을 공유하는 상호이해관계와 공동체의 중요성을 자연스럽게 깨닫게 된다. 한 명의 불우한 어린이에게 도움이 되는 일이 있다면, 모든 불우한 아이들도 그런 기회를 가질 수 있어야 한다. 잠재된 능력을 개발하는 것이 바로 그것이다. 그리고 세상의 위협과 유혹에서 구원하여 새로운 세계를 열어 주어야 한다. "우리는 예술로 싸운다. 자라나는 어린이들과 젊은이들은 음악이라는 기치 아래 하나가 되어 더 나은 세상을 위해 싸우는 것이다"67)라는 호세 안토니오 아브레우의 박사의 말은 사회적 배제를 적극적이고 능동적으로 대체하기 위해서 문화복지가 무엇을 할 수 있는지를 잘 보여주고 있다.

1.2.9. 정리

독일의 베를린 필하모니의 예술프로젝트와 베네수엘라의 엘 시스테마 운동의 사례에 대한 분석은 서로 다른 정치적, 경제적, 사회적 시스템을 가지고 있는 나라에서 예술이 어떠한 역할을 하는지 고찰할 필요성을 감지하기 때문이다.

일반의 생존권이나 정치적, 경제적 민주주의도 실현되지 않은 상황에서 문화적 민주주의를 논한다는 것은 추상적이고 유토피아적인 대안이라는 생각을 할 수도 있다. 정치적, 사회적 민주주의를 달성하는 것이 우선적인 과제이고, 문화민주주의는 이러한 시스템이 정착된 후에 실행되어야 하는 사안이 아닌가 하는 질문에도 부닥치게 된다.

하지만 이러한 질문을 던지게 되는 것은 정치적, 경제적 요소에 내재되어 있는 문화적 민주주의의 의미가 올바르게 인식되어 있지 않고, 반대로 문화에 내재되어 있는 정치적, 경제적 요소들을 전혀 고려하지 않기 때문이다. 이러한 사고는 문화예술은 소수 엘리트들이 향유하는 전유물이거나, 대중이 노동 이후 여가를 즐길 수 있는 오락의 수단이라고 설정하는 결과를 야기한다.

문화민주주의의 궁극적인 목표는 단지 문화영역 안에서의 환경변화가 아니라 정치·경제 시스템의 환경변화이며 민주주의가 지향하는 문화사회의 환경을 조성하는 것이다. 이 문제에 대한 구체적인 사례를 이미 정치·경제적인 민주주의의 환경조성이 되어 있는 독일의 베를린 필하모니의 문화예술 프로젝트와 빈부의 격차 속에서 마약과 범죄에 무방비로 노출된 빈민 아이들을 구제하고 사회개혁에 기여하는 베네수엘라의 엘 시스테마 운동을 통해서 볼 수 있다. 즉 공익을 위한 문화민주주의가 경제, 사회, 정치적 현상에 어떠한 동인이 되고 있는지 잘 보여주고 있다.

예술교육이 고급예술의 "원조" 나라라고 할 수 있는 문화선진국인 독일에서는 차세대 문화예술관객의 확보와, 사회적 배제의 방지를 위한 문화복지, 다문화사회에서 문화 간의 차이에서 오는 갈등의 해소, 미디어와의 융합 등을 위해 중요한 역할을 하고 있다.

독일과는 다른 문화적 환경에서 빈부의 격차와 가난으로 엄청난 사회적 문제를 함유하고 있는 베네수엘라와 같은 나라에서도 예술교육은 사회의 대변혁을 일으키는 내재된 원동력을 갖고 있다. 이 내재된 예술의 힘은 예술의 공적 가치로 평가받고 있다.

전 세계에서 반복되고 있는 사회적 배제현상 속에서 예술은 치유의 역할과 함께 문화예술교육까지 담당하며 사회의 새로운 원동력으로 작용하고 있다. 예술은 오늘날 일상생활 속에서 직접 참여하는 영역으로 전환되고 있고, 천부적인 재능을 가진 소수의 사람들만이 만들 수 있는 문화권력이 아닌 공적 가치를 추구하는 사회통합의 영역으로 향해 가고 있다. 문화적 평등과 사회적 공존을 전제로 한 시민이 주체가 된 예술은 더 나은 세상을 만드는 데 동인이 되고 있다.

엘 시스테마는 세계 각국의 개혁프로그램으로 확산되고 있고, 우리나라에서도 한국형 엘 시스테마를 표방하는 움직임이 도처에서 진행 중이다.[68]

1.3. 공익적 민간기관: 그립스 극장[69]

1.3.1. 소개

독일 그립스 극장은 전 세계적으로 널리 알려진 아동 청소년 극단이다. 1966년 "아동극장 라이히스카바레트(das Theater für Kinder im Reichskabarett)"가 서베를린에서 창단되었는데, 1972년에 쿠어퓌르스텐담(Kurfürstendamm)에 있는 포럼 극장(Forum-Theater)으로 이전하면서 그립스 극장이라고 이름을 바꾼다. '생각의 재미'라는 뜻으로 지은 "그립스(Grips)"라는 이름은 '빠른 이해력과 통찰력', '깨어 있는 지각', '재미있는 생각'을 의미하는 북부 독일어로, '위트 있는 이성', '재미있고 즐길 수 있는 생각의 방식'을 의미하기도 한다.[70] 그립스 극장은 1969년에 〈스토커로크와 밀리필리(Stokkerlok und Millipilli)〉라는 작품으로 세상에 알려지면서 극장의 역사가 본격적으로 시작되었다고 밝힌다.[71]

대표인 폴커 루드비히(Volker Ludwig)는 그립스 극장의 설립자로서 수많은 작품들의 대본을 써 왔다. 그는 68세대에 속하는 작가로서 68운동의 정신을 살려 시민들과 함께 사회비판적인 작품을 통해 사회문제에 대해서 소통하고자 극장을 설립한다. 1974년에 그립스 극장은 한자플라츠(Hansaplatz) 지하철역과 연결된 극장(Kino)으로 이사하게 된다.[72] 주 정부(Senat)의 도움으로 이 극장을 350명에서 400명의 관객을 수용할 수 있는 칸막이가 없는 벤치의자로 이루어진 극장으로 개축할 수 있었다.[73] 교통편이 편리한 당시 서베를린의 중심지로 이전한 그립스 극장은 더욱 많은 관객을 만날 수 있게 된다.

그립스 극장 설립 당시까지 서독에서의 아동극은 거의 대부분 동화 속의 아름다운 내용으로 꾸며졌다. 이에 반해 그립스 극장은 실질적인

사회문제들, 예를 들어 노인, 장애인, 이주민 등의 소외계층, 그리고 성, 환경, 교육, 실직, 마약, 제3세계의 문제를 다룬 작품을 만들어 혁신적이라는 평가를 받는다.74) 아이들의 삶과 환경에 대하여 면밀하게 조사하고 관찰하고, 아이들과 토론한 것을 토대로 그립스 극장은 사회문제를 다루는 사실적인 작품들을 제작한다. 아이들이 처한 사회적 곤경과 상황을 사실적으로 묘사하면서 반권위적인 메시지를 주고, 어른들에게는 아이들에 대한 책임감을, 아이들에게는 자의식을 키워 준다.75)

이러한 그립스 극장의 독창적인 작품들은 1970년대 초 서독의 아동극장에 새로운 바람을 불러일으켰다. 전통적인 성탄절 동화와 아동극의 고전들과 함께 그립스 극장의 반권위적이고, 정치적이며 사실주의적인 작품들은 서독의 아동극장의 새로운 형식으로 자리 잡는다.76)

그립스 극장은 자신의 욕구를 거침없이 표현하는 자의식 강하고 재치 넘치는 아이들을 다루어 어른들을 놀라게 하고, 아이들을 열광하게 만든다.77)

1975년에 70년대 오일 쇼크 이후 경기침체기에 청소년의 직업교육과 실업 문제를 다루는 〈머리 터질 거야(Das hältste ja im Kopf nicht aus)〉를 제작하여 청소년극을 발표하기 시작한다. 1980년에 68세대의 행보를 다루면서 독일 현대사를 조명하는 〈좌파 이야기(Eine linke Geschichte)〉로 성인극을 발표하면서 그립스 극장은 세대를 초월한, 그리고 다양한 사회계층을 아우르는 관객층을 가지게 된다.

그립스 극장은 사회문제를 새로운 시각에서 조망하게 함으로써 관객 간의 소통의 장을 열어 준다. 특히 그립스 극장은 사회 소외계층의 문제를 다룸으로써 사회 취약계층을 극장으로 불러들인다. 그립스 극장은 이러한 활동으로 대중적이면서 동시에 해방적인 극장(emanzipatorisches Theater)이라고 평가된다. 그러나 그립스의 작품은 비판적이고 진지하기만 한 것이 아니라 희망적인 메시지를 전달하면서 갈등을 해소하게 하는 웃음을 가져다준다. 그래서 그립스 극장은 관객이 환호하는 극장, 관객이 즐기는 오락극장(Unterhaltungstheater)이기도 하다.

그러나 이러한 사회비판적인 그립스 극장은 70년대 중반부터 보수당인 기민당(CDU)과 스프링어(Springer) 출판사와 같은 보수 언론으로부터 심한 비판과 제재에 직면하게 된다. 그들은 그립스 극장을 과격한 좌파 테러집단인 적군파와 같은 목표를 추구하고, 국고를 낭비하면서 공산주의 사상을 전파한다고 비판하며 극장의 지원을 중단할 것을 요구한다.78) 기민당이 통치하는 지역에서는 그립스 극장의 극을 올릴 수 없었고, 학생들의 극장관람을 금지하기도 했다.79) 이러한 탄압으로 인해 법적 공방으로까지 발전하였고, 이는 그립스 극장을 더욱 유명하게 만든다.80) 시민들과 국내외의 문화계 인사들은 이런 정당하지 못한 탄압에 대해 항의했고, 다양한 계층의 시민들은 그립스 극장을 위해 모금을 했다.81) 이는 관객들을 응집시키는 효과를 불러일으켰고, 오히려 정부로부터 더 많은 지원을 받게 되는 계기가 되었고,82) 또한 그립스 극장이 연극의 사회적 기능을 더욱 자각하는 기회가 된다. 이후 바이츠제커(Richard von Weizsacker)가 1981년에 베를린 시장이 되면서 이러한 선동적인 흑색선전은 잠잠해졌다.83)

그립스 극장은 70년대 중반부터 외국에서 초청을 받게 되고, 독일을 대표하는 극장으로서 괴테문화원의 후원을 받아 50여 개국에서 작품들을 소개하게 된다.84) 괴테문화원은 그립스의 작품들이 외국에서 상영되는 것뿐만 아니라 외국의 극단을 베를린에 초대하는 것에도 도움을 주어서 연극을 통한 문화교류가 가능하도록 지원한다.85) 국내에서는 잘 알려진 학전의 〈지하철 1호선〉 외에 〈모스키토〉, 〈고추장 떡볶이〉, 〈우리는 친구다〉, 〈슈퍼맨처럼!〉, 〈공룡이 된 빌리〉 등이 그립스 극장의 작품을 번안·연출한 작품으로 무대에 올려졌으며,86) 세계적으로 유명해진 그립스 극장은 베를린의 관광명소이기도 하다.87)

1994년에는 독일 복권 재단(Stiftung Deutsche Klassenlotterie)의 지원으로 극장을 확장하고 개축할 수 있었다. 이는 루드비히가 정치인들을 만나 열정적으로 설득시킨 성과였다.88) 2009년부터는 한자 플라츠에 있는 극장 외에 통일 후 새로운 중심지가 된 베를린 알렉산더 플라츠 근처에

있는 두 번째 극장, 그립스 미테 포데빌(Grips Mitte Podewil)에서 연극을 올릴 수 있게 된다.

〈그림 9〉 그립스 극장의 상징

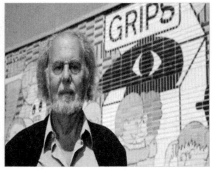

〈그림 10〉 그립스 극장의 대표 폴커 루드비히
(출처: 그립스 극장 홈페이지)

1.3.2. 조직운영

그립스 극장은 공익을 위한 비영리 민간극장으로 법적 형태는 유한책임회사이다.

그립스 극장에는 100여 명의 인원이 일하고 있는데 그중에서 60여 명이 정식으로 고용되었다.[89] 그립스 극장은 앙상블과 작가 극장(Ensemble-und Autorentheater)이다. 앙상블은 2015년 기준 13명의 배우, 2명의 연극고문, 19명의 기술자, 재단사, 소도구 담당자 등 스텝들, 5명의 연극교육자, 7명의 사무실 직원, 1명의 예술 감독, 1명의 대표로 이루어진다.[90] 그밖에 수납원대표(Leiterin der Kasse), 4년 계약직인 3명의 도제(Lehrling)와 1년 계약직인 2명의 실습생(Praktikant)이 있다.[91] 기술자들과 사무실 직원들은 무기한으로 계약하고, 배우, 연극고문, 연극교육자는 연극시즌 아홉 달 전에 서로 계약 해제를 통보할 수 있는 조건으로 계약한다.[92] 상호간에 큰 문제가 없으면 보통 계약은 자동 연장된다. 약 10명의 음악가들과 12명의 객원배우들에게는 공연당 임금이 지급되고, 계산대의 수납원과 로비 직원들에게는 시간당 임금이 지불된다.[93] 작가들은 독립적으로 일하고 있어 작품당 원고료를 받는다.[94] 작가에게 정해진 주제에 대한 대

본을 주문하면서 약 3,000유로 정도의 원고료를 한 번에 지불하거나 공연마다 수익금의 10~17%를 원고료로 지급하기도 한다.95) 구체적인 보수는 극장과 작가의 공연권(Aufführungsrecht)을 가지고 있는 출판사 간에 협상을 통해 결정된다.96)

보통 민간극장은 공공극장에 비해 보수도 낮고, 계약기간도 짧다.97) 하지만 그립스 극장은 명성도 높을 뿐 아니라 공공극장 수준으로 지불하기 때문에 배우들과 기술자들을 찾는 데는 어려움이 없다.98) 그러나 그립스 극장의 초임은 공공극장 수준이나 공공극장처럼 매해 급여를 인상할 수 없기 때문에 시간이 지나면 급여에 차이가 날 수밖에 없다. 20년 정도가 지나면 공공극장의 배우와 그립스 극장의 배우의 보수는 2배 정도 차이가 난다.99)

그립스 극장은 배역 할당, 공연 목록, 각종 계약 등 극장 운영의 중요 사안을 결정하기 위해 극장 내 구성원들과의 합의하에 위원회(Komitee)를 두고 있다. 위원회는 극장의 운영자들과 2년마다 다시 선정되는 앙상블의 대표들로 구성되며, 극장대표, 예술 감독, 극장교육자, 2명의 연극고문, 예술 사무국장(Leiter des künstlerischen Betriebsbüros), 그리고 4명의 배우, 1명의 기술자, 1명의 음악가로, 모두 12명으로 구성된다.100) 위원회는 한 달에 한 번 정도 열리고 위원의 2/3 이상이 동의해야 사안이 결정될 수 있다.101) 위원회의 결정은 모든 단원들이 참석한 총회(Vollversammlung)에서 수정될 수 있다.102) 그러나 각 분야를 대표하는 위원들로 위원회가 구성되었고, 위원회가 민주적으로 운영되기 때문에 위원회의 결정을 수정하기 위한 총회는 지금까지 열린 적이 없었다고 한다.103)

극장대표나 다수의 구성원이 원하면 총회가 개최되는데 총회는 보통 일 년에 3번 정도 정보교환을 위해 열린다.104) 그립스 극장은 1977년까지 일주일마다 열리는 총회에서 주요사안을 결정하다가 규모가 커지면서 그 이후부터 위원회를 운영하고 있다.105) 모든 구성원이 결정권을 행사하는 극단은 독일에서도 드문 예로,106) 그립스 극장에서는 주요 사안들이 민주적 절차를 밟아 결정되고, 구성원들은 극장의 이념과 가치를

공감한 사람들로 구성되어 있어 가족적인 분위기 속에서 협업한다.

1.3.3. 재원조성

그립스 극장은 1971년에 처음으로 주 정부로부터 6명의 배우, 1명의 기술자, 대표로 구성된 핵심적인 앙상블을 유지할 수 있는, 전체 예산의 30%에 해당하는 지원금을 받게 됨으로써 국가로부터 지원받는 민간극장에 속하게 된다.[107]

현재 약 400만 유로의 총수입 중 70%를 베를린 주 정부로부터 지원을 받고, 이 지원금은 인건비로 모두 지출된다.[108] 그립스 극장은 "기관지원" 중 "부족액 자금조달"이란 명목으로 지원을 받고, 이를 받기 위해서는 매해 신청서를 제출해서 승인을 받아야 한다.[109] 법적으로 명시된 예술의 자유를 보장해야 하기 때문에 내용은 간섭하지 않으면서 공적 지원이 이루어진다.[110]

공적 지원 외에 입장권 판매 등의 자체 수입이 25~30%이고, 나머지 2% 정도를 지원단체(Förderverein)나 기업으로부터 후원받는다.[111] 지출 항목을 살펴보면 70%의 인건비 외에 제작비가 20%이고, 임대료와 부대비용이 10%를 차지한다.[112]

그립스 극장은 85% 정도의 높은 관객 점유율을 보이고 있지만 청소년을 대상으로 하는 극장이기 때문에 입장료가 저렴하고, 공공극장처럼 충분한 지원을 받을 수 없기 때문에 만성적인 재정문제를 가지고 있다.[113] 1989년까지는 극장의 손해를 베를린의 주 정부가 메워 주었지만 통일 이후 더 이상 이러한 지원은 이루어지지 않는다.[114] "부족액 자금조달"이란 지원은 신청할 수 있는, 주 정부가 정하는 상한선이 있기 때문에 수입과 지출의 차이를 채워주지 못한다.[115] 루드비히는 위기 상황 때마다 대중매체를 통해 재정적 어려움을 호소하고, 정치인들을 설득하면서 어려운 시기를 넘겼다.[116]

그립스 극장의 작품이 많은 국가에서 재상연되지만, 저작권료는 작가들 개인에게 귀속되기 때문에 극장의 수입으로 연결되지는 않으며,[117] 그립스 극장은 세계 각국에서 초청 공연을 하여 이를 통해 극장의 명성

은 높일 수 있지만 재정적 수익이 발생하지는 않는다.[118]

그밖에 그립스 극장은 다양한 프로젝트를 진행할 때 후원을 받는다. 예를 들어 2007년에는 가스 회사 가작(GASAG)의 후원을 받아 "아동극작가경연대회(Kindertheater-Autoren-Wettbewerb)"를 개최했다.[119]

아동극장이기 때문에 성인극장보다 적은 지원금을 받고, 입장료가 저렴함에도 불구하고 독일극장들의 자체 수입이 15% 이상 되는 것이 드문 경우인 것을 고려하면[120] 자체 수입이 평균보다 높아 그립스 극장은 경제적으로 성공적으로 운영되는 극장이라고 평가할 수 있다.[121]

1.3.4. 작품 기획과 제작

1969년부터 2014년까지 그립스 극장은 117개의 작품을 독일 최초로, 그중 106개의 작품을 세계 최초로 무대에 올렸다.[122] 그립스 극장은 한 해에 평균적으로 300회의 공연을 하고, 아래와 같은 단계를 거쳐 한 해 보통 4개의 신작을 제작한다.[123]

1) 작가와 위원회가 어떤 주제의 극을 다룰 것인지에 대하여 합의한다. 보통은 교사와 학생들, 그리고 다양한 경로로 시민들의 의견을 참고하여 작가가 주제를 제안하고 극장의 위원회가 결정하여 작가에게 의뢰한다. 이때 작품의 감독과 무대장치가도 함께 정해진다.

현장 탐방, 관련 저서, 잡지, 영상물 등을 통해 주제에 관한 자료를 모으고, 연극교육자들의 경험을 듣고, 학생과 기자 등 주제와 관련된 다양한 사람들과 이야기를 나눈다.

2) 수집한 자료들을 어떻게 극으로 옮길지에 대한 고민을 통해 이야기의 구성을 정한다.

3) 심리학자, 학생, 교사 등 주제와 관련된 사람들의 조언을 얻어 구성을 현실에 부합하게 수정한다.

4) 구성이 확정되면 작가는 희곡을 쓴다.

5) 희곡이 완성되면 위원회는 극의 제작여부를 결정하고, 세부적인 사항에 관해 건의한다. 이때 앙상블과 작가가 배역과 감독에 대해서 의견을 제시

하고, 위원회가 최종적으로 결정한다. 배우들은 다양한 방법으로 자신의 역에 대해 연구하고, 극의 성격에 맞게 시연한다.

학생들을 초대해 몇 몇 중심적인 장면을 보여주면서 의견을 구하고, 의상과 무대 장치에 대해서도 조언을 얻는다. 이러한 활동을 통해 목표 관객을 제대로 설정했는지, 어떤 장면이 오해를 불러오는지, 어떤 장면이 흥미로운지에 대한 정보를 얻어 학생들의 반응에 따라 극을 최종적으로 수정한다.

6) 연기자들의 조언을 얻어 희곡을 수정한다. 마지막으로 학생들을 초대해 보여주고 반응을 관찰한 다음 극을 올린다.

7) 초연 이후 희곡을 인쇄해 관심 있는 관객들에게 판매한다.

8) 그립스 극장의 모든 작품을 관람하는 관객에게는 어떤 극을, 언제 상연하는지를 알리고, 나머지 잠재적 관객에게는 극에 대한 포스터와 비평을 보낸다.

1.3.5. 관객개발

자체수입 중에 입장권 판매의 비율이 가장 크기 때문에 관객을 얼마나 모집할 수 있느냐는 극장의 생존을 위해 중요한 과제이며, 그립스 극장 역시 점유율이 90% 이상 되어야 운영할 수 있다. 조사결과에 따르면 독일에서 연극의 관객을 모집할 때 미디어를 통한 광고보다 친구나 지인들의 개인적인 평을 통한 입소문이 효과가 크다고 한다.124) 특히 30세 이하의 젊은 관객은 보통 학교나 청소년센터와 같은 그들이 시간을 보내는 곳에서 친구들로부터 문화행사에 대한 정보를 얻는다.125)

그립스 극장은 68세대가 주축이 되어 설립된 극장이기 때문에 68세대가 교사로 활동하던 80년대에는 입장권이 매진되었으나 68세대가 은퇴하고 세대교체가 이루어지자 관객의 수가 점차 줄게 된다.126) 통일이 된 후 구동베를린 지역의 학교 교사들은 학생들을 극장에 데려오는 것에 익숙하지 않았기 때문에 관객 수는 더욱 감소된다.127)

관객 수는 통독 이후 더욱 감소하게 되어 연극시즌 1995/96년 9월에는 급기야 관객 수가 적어 11개의 공연을 취소해야 했다.128) 그립스 극장은

이 어려운 시기에 예산을 감축하지 않고 교육과 홍보활동을 위해 한 사람을 더 고용하는 적극적인 경영을 하였고,129) 연극교육 담당자들은 학교를 찾아가 공연도 하고 교사들을 대상으로 설문조사도 하여 관객모집을 위한 방안을 마련하였다.130) 〈1호선(Linie1)〉의 성공으로 80년 중반 이후 성인극에 치중한 결과, 학교와의 협업이 감소하고 교사와의 유대관계도 미약해진 것을 학내 활동을 통하여 깨닫게 된다.131) 그립스 극장은 "그립스와 학교(GRIPS & SCHULE)"라는 활동을 통해 한 달에 한 번씩 만나 교사와 연극제작자 간의 토론을 하고, 교사들을 공연시사회에 초대하여 대화를 나누면서 교사들과의 관계를 구축했다.132) 청소년 극장은 학교와 긴밀한 협조체제를 가지는 것이 중요하고, 이러한 협력은 연극교육을 통해 이루어진다.133) 그립스 극장에서도 학교와 함께 하는 연극교육자들의 활동이 관객모집에서 중요한 역할을 한다.

그립스 극장은 연극을 관람한 후에 학생들이 연극을 이해하는 데 도움을 줄 수 있고 학교에서도 활용할 수 있는, 적게는 몇 십 쪽, 많게는 100쪽이 넘는 학습교재(Nachbereitungsheft)를 발행한다. 이러한 학습교재는 교사들과 함께 제작한다. 그립스 극장이 학습프로그램(Nachbereitungsprogramm)도 제공한다. 교재는 학습목표, 교실에서 직접 시연해 볼 수 있는 대본, 연극에 대한 주제별 분석, 주제와 연관된 자료들, 주제와 연관된 저서들에 대한 소개로 이루어진다.134) 학생들이 실습과 놀이를 통해 생활 속에서 사회비판적인 의식을 키우고, 자신의 소신에 따라 행동을 할 수 있도록 지원한다.135) 연극과 관련한 학습교재의 제작에 있어서 그립스 극장은 선구자적인 역할을 했다고 할 수 있다.136)

1992년부터 그립스 극장은 1년에 약 150번 정도 학교를 방문해 역할극을 통해 학생들이 연극의 인물을 이해하도록 돕고, 작품에 대해서 학생들과 이야기를 나누는 프로그램을 운영한다.137) 이러한 연극관람 후 작업을 통해 극이 목표했던 효과를 거두고, 학생들과 그립스 극장의 결속력도 다진다.138) 관객 개발은 수치상으로 관객의 수를 늘리는 것뿐

아니라 관객의 예술 향유에 따른 태도 변화도 중요한 요소이다. 그립스 극장은 관람 후 작업을 통해 관객이 연극을 더 잘 이해할 수 있도록 돕고, 이러한 이해가 삶의 변화도 가져오도록 한다.

1996년부터는 "아동·청소년극센터(Kinder-und Jugendtheaterzentrum)"와 "향상교육과 학교발전을 위한 베를린 교사회(Berliner Lehrerinstitut für For- und Weiterbildung und Schulentwicklung)"와 함께 그립스 극장에서 교사를 위한 교육이 이루어진다.139) 여기서 교사들은 어떻게 거리에서 이야기를 발견해 무대에 올릴 수 있는지, 즉 희곡 작법과 감독에 대한 기본 지식을 쌓게 된다.140)

그립스 극장은 다양한 문화적 배경을 가진 청소년들이 일주일에 한번 씩 만나 연극을 만들어가는 "청소년 클럽 반다 아기타(Jugendclub BANDA AGITA)"를 운영한다.141) 이러한 작업을 통해 얻은 소재들은 그립스 극장의 정규극을 위해 활용된다. 경제적으로 어려운 학생들이 적어도 일 년에 한번 그립스 극장을 방문하도록 하는 프로젝트 "그립스 열기(Grips Fieber)"를 진행한다. 또한 아동들의 심리적 자신감을 찾아주는 프로젝트 "보물찾기(Schatzsuche)"를 수행하고, 연극교육을 실시하는 "그립스 공작소(Grips Werke)"를 진행한다.142)

그립스 극장은 이러한 다양한 교육 활동을 통해 청소년들과 함께 호흡하고, 학교와 긴밀한 관계를 맺고 있으며, 이는 관객모집에 있어 중요한 역할을 한다.

1.3.6. 성공요인

국내외에 널리 알려진 그립스 극장은 베를린에서 성장한 시민들에게는 어린 시절의 중요한 부분을 차지하는 인지도 높은 민간극장이다. 극장의 성공요인을 아래와 같이 분석할 수 있다.

첫째, 관객의 문제를 사실적으로 묘사하는 개혁적이고 창의적인 질 높은 작품이다. 그립스 극장의 작품들은 지금까지 있었던 전통적인 작품

과는 달랐기 때문에 큰 화제를 불러일으켰고, 수준 높은 작품이었기 때문에 권위 있는 상을 수상하고, 세계 여러 나라에서 각색되었다.

그립스의 작품들은 관객이 가지고 있는 문제, 특히 아동과 청소년 그리고 소외계층의 문제를 사실적으로 묘사했기 때문에 관객의 공감대를 형성했고, 시민들에게 큰 반향을 불러일으켰다. 루드비히는 청소년들에게 사회적 판타지로 문제를 해결할 희망을 줄 수 없으면 문제극을 쓰지 않는다고 밝힌다.143) "불후의 그립스 낙관주의(unsterblicher GRIPS-Optimismus)"라고 지칭되는 희망을 주는 결말이 소화하기 어려운 문제들도 즐길 수 있게 한다.144) 구체적 유토피아(konkrete Utopie)를 제시하면서 그립스 극장은 "용기를 주는 극장(Mutmach-Theater)"이라는 명칭을 얻는다.145) 그립스 극장은 문제 해결의 가능성을 보여주는 사회적 영향력이 있는 사실적인 극으로 아동 청소년극장이 공연예술분야에서 합당한 지위를 확보하는 데 큰 역할을 한다.

둘째, 진지한 문제를 다루고 있지만 작품이 재미있고 유쾌하다. 그립스 극장의 작품들은 관객의 공감과 더불어 열렬한 반응을 불러일으켰다. 모순적인 상황에서 만들어지는 웃음과 유쾌하게 해소하는 기능을 하는 유머는 작품들의 중요한 요소이고, 라이브로 연주되는 음악은 메시지를 분명하게 전달하는 역할을 할뿐 아니라 관객의 흥을 돋우어 연극을 축제처럼 만든다.

셋째, 관객과의 끊임없는 소통을 통해 수행하는 사회적 기능이다. 그립스 극장이 좌파의 이념을 표현해 우익 정당과 언론으로부터 비판을 받으면서도 정부의 지원을 얻을 수 있었던 것은 관객의 전폭적인 지지가 있었기 때문이다. 그립스 극장은 관객을 단지 공연장에서만 만나는 것이 아니라 다양한 활동을 통해 관객과 소통한다. 연극교육과 사회문제에 목소리를 내는 다양한 캠페인의 주축이 되면서 사회문제를 토론할 수 있는 장을 마련한다.

넷째, 극장이 성공적으로 운영되고 있다. 대표인 루드비히는 위기가 있을 때마다 적극적으로 정치인들과 소통하고 대중 매체를 통해 극장의 문제를 알렸다. 그의 헌신적인 리더십과 신념은 구성원들이 결속할 수 있는 구심점을 마련했으며, 또한 민주적인 극장 운영은 모두가 가족처럼 느끼면서 자유로운 분위기에서 함께 협조할 수 있는 토대가 된다.

1.3.7. 문화민주주의와의 연관성

루드비히는 "우리는 모두를 위한 문화를 만들려는 목표를 이루기 위해 극장으로 갔다. 그렇지 않았다면 극장에 가지 않았을 것이다."146)라고 극장 설립의 목적이 문화민주주의에 있음을 밝힌다. 그립스 극장은 교양시민들만이 방문하는 극장이 아닌 소외된 계층의 문제를 다룸으로써 평소에 연극을 보러 가지 않은 사람들이 찾는 극장을 목표로 한다.

그립스 극장의 전신인 사회문제를 풍자하는 카바레트에서 아동 청소년을 대상으로 하는 극장으로 전향한 것도 당시는 아이들의 욕구가 억압되고 무시되는 상황이었기 때문이다. 또한 사회변화를 위해 아동 청소년 의식변화가 중요하다고 생각하였기 때문이다.

그립스 극장은 아동과 청소년들이 활동하는 유치원, 놀이터, 학교, 가족, 청소년센터, 클럽, 협회 등을 방문하여 그들과 직접 대화를 나누고, 그들의 문제와 욕구가 무엇인지에 대해 철저하게 조사하여 작품을 제작한다. 그리고 아동 청소년들에게 공연을 보여주고 그들에게 조언을 구하여 수정 보완하면서 제작과정에 그들을 참여시킨다. 가정이나 학교에서 금기시하는 문제를 다룸으로써 그립스 극장은 사회에 대한 비판의식을 키우고, 부당한 억압으로부터 저항할 수 있는 방안을 마련하도록 고무한다.

또한 체험위주의 연극교육을 통해 교육적 의도를 주입하는 것이 아니라 스스로 생각하도록 유도함으로써 그립스 극장은 아이들이 자의식을 키우고 자신의 감정을 표현할 수 있도록 한다. 이러한 아동 청소년들을 대상으로 하는 연극교육은 연극을 이해하는 능력을 키우고, 연극을 통해 사회적 문제를 성찰하고 표현할 수 있는 문화적 능력을 배양하는 것이다.

독일에서 문화민주주의의 이론적 토대를 제공한 힐마 호프만도 문화

민주주의의 실현을 위해 소외되는 계층 없이 문화적 능력을 배양하는 아동 청소년 연극의 중요성을 강조하는데 그립스 극장은 이러한 이념을 공유한다고 할 수 있다.

그립스의 많은 작품들은 여성해방주의적 관점에서 남녀관계를 다룬다. 예를 들어 그립스 극장의 대표작인 〈오늘부터 네 이름은 사라야(Ab heute heisst du Sara)〉와 〈로자(Rosa)〉는 여성이 주인공인 작품들이며, 그립스 극장의 많은 작품에서 자의식 강한 여성은 중요한 역할을 한다.

또한 그립스 극장은 부랑자, 노동자, 외국인, 노숙자 등의 문제를 다룬다. 그립스 극장의 대표작인 〈1호선〉은 이러한 사회 소외계층의 모습을 그린다. 그립스의 작품들은 이러한 소외계층의 문제를 철저한 사전조사에 의거해 사실적으로 묘사할 뿐만 아니라 문제를 해결하는 과정을 그리기 때문에 그립스 극장은 "용기를 주는 극장"이라는 명칭을 얻는다.147)

그립스의 작품들은 진지한 사회문제를 다루고 있지만 모순적인 상황에서 만들어지는 웃음과 유쾌하게 해소하는 기능을 하는 유머는 작품의 중요한 요소이다.

그립스 극장은 학교를 찾아가 연극교육을 수행하고, 사회문제와 관련한 다양한 캠페인의 주축이 되면서 사회문제를 토론할 수 있는 장을 마련한다.

그립스 극장은 베를린의 피난민 상담소(Flüchtlingsrat)와 함께 피난민 아동들의 체류와 교육권을 요구하는 "여기 남은(Hier Geblieben)"이란 캠페인을 펼친다. 그리고 보스니아 아이의 추방을 막은, 실제 있었던 이야기를 연극으로 2005년에 제작하였다.148) 그 이전인 2000년에는 〈멜로디의 반지(Melodys Ring)〉라는 작품에서 베를린을 배경으로 피난민 문제를 다루었다.

그립스 극장은 소외계층을 극의 제작에 적극적으로 참여시켜 청년실업, 마약중독, 동서 문제, 이주노동자 문제, 가족문제 등 그들의 문제를 사실적으로 다룸으로써 사회에 알린다. 나아가 이러한 문제방안을 제시

하여 해결에 희망을 주는 극장의 사회적 기능을 실현한다.

공연을 관람한 아이들은 공연이 끝나면 공연과 연관하여 자신들의 문제들에 대해서 서로 이야기하기 시작한다.[149] 그립스 극장은 관객으로 하여금 단지 공연을 관람하게 하는 것이 아니라 공연을 계기로 함께 토론하고, 함께 정치적 활동에 참여할 수 있는 장을 마련한다.

1.3.8. 정리

독일극장경영은 예술의 사회적 역할을 강조하면서 대부분 공적 지원에 의존해서 이루어진다. 법적으로 명시된 예술의 자유를 보장해야 하기 때문에 공적 지원은 내용적으로 간섭하지 않으면서 이루어져, 예술의 자율성을 보장하면서 국가의 문화에 대한 공적 책임을 수행한다고 할 수 있다. 독일극장은 때문에 영리 목적에 치우치지 않고 문화적으로 가치 있는 작품을 제작할 수 있다.

그립스 극장은 68세대들에 의해 문화민주주의를 구현하고자 설립된다. 그립스 극장은 소외계층을 극의 제작에 적극적으로 참여시켜 청년실업, 마약중독, 동서 문제, 이주노동자 문제, 가족문제 등 그들의 문제를 사실적으로 다룸으로써 사회문제를 알리고, 나아가 이러한 문제의 해결에 희망을 주는 극장의 사회적 기능을 실현한다. 이러한 그립스의 활동은 연극을 통해 더 나은 세상을 만들 수 있다는 신념에서 비롯된다.

그립스 극장은 예술가 중심의 예술이 우선되는 경영과 구성원 모두가 동등한 위치에서 협력하는 민주적인 조직 운영을 한다. 극장교육을 통해 일선 학교와 밀접한 관계 속에 관객 모집에 성공하여 비교적 높은 자체 수입을 올리면서 경제적으로도 성공한 극장이라고 할 수 있다.

그립스 극장의 극을 각색하여 만든 한국의 〈지하철 1호선〉의 예에서도 볼 수 있듯이 그립스 극장이 다룬 소외계층의 문제는 전 세계적인 공감을 얻어 낸다. 괴테문화원의 지원으로 해외에서 그립스 극장의 극을 상연하게 됨으로써 독일의 현실을 알리고, 독일의 개방적이고 민주적인 문화를 전파하는 데 기여했다고 할 수 있다.

하지만 그립스 극장도 독일의 다른 극장들처럼 새로운 문제들에 직면

해 있다. 전체적으로 공연예술에 대한 지원이 감소되었고, 영상이나 디지털매체의 발전으로 극장관객과 이에 따른 극장 수도 감소하고 있다.150) 변화하는 사회적 현실에 대처하는 극장 자체의 개혁도 필요하고, 지원시스템의 보완도 요구된다.

시민들의 세금으로 지원되는 공적 지원이 주를 이루는 독일의 극장경영시스템에서 문화민주주의는 모든 극장의 과제라 할 수 있다. 가능한 다수의 사람들이 문화적 혜택을 누릴 수 있도록 변화에 둔감한 공공극장에 지원을 집중하는 것에서 벗어나 새로운 개혁을 시도하는 민간극장에도 지원을 늘리는 것이 요청된다.151) 공공극장과 민간극장의 협업과 상호협조도 다각적인 방법으로 시도되어야 할 것이다.152) 정책자나 전문가에 의해 정해지는 것이 아니라 다양한 계층의 시민들의 요구가 반영되는 예술경영이 가능하기 위해서는 예술경영자와 시민들의 소통, 그리고 예술경영자와 예술정책을 담당하는 정치가와 전문가들의 소통이 지속적으로 이루어져야 한다.

1.3.9. 작품
여기서는 그립스 극장의 문화민주주의를 어떻게 작품을 통해 실천하는지 살펴보기 위해 최초의 청소년극 〈머리 터질 거야〉, 최초의 성인극 〈좌파 이야기〉 그리고 최고의 흥행작 〈1호선〉과 이를 성찰한 〈2호선-악몽〉을 소개한다.

1) 청소년극 〈머리 터질 거야〉153)
폴커 루드비히와 데틀레프 미헬(Detlef Michel)이 함께 쓴 〈머리 터질 거야〉는 70년대 석유파동 이후 경기침체기에 하웁트슐레(Hauptschule)154) 학생들이 학교와 가정에서 겪는 문제와 청소년실업이 심각한 시기의 직업문제를 다룬다. 이 작품은 학생들의 삶을 관찰하고 이들과 대화하면서 얻은 정보를 토대로 청소년들의 문제를 현실감 있고 사실적으로 보여주고자 노력한다. 이 작품의 등장인물들은 허구적인 인물들이 아니라 가장

<그림 11> <머리 터질 거야>의 한 장면

(출처: 그립스 극장 홈페이지)

전형적인 학생, 부모, 교육자의 모습을 보여준다.155) 배우들은 학교, 청소년회관, 클럽 등에서 모델이 될 만한 학생들의 복장, 행동과 태도, 언어와 말투를 조사하고 연구하여 연기했다.156) 이러한 노력 덕분에 학생들보다 두 배나 나이가 많은 배우들이 연기했음에도 불구하고 관객들은 그들이 어느 학교에 다니는 학생들이냐고 묻기도 하였다고 한다.157)

이 작품은 그립스 극장이 처음으로 선보인 청소년극으로서 홍행면에서 대대적인 성공을 거두어 텔레비전 방송을 위해 녹화되었을 뿐 아니라 LP판으로도 판매되었다.158) 1975년 그림 형제 상(Brüder-Grimm-Preis)과 노동조합에서 수여하는 문화상(DGB-Kulturpreis)을 수상하고, 1976년에는 베를린 연극 모임(Berlin Theater Treffen)에 초대받을 정도로 작품성을 인정받았다. 이 모임에는 서독연극 시즌 중 공연된 10편의 걸작이 초대되었는데 <머리 터질 거야>는 최초로 초대받은 청소년극이었다.159) 이로써 성인극과 청소년극의 간극이 좁혀지고, 그립스 극장이 독일을 대표하는 극장으로 인정받게 된다.160)

여기서는 가족과 학교에서 청소년들이 가지고 있는 문제들, 그리고 직업과 관련된 문제들에 초점을 맞추어 그립스 극장의 청소년극 〈머리 터질 거야〉를 분석하고, 해방적인 극장을 표방하는 그립스 극장이 이러한 문제에 어떻게 대처할 것을 제안하는지를 고찰한다. 이러한 분석을 통해 그립스 극장의 작품을 소개하고, 70년대 독일 청소년들이 가지고 있던 문제들을 구체적으로 인식할 뿐 아니라 청소년 실업문제가 사회문제로 대두되고 있는 우리의 현실을 반추하고자 하는 것이 이 글의 목적이다.

(1) 가족

14장 중 4장은 코바레브스키(Kowalewski) 가족의 집이 무대인데, 이 가족의 분주한 아침을 보여주는 장면으로 연극이 시작된다. 장거리 트럭 운전사인 아버지 칼(Karl)과 반나절 일을 하는 엄마 엘자(Elsa), 그리고 우체국에서 도제로서 일하고 있는 17살 크라우스 디터(Klaus-Dieter), 하웁트슐레에 다니고 있는 15살 토마스(Thomas)와 13살 마르티나(Martina)가 좁은 공간에서 함께 살고 있다.

함께 방을 쓰고 있는 크라우스와 토마스는 서로를 경쟁상대로 여기며 시기하고, 둘 사이에는 늘 서로를 조롱하는 거친 말이 오간다. 크라우스는 토마스가 없을 때 토마스의 여자친구 자비네(Sabine)가 오자 그녀가 방심한 틈을 타 그녀의 허락 없이 키스를 시도해 동생의 마음을 상하게 한다. 서로 화장실을 먼저 쓰기 위해 다투고, 마르티나가 듣는 음악 때문에 두 형제는 짜증내면서 서로에 대한 욕설과 비방으로 아침이 시작된다. 첫 장의 마지막에 가족 모두가 부르는 노래 "밖으로, 단지 여기서 밖으로(Raus, nur raus hier)"는 가족구성원들이 집에서 느끼는 분노와 좌절을 표현한다.

밖으로! 단지 여기서 밖으로!
이 마구간에서 밖으로!
계속해서 소음과 싸움

잔뜩 토한 계단

밖으로! 단지 여기서 밖으로!

이 감옥에서 밖으로!

나는 여기서 더 이상 견디지 못한다!

나는 여기서 나가고 싶다![161] (207)

오랜만에 일을 마치고 집에 돌아온 칼은 식탁에 저녁이 차려져 있지 않자 화를 낸다. 일을 하면서 집안일을 돌보고 아이들 양육까지 책임지고 있는 엘자는 칼과 마찬가지로 일을 하고 돌아왔음에도 불구하고 남편의 비위를 맞추느라 여념이 없다. 어렸을 적에 가끔 장거리 운행에 아이들을 데리고 갔던 아버지는 아이들에게 예전엔 흥분되는 모험을 경험할 수 있는 일을 하는 영웅이었다. 하지만 이제 아이들은 아버지가 삶에서 별다른 것을 이루지 못한 실패자라는 것을 알고 있다. 불만에 가득 찬 아버지가 가족에게 군림하려는 태도가 아이들에게는 짜증스럽기만 하다.

칼은 아이들이 성장했다는 것을 인식하지 못하고 아이들을 위해 동물인형을 선물로 가지고 온다. 그는 크라우스를 "공무원아첨꾼(Beamtenarsch)"이라며 아들이 하는 일을 하찮게 여기고, 토마스가 미래를 어떻게 계획하는지 이야기하자 쓸데없는 일이라고 비웃는다. 그리고 마르티나가 저녁 식사 시간에 돌아왔음에도 불구하고 늦게 돌아왔다고 꾸짖는다. 오랜만에 집에 온 아버지는 아이들에게 질책만 하고 아이들도 그런 아버지가 반갑지 않다. 코바레브스키 가족은 모두 불만에 차 서로를 이해하지 못하고 무시한다.

이 작품에는 토마스 또래의 네 명의 다른 학생들이 등장하는데 이 학생들의 사정도 이보다 낫지 않다. 공부를 잘하는 자비네는 교육자가 되고 싶지만 그녀의 부모는 그녀가 계속 공부하는 것을 허락하지 않는다. 찰리(Charlie)와 슈눌리(Schnulli)는 일어나자마자 맥주를 찾는 알코올중독자인 아버지에 대해서 함께 노래한다. 찰리의 어머니는 찰리가 직업실습을 하면서 문제를 일으키자 집에 들어오지 말고 보호시설에 가라고 한다.

이렇게 하웁트슐레 학생들의 부모들은 생활고에 찌들어 있고, 학생들

은 부모들로부터 인정과 후원을 받지 못한다. 그들에게 집은 안식처가 아니라 떠나고 싶은 불쾌한 굴레일 뿐이다.

(2) 직업

등장인물 중 다섯 명이 하웁트슐레 9학년 학생들로 몇 달 후면 학교를 졸업하고 직업 세계에 들어서게 된다. 이들에게 3주 동안의 직업실습 자리를 제공하기 위해 학교에서 직업상담사와의 상담이 진행된다.

도리스(Doris)는 비서, 찰리는 자동차 수리공, 토마스는 TV 리포터, 자비네는 교육자가 되고 싶지만 이들이 원하는 직업의 도제 자리는 없다. 이들이 학교를 더 다니거나 대학 입학의 자격요건이기도 한 김나지움의 졸업시험 아비투어(Abitur)를 합격해야 이러한 직업의 기회가 제공된다. 하지만 이들은 학교를 더 다니고 싶은 마음이 없을 뿐만 아니라 대부분의 학생들에게는 여건도 허락되지 않는다.

직업상담사는 토마스가 TV 리포터가 되고 싶다고 하니 왜 백만장자가 되려고 하지 않느냐고 반문하고, 사비네가 교육자가 되고 싶다고 하니 왜 의사가 되려 하지 않느냐면서 이들의 꿈을 허황되다고 비웃는다. 그리고 상담사는 이들의 꿈과 전혀 상관이 없는 실습 자리를 소개한다. 찰리와 토마스에게는 빵집을 소개하고, 도리스에게는 견습사무원 자리를 알선해 주고, 자비네에게는 점원 일을 제공한다. 그나마 도제 자리를 제공할 수 있는 것은 빵집뿐이고, 나머지는 모두 임시고용직이다.

슈눌리는 이러한 상황에서 학생들에게 남은 것은 "경찰 아니면 범죄자(Bulle oder Bruch)"가 되는 길밖에 없다고 직업상담사에게 말한다. 그리고 그는 학교에서 제공하는 직업실습 자리를 거절한다. 기업들이 그들을 지불할 필요가 없는 일손 정도로 생각하고, 그들에게 어차피 도제 자리를 제공하지 않을 것이기 때문에 직업실습은 사기라고 말한다. 그리고 그의 이러한 생각이 옳았다는 것이 후에 밝혀진다.

서독은 1950년대 경제 기적에 이어 1967년 경제 불황에서 벗어남으로써 다시 한 번 저력을 과시했지만, 1970년대에 들어서 다시 경제위기를

맞는다. 경기불황에도 불구하고 인플레이션이 지속되는 이른바 스태그플레이션이 지속되면서 고물가는 수요부진과 함께 불경기를 야기했다.162) 스태그플레이션의 원인은 수입인플레이션으로 생산성을 웃도는 고임금과 생산비용의 상승이었다.163) 1960년대 후반기부터 시작된 탈공업화와 함께 1950년대의 경제 기적이 안고 있었던 이러한 잠재적, 구조적 문제가 분출되어 실업문제가 대두되기 시작했다.164)

또한 1973년 석유파동은 세계적인 경제위기를 가져오고, 독일에서 완전고용의 시대는 끝나게 된다. 출생률이 높은 세대는 직업시장에서 넘쳐나고, 생산방식의 자동화는 감원을 가져온다.165) 증가하는 세계시장에서의 경쟁은 생산을 제한하게 하고 성장률을 감소시킨다.166) 70년대 중반부터 실제 임금 상승도 둔화된다. 1966년부터 75년까지의 시기에 30% 이상의 임금 상승이 있었다면, 1975년부터 89년 사이에 상승률은 13%에 불과하다.167)

이러한 경제 상황의 최대 피해자는 사회적 약자이다. 레알슐레(Realschule)와 김나지움(Gymnasium) 학생들도 도제 자리를 찾게 되니 하웁트슐레 학생들에게는 기회가 주어지지 않는다.168) 이 작품에서도 대부분의 기업들이 10학년에 있는 학생이거나 아비투어를 마친 학생에게만 도제 자리를 제공함으로써 하웁트슐레 9학년인 등장인물들에게는 제대로 된 일자리가 제공되지 않는다.

찰리와 도리스는 백화점에서 스프레이 용기에 가격표를 붙이는 일을 하게 된다. 업무에 대해서 무엇인가 배울 것이라고 기대했던 학생들은 그들이 무급 노동력으로 이용당하고 있다는 것을 인식하게 된다. 삼 주 동안 동일한 일을 반복하면서 화가 난 찰리는 고의로 잘못된 가격표를 붙이고, 이를 알게 된 지점장은 이러한 "범죄행위(Kriminelle Handlung)"(236)를 교장인 가블러(Gabler)에게 알린다.

실제로 당시 직업실습에 대한 학생들의 보고에 따르면 몇 몇 학생들은 실습을 하면서 새로운 경험을 하고 직원들과 친분도 쌓고, 그들이 가지고 있는 어려움도 함께 체험했지만 대부분 학생들은 반복되는 단순 노동

을 하면서 무엇인가를 새롭게 배우지 못했다고 한다.169)

이러한 실습에 저항한 찰리는 당장 범죄자로 낙인찍히게 된다. 실업은 청소년을 마약에 빠지게 하거나 범죄자로 만들고, 범죄자는 일자리를 얻을 수 없게 되어 악순환은 반복된다.170) 실업은 당시 일부 청소년의 문제가 아니라 청소년 전체에 해당하는 문제였고, 이는 청소년들에게 물질적, 정서적인 부담을 가져다주었다.171)

(3) 학교

학교 교장인 가블러는 학교와 자신에 대한 어떤 비판도 인정하지 않는 권위적인 사람이다. 학생들을 무시하고 문제가 있을 때 학생입장에서 생각하지 않고 행정적인 조치를 취한다. 가블러는 학생들에게 "실업도 좋은 면이 있다! 즉, 이제 옥석을 가리게 한다!"(237)라고 말하면서 실업의 원인이 사회적 상황이 아닌 개인의 무능력에 있다는 생각을 드러낸다. 학생들에게 일자리를 제공하지 못하는 책임을 가블러는 학생들에게 전가하는 것이다.

가블러는 백화점에서 문제를 일으킨 찰리를 다른 학급으로 옮기도록 명령한다. 그리고 담임선생인 헬가 슈미트(Helga Schmidt)에게 묻지도 않고 이 사실을 찰리의 어머니에게 알려서 찰리는 집에서 쫓겨나게 된다. 슈미트는 의미 없는 단순 노동을 시키면서 아무것도 가르치지 않은 백화점을 비판하면서 찰리의 편에 서서 교장의 결정에 반대한다.

그녀는 토마스가 학교에 오지 않자 친히 집에 찾아가는, 학생들에게 애정이 많은 열성적인 교사이다. 크라우스가 슈미트에게 동생이 보는 포르노 잡지를 보여주자 "학생들이 그들의 자유 시간에 무엇을 읽는지는 그들의 문제다."(206)라고 말할 정도로 진보적이고 개방적인 교사이다. 그녀는 학생들이 일자리를 찾기 힘든 것은 그들의 책임이 아니고 인간의 욕구가 아닌 이익만을 목표로 하는 자본주의 시스템의 문제라고 학생들에게 설명한다. 이런 이론적인 설명이 지루하게 느껴지는 학생들은 건성으로 듣지만 그녀의 말을 기억한다. 토마스는 직업실습을 하면서 모두가 도제 자리를 얻을 수 없는 원인이 자본주의 시스템에 있다고 선

생님에게서 들은 것을 직장상사에게 말한다. 이 사실이 교장의 귀에 들어가 슈미트는 수업을 정치화하고 공공연하게 공산주의 음모를 퍼뜨린다고 비판받는다.

가블러는 학생들을 학교의 규율에 순응하게 하여 조용히 질서를 지키게 하는 것이 교육자의 의무라고 생각하는 데 반해, 슈미트는 학생들이 비판적으로 사고하고 연관관계를 이해하고 원인을 파악하여 자신들의 의견을 표현하고 행동하도록 가르치는 것이 교육자의 소임이라고 생각한다. 그녀는 토마스의 아버지에게 소신껏 가르칠 수 없는 상황에 대해 "연관관계를 깨닫고, 그들의 비참함의 원인을 간파하고 거기서 결론을 이끌어 내는 것. 하지만 이런 것들은 교과과정에 없지요 [...] 반대로 그것은 규율이 없는 것으로 치부되고 나쁜 성적으로 처벌받지요"(253)라고 설명한다.

교사는 슈미트처럼 공무원의 의무를 수행하고 학교규율을 지킬 것인지, 아니면 학생의 편에 서서 교육자로서 소임을 다할 것인지 사이에서 갈등하게 된다.172) 교사는 학생들을 위해 적극적으로 개입할 것인지, 아니면 체념하고 규율에 예속될 것인지를 결정해야 한다. 슈미트가 부르는 노래 "하웁트슐레 선생님(Hauptschullehrerin)"은 이러한 교사의 현실을 묘사하고 있다.

환상을 잔뜩 안고
여기 너의 길에 첫 발을 내딛는다.
생각한다, 신뢰와
솔직함 그리고 아름다운 말로
기적을 이룰 수 있을 것이라고

그러나 단지 비웃음만 사고
너의 학급은 배척하고
그 다음에 사랑하는 이들은 조언한다:
아가씨, 저쪽으로 가세요.

그때 누군가에게는 경고가 떠오른다.
전혀 그렇게 틀리지 않는
현명한 단어, 그리고 이미
- 공산주의자다! (248)

이 노래는 열정을 가지고 노력하면 무엇인가를 이룰 것이라고 생각하고 교사가 되었으나 학생들로부터는 신뢰를 얻지 못하고, 학교교장으로부터는 공산주의자라고 의심받는 슈미트의 어려운 상황을 표현한다.

(4) 해방적 연극
그립스 극장은 극단과 관객 사이의 생생한 의사소통에서 출발하여 관객이 극에 동참하여 사회문제를 새로운 시각으로 조망하게 함으로써 관객의 의견과 의식을 바꾸는 것을 목표로 한다. 구조적 모순에 대한 인식과 계몽을 목표로 하며 궁극적으로 사회개혁을 통한 인간 해방을 지향한다.[173] 따라서 그립스 극장은 대중적인 동시에 해방적인 극장이라고 불리며, 이러한 그립스 극장의 특징은 19세기 비판적인 민중극과 브레히트의 교육극의 전통을 이은 것이다. 그러나 그립스의 작품은 비판적이고 진지하기만 한 것이 아니라 갈등을 해소하게 하는 웃음을 가져다준다. 모순적인 상황에서 만들어지는 웃음과 유쾌하게 해소하는 기능을 하는 유머는 그립스 극장 작품들의 중요한 요소이고, 라이브로 연주되는 음악은 메시지를 분명하게 전달하는 역할을 할뿐 아니라 관객의 흥을 돋운다. 그래서 그립스 극장은 관객이 환호하는 극장, 관객이 즐기는 오락극장이기도 하다. 모든 계층의 관객과 긴밀한 작업을 하면서 관객으로 하여금 단지 공연을 수동적으로 관람하게 하는 것만이 아니라 공연을 계기로 함께 토론하고 정치적 활동에 참여하게 한다. 이로써 그립스 극장은 공연장을 소통의 장으로 제공하고, 이를 통해 정치적 민주주의 실현에 기여한다.
　이러한 그립스 극장의 특징은 68운동과 연관이 있는데, 월남전 반대, 서구 자본주의 반대, 서독 사회의 권위주의 타파 등의 68운동의 구호들

은 그립스 극장이 공유하는 이념들이다. 이러한 기본 이념으로 인해 그립스 극장은 70년대 스프링어 출판사와 같은 우익 신문사나 우익 정당들로부터의 심한 비판과 제재에 직면한다. 그들은 그립스 극장이 국고를 낭비하면서 정신적으로 방어능력이 없는 아이들에게 급진적인 좌익사상을 전파한다고 비판하고, 학생들의 극장관람을 금지시키고 정부의 지원을 중단하고자 한다.[174]

이러한 비판과 제재를 받는 와중에 〈머리 터질 거야〉의 성공은 돌파구를 마련하고, 큰 논란을 불러일으킨다. 우익정당과 언론사의 비판은 그립스 극장을 오히려 더욱 유명하게 만들고, 관객들을 응집시키는 효과를 가져온다. 이로써 작품의 공연은 계속 성황리에 매진되고, 오히려 개인과 정부로부터 지원을 더 받게 되는 계기가 된다.[175] 또한 그립스 극장이 사회적 기능을 더욱 자각하는 기회가 된다.

관객의 계몽과 해방을 지향하는 그립스 극장의 이념이 이 작품에서도 고스란히 투영된다. 그립스 극장의 아동극을 살펴보면 어린이들이 외부 상황이나 문제 때문에 서로 갈등에 빠지지만 결국 이러한 문제를 공동의 문제로 인식하고 서로 연대하여 함께 해결하고자 한다. 이 작품에서도 아동극의 이러한 구조가 동일하게 적용된다. 학생들은 찰리에 대한 부당한 대우로 인해 갈등 상황을 경험하면서 근본적인 것에 대해서 자각하고 배우고 성장하게 된다. 그들은 함께 행동함으로써 무언가를 이룰 수 있다는 것을 깨닫게 된다.

토마스, 사비네, 도리스, 찰리는 청소년복지회관(Jugendfreizeitheim)에 모여 찰리가 받은 처벌에 대해서 어떻게 대응할지를 고민한다. 학생들은 초기에 개인적이고 무감각하고 지루한 오합지졸이었으나 서로 연대하여 방안을 마련하면서 점차 성장하게 된다. 토마스는 처음에는 자신의 졸업증명서의 성적을 향상시킬 수 있는 기회를 잃을까봐 학생들과 함께 행동하지 않았다. 그러나 자비네에게 따귀를 맞고, 그리고 여동생의 핀잔을 듣고서는 마음을 바꿔 친구들과 함께 행동하기로 한다. 허황되고 비현실적이었던 토마스는 여러 가지 재미있는 구호를 만들면서 적극적

으로 대안을 제안하게 된다.

청소년복지회관의 조수 헬라(Hella)는 어떤 직업을 가지고 있고, 얼마나 돈이 많으냐가 중요한 것이 아니라 제대로 된 의식을 갖는 것이 중요하다는 소신을 가지고 학생들에게 용기를 준다. 그녀는 찰리가 한 일이 옳은 일이라고 하면서 학생들을 독려한다. 그녀가 마음을 열고 서로 이야기할 수 있는 모임을 권유하자 사비네는 하웁트슐레의 학생들에게는 그러한 모임이 불가능하다고 대답한다.

하웁트슐레의 학생들과는 그런 것이 절대로 이루어지지 않아요. 거기엔 아무도 원하지 않는 쓰레기들, 하찮은 자들이 앉아 있지요. 거기서는 어떻게 살아나갈지 각자 스스로 찾아야만 해요. (216f.)

자비네는 그녀의 동료인 친구들과 자기 자신을 세상에서 가장 쓸모없는 자들이라고 무시하고, 어려움에 처한 그들 모두가 각자 살아남을 길을 찾아야 하기 때문에 서로 단결하는 것은 불가능하다고 생각한다. 이성적이긴 하지만 친구들을 신뢰하지 않고 체념했던 자비네도 찰리의 처벌에 반대하여 함께 행동하면서 가블러에게 처벌의 부당함에 대해서 자신의 의견을 조리 있게 말하는 현명함과 용기를 보인다.

학생들은 학교 벽에 "이 학교에서 모든 것이 분명하다! 찰리는 들어오고 가블러는 나가라!"(245)라는 구호를 써넣기로 결정한다. 그리고 찰리의 단짝인 슈눌리는 가블러의 사무실 창문을 깨뜨린다.

토마스, 사비네, 찰리와 도리스는 함께 "우리는 되받아 친다(Wir hau'n zurück)"라는 노래를 부른다.

누군가가 너의 얼굴을 치면
그 후에 큰 분노가 치민다.
그러나 이 세상 아무도 이것에 관심이 없다.
너의 내면에 무슨 일이 일어나는지
그래서 먼저 사람들을 발견해야만 한다.

너와 같은 분노를 배 속에 품은 이들을

그리고 그들이 다음에 우리를 치기 전에

우리 스스로가 차라리 친다.

우리는 되받아 친다. (245)

이 노래는 학생들의 분노와 함께 그들이 혼자 당하고 있지 않고 함께 저항할 것이라는 의지를 표현한다.

벽에 쓰인 구호와 깨어진 유리창을 발견한 교장과 교사 쿠에루라이트 (Queruleit)는 학생들의 행동을 테러 행위이고 무정부적인 폭력이라고 비난한다. 청소년복지회관에 다시 모인 학생들은 자기들이 쓴 구호가 덧칠되어 사라져 아무런 효과도 없었다고 하면서 실망한다. 그러나 마르티나가 와서 찰리가 자기 반에 돌아갈 수 있게 되었다고 알려 준다. 학생들이 그들의 승리를 기뻐하는 것도 잠시 뿐이고, 곧 슈미트로부터 학생들을 두둔한 그녀의 업무방식에 대한 조사가 들어갈 것이라는 것을 알게 된다. 토마스는 가블러가 찰리의 처벌을 취소함으로써 그들을 안심시키고 조용히 슈미트 선생님을 처벌하려 한다고 말한다. 그는 가블러의 계략을 간파한 것이다. 그리고 도리스는 찰리와 함께 있었다는 이유로 린덴슈미트(Lindenschmidt) 회사의 일자리가 취소되었다고 설명한다.

학생들은 이에 대해서 어떻게 대응할 것인지에 대해 다시 의논한다. 그리고 찰리와 슈미트에 대한 처벌, 도리스가 린덴슈미트에서 겪은 일, 그리고 하웁트슐레에서 외국인 학생들에 대한 처사 등 하웁트슐레 학생들이 겪은 부조리한 상황들을 전단지에 써서 세상에 알리기로 한다. 토마스는 거리에 나가 이러한 상황에 대해서 사람들과 인터뷰를 하기로 한다. 또한 학생들은 자신들을 소요와 폭동을 일으키는 범죄자로 취급하는 가블러의 비난을 역이용해서 가블러와 백화점 주인 그리고 린덴슈미트 회사를 "폭동조직(Krawallband)"(259)이라고 부르면서 그들을 찾는 지명수배전단을 배포하자고 제안한다.

처음에는 슈미트의 가르침에 냉소적으로 반응하던 학생들이 이제 자신들 편에 서서 노력하는 선생님의 신뢰에 보답하고자 한다. 슈미트조차

도 학생들이 이렇게 함께 행동할 능력이 있으리라고는 생각하지 않았다. 그녀는 이전에 헬라에게 "그들은 그들에게 행해지는 부당함을 수용하고, 결국 스스로에게 책임을 지울 정도로 망가져 있지."(233)라고 말했다.

어른들이 하는 일을 그대로 받아들여만 한다고 생각했던 학생들은 이제 변한 것이다. 그들은 청소년복지회관을 정리하고 새로 칠하여 자신들의 행동 본거지로 만들고자 한다. 불만에 차서 무기력했던 학생들이 이제 긍정적인 에너지를 발산하며 다양한 창의적인 방안들을 제시하게 된다. 그들은 적합하지 않은 권력행사의 모순을 인식하고 침묵하는 것이 아니라 함께 저항하는 용기를 가지게 된 것이다. 그리고 그들의 공동행동이 현실을 변화시킬 것이라는 것을 믿게 된다.

슈미트가 교장과 학교를 상대로 저항하기 위해 부모님들을 초대하자 토마스와 마르티나는 다음과 같이 노래한다.

우리는 모두 서로를 더 이상 볼 수 없다
이것은 이해할 수 있지
그러나 학교에서 우리는 알게 되었다
다를 수도 있다는 것을

오빠는 아직 센 발길질이 필요하다
내일 부모들도 함께 한다
모든 코바레브스키 가족들
단지 나와 너만이 아니고
모든 코바레브스키 가족들
그리고 너희들도 거기에 속한다 (254)

아이들을 무시하고 질책했던 부모들도 이제 아이들을 이해하고 그들 편에서 학교권력에 함께 저항하게 된 것이다. 서로 이해하지 못하고 적대적이었던 가족들도 이제 하나가 되어 협력하게 된 것이다. 너와 나의 구분이 없이 함께 협력한다는 이 노래는 감정적으로 무대와 관객을 하나

로 만드는 연대감을 조성한다.

"하웁트슐레 선생님"이란 노래는 다음과 같이 계속 이어진다.

환상에 가득 차
무엇이 우리를 협박할지 예감하지 못했다.
오늘 교생들은
순응하는 미미한 존재들
취업금지에 몸을 떠는

지금 얌전히 입을 닫지 않으면
나중에 실업수당조차 받지 못한다.
그래서 별도의 야외활동을 하지 않는다.
예를 들어: 극장에 가는 것

왜냐하면 동료로부터 이미 위험을 알기 때문에
그것과 연관된
한 번 그립스로, 그리고 이미 - (249)

이 노래는 당시 우익정당에 의해 행해진 그립스 극장 관람 금지가 교사들에게 행해진 부당한 압력의 하나라는 것을 표현한다. 노래가 진행되면서 주어가 나(Ich)에서 우리(Wir)로 바뀜으로써 이 노래는 교사들뿐 아니라 관련이 있는 학생들과 부모들 그리고 당시 우익정당의 비판을 받고 있던 그립스 극장과의 공동체 의식을 촉구한다.176)

(5) 정리

지금까지 〈머리 터질 거야〉에 나타난 하웁트슐레 학생들이 가정과 학교에서 어떤 어려움에 처해 있는지, 그리고 그들이 직업실습과 관련하여 어떤 문제를 가지고 있는지를 살펴보았다. 하웁트슐레 학생들은 소외계층에 속하는 학생들로서 열악한 환경에서 가족들로부터 보호와 지원을

받지 못한다. 70년대 독일에서 실업은 사회적 문제로 대두되었고, 이때 가장 큰 피해자들은 하웁트슐레 학생들이었다. 작품 속 학생들에게 제공되는 직업실습은 교육을 목적으로 하지 않고, 그들은 단지 무급 노동력으로 취급받는다. 여기에 대해서 한 학생이 항거하자 그 학생은 곧 범죄자로 취급되고 처벌받게 된다. 학생 편에 서서 학생의 생각을 대변하는 교사도 공산주의자로 매도되고, 학교에서 쫓겨날 위기에 처하게 된다. 이에 학생들은 자신들이 처한 부당한 상황에 대해서 조용히 순응하는 것이 아니라 함께 연대하여 사람들에게 알리고 저항한다.

이 연극은 68운동 이후에도 독일에 여전히 존재하는 권위적인 권력 시스템이 사회적 약자를 부당하게 억압하고 있고, 당시 직업교육에 어떤 문제가 있는지를 보여준다. 그리고 70년대 독일의 경제 상황과 함께 청소년 실업의 심각성, 그리고 이러한 상황이 학생들에게 어떤 파장을 불러일으키는지를 알려 준다.

그립스 극장은 연극을 통해 청소년들이 가지고 있는 문제들의 원인을 규명하면서 함께 연대하여 행동하도록 "용기를 주는 극장"이다.[177] 이러한 그립스 극장의 청소년극은 젊은 관객들이 자신의 가치를 인식하고 자신감을 갖도록 그들에게 용기를 주고, 그들 자신의 의견을 표현할 수 있도록 돕는다.[178] 그리고 등장인물들과 동일시하면서 함께 경험함으로써 같은 문제를 가진 사람들과 연대하도록 한다. 그립스 극장은 이러한 연대감을 통해 현실을 변화시키고자 하는 것이다.

한국도 현재 청소년 실업문제가 중요한 사회적 문제로 대두되고 있다. 통계청이 발표한 자료에 따르면 2016년 15~29세 청년층 실업률은 9.8%로 2000년 이후 최고치를 경신했다. 이와 더불어 이 작품에서 보여준 직업실습의 문제 또한 국내에서도 나타나고 있는 심각한 문제이다. 청소년들에게 직업실습을 제공하는 많은 회사가 인턴을 관리하고 교육하는데 애쓰기보다는 저임금으로 노동력을 제공받을 수 있는 하나의 수단으로 여긴다. 때문에 청소년들은 실습을 통해 자신이 관심 있는 직업을 경험하면서 미래를 설계하는 것이 아니라 잡무를 처리하는 노동력으로

서 착취당하는 것이다.

청소년들은 이러한 상황에서 사회의 구조적인 문제를 볼 여유를 잃고 스스로를 자책하면서 자신감을 잃게 된다. 〈머리 터질 거야〉는 이러한 청소년들에게 용기를 주면서 사회적 문제의 연관관계를 파악하고 연대하여 함께 저항하고 해결방안을 찾도록 고무한다.

2) 성인극 〈좌파 이야기〉179)

〈그림 12〉 〈좌파 이야기〉의 루츠, 요하네스, 카린
(출처: 유튜브의 동영상)

〈좌파 이야기〉는 그립스 극장이 1980년에 발표한 작품이다. 68세대의 행보를 다루면서 독일 현대사를 조명하는 그립스 극장의 최초의 성인극 〈좌파 이야기〉를 발표함으로써 그립스 극장은 모든 세대와 사회계층을 아우르는 관객층을 가지게 된다. 〈좌파 이야기〉는 관객의 큰 호응에 힘입어 지금까지도 상영되고 있는 그립스 극장의 대표작이다.

이 작품은 〈1호선〉으로 잘 알려진 데틀레프 미헬과 그립스 극장의 대표이자 작가인 폴커 루드비히의 세 번째 공동작품이다. 68세대인 두 작가는 철저한 사전조사에 의거해 사실적인 작품을 제작하는 그립스 극장의 전통에 따라 자신의 삶을 반추하면서 진정성 있는 작품을 쓴다. 68운동의 대표적인 지도자들이 아니라 68운동에 참여했던 평범한 학생들의 1966년부터 1980년까지의 삶을 다룬 이 작품은 68운동이 일상에 끼쳤던

영향과 68세대가 어떻게 변해 가는지를 실감나게 보여준다. 68운동의 주요사건이 아니라 이러한 사건들이 평범한 사람들의 삶에 끼친 영향력과 파급효과를 구체적으로 다루고 있다.

68운동에 대해서는 국내외에서 많은 연구가 이루어졌지만 68운동이 일상에 미친 영향에 관한 연구는 미진하다.[180] 여기서는 국내에서 아직 연구가 수행되지 않은, 그러나 문화사적으로 중요한 의미가 있는 〈좌파 이야기〉에 나타난 68세대의 일상을 당시의 시대상황과 연결 지어 고찰함으로써 독일 좌파의 행보를 통해 독일문화를 심도 있게 이해하고자 한다. 먼저 작품의 배경이 된 시대적 상황과 작품의 구성을 개관한 다음에 68운동의 주요이념인 반권위주의와 자본주의 비판, 그리고 성해방과 여성해방이 작품에 어떻게 표현되었는지를 고찰하고, 68운동 이후 68세대의 변화, 그리고 이것이 어떻게 예술계에 반영되었는지를 살펴볼 것이다. 마지막으로 〈좌파 이야기〉의 성공요인을 규명함으로써[181] 한국 공연예술계에 참고할 수 있는 선례를 제시하고자 한다.

(1) 시대적 배경

1946년에 사민당(독일사회민주당, Sozialdemokratische Partei Deutschlands)의 대학생 조직으로 창립된 SDS(사회주의독일학생연맹, Sozialistischer Deutscher Studentenbund)란 학생조직을 중심으로 좌파학생운동이 시작되었다.[182] 하지만 50년대에 대부분의 학생들은 정치에 큰 관심을 보이지 않았다.

60년대에 들어서 제3세계에 대한 서구국가들의 탄압은 학생들이 국제적으로 문제의식을 가지면서 저항하게 하는 계기를 마련하였다. 이러한 세계적 흐름의 영향을 받아 독일에서도 나치 과거를 청산하지 못하고 경제발전에만 매진하는 기성세대들에 대한 전후 세대들의 불신은 커져 갔다. 1960년 부활절에 SDS를 중심으로 반핵 시위행진이 벌어졌다. 그러나 사민당은 부활절 행진을 동독 공산당으로부터 사주 받은 조작된 운동이며 SDS의 행위를 "친동독적 좌파적 행위"로 규정하고 1961년 SDS와 결별했다.[183]

1966년 사민당은 보수당인 기민당(독일기독교민주연합, Christlich Demokratische

Union Deutschlands)과 대연정을 결성했다. 이로 인해 연방 하원에서 실효성 있는 야당이 사라지게 되자 학생들은 의회정치의 한계를 절감하게 된다. 그러자 SDS을 주축으로 이른바 원외 야당인 APO(의회외부 반대파, Auβerparlamentarische Opposition)가 설립되었다. APO는 야당의 역할을 대변하고, 마르크스 이론에 프로이트 이론을 접목시킨 네오마르크시즘에 토대를 두고, 대내적으로 나치 과거 청산, 대학개혁, 긴급조치법 통과 저지를, 대외적으로는 반베트남 전쟁, 반독재, 반제국주의, 반핵, 환경문제 등을 위해 투쟁했다.184)

서독에서 60년대 후반 SDS가 조직한 반전운동과 연대하여 혁명적 성격을 띤 반문화의 형성에 주도적 역할은 했던 대표적 그룹으로는 뮌헨의 예술가 그룹, 스푸어(SPUR)를 들 수 있다.185) 사회혁명이 일상생활에서 출발해야 한다고 주장한 상황주의자들이 이들 그룹에 지대한 영향을 주었다.186) 1950년대 말에 파리에서 형성된 상황주의 그룹은 자본주의 사회를 혁명으로 이끄는 유일한 길은 이론적 논쟁을 통해서가 아니라 행동을 통해서 일상생활을 변화시키는 것이라고 믿었다.187) 이러한 반문화 운동의 영향으로 67년 베를린에서 정치적 집단행동을 위한 코뮌 1과 코뮌 2가 만들어졌고, SDS 내에서 개인의 성적 해방과 정치적 실천의 연관 관계에 대한 논쟁이 점화되었다.

독재자였던 이란 국왕 팔레비(Pahlevi)의 서독방문이 계기가 되어 정치적 저항은 본격화되었다. 1967년 6월 2일 베를린 자유대학 대학생 수천 명이 페르샤 독재와 서구 제국주의를 규탄하는 시위에서 독문학도 오네조르크(Benno Ohnesorg)가 경찰의 총에 사망했다.188) 서베를린 시와 의회는 이에 대한 책임을 회피하고 소극적으로 대응했고, 이는 다수 학생들이 합세하여 항거하는 계기를 만들었다. 학생들은 강의를 거부하고 대학을 점거했는데, 이러한 양상은 다음해까지 이어졌다. 서베를린 사태 후 SDS의 회원 수는 2,500명으로 두 배가 증가했고, 1967년 슈프링거(Axel Springer) 보수 언론그룹이 영향력 있는 학생운동의 지도자인 두치케(Rudi Dutschke)를 국가의 적으로 규정하자 학생들은 슈프링거를 언론제국주의라고 규탄했다.189) 68년 2월 17일과 18일에는 베를린 자유대학에서 SDS

의 주관으로 베트남 전쟁을 반대하는 국제베트남 회의가 열렸다.190) 68년 4월 11일 슈프링거 출판사의 빌트 자이퉁(Bild-Zeitung)의 애독자이자 네오나치주의자 요세프 바흐만(Josef Bachmann)에 의한 두치케의 피격사건이 일어났다.191) 11일 저녁 SDS을 중심으로 5,000여 명의 학생들은 슈프링거 본사를 습격하여 방화하고, 불매운동, 출판물 배달 방해 등 반슈프링거 운동을 전개했다.192) 68년 5월에는 사회 불안을 조장하는 사건에 대해 국가가 비상대권을 갖는다는 긴급조치법(Notstandsgesetz)이 제정되었다.193) 이 법은 권위적인 국가권력을 확대함으로써 헌법이 보장하는 국민의 민주적 권리와 자유를 크게 제한했다.194) 반슈프링거 투쟁은 반긴급조치법, 반베트남 전쟁, 반핵, 반군비 등 여러 이슈와 함께 혼합되어 학생들뿐 아니라 시민들도 합세함으로써 시민운동의 성격을 띠게 되었다.195)

학생들과 노동자들의 협력이 불가능해지고 긴급조치법으로 조직적인 시위에 제동이 걸리자 저항의 구심점을 잃고 1969년 APO는 작은 그룹들로 분할되었다.196) SDS는 전국적인 조직으로서 더 이상 기능하지 못하게 되었고, 지역단위나 각 대학별 조직만을 남긴 채 1970년 3월 프랑크푸르크에서 해체되었다.197)

(2) 구성198)

〈좌파 이야기〉는 세 종류의 서로 다른 서사방식이 어우러져 구성되어 있다.

첫 번째 차원의 서사는 이 작품의 주인공인 베를린 자유대학생들, 루츠 비간트(Lutz Wiegand), 요하네스 벤트(Johannes Wendt), 그리고 카린 로시히(Karin Rössig)의 1966년부터 1980년까지의 삶의 변화를 보여준다. 1장에서 5장까지는 66년 12월부터 68년 5월까지를 다루는데, 66년의 베트남 전쟁 반대 시위, 코민 1과 2의 설립, 68년 이란왕가의 방문에 반대하는 시위, 오네조르크 학생의 죽음, 두치케에 대한 암살시도, 파리의 5월 운동 등 68운동의 중요사건을 배경으로 진행된다. 진지한 요하네스는 SDS의 구성원이고, 유쾌한 루츠는 코뮌의 일원이다. 괴팅엔에서 온

카린은 그들의 영향을 받아 소시민적인 가족과 결별하고 학생운동에 참여하게 된다. 6·7·8장은 68년 크리스마스와 70년 초, 71년 초를 배경으로 68운동의 열기가 식어 세 사람이 각자의 생계를 위해 흩어지는 모습을 보여준다. 9장에서부터 11장까지는 "독일의 가을(Deutscher Herbst)"이라고 불리는 테러 관련 사건들이 일어나는 77년에서 80년 사이에 변화하는 세 사람의 모습을 보여준다.

11장으로 이루어진 정거장 드라마(Stationendrama) 사이에는 11개의 카바레트 공연이 삽입된다. 이 카바레트 공연들은 실제로 1965년에서 1971년 사이 그립스 극장의 전신인 베를린의 라이히스카바레트의 프로그램에서 발췌한 것들이다.[199) 라이히스카바레트는 전후 서독의 사회상황을 풍자적으로 비판한 저명한 좌파 카바레트 극장이었다. 이러한 두 번째 차원의 서사는 당시의 공연상황을 다시 재현함으로써 극에 도큐멘타적 성격을 부여한다. 역사적 배경을 명확하게 보여주고 당시의 상황을 실감나게 전달함으로써 관객들을 당시의 분위기에 젖게 만든다. 또한 당시 상황에 대한 비판적인 해설로 첫 번째 차원의 서사의 흐름을 중단하면서 관객으로 하여금 다각적인 시각에서 작품을 성찰할 수 있도록 한다.

이는 작품의 첫 번째 차원의 에피소드적 서사와도 잘 어울린다고 할 수 있다. 5장과 10장에서는 카바레트 공연을 한 카바레티스트들이 극에 직접 등장함으로써 첫 번째와 두 번째 차원의 서사가 연결된다. 작가는 자신의 모습이 투영된 카바레티스트들을 통해 자신의 의견을 좀 더 직접적으로 표현할 기회를 얻게 된다.

세 번째 차원의 서사는 극단에 만족하지 못하는 단원의 역할을 하는 해설자에 의해 이루어진다. 해설자는 극이 시작할 때 다음과 같이 말한다.

여기 이것이 저에게는 책임감 있는 청소년 극장과는 더 이상 아무런 관계가 없음에도 불구하고 저는 이 작품에서 두 개의 작은 역할을 맡도록 계약서상 강요당했습니다. 제가 개인적으로 선동, 역사의 왜곡, 외설문학의 혼합물

이라고 칭하고 싶은 이 무엇인가를 위해서는 여기서는 세금이 본래의 목적을 벗어나 사용됩니다.[200)

그는 국가의 지원을 받고 운영되는 그립스 극장이 시민들에게 해가 되는 작품을 만들었다고 비판하는 것이다. 해설자는 그립스 극장의 이념에 반대하는 입장에서 작품을 비판하고, 극의 역사적 배경을 설명하면서 관객을 극으로 안내한다. 그의 등장은 관객이 극을 역사적 사건과 연결하도록 돕고, 작품을 다차원적으로 만든다. 또한 보수주의자들의 비판을 해설자가 선취함으로써 비판을 미리 차단하는 기능을 한다.

(3) 68운동의 이념
① 반권위주의
오네조르크의 죽음을 추모하기 위해 하노버에서 열린 모임을 방문한 후 책을 가지고 가기 위해 집에 들른 카린은 68운동에 참여하는 학생들을 비판하는 아버지와 다투고 집을 떠난다. 그녀는 커피를 탁자 위에 쏟으면서 그녀의 아버지가 페르시아에서 국가 지도자들에게 고문을 당하는 농부 가족들에 대해서는 무관심하면서 양탄자에 얼룩이 지는 것에는 화를 낸다고 말한다. 그녀는 자기 자신의 안일에만 관심이 있고, 세상 문제에 무관심한 아버지를 비난하는 것이다. 또한 과거에 대해 성찰할 필요 없이 지금 누리고 있는 안락함을 방해하기 때문에 베트남에서 폭격을 맞아 죽어가는 사람들에 대해서는 관심이 없으면서 미국문화원(Amerikahaus)에 계란을 던지면 테러라고 말하는 사람들을 비판한다.

아버지 세대에 대한 불신과 비판 그리고 결별은 68운동의 특징이다. 또한 이러한 결별은 그들이 행사한 권위에 대한 도전과 비판을 의미한다. 가정에서 아버지의 권위, 학교에서 교수의 권위, 시민에 대한 국가의 권위, 국제사회에서 강대국의 권위, 여성에 대한 남성의 권위, 회사에서 사장의 권위 등 68세대는 사회전역에 퍼진 권위주의를 비판했다.[201) 68운동은 권위를 부정한 전유럽적인 운동이었지만 독일에서는 특히 경제

부흥에 치중하여 나치과거청산에 소극적인 기성세대에 대한 불신이 더 클 수밖에 없었다.

68세대는 가족이 기존의 질서를 유지하는 가장의 권위에 대한 굴종적 태도를 내면화하는 교육의 장이고, 가족 안에서 아이들은 본성을 도외시하고 전통윤리와 도덕을 강요당함으로써 자기 자신으로부터 소외된다고 보았다.202) 나치이념으로부터 자유롭지 못한 원로교수들에 의해 지배되고, 학업 내용에 대한 어떤 비판도 용납되지 않는 대학 또한 바로 권위주의의 온상이라고 비판했다.203) 1960년에서 1968년까지 지속된 비상조치법의 입법과정을 둘러싼 논란으로 국가도 예외 없이 개인의 자유의 실현을 방해하는 억압 장치라고 인식되었다. 베트남 전쟁과 그 밖에 제3세계에서 일어나는 해방전쟁은 미국을 중심으로 한 서구국가들의 억압을 실감하게 하였다. 일상생활에서부터 세계정치에 이르기까지 삶 곳곳에서 벌어지고 있는 억압에 대한 인식은 학생들에게 기성세대를 불신하고 총체적인 변화를 요구하게 했다.

② 자본주의 비판

68세대는 노동자들, 나아가 제3세계에 대한 착취와 소외의 원인은 미국을 중심으로 한 자본주의 체제에 있다고 인식했다.

카린은 여동생인 헬가(Helga)에게 미국이 자유라는 이름으로 제3세계를 착취하기 위해 베트남 전쟁을 일으켰고, 서구세계에서 누리는 복지가 바로 이러한 착취의 결과라고 설명한다. 그리고 독일도 자유라는 미명 하에 이러한 일에 함께 동참하고 있다고 비판한다. 한편 카페의 주인은 베를린의 자유는 베트남에서 지켜지고 있는데, 소수의 급진주의자들이 우리를 구한 미국을 배반한다고 하면서 시위에 참가한 학생들을 카페에서 내쫓는다.

SDS는 당시 정치적으로 부상한 다양한 흐름들을 대변하는 이질적 그룹들로 구성되어 있었다.204) 현실사회 분석이나 목표설정의 측면에서 볼 때 크게 두 개의 그룹, 즉 이념적으로 전통적 마르크스주의를 지향하

는 분파와 일체의 이념과 거리를 둔 반권위주의 분파로 나눌 수 있다.205)
두 그룹 중 68운동과 이후 서독 좌파운동에 지속적인 영향력을 지닌 그룹은 후자였다.206) 전통적 마르크스주의 분파가 혁명적 주체로서 노동자 계급의 역할을 증명해 보이려 했던 반면, 반권위주의적 분파는 혁명의 주체가 되어야 할 노동자들이 자본주의 체재 아래서 계급의 정체성을 상실하고 체제에 통합됨으로써 결코 자신들의 사회적, 정치적 이해관계를 대변하거나 관철할 수 없다고 보았다.207) 두치케는 인간을 기계로 만드는 분업 시스템과 이데올로기의 조종으로 인해 노동자들의 계급의식은 소멸하였기에 이들의 혁명을 조직하고 이끌기 위해서는 지식인의 역할이 중요하다고 주장했다.208)

66년 시위 도중에 숨어들어 간 카페에서 요하네스는 카린에게 다음과 같이 말한다.

> 편입되었어. 시민적인 지배구조 시스템에 완전히 편입되었어. 이것이 바로 총체적인 문제지. 노동자들은 오늘날 단지 소비지향적이지. 백화점은 그들 자유의 제국이지.209)

요하네스는 이미 혁명의 주체로서 의미를 상실한 노동자들이 문제라고 피력하면서 그들을 움직이기 위해서는 그들을 불안하게 만들어야 한다고 말한다.

노동자 계급과 학생들이 연대하여 프랑스 5월 혁명이 일어났을 때, 독일에서도 두 그룹이 연대할 것이라고 예상하며 술집에서 학생들과 노동자들이 들떠있는 모습은 작품 5장에 묘사되어 있다.

프랑크푸르트, 뮌헨, 베를린 등지에서 총파업을 호소하기 위해 학생들이 공장으로 움직였지만 파업은 일어나지 않았다.210) 독일의 노동자들은 비상법이 통과되는 동안 잠시 작업 중단과 경고파업을 하기는 했지만 학생운동에 대대적으로 동참하지는 않았다. "사민당 정부가 들어선

1969년부터 70년대 중반까지 근로시간이 꾸준히 감소하는 등 열악한 노동조건은 조금씩 개선되어 갔다.”211) “1969년에 집권한 사민당 정부는 '노동조합 평의회'와 '근로자 문제를 위한 노동단체'의 조직을 허용했고, 69년 '9월 파업'부터 이 조직들이 본격적으로 가동되어 대대적인 노동운동을 전개했다.”212) 1976년에는 기업 내에서 공동결정제도를 통한 공동의사결정, 공동협의, 정보권, 청문 및 제안 제도와 같은 근로자 보호 장치를 담은 신공동결정법이 합의되었다.213) 학생들은 노동자들을 혁명세력으로 각성시키려 했지만 독일의 노동자들은 학생들과 연대하지 않고, 그들만의 투쟁을 통해 보다 나은 노동 조건을 쟁취하게 된다.

③ 성해방

68세대는 성을 터부시하던 기성세대와는 달리 성의 억압으로부터 해방되는 것은 인간의 기본적인 욕구와 자유를 인정하는 것이라고 보았다. 이는 전통적인 시민사회의 성도덕에 의해 성을 억압한 기성세대의 권위에 대한 부정을 의미했다. 성해방운동을 통해 단순히 성행위에 대한 자유를 누리는 것을 넘어서 육체를 억압하고 있는 사회적 권위에 대항하고자 했다.

68세대는 가부장적 가족제도의 해체와 자유로운 성관계를 추구하면서214) 집단적 주거공동체를 구성하여 이상과 이념을 같이하는 동지들이 함께 살면서 시위에 참여하고 사회문제에 관해 토론했다. 이런 주거공동체가 60년대 후반부터 미국과 영국에서 시작되어 유럽대륙으로 확산된 반문화의 상징인 코뮌이다.215) 코뮌은 공동체적 삶을 살면서 정치적 이념을 구현하려고 했다. 코뮌 구성원들은 기본적으로 공동 생산과 소비를 원칙으로 함으로써 사유재산에 기초를 둔 자본주의적 소유관계를 배격했다.216) 시민사회의 전통적인 결혼제도는 배우자와 자식들에 대한 독점적인 소유욕과 배타적인 사랑을 정당화한다고 생각했다.217) 이러한 가족제도에서 경쟁과 지배, 착취와 억압, 소외라는 자본주의의 근본적인 악이 발생할 근거가 마련된다는 것이다.218) 코뮌은 연대와 집단의식을 회복하여 원시공동체적 공동생활을 복원하고, 근대화의 과정에서 자본

주의 사회가 강요하는 인간의 소외를 극복하며 21세기 사회에 적합한 "새로운 인간(Neuer Mensch)" 유형을 양성하기 위한 가장 기초적인 주거 형태로 구상되었다.219)

〈좌파 이야기〉 속 해설자는 이러한 코뮌을 "테러의 부화장소(Brutstätte des Terrorismus)"220)라고 칭한다.

프로이트 이론을 교육학에 접목시킨 빌헬름 라이히(Willhelm Reich)가 오래 전에 썼던 책들인 『오르가즘의 기능(Die Funktion des Orgasmus)』 (1927), 『파시즘의 대중심리(Massenpsychologie des Faschismus)』(1933), 『성혁명(Die sexuelle Revolution)』(1936)은 코뮌참여자들이 그들의 이념을 전파하면서 돈을 벌기 위해 찍어낸 주요한 해적판들 가운데 하나였다.221) 이러한 저서들은 성해방에 대한 이론적 근거를 마련하였다. 파시즘의 발생 원인을 권위적인 가부장적 가족에서의 성적 억압에서 찾으면서 성해방 담론을 나치즘과 연결시켰기 때문에 독일의 코뮌은 과거극복의 성격을 띤다는 면에서 다른 나라와 차별을 보여주었다. 코뮌은 추구했던 이상을 실현하지 못하고 다양한 문제점을 드러내면서 70년대 들어 그 열풍이 사라졌다.

대학에서 만난 카린과 루츠는 코뮌에서는 사유재산도 없고, 시민적인 과거와 결별하는 삶을 살게 된다고 의견을 나눈다. 루츠는 코뮌에서의 생활을 궁금해 하는 카린에게 라이히의 『오르가즘의 기능』을 빌려 준다. 그는 시위를 한다고 내쫓는 카페 주인에게 그의 행동은 권위적인 성격 때문이라고 하면서 오르가즘 문제를 가지고 있냐고 묻는다. 그는 현실에서 권위적인 성격과 오르가즘의 연관성을 설명한 라이히 이론을 확인하려고 하는 것이다.

두치케에 대한 암살시도로 인한 스프링거 출판사에 항거하는 데모 이후에 벌어진 축하 잔치로 들뜬 카린은 루츠와 잠자리를 함께 한다. 그러나 카린은 1년 전부터 요하네스와 관계를 맺고 있다. 아침에 카린을 방문한 요하네스는 카린의 외도에 분노한다. 카린은 루츠를 알기 시작했을 때부터 끌렸고, 어젯밤 그녀가 먼저 루츠에게 접근했다고 고백한다. 모

호한 관계를 정리하고 "거짓된 소유권요구(verlogene Besitzansprüche)"에222) 대항하여 실험해 보고 싶었다고 설명한다. 요하네스는 자신의 질투심과 오랫동안 유지되었던 시민적인 전통을 어떻게 쉽게 극복할 수 있냐고 묻는다. 이에 루츠는 "물론 연대하여(Solidarisch natürlich!)"라고223) 대답하면서 우리 안에서 새로운 인간을 만들자고 고무한다. 셋은 서로 공감하고 화해한다. 그들은 좌파적 이념들을 삶에 적용시키고자 하는 것이다.224)

루츠는 카린과 요하네스가 함께 사는 주거공동체로 이사하게 되고, 결국 루츠와 카린은 연인관계로 발전한다. 그 후에 카린은 자기 자신과 루츠에게 독립적임을 증명하기 위해 함께 살고 있는 로니(Ronni)와 성관계를 맺는다. 로니의 여자친구 안기(Angie)는 이 사실을 자연스럽게 받아들인다. 그러나 이러한 주거공동체는 카린이 임신을 하고 이사 나오면서 점차 해체되기 시작한다.

④ 여성해방

독일의 연방헌법은 이미 1940년대 말부터 남자와 여자는 동등한 권리를 가지고 있으며 누구도 성을 이유로 차별을 받지 않고 동등한 직무에 대해 동등한 임금을 받을 권리를 명시하고 있었다.225) 그러나 법에 명시된 바와 같은 정당한 대우를 받는 경우는 극히 드물었다. 직무를 수행하기 위해 필요한 기본 훈련 및 실무교육에서 배제되어 있던 여성들은 실질적으로 기술직이나 고위직에 종사할 수 있는 기회가 제대로 주어지지 않았다.226) 당시의 민법은 주부가 직업을 갖기 위해서는 남편의 동의를 얻도록 규정하고 있었으며 여성들은 남성들보다 더 많이, 그리고 남성들이 기피하는 직종에서 일을 했지만 남성들보다 훨씬 적은 임금을 받았다.227)

60년대로 접어들면서 여성의 노동참여율과 함께 직업교육기관이나 대학진학률도 상승하였다. 교육 수준이 전반적으로 높아지면서 여성들은 자신들의 권리와 사회적인 평등을 본격적으로 요구하기 시작했다.228) 부모의 강요에 의한 정략결혼 거부, 자유연애, 자유결혼, 이혼의

자유, 성해방, 일자리에서의 동등한 권리 등이 주요 요구사항이었다. 이러한 여성해방운동은 68운동을 배경으로 본격화되었다. 그러나 SDS에서 여대생들은 남학생들과 동등한 대우를 받지 못했다. 남학생들이 연설과 토론 등 주요 업무를 맡았다면 여학생들은 그러한 남학생들을 보조하는 역할을 했다.229) SDS는 기성세대들의 불평등을 타파하는 것을 목적으로 했지만 남성들은 가부장적 태도에서 벗어나지 못했다. 그래서 여성들은 남성들과의 연대조직에서 독립하여 자신들만의 조직을 결성했다.230)

카린은 헬가에게 SDS가 남성우월주의자들로 가득했기 때문에 여성들이 독자적으로 운동을 시작했다고 설명한다.

여성운동은 68운동의 열기가 식은 후 더욱 활발해졌다. 독일의 여성운동은 70년대 중반기까지 낙태금지법 폐지운동을 중심으로 전개되었다.231) 유산권은 여성들이 자신의 몸에 대한 권리를 주장하는 사안으로 여성운동의 핵심적인 요구사항이었다. 독일에서는 빌헬름 제국 건설과 함께 형법 218조에 근거해 낙태를 금지했다.232) 1974년에 임신 12주 이내인 경우 낙태를 허용한다는 규정이 의회에서 통과되었지만 이듬해 연방헌법재판소의 반대로 좌절되었다.233) 타협안으로서 1976년에 태아와 임산부의 생명이 위험에 처하거나 임산부가 아이를 키울 경제적 능력이 부족할 경우 임신 12주 이내에 낙태를 허용한다는 조치가 내려졌다.234)

1970년에는 여성의 양육권도 보장하는 부모 양육권이 인정되었고, 1972년에는 민법전에 있는 "부권의 우세함, 남녀의 위계질서, 적출 친자관계의 독점권" 등 가부장제 원칙도 폐지되었다.235) 1977년에는 부부가 각자 가계를 꾸릴 수 있고, 일일이 남편의 동의를 구하지 않고 직업여성으로서 권리를 누릴 수 있는 민법 조항이 체결되었다.236)

70년대 후반기에 여성운동은 사회 전반에 걸쳐 여성문화의 창출과 확산에 초점을 맞추어 나갔다.237) 여성 자신의 목소리를 낼 수 있는 여성전용잡지 『엠마(Emma)』나 『쿠라지(Courage)』가 발간되었고, 이를 뒤따라 다수의 여성전용 지방기관지들과 전문출판물들이 발간되었다. 여성운동가들은 나아가 출판사까지 설립하여 여성작가의 작품, 그리고 여성해방의

이론서나 논문을 출판하였다.238) 다른 한편으로 여성 밴드, 여성 카바레, 여성 연극, 여성 영화그룹 등도 생겨났다.239) 1976년에 학대받는 여성과 그 자녀를 보호하기 위해 "여성의 집(Frauenhaus)"이 베를린에 설립되어 전국적으로 확산되었고, 이 집은 여성인권보호를 위해 노력했다.240)

68운동 이후 여성운동과 함께 탁아소 운동(Kinderlädenbewegung)이 활발해지면서 반권위주의 교육을 실천하였다. 이 운동은 해방된 새로운 사회를 위한 새로운 사람을 만들겠다는 코뮌의 이념을 공유한다고 할 수 있다.241)

카린은 루츠와의 사이에서 낳은 아이들을 돌보기 위해 학업을 중단하고 여성운동과 함께 탁아소운동에 참여한다. 그러나 루츠는 카린이 참여하고 있는 여성운동에 큰 의미를 두지 못하고, 이것을 정치적 행동이라고 생각하는 그녀를 비웃는다. 카린은 정부 정책을 무비판적으로 수용하고, 민중을 비판하면서 정작 자신은 아무것도 하지 않는 루츠를 "지친 과장의 영혼(abgeschlaffte Abteilungsleiter-Seele)"242)이라고 비난한다.

카린은 루츠와 결국 헤어지고, 순종적이고 비정치적이었던 헬가도 원하지 않은 임신 때문에 급하게 결혼한 남편을 용기를 내어 떠난다. 헬가는 그녀의 남편이 『엠마』나 『쿠라지』를 본다고 그녀를 비웃고, 친구와 영화관에 갔다고 화내고, 그녀와 대화를 나누려 하지 않았다고 카린에게 털어놓는다. 두 자매는 커피를 쏟는 의식을 다시 반복한다. 이번엔 가부장적인 아버지가 아니라 권위적인 남편으로부터 해방된 것이다.

(4) 68운동 이후의 68세대의 변화

SDS의 해체로 전국적인 구심점을 잃어버린 68활동가들은 이후 다시 운동세력을 규합하고자 다양한 형태의 실험을 시도했다.243) 물론 형태는 다양했지만, 이들은 여전히 계급투쟁의 주체를 노동자로 규정했다. 하지만 아직은 노동자가 자신들의 목소리를 제대로 내지 못하는 까닭에 학생과 지식인이 그 투쟁을 대신 선두에서 주도해야 한다고 주장했다.244) 이들을 대표하는 집단으로는 구 공산당의 후신이며 1968년에 결

성된 DKP(독일공산당, Deutsche Kommunistische Partei), 1968년 이후 신좌파의 영향으로 공산당의 혁신을 주장하면서 1971년에 등장한 KPD(독일공산당, Kommunistische Partei Deutschland), 그리고 중국과 알바니아 혁명을 이상화하는, 1973년에 결성된 KBW(서독 공산주의연합, Kommunistischer Bund Westdeutschland) 등이 있었다.245) 이들은 팸플릿과 출판사업 등으로 대안적인 홍보수단을 확보하였다. 1971년 서독 정부의 조사에 따르면, 극좌파 조직의 수는 모두 약 250개이며 전체 조직원은 8만 4천여 명이었는데, 공산당 노선에 가까운 집단 수는 130여 개, 총 조직원 수는 약 8만 1천 명이었다.246) 극좌파가 발간하는 잡지의 종류는 420여 개, 총 부수는 약 2백만 부였다.247)

1968년 크리스마스가 배경인 5장에서 요하네스는 학업을 중단하고, 기업에서 노동자들의 사상교육을 하는 토대작업(Basisarbeit)을 수행하기 위해 DKP에 입당하여 공장에 들어간다. 요하네스는 68운동이 소시민적 한계를 넘어서지 못해서 실패했다고 보고, 노동자가 이끄는 조직을 만들려고 한다. 그러나 아무도 그가 나누어준 전단지를 읽지 않고, 노동자들은 오히려 그를 비웃고 욕설을 퍼붓는다. 요하네스는 당 활동의 의미를 찾지 못하고, 1년 후에 탈당한다.

자본주의 소비문화의 상징인 프랑크푸르트 백화점을 방화한 죄로 3년의 징역형에 처해졌던 바더(Andreas Baader)와 마인호프(Ulrike Meinhof)가 1970년에 출옥하여 폭력과 테러로 체제 전복을 목표로 하는 적군파(Rote Armee Fraktion)를 결성했다.248) 적군파는 1972년부터 서독 내의 미군 군사시설과 언론재벌이면서 자본주의 상징물인 슈프링어 출판사를 공격했다.249) 1975년에는 스톡홀름의 독일대사관을 점령했고, 1977년에는 나치의 친위대 대원이었고 당시 전국경영인협회 회장이던 슐라이어(Hanns Martin Schleyer)를 납치했으며 법원이나 법조인에게도 테러를 가했다.250) 이들 테러집단의 수는 소수였지만 이들이 극단적인 행동을 감행할 수 있었던 데에는 최소한 급진주의자들 사이에서는 폭넓은 공감대가 있었기 때문이었다.251) 적어도 1970년대 초에 이들의 활동은 저항 운동가들

사이에서 지지를 받았고, 극좌 계열의 잡지들은 이들의 사고방식을 지지하는 글을 발표하였다.252) 1976년 6월에 반테러법을 연방의회가 제정함으로써 적군파들의 행동반경은 더욱 좁아졌다. 1977년 교도소에 감금되었던 적군파의 지도자들이 자살함으로써 적군파는 구심점을 잃게 되고, 1998년에 공식적으로 자진해산했다.

안기는 무력만이 국가의 파시즘을 드러나게 해서 억압받는 대중들을 일깨울 것이라 한다. 안기와 로니는 적군파에 가담하여 활동하다 로니는 4년간 구금된다. 루츠는 적군파 지도자가 자살했다는 소식을 듣고 기뻐하는 사람들을 비판하고, 카린은 원래의 적군파는 우리 모두 안에 있는 일정 부분을 대변한다고 말한다.

68운동의 저항문화를 이어 받아 1970년대 반문화가 형성되었다. 정치적인 단체를 거부하고 프랑크푸르트를 중심으로 영화관, 책방, 카페, 출판사 등 도시의 여러 공간에서 공동체를 구성하여 반권위적인 저항문화를 전개해 나간 프랑크푸르트의 즉흥파(Sponti) 운동이 대표적이라고 할 수 있다.253)

다수의 68세대는 두치케가 말한 "제도권을 통한 대장정(Langer Marsch durch die Institutionen)"을 지향하였다. 이들은 사회에 진출하여 사회문제를 쟁점화하면서 사회 전반에 개혁적이고 민주적인 활력을 불어넣었다. 그들은 사회 각 분야에서 개혁의 필요성에 대한 시민들의 호응을 얻었고, 68운동의 여파로 생성된 이런 사회 분위기가 시민 주도 대안운동이라는 신사회운동의 사회적 지지기반을 형성하였다. 1970년대의 신사회운동에서는 여성운동, 평화운동, 환경운동, 반핵운동 등이 주요 내용이었다. 여러 운동들 가운데에서도 환경운동은 1970년대 신사회운동을 대표할 만큼 급성장했다. 환경운동의 주도자들은 68운동과 직접적인 관련을 갖기보다는 오히려 1950년대와 1960년대에 이미 핵무기 반대 운동 등을 통해 다양한 경험을 쌓았고, 그것을 바탕으로 사회운동가로 성장했다.254) 1973년 석유파동 때 서독정부가 에너지 문제를 해결하기 위해 환경문제를 외면하면서 이들 환경운동가들은 저항운동의 전면에 나서

게 되었다.255)

집권한 사민당은 형법, 교육, 기업 운영제도 등 사회 각 분야의 민주화 시도에 착수했다.256) 그러나 사민당은 68운동과정에서 등장한 비제도권 좌파의 요구를 기대만큼 수용하지 못했다. 사민당은 개혁세력의 기대를 저버리고 1972년에 학생운동의 전력자에 대한 공직채용금지령을 공포하여 좌파세력을 공공부문에서 추방하기 시작했다.257)

교수가 되려는 요하네스는 노동운동의 이력이 검토되었다고 루츠에게 말한다. 루츠는 1970년 공산당 활동을 하고 있는 요하네스에게 방송국에서 일자리 제안을 받았고 "제도권을 통한 대장정"을 시작할 것이라고 말한다. 그리고 그는 사민당의 대학개혁과 동방정책을 긍정적으로 본다고 말한다. 요하네스는 사민당이 노동자들을 회유하여 혁명을 방해한다고 하면서 사민당을 지지하는 루츠를 배반자라고 비판한다.

사민당에 반발하여 정당 정치를 통해 제도권 진입의 필요성을 절감한 재야진보세력은 1979년 환경보호와 반핵을 기치로 내세우면서 사민당의 대안으로서 녹색당(die Grünen) 결성에 합의하였다. 80년에는 카를스루에(Karlsruhe)에서 약 250개의 단체가 모여 전국 규모의 조직과 정강을 지닌 녹색당을 공식 출범하였다.258)

1980년 5월 1일 요하네스의 정원에서 카린, 루츠, 요하네스, 로니, 요하네스의 학생들 넬레(Nele), 울라(Ulla)가 모인다. 그들 모두는 이제 안정된 중산층에 속하는 평범한 시민이 되었다. 요하네스는 교수가 되었고, 루츠는 방송국에서 일하고 있고, 로니는 수공업자가 되었다. 그들은 새로운 형식의 저항, 시민단체, 반핵운동에 대해서 토론한다. 루츠와 요하네스는 신사회운동에 의미를 찾지 못한다. 요하네스는 이런 운동들이 단지 자기만족을 위한 것이고 정치적이지 않으며 아무것도 변화시키지 않을 것이라고 주장한다. 카린은 이러한 생각이 아무것도 하지 않기 위한 자기변명이라고 비판하고, 신사회운동과 68운동의 연관성을 설명한다. 그녀는 학생들과의 연대감을 보이면서 녹색당을 지지하고 환경운동과 여성운동에 적극적으로 참여한다. 넬레는 지금에서야 68세대가 원하

던 개혁에 대한 폭넓은 지지층이 생겼는데 이것을 인지하지 않으려고 한다고 요하네스와 루츠를 비판한다. 요하네스와 루츠는 신사회운동을 이해하지 못하는, 자신의 직업적 성공에만 관심이 있는 소시민으로 변한 것이다. 카린만이 비판적인 정신을 잃지 않으면서 신세대들과 함께 신사회운동에 참여한다.

카린은 강령, 터부, 강요가 없어져 자유롭게 생각할 수 있는 현재를 비판하지 않는다. 로니도 이제 비로소 발전이라는 이데올로기로 다른 사람에게 폭력을 행하지 않으면서 다양한 생각을 가진 구세대와 신세대가 두려움 없이 이야기할 수 있게 되었다고 말한다. 루츠가 쓰게 될 좌파이야기가 "엄청나게 강한 시작과 함께(mit einem unheimlich starken Anfang)"259) 끝날 것이라고 하면서 모두 즐겁게 웃으면서 작품은 끝난다. 이는 좌파의 활동은 끝나지 않았고, 시대에 맞게 늘 다시 힘차게 시작할 것이라는 것을 의미한다.

(5) 68세대와 예술

카페에서 카린이 처음 만난 루츠에게 글을 쓰냐고 묻자 루츠는 그녀에게 "문학은 죽었다(die Literatur ist tot)"260)라고 말한다.

이는 1968년 잡지 『쿠르스부흐(Kursbuch)』에서 엔첸스베르거(Hans Magnus Enzenberger)가 발표한 "문학의 죽음"을 인용한 것이다. 엔젠베르크는 이를 통해 시민 문학의 사회적 무용성을 지적하고, 사회의 변혁을 가져올 새로운 예술의 역할을 시사했다.261) 베를린의 문학비평가 페터 슈나이더(Peter Schneider)도 "시민 문학의 죽음(Tod der bürgerlichen Literatur)"을 선언하며 예술가는 노동자, 학생들이 자신의 욕구를 표현하게끔 도와주고, 나아가 욕구를 실현할 수 있도록 그들에게 정치적 활동의 길을 제시해야 한다고 주장했다.262) 68세대는 시민 문학의 전통적인 미적 가치에 반기를 들며 새로운 정치적 문학을 요구했다.

5장에 등장한 카바레티스트는 카바레트의 해체를 암시한다. 1965년에 시작한 라이히스카바레트는 학생운동과 함께 더욱 과격해졌다. 그러나

이러한 과격함에 익숙해진 관객에게 카바레트는 더 이상 정치적인 영감을 주지 못하고 오락거리로 전락하게 되었다. 라이히스카바레트는 비슷한 이념을 공유하는 사람들을 위해 작품을 만드는 것에서 더 이상 의미를 찾지 못하여 1971년에 해체되었다.263) 그리고 어른들에게 억압받고 있는 아이들을 위해 작품을 만드는 것이 의미 있는 일이라고 생각하여 그립스 극장의 전신인 "아동극장 라이히스카바레트"에 전념하게 된다. 이 극장은 아동들에게 사회문제를 인식시키면서 간접적으로 반권위적인 정치교육을 수행한다.

10장에 보도 스트라우스(Botho-Strauß)의 작품이 상영되는 샤우뷔네의 로비에 다시 등장한 카베레티스트들은 샤우뷔네의 작품들을 단지 쇼에 불과하다고 비판한다. 68운동의 이념을 공유한 사회비판적 연극으로 출발했던, 한 때는 기민당으로부터 "공산주의의 온상지(kommunistische Kaderschmiede)"264)라고 공격받던 샤우뷔네는 70년대 중반부터 정치, 사회적 문제보다 사적인 문제를 다루게 된다.265) 대표적인 것이 보토 슈트라우스의 작품 시리즈로서 그의 작품들은 대부분 비정치적이고 개인주의화된 서독 시민계층의 모습을 묘사한다.266) 카베레티스트는 전통적인 교양 시민들을 위한 비정치적인 극장으로 변화한 샤우뷔네에 대해 비판을 하는 것이다. 이러한 샤우뷔네에 대한 비판은 샤우뷔네와 함께 68운동의 영향으로 시작한 극장이지만 소외계층을 대변하는, 자신의 정치적인 성향을 유지하였기 때문에 여전히 기민당으로부터 비난을 받는 그립스 극장을 간접적으로 부각시킨다.267)

(6) 정리

〈좌파 이야기〉는 80년에 초고가 집필된 후 작품이 공연되는 시즌마다 시의성을 살리기 위해 새로운 버전을 선보였다. 그러다 2007년부터는 첫 번째 버전이 다시 공연된다. 루드비히는 다시 새 버전을 집필할 계획이라고 한다.268) 모든 버전에서의 결말은 거의 비슷하다. 젊은 세대는 시민들 사이에 좌파가 폭넓은 기반을 쌓았다고 생각하고 "엄청나게 강한 시작"을 전망하면서 함께 웃고 끝난다. 작품의 유쾌한 결말은 68세대

가 그들이 꿈꾸었던 유토피아는 실현할 수 없었지만 사회 전반을 개혁하고 있는 신사회운동을 통해 영향력을 행사하고 있다는 것을 보여주면서 사회개혁에 대한 희망을 가지게 한다. 이러한 결말은 사회문제를 다루지만 즐길 수 있게 하는 "불후의 그립스 낙관주의"의 전통을 따른다.269) 전통적인 인식범위를 넘어서면서 해소하는 기능을 하는 그립스 극장의 웃음은 관객들에게 더 나은 세계에 대한 희망을 주고 관객들 간에 연대감을 형성하게 한다. 그립스는 이러한 결말을 통해 좌파 운동의 분파들 간에 연대감을 형성하면서 연합의 가능성을 시사하고, 이는 카린이 언급했던 생각과 감성과 행동이 하나였던 그 시절에 대한 그리움을 채워 준다.270)

〈좌파 이야기〉는 68운동을 배경으로 68세대의 일상과 그들의 변화, 그리고 그들의 변화를 반영하는 예술계의 변화를 다룬다. 나아가 극 중 등장하는 카베레티스트를 통해 그립스 극장의 변화를 성찰하게 한다. 68혁명 때 모든 것을 전복시키는 혁명을 꿈꾸었던 좌파는 현실에 순응하여 이제 현실에서 실현할 수 있는 구체적인 바람을 가지게 된다. 그들의 꿈은 겸손해지고 현실적이 된 것이다.

이 작품의 매력은 극과 카바레트, 그리고 신빙성 있는 사실적인 대화와 음악의 절묘한 조화, 그리고 서로 다른 차원의 서사가 만드는 다층성이다. 이러한 서사 방식은 다양한 관점에서 68운동을 조망하게 한다. 작가들의 경험을 바탕으로 쓴 풍자적이고 사실적인 이 작품은 68세대에게 자기 성찰과 치유의 역할을 한다.271) 68세대는 시대에 따라 변화하는 극중 인물들 속에서 자신의 모습을 돌아보게 되고, 가슴 속에 남겨진 문제들에 대해서 다각도로 조명해 보면서 나와 다른 길을 간 동료들을 이해하게 되는 것이다.

루드비히는 "그립스 극장의 연대기(Chronik des GRIPS Theaters)"에서 다음과 같이 기술한다.

마지막 전 장면(1978)과 마지막 장면 사이의 비약은 점점 커지고 연기하기 불가능해졌다. 25년 동안 데틀레프 미헬과 나는 다수의 새로운 결말을 생각해

내야만 했다. 관객은 그들의 그리고 우리들의 꿈에서 무엇이 되었는지, 그리고 우리가 언제나 다시 새로운 좌파 이야기의 "엄청나게 강한 시작"을 담은 마지막 문장까지의 연결을 어떻게 해냈는지를 확인해 보려고 매년 다시 왔다.272)

68세대는 이 작품을 자식들, 그리고 손자들과 함께 보면서 그들이 경험한 것에 대해 이야기했다.273) 이로써 현재와 과거를 연결하는 이 작품은 세대 간의 소통을 가능하게 한다.

68운동이 제시했던 반권위주의, 자본주의가 가져온 인간소외, 성해방과 여성해방의 문제는 여전히 우리사회에서도 해결해야 할 사안이다. 이러한 문제들을 해결하기 위한 68세대의 노력과 함께 그들의 변화를 다각적으로 조명한 〈좌파 이야기〉는 우리에게도 의미 있는 작품이다. 또한 〈좌파 이야기〉는 현대사를 소화하는데 문학이 어떤 역할을 할 수 있는지를 보여 주는 좋은 실례라고 할 수 있다.

3) 〈1호선〉과 〈2호선 – 악몽〉274)

그립스 극장이 1986년에 발표한 〈1호선〉은 전후 독일에서 가장 많이 공연된 뮤지컬로서 2016년 4월 기준으로 이 작품은 그립스 극장에서 1,723번 무대에 올려져 62만 명의 관객을 동원하였고, 150여 개의 독일 극단이 이 작품을 공연하여 3백만 명 이상의 관객이 관람하였다.275) 〈1호선〉은 지금까지도 그립스 극장에서 성황리에 무대에 오르고 있다. 20여 개의 나라에서 이 작품을 번안하여 무대에 올려 명실상부한 독일의 대표작이라고 할 수 있다. 한국에서는 이 작품을 극단 학전의 대표, 김민기가 번안하고 공연하여 역시 큰 성공을 거두었기 때문에 〈1호선〉은 한국에도 잘 알려져 있다.

그립스 극장은 창단 40주년을 맞아 2009년에 〈2호선 – 악몽(Linie 2 – Der Alptraum)〉을 무대에 올린다.276) 〈1호선〉의 경우 극단 창립자이자 대표이며 작가인 폴커 루드비히가 글을 쓰고, 비르거 하이만(Birger Heymann)이

작곡하였고, 〈2호선〉의 경우 연출을 담당한 뤼디거 반델(Rüdiger Wandel)이 루드비히와 함께 글을 쓰고, 하이만 외에 여러 작곡가들이 곡을 만들었다. 〈1호선〉은 다수의 수상 경력을 가지고 있고, 〈2호선〉도 2010년에 베를리너 모르겐포스트(BERLINER MORGENPOST)가 시상하는 프리드리히-루프트-프라이스(Friedrich-Luft-Preis)를 받아 작품성을 인정받는다. 심사위원은 〈2호선〉을 "40년간의 그립스의 역사에 대한 자기반어적이고 자의식 있는 회고(selbstironischer wie selbstbewusster Rückblick)"라고 평가했다.277)

〈2호선〉은 〈1호선〉에서 23년간 연기하고 있는 배우가 주인공으로 등장함으로써 〈1호선〉의 성공을 성찰하고, 연극의 현실성 문제를 다루고 있다. 나아가 이 작품에는 그립스 극장의 다른 작품에서 소개된 곡들이 삽입되어 있어 그립스 극장의 전체 작품과도 연관을 맺고 있다. 〈2호선〉은 23년이 지나 그립스 극장 스스로가 〈1호선〉의 현재적 의미를 고찰한다고 볼 수 있다. 〈2호선〉은 타 작품들과 연관성을 만들어 낼 뿐만 아니라 통일 후 독일 사회의 문제를 다루고 있다.

여기서는 〈1호선〉과 〈2호선〉에 나타난 독일 현대 사회문제와 두 연극이 지향하는 유토피아를 고찰함으로써 그립스 극장의 이념을 규명하고, 독일문화를 심도 있게 이해하고자 한다. 더불어 작품의 내용을 어떻게 예술적으로 형상화했는지를 탐구함으로써 이 작품의 성공요인을 살펴보고자 한다.278)

(1) 사회문제

〈1호선〉은 록 가수와 사랑에 빠진 한 시골소녀가 임신한 몸을 이끌고 아이 아버지인 록 가수를 찾아 베를린에 상경하는 데서 시작된다. 그녀는 남자친구를 찾아 베를린 중심가인 동물원역에서 1호선 지하철을 타고 빈민과 외국인 등 사회 소외계층이 거주하는 변두리 지역인 크로이츠베르크(Kreuzberg)로 향한다.

이런 과정에서 그녀는 베를린의 다양한 인물들을 만나게 된다. 작가는 인물의 사회적 특성을 부각하기 위해 고유의 이름이 아닌 사회적 신분이나 직업을 의미하는 단어를 이름으로 부여한다. 예를 들어, 극우청소년을

지칭하는 스킨헤드(Skinhead), 승객이라는 의미의 파가스트(Fahrgast), 여행객이라는 의미의 투어리스트(Tourist), 가수라는 의미의 쟁어(Sänger), 월급쟁이라는 의미의 안게스텔터(Angestellter), 넝마를 연상하게 하는 룸피(Lumpi), 카바레 여가수를 연상하게 하는 찬탈(Chantal) 등이 등장한다. 그밖에 성격적 특성을 암시하는 이름을 가진 인물로는 신경질적인 유형이라는 의미의 네르버저 튑(Nervöser Typ), 접착용 풀이라는 의미의 펑크족 크라이스터(Kleister), 벌레 같이 하찮은 인물이라는 의미의 뮈케(Mücke), 송장을 연상하게 하는 라히이(Leichi), 마녀를 연상하게 하는 투르데(Turde), 탐식자를 연상하게 하는 슈루키(Schlucki) 등이 있다. 또한 외국인 노동자 등 다양한 인종이 살고 있는 베를린의 특성을 살리기 위해 외국인이라는 의미의 아우스랜더(Ausländer), 인도 타밀 지역의 사람이라는 의미의 타밀레(Tamile), 무슬림 유형이라는 의미의 뮤슬리 튑(Musli-Typ), 터키남자라는 의미의 투르케(Turke) 그리고 터키여자라는 의미의 투르킨(Turkin) 등이 등장한다.

〈2호선〉에서는 23년간 그립스 극장에서 외투 입은 청년(Junge im Mantel) 역할을 담당하고 있는 배우, 토미(Tommy)가 등장한다. 그는 집세가 연체되어 집에서 쫓겨나 거리와 술집과 카페를 전전하게 된다. 그는 거리에서 아이들, 주부, 은행원, 68세대인 록 음악가, 음악프로듀서, 래퍼, 은퇴자, 실업자, 불법체류자 등을 만나게 된다.

〈1호선〉과 〈2호선〉은 베를린의 다양한 인물 간의 만남을 통해 사회문제를 보여준다.

〈1호선〉에서 소녀가 베를린 동물원역에 도착하자마자 만난 사람은 아픈 여동생에게 가야 한다고 차비를 구걸하는 거리의 부랑자이다. 지하철에서 만나 소녀를 위로하는 마리아(Maria)는 일 년 반 동안 도제 자리(Lehrstelle)를 찾았으나 구하지 못하고, 지금은 술집에서 화장실 청소를 불법으로 하고 있다. 자살한 룸피를 관찰한 외투 입은 청년은 룸피가 일 년 동안이나 일자리를 찾았지만 헛수고였다고 알려 준다. 일자리를 찾을 수 없게 된 룸피는 자신감을 잃고 마약중독자가 되어 결국 스스로

삶을 마감한 것이다. 청년도 마찬가지로 일자리를 찾지 못해 자신이 쓸 모없는 인간으로 느껴져 자살을 하려 했다고 덧붙인다.

이러한 실업과 빈곤의 문제는 〈2호선〉에서도 다루어진다. 토미는 23년 동안 〈1호선〉 공연을 하고 있지만 한 달에 다섯 번 있는 공연으로는 집세를 내지 못하는 형편이다. 68세대에 속하는 지미(Jimmy)는 오늘날 빈부의 차이는 더욱 커져 삶에 대한 전망을 갖기가 어렵다고 한탄한다.

미용실을 운영하는 테사(Tessa)는 대출금을 갚지 못해 은행에 미용실을 넘겨야 할 지경에 처한다. 테사는 국민들 세금으로 국가가 회생시킨 은행이 대출금으로 가게를 돕는 것이 아니라 가게 문을 닫게 한다고 항의하지만 은행관계자는 그녀의 미용실에 투자하기에는 너무 위험하다고 설명한다. 그리고 그녀의 가게를 근로자들에게 최저임금도 제대로 주지 않는 미용실 체인에게 넘기려고 한다. 이로써 대기업이 골목상권을 침해하고, 근로자를 착취해서 돈을 버는 기업을 은행이 후원하는 신자유주의 자본주의 시장경제를 보여준다.

이 장면에서 등장인물들이 부르는 "소유는 권리다(Recht ist Besitz)"라는 노래는 사유재산소유가 모든 가치 위에 군림하는 세태를 풍자적으로 비판한다.

소유는 권리다
왜냐하면 소유권, 왜냐하면 소유권은
모든 가치의 원천이다 [...]
정의는 소유상황의 불가침성
자유는 소유상황의 불가침성에 대한 통찰
예절과 예의는 소유상황의 불가침성에 대한 통찰에 대한 신뢰
명예는 소유상황의 불가침성에 대한 통찰에 대한 신뢰에 대한 자부심이다[279]

정의, 자유, 예절, 명예와 같은 가치들이 모두 재산 소유 아래 수렴된 것이다. 이 노래는 물질적인 소유 이외에 다른 가치가 존재하지 않는, 소유하는 것이 최고인 세상이 된 것을 비판한다.

〈1호선〉에서 임신한 터키 여성과 그녀의 남편이 지하철에 타자 한 남자와 여자는 터키인들은 늘 임신을 해서 네 명의 신생아 중 한 명이 터키인이라고 한탄한다. 그래서 그들이 낸 세금이 육아수당(Kindergeld)으로 모두 지출되어 연금보험이 비었다고 하면서 간접적으로 터키인 부부를 비난한다. 그리고 그들이 독일민족의 몰락에 자금을 대고 있다고 푸념하며, 두 시간 내에 터키인들을 추방해야 한다고 주장한다. 지하철에서 검표원들이 차표를 검사하자 한 여자는 망명자들이 사실은 베를린에 불법 승차를 하기 위해 온다고 얘기한다. 그들에게 외국인들은 독일인들이 낸 세금으로 생활하고, 규범을 지키지 않는 사람들이기 때문에 독일에서 외국인들이 늘어나는 것이 독일민족의 몰락을 의미한다.

과거 나치 시대에 고위 관료의 미망인들로서 베를린의 부촌인 빌머스도르프(Wilmersdorf)에 거주하는 빌머스도르퍼 미망인들(Wilmersdorfer Witwen)은 쇼핑을 가기 위해 지하철을 탄다. 그들은 제3제국 시기에 매우 많은 긍정적인 일들이 있었다고 회고하면서 사회민주당을 지지하는 부인에게 공산주의자라고 비난한다.

〈그림 13〉 빌머스도르퍼 미망인들

(출처: 〈1호선〉 DVD)

그리고 그들은 다음과 같이 노래한다.

바로 우리 빌머스도르퍼 미망인들이
베를린을 지킨다
그렇지 않으면 우리는 이미 러시아의 차지가 되었거나
혼돈상태에 녹색당이 판쳤을 거야 [...]
베를린은 터키인들로 질식하고 있다
그리고 망명자들의 도시280)

이렇게 나치 시대에 권력에 편승해 부를 누리던 사람들은 여전히 서독에서 부당하게 축적한 재산을 소유하고 베를린을 활보하면서 그들의 인종주의적 생각을 거리낌 없이 발설한다. 미망인들로부터 공산주의자라고 비난받은 부인은 전쟁이 끝나고 나치 시대가 청산될 줄 알았지만 나치에 저항한 자신의 아버지를 밀고한 자는 고등학교 교장이 되었다고 소녀에게 설명한다. 결국 아버지의 살인자들의 성공을 위해 아버지가 희생당한 것이라고 덧붙인다.

〈1호선〉은 나치 과거가 제대로 청산되지 않았고, 외국인들은 독일인들이 지불한 세금으로 생활한다는 선입견과 인종주의에 경도된 사람들이 공공장소에서 그들의 생각을 거리낌 없이 표현하는 것을 보여준다.

〈2호선〉에 등장하는 네다(Nedda)라는 소녀는 아버지가 20년 전에 망명자 신청서에 자신의 출신을 잘못 쓴 것이 빌미가 되어 온 가족이 추방을 당했다고 설명한다. 그녀는 어렵게 독일로 돌아왔지만 지금은 불법체류자 신세가 되었다고 한다. 그녀는 결국 독일에 머무르기 위해 위장결혼을 결심한다. 〈2호선〉은 여전히 외국인들이 독일에서 인간적으로 대접받지 못한다는 것을 보여준다.

〈1호선〉에서는 지하철에서 애정을 나누는 동성연애자들을 발견한 한 여인이 그들에게 돼지라고 소리친다. 〈2호선〉에서는 두 명의 폭력배가 지하철에서 성전환자에게 시비를 걸고 급기야 폭력을 행하고 칼을 꺼내

위협한다. 두 작품 모두 성소수자들이 이해받지 못하고, 심지어 폭력에 노출된 상황을 보여준다.

〈1호선〉에서 이국적인 차림의 외국인이 지하철에서 담배를 피우자 나이든 남자는 꾸짖는다. 그러자 학교를 무단결석하고 돌아다니는 여학생 리지(Risi)와 비지(Bisi)는 의도적으로 담배를 피우면서 꾸짖는 남자를 조롱한다.

〈2호선〉에서 독일에 정착한 터키인 퀼(Gül)은 여배우가 되고 싶다는 것을 부모님에게 말하지 못한다. 68세대인 지미는 자신의 세대가 사회를 개혁했다고 자부하면서 지금의 젊은이들이 아무 의견을 개진하지 않고, 돈 버는 데만 관심을 갖는다고 비판한다. 하지만 신세대인 바스티(Basti)는 68세대가 속물이 되었고, 거짓말쟁이라고 비난한다.

〈1호선〉과 〈2호선〉은 공통적으로 실업과 빈곤 그리고 청산되지 않은 나치즘과 이와 관련된 인종주의를 다룬다. 더불어 성소수자들에 대한 편견과 세대갈등도 보여준다.

〈2호선〉에서 추가적으로 다루어진 문제는 통일 이후에 발생한 동서 간의 갈등이다. 술집에서 만난 구동독인 오토(Otto)와 구서독인 크리스(Chris)는 논쟁을 벌인다. 오토는 통일 후 서독은 동독을 마치 자신의 식민지처럼 다루어 동독산업을 망치고 동독을 나눠 가졌다고 이야기한다. 회사, 집, 농경지, 숲 등 모든 가치 있는 것은 서독인의 차지가 되었고, 동독인들은 실업자 신세가 되었다고 한탄한다. 서독인 크리스는 예전에는 8명의 직원을 둔 사업가였으나 통일이 된 후 실업자가 되었다고 설명한다. 구서베를린에 구동베를린보다 실업자가 더 많은데, 그 이유는 정부가 구동독 지역에 돈을 쏟아 붓고 있기 때문이라고 비판한다. 동독인들은 예전에 일해서 벌었던 돈보다 더 많은 돈을 사회복지사무소(Sozialamt)에서 받으면서도 불평만 한다고 분개한다. 오토는 구동독에는 실업자가 없었기 때문에 실업문제는 자본주의 때문이라고 주장하면서 베를린 장벽이 다시 세워졌으면 좋겠다고 반박한다.

(2) 예술적 형상화

포스트모더니즘은 1960년대부터 형성된 새로운 시대정신을 지칭한다. 포스트모더니즘에 대한 개념정의는 학자들마다 다양한 관점에서 시도했지만 절대성과 총체성을 비판하고, 상대적이고 다원적인 관점에서 세상과 인간을 파악하려고 한다는 점은 공통적으로 인정된다.281) 총체성에 대한 향수나 신념이 없기 때문에 파편화된 현실을 있는 그대로 인정하고 포용한다는 것이다.282)

이러한 포스트모더니즘 이념은 문학에서도 구현되는데, 문학이 현실의 반영이나 재현에 그치지 않고 자기반영적인 제2의 세계를 창조한다는 것을 부각한다.283) 거대서사를 거부하고 이질적이고 독립적인 작은 이야기를 선호하고, 대중문화와 예술과 삶의 통일을 모색한다.284) 화자가 자신의 서술을 되돌아보고 의심하는 자의식적 서술, 메타 픽션, 현실과 허구의 경계 와해, 인물과 독자에게 선택권을 주는 열린 형식, 서술된 세계가 허구임을 폭로하는 다양한 기법, 과거에 이미 쓰인 텍스트와의 상호텍스트성, 패러디, 혼성모방, 은유 등이 형식적인 특징이라고 할 수 있다.

〈1호선〉과 〈2호선〉에서도 이러한 포스트모던적 문학 형식을 관찰할 수 있다. 작품 자체가 현실에 대한 재현을 넘어 현실과의 긴장관계 속에서 작품을 성찰하고 반영한다. 〈1호선〉의 등장인물들은 그 이름에서 드러나듯이 개성 있는 인격체라기보다는 현실의 인물 군상을 대표하는 풍자화된 인물들이다. 작품 속에 등장하는 노래들은 무대에서 보여준 내용을 정리하고 해석하는 역할을 한다.

〈1호선〉을 패러디하는 〈2호선〉에서 이러한 자기반영성은 더욱 두드러진다. 〈1호선〉에서 외투 입은 청년 역할을 하는 토미가 주인공이 되어 연극 밖 현실을 보여주는 〈2호선〉에서는 그 현실이 다시 연극 안 현실이기 때문에 연극 속에서 연극을 논하게 된다.

〈2호선〉에서는 그립스 극장 40주년을 기념하는 연극답게 〈1호선〉뿐아니라 다른 작품들을 연상시키는 인물들이 등장하고, 다른 작품들의 노래들이 인용된다. 토미라고 불리는 인물의 본명은 토마스 코바레브스

키로서 1975년에 무대에 올려진 청소년극 〈머리 터질 거야〉에서 하우프트슐레 학생으로 등장했다. 놀이터에 등장하는 여선생은 〈이 봐, 아가씨(Mensch Mädchen)〉의 선생님을 연상시킨다. 놀이터에서 아이들은 그립스의 아동극에 등장하는 노래 "우리는 점점 더 커진다(Wir werden immer größer)"를 부르고, "소유는 권리다"라는 노래는 〈좌파 이야기〉에 등장한 노래이다.

이러한 상호텍스트성과 인용은 이전 작품과의 연관성을 만들어 내고, 작품을 다시 한 번 생각하게 한다. 〈2호선〉은 〈1호선〉 무대의 백스테이지를 배경으로 하면서 작품 제작 과정을 보여주고, 이전의 작품들을 인용하고 언급함으로써 자기반영성과 상호텍스트성을 보여준다.

두 작품에 등장하는 인물들은 인간 유형을 대표하는 상징적인 역할을 할 뿐만 아니라 정체성도 모호하다. 이러한 모호한 정체성은 규정되지 않은 이름으로 표현된다. 〈1호선〉에서 비행청소년으로 등장하는 리지와 비지는 때로는 레미(Remmi)와 데미(Demmi), 또는 나리(Lari)와 파리(Fari)로 불린다. 소녀도 자신을 앨리스(Alice)나 서니(Sunni)나 모모(Momo)라고 소개하는데, 나중에 그녀의 이름은 나탈리에(Nathalie)로 밝혀진다. 소녀의 주위에서 맴도는 외투 입은 청년의 정체성도 모호해서 도둑으로 오해받기도 한다. 외투와 모자로 자신을 숨기는 그는 나중에 사람들을 관찰하여 글을 쓰는 작가로 밝혀진다. 이렇게 등장인물들의 정체성은 확정되어 있지 않아 변화하고 역할 구분도 확실치 않다.

〈2호선〉에서는 꿈과 현실도 모호해진다. "악몽/지하철 객차, 2호선"이란 제목이 붙은 넘버 6에서 환상적인 장면이 연출된다. 지하철에서 스튜어디스가 비행 시 안전규칙에 대해서 설명하고, "다음 정거장 - 계단 없이! - 사다리로만 하차"285)라는 안내 방송이 나온다. 검표원은 총을 들고 승차해 승객을 위협한다. 자살을 시도한 환자를 데리고 의료진이 지하철에 탄다. 간호사들은 세 개의 팔을 가졌고, 환자는 바로 토미이다. 지하철에 탄 토미는 의료진에 둘러싸인 자신의 모습을 본다. 토미는 단지 꿈일 뿐이니 용기를 내라는 네다의 목소리를 듣고 성전환자를 괴롭히

는 폭력배들을 저지한다. 이 사실은 신문에 보도되고, 다음날 극장에 갔을 때 동료들은 토미를 영웅으로 떠받든다.

　이러한 환상적인 장면은 현실과 예술 작품 사이의 허구적 관계를 의도적으로 보여주고, 모호한 정체성과 현실성은 자아와 현실의 다원성을 드러낸다.

　〈1호선〉과 〈2호선〉은 브로드웨이에서 만들어지는 상업적 뮤지컬과 구별되는 독일식 뮤지컬이라는 평가를 받는다. 두 작품에는 뮤직 레뷰(Musikalische Revue)라는 부제가 붙어있는데 레뷰는 19세기 말에 만들어져서 1920년대에 가장 성행한, 유럽과 미국에서 유행하던 공연양식으로 정치 사회비판적인 내용을 춤과 노래를 가미해 표현하는 장르이다.[286] 레뷰는 카바레(Kabarett), 오페레타(Operette), 뮤지컬과 인접장르이지만, 때로는 오페레타와 뮤지컬을 레뷰의 하위 장르로 보기도 한다.[287] 레뷰는 넘버로 에피소드적 이야기들을 느슨하게 연결하는데, 〈1호선〉과 〈2호선〉도 넘버로 나뉜 다양한 사람들의 작은 이야기들로 구성되어 있다.[288] 독립성을 가진 작은 이야기들 사이에는 라이브로 연주되는 밴드 음악이 삽입된다.

　포스트모던적 문학 형식은 이러한 파편화뿐만 아니라 완결된 구성을 가지지 않고 많은 주제들이 함께 등장하는 다원성을 특징으로 한다.

　다음과 같은 장면은 작은 이야기 단위 속에도 얼마나 다양한 요소들이 함께 공존하는지 보여준다.

소녀: 알겠니, 내가 집에서 도망쳐서, 여기 크로이츠베르크에 있는 내 친구에게
　　 왔지. 우리는 단지 3주 동안 사귀었지만 그것은 가장 큰 사랑이었어, 그런
　　 게 있어, 그냥 미친 짓이었지 - 그리고는 지금은 그가 갑자기 나에 대해
　　 서 더 이상 알고자 하지 않아. 하지만 모든 것이 잘 맞았었는데 말이야.
2번째 여자: 항상 대변을 검사해야만 해요, 그것이 딱딱한지, 부드러운지, 아니면
　　 묽은지, 그리고 색깔이 또한 중요하지요! 거기에 대해서 제가 잘 알지요!
1번째 여자: 아, 제가 거기에 끼어들어도 된다면 - 저는 이틀 전부터 아주 노란

색으로 나와요. [...]

마리아: 그것이 너와 네 친구에게 그렇게 아름다웠다면, 그것은 진정한 사랑
이야. 한평생 동안 추억할 뭔가를 갖게 된 거지.289)

소녀가 지하철에서 만난 마리아에게 자신의 속내를 털어놓고 조언을
듣는 진지한 대화 사이에 대변에 대한 우스꽝스러운 대화가 끼어든다.
이렇게 지하철 안에는 진지하고 가벼운, 그리고 슬프고, 위험한 대화들
이 공존한다.

이야기와 어우러지는 음악들은 랩, 록음악, 뮤지컬 송, 샹송 등과 같이
장르면에서도 다양하다. 〈1호선〉과 〈2호선〉은 이러한 레뷰의 특성을 현
대적으로 살린 대중이 즐길 수 있는 작품이다.

이러한 에피소드적 구조는 전체를 구성하는 부분들이 독자성을 지니
는 마당극의 극 구조와도 유사하다. 〈1호선〉에서는 시골 소녀를 중심으
로, 그리고 〈2호선〉에서는 외투 입은 청년을 중심으로 하는 중심 이야기
이외의 주변 인물들의 작은 이야기들이 한 장면 한 장면마다 독자성을
지닌 하나의 마당처럼 작용한다.290) 마당극에서 첨부된 부차적인 줄거
리를 통해 사회풍자가 이루어지는 것과 마찬가지로 〈1호선〉과 〈2호선〉
은 독립성을 띤 작은 이야기들을 통해 극적 재미와 더불어 사회에 대한
풍자와 비판정신을 구현한다.291) 〈1호선〉을 번안한 김민기도 연출노트
에서 〈1호선〉의 구조가 브로드웨이 뮤지컬과는 달리 아니리와 창으로
구성되는 판소리나 전통 가면극과 같이 열린 구조여서 이 작품을 선택했
다고 한다.292)

또한 에피소드적 구성방식이나 춤과 노래의 삽입, 연주자와 조명기구
의 노출 등으로 작품의 허구성을 드러내는 방식은 브레히트의 서사극
기법과 유사하다.

〈1호선〉과 〈2호선〉에서는 이 사회의 주류사회에서 밀려난 소외계층
의 때로는 상스럽고 외설적인 언어가 사용된다. 이러한 언어는 경직된
위선의 세계를 효과적으로 조소하는 기능을 갖는다. 이러한 방법은 저급

한 문화 형태들의 수용을 통해 고급문화의 형태들을 해체하는 포스트모던의 전략적 수단으로서 사용된다.[293]

〈1호선〉에서는 남자친구를 찾아 상경한 시골 소녀가 새로운 사랑을 찾게 되는데, 이러한 통속적인 멜로드라마적 요소는 대중문화를 적극적으로 차용하는 포스트모던적 전략이라고 할 수 있다. 이러한 중심 이야기는 사회 비판적 내용을 담은 작은 이야기들을 연결해 준다. 파편적인 서사와 대중적이고 전통적인 통합적 서사가 함께 어우러지면서 사회비판적인 내용을 흥미롭게 전달한다.[294]

멜로드라마적 결말은 다시 무대 장치를 통해 풍자화된다. 〈1호선〉 마지막 장면에서 사랑에 빠진 남녀가 손을 꼭 잡고 서로를 그윽하게 바라보며 층계를 올라갈 때 조명은 그들의 머리 위로 찬란한 별들을 비추고, 불타는 태양을 떠오르게 한다. 이러한 과장된 배경을 통해 행복한 결말로부터 거리를 두고 그 내용을 희화화하는 것이다.

〈1호선〉과 〈2호선〉의 무대는 다양한 인물군상이 일회적, 즉흥적으로 만났다가 헤어지는 기차역, 광장, 지하철역, 지하철 객차, 스낵코너, 놀이터, 술집 등이다. 대도시의 서민들이 가장 자주 모였다 흩어지는 장소인 지하철역과 객차는 두 작품의 제목에서 엿볼 수 있듯이 이 작품의 주 무대이다. 그립스 극장과 그 작품에 대한 연구가, 게르하르트 피셔(Gerhard Fischer)는 관객과 무대가 어우러진 축제적 분위기를 미하일 바흐친(Mikhail Bakhtin)이 말하는 "카니발적 인류공감대(Karnevalistisches Weltempfinden)"라 칭하고, 이 연극에 나오는 공공장소라는 배경이 중요한 역할을 한다고 설명한다.[295]

또한 이러한 카니발적 분위기는 무대와 관객석이 가까운 극장 구조에 의해 더욱 극대화된다. 배우와 연주자가 관객과 거리감 없이 함께 호흡할 수 있는 구조는 카니발적 공감대를 가능하게 한다. 연극이 진행되는 동안 무대는 축제의 장으로 변하고, 관객은 일상의 틀에서 빠져 나와 그들의 일상이 반영되어 새로운 질서 속에서 재편되어 생동감 있게 다루어지는 무대를 경험하게 된다.[296] 여기서 관객은 목청껏 소리도 지르고 마음껏 박수도 치고 연극에 대한 자신의 느낌을 거리낌 없이 드러내 보

일 수 있는 것이다.297) 카니발에서 모두가 적극적인 참가자가 된다는 바흐친의 이론처럼 그립스 극장에서는 관객이 감정이입하고 참여하고 호응하는 것이 극 진행에 중요한 요소가 된다.

이러한 카니발적 공감대는 작품에서 거리감을 가지고 비판을 강조하는 브레히트의 서사극보다 마당극에서 느끼는 집단 신명에 가깝다고 할 수 있다.298) 바흐친에 따르면 카니발이 벌어지면 사회적 서열이 전복되어 폐기되면서 평등하고, 친숙하고, 대등한 관계가 형성되어 서로에게 무관심하고 고립되었던 사람들이 자유롭게 접촉하게 된다.299) 카니발과 서사극 이론은 사회비판적 내용에서는 공통점을 찾을 수 있지만 관객이 작품과 어우러져 신명나게 공감하는 카니발과 작품으로부터 거리감을 둔 개인적 각성에 중점을 두는 서사극 이론은 수용자의 태도에 있어서 차이가 있다.

(3) 유토피아

〈1호선〉에서 처음 소녀가 베를린 지하철역에서 사람들에게 길을 묻자 아무도 대답을 하지 않고 외면한다. 소녀가 승차한 지하철에서 승객들은 신문으로 얼굴을 가린 채 옆 사람을 쳐다보지 않는다. 모두가 좁은 공간에서 함께 있지만 서로 무관심하며 고립되어 있다.

"너는 내 맞은편에 앉아 있다(Du sitzt mir gegenüber)"라는 노래는 도시인들의 익명성과 무관심을 보여준다.

너는 내 맞은편에 앉아서
날 흘끔거리지
난 아침마다 널 본다
때로는 3시에도
넌 지하철의 한 부분이야
내겐 전혀 상관없어
어쩌다 네가 안 보여도, 어쩌면
난 알아채지도 못하지300)

〈그림 14〉 객차 안에 승객들
(출처: 〈1호선〉 DVD)

룸피가 지하철 철로에 몸을 던져 목숨을 잃게 되자 사람들은 비로소 서로 이야기를 나누게 된다. 룸피의 자살로 절망에 빠져 술에 잔뜩 취한 밤비(Bambi)가 지하철 승객에게 시비를 걸면서 분위기가 험악해진다. 급기야 그는 칼까지 꺼내 들고 승객을 위협하지만 소녀가 끼어들어 말린다. 외투 입은 청년은 왜 룸피가 꿈을 잃고 자살했는지 설명하고, 승객 모두는 이 이야기에 빠져들어 서로 대화를 나누게 된다. 이 과정에서 그들은 집단적 책임감을 느끼며 공동체 의식을 경험하기에 이른다. 밤비는 모든 사람들에게 일일이 악수를 청하면서 자신의 무례함에 대해 용서를 구한다. 밤비를 꾸짖던 노인은 자신의 아들이 바로 밤비같이 반항적인 청년이라고 말하면서 그와 화해한다. 그리고 청년은 그 자신도 룸피처럼 자살을 하고 싶었지만 하지 않은 이유를 설명한다.

> 저는 발견했지요 – 주위에 낯선 말없는 모든 사람들이 모두 한 번은 정말 작은 아이였고, 모두 단지 사랑받고 싶어 하고, 모두가 삶을 지독하게 기만당했다는 것을. 그러니까 바로 지하철에서 한 번도 만나지 않은 사람들로부터 … 여기서 바로 뭔가를 해야 하지요, 바로 그것에 대해서 꿈꾸지요…301)

청년은 지하철에 있는 모든 사람들이 공통된 욕구를 갖고 있고 그들의 삶이 비참해진 것은 바로 지하철에서는 절대로 만날 수 없는 사람들의 횡포 때문이라는 것을 알게 되었다는 것이다. 그리고 바로 이러한 공통된 꿈과 아픔을 가지고 있기 때문에 뭔가를 함께해야 한다고 생각하고, 그것에 대해서 꿈꾸게 되었다고 한다.

이어서 청년과 밤비, 마리아와 소녀, 지하철에서 다투던 남자와 여자, 터키인 모두 "꿈을 꿀 용기(Mut zum Träumen)"를 함께 노래 부르며 춤을 춘다.

이때 승차한 검표원을 상대로 이제 막 새로 형성된 새로운 공동체는 협력하여 행동한다. 그들은 승차권을 제시하지 않은 승객들에게 검표원들이 경찰을 부르겠다고 위협하는 것이 모욕이라고 받아치고, 검표원이 지나가다가 물건을 떨어뜨리자 물건 훼손(Sachbeschädigung)이라고 하면서 책임을 묻는다. 소녀는 모두 친절한 사람들이니 좋은 기억으로 남기

자고 하면서 검표원들에게 화해를 요청한다.

검표원이 "여기 당신들 모두 함께요?"302)라고 묻자 마리아는 "모두요! 그리고 당신들도 포함되죠!"303)라고 대답함으로써 검표원까지 포함하여 그들 모두가 하나의 공동체라는 것을 주장한다.

검표원들이 떠나고 경찰이 올 것이라고 예상했지만 아무 일 없이 지하철이 움직이자 사람들은 환호의 함성을 지른다. 룸피의 죽음을 계기로 얼마 전까지만 해도 서로 무관심했던 사람들이 하나의 공동체를 이루어 연대하여 공권력에 함께 저항한 것이다. 비록 이는 사소한 일에 대한 저항이지만 지금까지 고립되어 있던 개인들이 공동으로 합심해서 행동했다는 것은 의미가 크다. 이 장면은 기껏해야 몇 분 되지 않지만 일상에서 벗어나 일시적이나마 하나의 공동체가 되어 유토피아적 자유를 맛보는 순간이다.304)

소녀에게 잘못된 주소를 가르쳐주고 소녀를 외면했던 조니(Johnnie)는 지하철 동물원역에서 노래를 읊조리며 용서를 빈다. 하지만 소녀는 베를린에서 경험한 일들을 통해 조니가 자신이 만들어낸 환상일 뿐이고, 그와의 관계가 진정한 사랑이 아니라는 것을 깨닫는다. 소녀는 모두가 지켜보는 가운데서 자신을 늘 관찰하면서 자아를 찾게 해준 외투 입은 청년에게 다가가 사랑을 약속한다. 현실은 실망을 가져다 줄 뿐이라고 확신하여 자신을 외투와 모자로 은폐하고, 사람들을 관찰하면서 사람들과 직접 소통하는 것을 꺼리던 청년은 이제 모자를 벗고 자신을 드러낸다. 은퇴자 헤르만(Hermann)과 마리아는 소녀가 아이를 낳으면 키우는 것을 도와주겠다고 한다. 이는 이들이 다양한 세대가 뒤섞인 가족과 같은 공동체를 이룰 것이라는 것을 암시한다. 서로 연대하고 협동하는 것을 배운 사람들은 함께 행복한 미래를 꿈꾼다. 특유의 천진난만함으로 사람들을 연결하고 화합하는 소녀와 사람들을 관찰하여 글을 쓰는, 작가의 분신과도 같은 외투 입은 청년의 결합은 천진난만한 순수함과 예술의 결합을 상징한다고 볼 수 있다. 마리아는 소녀가 낳을 아이를 "세상에서 가장 아름다운 존재(Schönste von der Welt)"305)라고 한다. 소녀가 출산할 아이는 공동체가 함께 키워나가야 할 희망을 상징한다고 할 수 있다.

<그림 15> <1호선>의 마지막 장면

(출처: <1호선> DVD)

<2호선>에서는 지하철 객실에서 폭력배들이 성전환자에게 시비를 걸어 뺨을 때리고, 넘어뜨려 발길질한다. 토미는 용기를 내어 개입한다. 폭력배들이 토미를 치려하자 겁먹고 앉아 있었던 승객들도 용기를 내어 토미를 도와 폭력배들을 응징한다. <1호선>과 마찬가지로 서로에게 무관심했던 사람들이 함께 협력하여 폭력에 맞서는 것이다. 꿈인지 생시인지 구분하기 어려운, 신기한 경험을 한 후 극장에 돌아온 토미는 지하철에서 보인 용감한 행동으로 인해 극장동료들로부터 환호를 받게 된다.

<그림 16> 토미와 폭력배들

(출처: <2호선 - 악몽> DVD)

그동안 토미가 구애했지만 냉담했던 귈(Gül)과 그의 오빠 타이푼(Taifun)도 그를 인정하게 되고, 토미와 귈은 서로의 애정을 확인하게 된다.

〈1호선〉 연극이 끝난 후 백스테이지에서는 토미와 귈 이외에도 네 쌍의 남녀가 서로의 애정을 확인하면서 "이것이 행복이다(Das ist das Glück)"라는 노래를 함께 부른다. 그리고 〈1호선〉이 계속 상연될 것이라고 한다. 그들이 서로에게 하는 사랑선언은 개인적인 것을 넘어 연극이라는 장르에 대한, 그리고 관객들을 향한 것이라고 해석된다. 그리고 극장은 축제 분위기에 휩싸이게 된다.

〈그림 17〉 〈2호선〉의 마지막 장면
(출처: 〈2호선 - 악몽〉 DVD)

두 작품 모두 사랑을 통한 사회공동체의 통합이라는 메시지를 전달한다. 서로 다른 사람들이 연결점을 발견하고 서로를 인정하며 그 누구도 소외당하지 않는 공동체를 만들고, 그 안에서 희망과 행복을 느끼는 유토피아적 사회의 모습을 보여 준다. 공동체에 속하게 된 개인들은 고립된 개인으로서 고통받던 사회적 억압에 대하여 대항할 희망을 갖게 되고, 사회문제에 대한 대안책을 찾을 용기를 얻게 된다. 이러한 공동체 의식은 관객에게까지 전파된다. 관객들은 다양한 인물들 속에서 자기 자신의 모습과 문제와 절망을 발견하면서 그것으로부터 거리를 두고 웃

고, 함께 해결책을 모색하게 된다. 루드비히는 연극을 통해 제시되는 대안을 "구체적 유토피아"306)라고 칭한다.

이렇게 사회적 위계질서가 중지되고 모두가 대등하게 공동체에 속하는 것은 마당극의 놀이판뿐만 아니라 삶을 억압하는 권력적 대상들이 무력해지면서 소외된 계층들이 새로운 지위가치를 부여받는 카니발과 유사하다고 할 수 있다.307)

짧은 순간이나마 극장에서 배우와 관객 모두가 일상적이고 고정된 궤도를 벗어나 유토피아적 자유와 행복을 느끼는 것이다. 〈2호선〉에서 토미는 자신이 맡은 〈1호선〉의 청년이 절망 속에서도 자살을 하지 않고 살아 온 이유라고 밝힌 대목을 인용하면서 연극이 일상보다 더 사실적이고, 연극을 통해서 행복이 현실이 된다고 말한다.

이러한 연극의 기능은 푸코의 헤테로토피아(heterotopie)의 개념과 연결지어 생각할 수 있다. 헤테로토피아는 그리스어 '다른, 낯선, 다양한, 혼종된'이라는 의미를 가진 hetero와 '장소'라는 의미의 topos에 어원을 둔 합성어이다.308) 헤테로토피아는 현실세계에 실제로 존재한다는 의미에서 일상적 공간이지만 여타의 일상적 공간과는 질적으로 다른 자신만의 기능을 갖는다는 점에서 구분된다. 헤테로토피아는 주변적인 장소로서, 질서와 확실성을 무너뜨리는 전복적이고 혼종된 장소를 의미한다.309) 일상 속에 있지만 일상의 규범에서 벗어난 자신만의 질서를 가진 공간으로서 유토피아가 현실적으로 출몰하는 공간이기도 하다.

그러나 이러한 헤테로토피아적 공간에서의 경험은 일상에도 영향을 끼친다. 〈2호선〉에서 엄마가 유치원 선생님에게 어떻게 계속 반복되는 그립스의 노래를 하루 종일 견디냐고 묻자 "아이들이 어른이 돼서도 이 노래들을 변함없이 부를 것이라는 것을 늘 상상해요"310)라고 답한다. 실제로 그립스 극장을 방문했던 아이들은 어른이 되어서 자신의 아이들을 데리고 극장을 다시 방문한다. 이로써 그립스의 정신은 세대를 이어 전달되는 것이다. 루드비히는 "우리가 무대에서 경험한 것이 삶 자체는 아니다. 하지만 그럴 수 있다. 그것이 중요한 것이다."311)라고 설명한다. 연극은 현실 자체를 반영하는 것이 아니라 그 가능성을 보여준다고 할

수 있다. 연극은 세상은 변할 수 있다는 사회적 상상력을 보여주고, 이러한 사회적 상상력은 세상을 변화시키는 원동력이 된다.

(4) 정리

〈1호선〉과 〈2호선〉에서 공통적으로 가난과 실업, 인종주의, 성적소수자에 대한 편견, 세대갈등이 다루어지고, 〈2호선〉에서는 통일 후 동서간 갈등이라는 문제가 추가로 언급된다. 두 작품 모두 마지막에 고립되어 있었던 사람들은 서로에게 마음을 열며 공동체를 이루게 된다. 그리고 그 행복감은 관객에게도 전염되어 카니발적 공감대를 형성하게 된다. 일상적 규범에서 벗어나 자신만의 질서로 유토피아적 전망을 보여주는 결말을 연출하는 극장은 헤테로피아라고 할 수 있다.

이러한 행복한 결말은 사회문제를 다루지만 이를 극복할 희망을 주는 "불후의 그립스 낙관주의"의 전통을 따른 것이다. 두 작품 모두 행복한 결말을 맺으며 유토피아적 전망을 제시하고 다양한 배경을 가진 소외계층의 사람들이 공동체를 이루어 사회를 변화시킬 수 있다는 희망과 용기를 준다. 그래서 그립스 극장은 행동하도록 용기를 북돋아 주는 "용기를 주는 극장"이라고 불린다.312) 각자의 개성을 간직하지만 서로 연대하는 공동체의 중요성은 그립스 작품들이 공통적으로 표방하는 메시지이다. 한 사람도 낙오되는 사람 없이 서로 도와야 한다는 독일의 중요한 가치인 연대는 그립스 극장에서도 가장 중요한 가치라고 할 수 있다.313) 이러한 공적 가치에 의거해 사회비판을 실천하고, 이상적인 사회에 대한 전망을 제시하는 그립스 극장은 독일 정부의 지원을 꾸준히 받고 있다.

두 작품은 다양한 인물 군상의 문제를 다루어 독일 대도시 서민들의 일상과 고민을 잘 보여주는데, 이는 세계 어느 대도시에서나 공감할 수 있는 보편적인 내용이다. 관객들은 작품 안에서 자기 자신의 모습과 문제를 만나고 거기에 대해서 생각하고 거리를 두며 웃을 수 있는 것이다. 따라서 그립스 극장은 일반 대중을 상대로 비판적 시각으로 사회변화를 도모하는 "대중적이고 비판적인 민중극장(populär-kritisches Volkstheater)"이라고 불린다.314)

〈1호선〉은 여전히 해결되지 않은, 전 세계적으로 공감할 수 있는 사회문제를 시대적 감각에 맞는 포스트모던적 기법으로 표현해 세계적인 성공을 얻는다. 〈2호선〉이 〈1호선〉처럼 큰 호응을 거두지 못한 이유는 형식적인 반복이 더 이상 신선하게 다가오지 않고, 〈1호선〉처럼 파편화된 구조를 연결시키는 중심 이야기의 결속력이 부족하여 산만하고, 급작스러운 해피엔딩도 설득력이 떨어지기 때문이다. 마음을 움직이는 대중적인 멜로드라마적 요소가 부족한 것도 또 하나의 요인이다.

〈1호선〉의 성공은 그립스 극장을 넘어 독일전체에 있어서도 기념비적이라고 평가할 수 있다. 뉴욕과 런던을 이은 세계 제3의 뮤지컬 도시로 유명한 함부르크에서 공연되고 있는 대부분의 작품도 영국이나 미국의 것을 수입하는 데 머물고 있다. 이런 현실에 비추어 독일 내에서 해외 뮤지컬이 아닌 독일 뮤지컬이 성공을 거두었다는 것은 놀라운 성과이다. 상업적 논리로 인해 발전된 영국과 미국의 뮤지컬과는 달리 사회문제를 다루어 사회변화를 모색하는 〈1호선〉은 차별화된 독일식 뮤지컬을 세계에 널리 알렸다는 면에서 그 의미가 크다.

〈1호선〉이 상연된 지 23년 후에 무대에 올려진 〈2호선〉은 통일 후 달라진 현실에서 〈1호선〉의 의미를 그립스의 다른 작품들과 연결시키면서 새롭게 성찰함으로써 그립스의 정신을 다시 한 번 강조한다. 이로써 발표한지 20년이 넘는 〈1호선〉을 계속 공연하는 이유를 간접적으로 밝혔다고 할 수 있다.

〈1호선〉은 김민기에 의해 한국적인 내용을 담아 창의적으로 번안되어 1994년 5월 초연 이후 2008년까지 15년간 소극장 학전에서 4,000회에 걸쳐 장기 공연되었다. 독일 못지않게 한국에서도 큰 성공을 이루어 2001년 이후 원작이 탄생된 독일을 비롯한 유럽은 물론이고, 일본에 이어 중국과 홍콩에까지 원정 공연되는 성과를 거두었다. 한국의 〈지하철 1호선〉은 루드비히로부터 가장 아름다운 외국공연이라는 찬사를 받았을 뿐만 아니라,[315] 2000년에 1,000회 공연을 맞아 한국을 방문한 루드비히로부터 독창성을 인정받아 저작권을 면제받았다. 김민기는 2007년

바이마르에서 독일 정부로부터 한국과 독일 연극교류에 기여한 업적을 인정받아 괴테 메달을 수상하는 영광을 안기도 했다.

학전은 현대적 버전의 〈지하철 1호선〉 공연을 기약하며 지금은 공연을 중단한 상태이다. 〈1호선〉의 성공이 주는 부담감이 루드비히에게 악몽이 되었듯이 김민기한테도 후속작을 쓴다는 것이 쉽지 않은 작업일 것이라고 예상된다.

독일작품의 번안을 넘어 누구나 공감할 수 있는 사회문제를 현대적 감각에 맞는 형식으로 담아내는 한국적 뮤지컬 작품의 탄생을 기대해본다. 이를 위해서는 이러한 작품이 창작될 수 있는 여건을 마련하는 문화정책의 수립과 실현이 선행되어야 할 것이다.

2. 오스트리아 예술경영316)

2.1. 예술기관의 운영형태

2.1.1. 공공기관과 홀딩

80년대부터 유럽에서 시작된 예술경영에 대한 논의는 오스트리아에서도 효율적인 문화예술경영에 대한 바람을 불러일으켰다. 이에 기존의 국립-주립 박물관과 극장 같은 공공기관들을317) 콘체른 형식의 홀딩(Holdingkonstruktion) 안에 속한 사업체로 전환시키는 새로운 운영형태의 도입을 시도하게 된다.318) 이는 예술기관운영의 경제성과 효율성 증대, 예술활동의 효과 및 자유 보장이라는 양쪽 측면을 만족시키고자 하는 시도의 일환이었다.

홀딩은 콘체른과 같은 기업결합의 형태로 오스트리아의 연방홀딩이나 빈 홀딩 등은 연방이나 주/시가 지주회사(Holdinggesellschaft)가 되고, 그 아래에 여러 분야의 기업들이 자회사(Tochtergesellschaft)로 소속되어 있는 방식으로 구성된다. 이때 자회사들은 각각의 지분만큼만 경제적 책임을 지는 유한책임회사(Gesellschaft mit beschränkter Haftung, GmbH)의 법적

형태를 가진다. 문화예술 분야도 홀딩을 구성하는 한 요소인데 여기에 연방극장연합이나 빈 극장연합과 같은 극장들이 있으며 이들도 다른 기업체와 마찬가지로 유한책임회사의 법적형태를 가진다.319)

대표적인 예로는 1987년부터 홀딩시스템을 도입한 빈 극장연합(Vereinigte Bühnen Wien), 1996년부터 도입한 연방극장연합(Bundestheaterverband) 그리고 2004년부터 그라츠와 슈타이어마르크 주가 연합하여 구성한 테아터홀딩(Theaterholding Graz/Steiermark GmbH)이 있다.320) 특히 테아터홀딩 그라츠/슈타이어마르크는 그라츠 극장연합(Vereinigte Bühnen Graz)을 기초로 하여 확장된 콘체른으로 "주와 시가 홀딩 안에서 연합할 수 있는 가능성을 보여준 좋은 예"321)이다.

이와 같이 오스트리아의 공공예술기관들의 운영형태는 점차 사업체로 전환되고 있다. 이러한 전환의 목적은 양가적인데 한편으로는 경영의 합리화를 추구하면서, 다른 한편으로는 경영의 자율성과 예술활동의 독립성을 확보하는 데 있다. 경영의 합리화는 시장경제의 논리를 따르는 것으로 전문경영인 제도의 도입을 통해, 느슨하게 운영되던 예술기관들의 인건비 및 운영비를 절감하는 것이다. 경영의 자율성과 예술활동의 독립성은 예술가들의 입장을 표현하는 것으로 경제적 지원을 빌미 삼아 예술활동 공간에 공권력이 개입하고자 하는 시도들을 최소화하고자 하는 것이다.

이러한 운영형태의 전환에 대하여 시장경제의 무자비한 경쟁 속으로 예술을 밀어 넣고 있는 것이라는 비판도 일고 있다. 하지만 다른 한편으로 연방과 주의 공적 지원이 여전히 공공기관들의 경제적 토대를 마련해 줌으로써 보다 안정적으로 예술활동에 전념할 수 있으면서, 동시에 경영의 자율성을 보장받을 수 있다는 이점을 가지게 된 것 또한 간과할 수 없는 사실이다.322)

1) 연방극장 홀딩과 연방극장연합

초창기 연방극장연합에는 빈 국립오페라(Wiener Staatsoper), 빈 국민오페라(Volksoper Wien), 궁정극장(Burgtheater)이 소속되어 있었으며, 그 역사

는 이미 제1공화국 시기부터 시작된다. 이 극장들에 대한 운영을 연방 정부가 맡아온 이래로 다양한 성과도 이룩하였으나 정부주도의 중앙집 권적이고 관료적인 운영방식은 많은 문제점들을 야기했다. 이에 신자유 주의에 기초한 시장개방 시대에 중앙집권적 경영시스템이 적절하지 않 다는 생각이 확산되고, 예술활동의 자율성 보장에 대한 예술가들의 문제 제기가 확산되면서 연방극장연합의 재정비에 대한 논의가 본격적으로 시작되었다. 1996년에 사회당과 국민당은 예술, 경제, 경영 분야의 전문 가들과의 국회공청회를 열어 연방극장연합의 구조개선을 제기하였고, "예술활동 및 예술의 자유를 보장하는 시스템 구축과 운영 및 경비에 있어서의 합리성과 경제성"323)을 주요쟁점으로 삼았다.

이러한 논의의 과정을 거쳐 1996년에 연방극장 홀딩(Bundestheater-Holding GmbH)이 설립되었고, 기존에 연방극장연합에 소속되어 있던 세 극장은 유한책임회사의 법적 형태를 가진 자회사로 전환되었다.324) 현재 연방극 장연합에는 세 극장 외에 극장 서비스 아트 포 아트(Art for Art Theaterservice) 도 포함되었는데, 극장서비스 산하에 작업실(Kreative Werkstätte)을 두고 있으며, 빈 국립오페라와 빈 국민오페라 산하에 빈 국립발레단(Wiener Staatsballett)을 두고 있다.

궁정극장, 빈 국립오페라, 빈 국민오페라에 대한 연방극장 홀딩의 지 분은 100%이며, 극장서비스 아트 포 아트는 연방 정부에 51%, 나머지 49%는 세 극장에 1/3씩 있다.325) 이렇게 극장들을 민영화하지 않으면서 '사업체'의 형태로 전환하여 경영에서의 자율성과 경쟁력을 강화하는 방 식이 오스트리아가 선택한 예술경영의 방식이다. 이는 빈 홀딩과 빈 극 장연합의 결성 및 운영에서도 똑같이 적용된다.

또한 '지원은 하되 간섭은 하지 않는다.'는 연방 정부의 입장은 투자자 의 입장에서 예술기관에 투자를 하지만, 문화와 예술의 사회적 역할 및 가치의 구현을 위해서는 예술기관 및 예술가들에게 자율성과 자유를 보 장해야 한다는 원칙을 고수하고 있다.326)

2) 빈 홀딩과 빈 극장연합

빈 홀딩(Wien Holding)의 결성은 1974년부터 추진된 것으로 신공공경영 (New Public Management)이라는 목표를 이루고자 한 실험적인 시도라고 할 수 있다. "신공공경영이란 공동경제의 추구라는 목표를 염두에 두고 사회공공의 의무나 직무를 자유경제의 시금석에 따라 수행하는 경영방식을 말한다."[327] 현재 빈 홀딩은 5개 분야 즉 부동산, 군사 및 운송, 환경, 미디어 및 서비스, 그리고 문화 공연으로 나뉘어져 있으며, 모두 75개의 자회사로 구성되어 있다.[328]

그러나 현재의 빈 홀딩이 존재하기까지는 많은 부침을 겪었다. 우선 1980년대 말 빈 홀딩은 민영화 논쟁의 대상이 되었는데, 1989년 49%, 1993년 89%가 민영화되었으며, 1990년대 중반에는 빈 시의 공익과 관련된 최소한의 분야만 남기고 거의 민영화되었다. 이후 2000년에는 빈 홀딩의 미래에 대한 논의가 진행되면서 해체위기까지 가게 되었다. 하지만 2003년에 빈 시는 빈 홀딩을 다시 확대하기로 결정하면서, 빈 홀딩을 새롭게 재구성하고 새로운 지위를 부여하고자 시도하였다. 이는 빈 홀딩이 공익을 추구하는 자신의 기본적인 틀은 유지하면서도 자유주의화, 세계화되어가는 시장에서 경쟁력을 높일 수 있는 방법을 찾고자 함이었다.[329] 이에 빈 홀딩은 한편으로는 이윤을 추구하면서 한편으로는 공익사업을 추진하는 이중구조의 공기업으로 거듭나게 된다. 이는 "빈 홀딩의 원동력은 이윤추구의 극대화가 아니라 기획과 경영이 빈 시와 시민들에게 가져다주는 이점들"[330]이라고 밝히고 있는 데서도 볼 수 있다.

빈 홀딩은 이윤의 극대화라는 기업의 논리와 공공성 추구라는 이질적인 가치와 구조를 결합하여 새로운 경영양식을 선도하고 있다. 이는 사회적 가치를 추구하는 기업윤리를 실천하는 공기업의 모델로서 좋은 본보기가 된다고 할 수 있다.

또한 빈 홀딩은 "민관합작 공동투자(PPP-Modell, Public Private Partnership)" 등을 시도하여,[331] 기업들에게는 이윤을 창출할 기회를 주고, 빈 시는 공익사업을 펼칠 수 있는 기회와 자금을 마련한다.

빈 홀딩의 목표는 빈 시의 이익을 추구하는 것으로, 일자리를 창출하

고 빈 시민의 생활의 질을 향상하는 등의 전술로 그 목표를 달성하는 데 힘쓰고 있다. 빈 홀딩의 자회사 중 문화 공연분야의 대표적인 자리를 차지하는 것이 바로 빈 극장연합(Vereinigte Bühnen Wien)이다.

2.2. 예술기관: 빈 극장연합

2.2.1. 개요

빈 극장연합은 빈 홀딩이 경영하는 다섯 분야 중에서 문화공연분야에 속하는 유한책임회사이다. 빈 극장연합은 빈 시의 공적 지원을 받는 문화예술단체로서 한편으로는 비영리적 성격을 가지지만, 다른 한편으로는 상업적인 대중예술을 창작, 수출하여 많은 수익을 창출하는 문화예술기업의 성격을 가지기도 한다. 특히 빈 극장연합의 창작뮤지컬은 세계 7개국에 수출되며, 라이선스를 제공함으로써 후원금 대비 많은 수익을 창출하고 있으며, 빈 극장연합 관련 사업들로 많은 일자리를 창출하여 빈 시 경제에 이바지하고 있다.[332]

빈 극장연합은 1987년에 탄생하였으며 테아터 안 데어 빈(Theater an der Wien), 로나허(Ronacher), 라이문트(Raimund) 세 극장으로 구성되어 있다. 이 극장들의 특징은 오랜 역사를 지녀 문화유산으로서의 가치가 있으나, 오랜 기간 방치되어 있던 낡은 극장건물이었다는 점이다. 빈 시는 이 극장들을 인수하고 보수한 후 새로운 음악극장(Musik Theater)으로 거듭나도록 투자를 아끼지 않았는데, 이는 1980년대 중반 이후 본격적으로 시작된 예술경영에 대한 논의와 문화-지원(Kultur-Sponsoring)에 대한 논의와 관련이 있다.

이 논의의 핵심은 예술 분야 및 공공예술기관의 합리적 경영과 사적지원 강화이다. 여기서 흥미로운 점은 사적지원 강화 방향이다. 예술 분야에 대한 지원이 경제적 수익성을 동반하는 투자임을 사적후원자들이 느낄 수 있도록, 국가가 먼저 지원을 강화해야 한다는 것이다. 이러한 특징은 오스트리아만의 독특한 문화예술경영방안을 만들어 내는 동력이 된다.

빈 극장연합의 탄생은 오스트리아식 문화예술경영의 모범적인 예라

할 수 있다. 빈 극장연합은 빈 시 소유의 콘체른인 빈 홀딩에 소속되어 있는 기관으로 빈 시가 지주회사가 되고, 빈 극장연합은 자회사로서 유한책임회사의 법적형식을 가진다. 즉 빈 극장연합의 소유주가 빈 시가 되는 것이다. 초창기 빈 극장연합에 대한 빈 시의 지원율은 80%에[333] 달하기도 하였으나 경영의 합리화와 스폰서의 확대 그리고 라이선스 수입 등으로 빈 시의 지원율은 현재 약 50% 수준으로 감소되었다.[334]

빈 극장연합의 주요 활동 내용은 테아터 안 데어 빈을 중심으로 하는 오페라 작품 공연에 대한 기획과 라이문트 및 로나허 극장을 중심으로 하는 뮤지컬 작품 기획 및 제작이다. 그 중 많은 수익을 창출해 내는 뮤지컬 사업의 핵심은 창작뮤지컬의 제작 및 공연과 라이선스 수출이다. 빈 극장연합의 뮤지컬을 관람하기 위해 라이문트/로나허 극장을 찾는 사람들은 연간 약 50만 명에 이르며, 테아터 안 데어 빈의 오페라 관람객은 연간 약 10만 명에 달한다. 해외로 수출된 빈 뮤지컬의 관람객은 세계적으로 연간 약 1백만 명에 이른다.[335] 또한 세 극장의 사업과 관련된 분야에서 1,500개 이상의 일자리를 창출[336]하고 있어 빈 시의 경제 활성화에도 중요한 역할을 하고 있다.

2.2.2. 조직운영

빈 극장연합은 빈 극장연합 전체 대표 아래 테아터 안 데어 빈의 대표이자 오페라 총감독과 라이문트/로나허 극장의 대표이자 뮤지컬 총감독이 있고, 그 아래 여러 부서들로 구성되어 있다. 빈 극장연합의 전체 직원은 약 780여 명[337]으로 그 중 58%가 기술자들이며, 12%가 행정직, 그리고 30%가 예술가와 오케스트라단원들이다.[338]

빈 극장연합의 조직도에서 주목할 만한 점은 경영진과 각 극장의 운영진이 나뉘어져 있다는 점이다.

빈 극장연합 경영진은 전문경영인들로 구성되어 있으며 전체 빈 극장연합사업의 경영을 총괄한다. 회계 및 총무와 감사기관은 빈 시와 후원단체들로부터 들어오는 지원금 등을 관리하고, 개발 분과에서는 스폰서 및 광고 유치를 담당하며, 특히 관객개발과 문화매개(Kulturvermittlung)를

책임진다. 기술 및 시설 분과는 무대, 조명, 음향 등 무대기술과 관련된
일과 전기, 건물 보수 등과 같은 시설 관리를 담당한다. 빈 극장연합 직원
의 약 60%를 차지하는 기술자들이 모두 이 분과에 소속되어 있다.

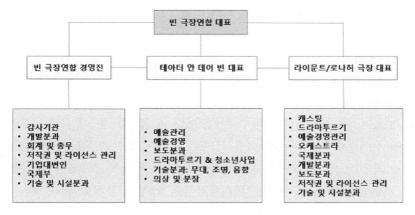

〈그림 18〉 빈 극장연합 조직도

　테아터 안 데어 빈과 라이문트/로나허 극장에도 예술경영 및 예술관
리 부서를 두고 있는데 여기서는 작품기획 및 작품 개발, 공연기획 및
공연 플랜 관리부터 마케팅과 정기회원권 관리 등을 담당한다. 라이문트
극장과 로나허 극장은 뮤지컬이라는 큰 범주 안에 묶여 있지만 각각 독
립된 예술경영관리 부서를 가지고 있다. 드라마투르기, 캐스팅, 의상 및
분장 분과는 작품 제작 및 공연과 직접적으로 관련된 분과들로 작품의
예술성을 담당하는 분과라고 할 수 있다.

　흥미롭게도 각 극장 운영진에는 회계 및 총무, 감사기관이 없고, 빈
극장연합 경영진에는 연출, 무대미술, 음악 등과 관련된 부서들이 없다.
이는 경영과 예술작업이 분리되어 있다는 것을 보여주는 부분이다. 하지
만 2015년에 있었던 인터뷰에서 라이문트/로나허 극장 드라마투르기 분
과 소속 예술가는 '빈 시로부터 많은 지원을 받고 있으며, 세금으로 지원
이 이루어지는 만큼 예산 사용에 대한 감사가 상당히 철저히 이루어진
다'고 밝힌바 있다.339) 이는 예술가들이 직접 경영을 담당하지 않지만,

자신들이 받는 공적 지원에 대한 도덕적 책임감을 강하게 가지고 있음을 보여주는 것이기도 하다.

빈 극장연합은 공무원들이 운영해 왔던 기존의 공공기관 운영방식에서 탈피해서 전문 경영인제도를 도입하여, 경영의 합리화를 시도했으며, 결론적으로 성공했다고 볼 수 있다.

빈 극장연합이 자신만의 색채로 음악극의 다양한 가능성을 제시해 줄 수 있을 만큼 성장하게 된 데에는 빈 시의 적극적인 지원과, 전문경영인의 도입, 경영과 예술의 분리, 예술가들에 대한 안정적인 지원 등이 있었기 때문이다. 이제 빈 극장연합은 오스트리아의 문화생활에 필수불가결한 요소이자, 국가 이미지를 위한 중요한 매개체일 뿐 아니라 경제와 관광 사업에도 커다란 영향력을 가지게 되었다. 또한 빈 극장연합은 뮤지컬 작품들의 수출에서 성과를 거두면서 국제 뮤지컬 분야에서 빈 뮤지컬 스타일을 전파하는 주도적인 제작자의 입지도 굳히고 있다.[340]

2.2.3. 재원조성

빈 극장연합은 빈 홀딩 소속으로 97.34%의 지분을 빈 홀딩이 가지고 있다.[341] 빈 시의 재정지원율은 2015년 현재 빈 극장연합 전체 운영비의 약 50%[342]에 이른다. 미하엘 비머는 인터뷰에서 빈 극장연합이 필요한 경우 정해진 지원금 외에 추가 지원이 이루어질 만큼 빈 시가 중시하는 문화사업체라고 언급한바 있다.[343] 빈 극장연합 초창기에는 지원 비율이 전체 운영비의 80%에 달하기도 하였으나, 경영의 합리화와 뮤지컬 라이선스 수출 등으로 지원 비율을 계속 줄이고 있는 상태이다.

공적 지원 대비 빈 극장연합의 경제적 기여도는 주목할 만하다. 2015년도 빈 극장연합 경영 보고서에 의하면, 당해 빈 극장연합의 순수익은 150만 유로(약 18억 원)이었으며, 빈 극장연합 인터내셔널에서 라이선스로 남긴 순수익은 107만 유로(약 13억 원)에 달한다.[344] 또한 빈 극장연합 자체가 전체 780여 명으로 구성된 상당히 규모가 큰 예술기관으로 수많은 예술가들 및 기술자들에게 안정적인 작업환경을 제공하고 있을 뿐 아니라 빈 극장연합 사업들과 관련하여 빈 시에 약 1,500개 이상의 일자

리가 제공되고 있어, 일자리 창출에도 기여하고 있다.345) 그리고 빈 극장 연합 소속 극장을 방문하는 관람객 수는 연간 60만여 명에 이르는데 이는 관광산업에 많은 비중을 두고 있는 빈 시의 경제구조를 볼 때 빈 극장 연합이 제공하는 경제적 기여도가 상당히 크다는 것을 말해주는 것이다. 빈 극장연합에 대한 빈 시의 지원이 빈 시에 대한 문화적, 경제적 기여로 되돌아옴으로써 문화예술 분야에 대한 공적 지원이 수익성 또한 가져올 수 있음을 보여주는 좋은 예가 되고 있다.

그러나 빈 시의 예술문화단체들에 대한 지원이 영속적인 것은 아니다. 빈 시의 지원 시스템은 3년 단위로 이루어지는데 각 예술단체들은 빈 시에 활동계획에 대한 기획안을 제출하여, 심사 후 선정이 되면 향후 3년간 시로부터 운영비 및 제작비에 대한 지원을 받는다.346) 빈 극장연 합 또한 이 원칙에서 벗어날 수는 없다. 이에 대해서는 구 빈 극장연합 대표이자 현재 '연방 예술과 문화/헌법과 의료부' 장관인 토마스 드로즈 다(Thomas Drozda)의 '빈 시로부터 향후 3년간의 지원에 대한 확답을 들음으로써 빈 극장연합의 장기프로젝트 계획들이 보장되었다'347)는 인터 뷰 내용을 보아도 알 수 있다.

빈 시의 지원 연장 혹은 지원 중단 결정 시 심사 기준은 각 단체들의 지난 3년간의 문화예술적 업적과 향후 3년간 진행할 사업 내용의 참신함 과 혁신성에 있다고 한다. 여기서 지난 3년간의 업적 평가에는 경제적 가치를 창출했는가도 중요하지만, 예술 및 문화활동의 예술적 가치 창출 이 더 중요하다고 한다.348)

빈 시의 지원 외에도 빈 극장연합은 '빈 극장연합 발전 분과(Development Departments der VBW)'를 2008년에 창설하여, 37개 기업들로부터 스폰서 를 확보했다. 이 스폰서들은 재정적인 지원, 물품 지원, 혹은 한 작품을 선택해서 지원하거나, 빈 극장연합 전체를 위한 지원을 하고 있다.349)

2.2.4. 작품 기획과 제작 및 관객개발

빈 극장연합의 작품 기획 및 제작에서 핵심적인 부분은 빈 시 및 스폰 서들로부터의 재정적 지원이 전폭적으로 이뤄짐으로써, 안정적인 예술

활동이 가능하다는 데 있다. 여기서 중요한 것은 예산 집행 내용에 대한 감사는 있으나 빈 시나 다른 스폰서들이 작품 개발 및 작품의 내용 등 예술적 차원에 대해서는 간섭하지 않는다는 점이다.[350)

이런 사실은 작품기획과 제작에서 다양하고 획기적인 시도들을 가능하게 하며, 새로운 작품을 위한 시간과 비용의 투자를 가능하게 한다.

1) 오페라

2006년부터 오페라 전용극장으로 다시 자기 자리를 찾은 테아터 안 데어 빈은 슈타지오네 시스템[351)으로 운영하면서 기획공연을 중심으로 극장을 운영하고 있다. 이 기획공연들은 오페라, 연주회, 특별기획 음악회, 청소년 프로그램 등으로 구성되어 있다.

오페라 분야에서는 관객들에게 익숙한 오페라 작품뿐 아니라, 바로크 오페라부터 현대오페라까지 기존에 잘 알려져 있지 않거나, 주목받지 못했던 작품들도 개발하는 등 다양한 프로그램을 관객들에게 제공하고 있다. '신 오페라하우스(Neu Operahaus)'라는 명칭에 걸맞게 테아터 안 데어 빈에서는 2015년도에만 해도 9편의 오페라 작품들이 공연되었다.

연주회와 음악회는 아리아의 밤, 오라토리오 공연, 드라마와 음악, 시와 음악 등 정통 음악극에서 음악과 타 예술 분야와의 상호매체적인 무대까지 다양한 시도들을 하고 있다. 여기에 청소년을 대상으로 하는 프로젝트도 진행하고 있는데, 학생들에게 공연의 준비 과정을 공개하고 공유함으로써 예술의 창작과정에 대한 이해를 높이고, 고전예술에 대한 관심을 불러일으키는 데 도움을 준다. 또한 학생들이 오페라 제작의 주체가 되어 작품을 만드는 과정도 개설되어 있어 청소년들이 예술의 주체로서 예술을 향유할 수 있는 기회를 제공한다.

예술활동에 대한 빈 시의 경제적 지원과 예술활동에 대한 비간섭 원칙은 예술가들의 도전정신을 진작하며, 새로운 것을 시도할 수 있는 경제적 토대를 만들어 준다. 그리고 이러한 다양한 시도와 기획들은 고전 예술과 고전 음악극이 시대에 동떨어진 장르가 아니라 재미있고, 생동감이 있으며, 동시에 사회와 공존하는 장르임을 보여주는 역할을 하고 있다.[352)

테아터 안 데어 빈은 정기회원권제를 운영하고 있는데, 시즌 2015/16의 정기회원권 발매 수는 5,221건으로 티켓은 26,777매가 판매되었다.[353] 이는 2015년도 전체 테아터 안 데어 빈 티켓 판매량인 72,318매[354]의 1/3이 넘는 수로 빈 극장연합의 오페라 및 연주회에 대한 관객들의 선호도가 상당히 높은 편이라는 것을 보여준다. 또한 테아터 안 데어 빈의 청소년 프로젝트는 미래의 관객층을 개발하여 노령화되어 가고 있는 고전음악의 관객층에 새로운 바람을 불어넣을 수 있는 사업이라고 할 수 있다.

2) 뮤지컬

뮤지컬 분야는 수입뮤지컬의 기획과 공연도 중요하지만 자체 창작 뮤지컬의 생산이 더 중요하다. 뮤지컬은 대중예술이자 투자대비 이윤을 생산할 수 있는 문화상품이다. 이에 제작을 위한 소재, 주제 및 작품의 방향을 선정할 때는 예술적인 측면과 경제적인 측면을 모두 고려해야 한다. 그러므로 아이디어를 내오는 시점부터 구체화되어 실제로 공연되기까지는 보통 5~6년의 시간이 필요하다.[355] 빈 시는 빈 극장연합의 인수 이후 이러한 뮤지컬의 제작과정을 고려하여 과감하게 투자를 하고 있고, 〈엘리자벳(Elisabeth)〉을 기점으로 그 성과를 보고 있다.

빈 극장연합 뮤지컬에서 중시하는 제작원칙은 역사와 음악의 조화이다. 빈 뮤지컬의 주요 핵심 소재는 긴 오스트리아의 역사 속에 존재하는 많은 흥미로운 인물들과 그들의 스토리이다. 그리고 그 스토리텔링을 드라마틱하게 이끌어 내는 데 오스트리아 문화전통의 핵심인 음악을 활용한다. 음악가와 작가를 선택할 때도 각 프로덕션에 가장 적합한 파트너를 찾는다는 입장으로 예술가를 찾는다.[356] 이러한 기획 방식은 실용적이면서도 합리적이다. 각 작품마다 가지는 특징과 내용과 분위기에 따라 예술가를 찾기 때문에 예술가들은 반드시 오스트리아 국적을 가진 사람일 필요가 없다. 〈엘리자벳〉의 음악을 담당했던 실베스터 르베이(Sylvester Levay)는 헝가리 출신 작곡가이며, 〈루돌프(Rudolf)〉의 음악은 브로드웨이 뮤지컬 〈지킬 앤 하이드(Jekyll & Hyde)〉로 우리나라에도 이미

알려진 미국 출신의 작곡가 프랭크 와일드혼(Frank Wildhorn)이 담당했다.

이러한 빈 극장연합의 오페라 및 뮤지컬의 기획 및 개발은 한편으로는 문화국가로서의 오스트리아의 이미지를 강화하면서 다른 한편으로는 관광 상품으로서 빈 시의 경제를 이끌어 나가는 주요한 요소가 되고 있다. 특히 2015년도 빈 극장연합 경영보고서에 따르면 당해 빈 극장연합의 극장을 방문한 관람객 수는 568,141명이며, 해외에서 빈 뮤지컬을 관람한 관객 수는 762,315명으로 총 130만 명이 넘는다.357) 이는 빈 극장연합이 대상으로 하는 관객층이 상당히 다양하고 그 스펙트럼이 넓다는 것을 의미한다.

라이문트와 로나허 극장은 전체 창작 뮤지컬 중 〈엘리자벳〉, 〈뱀파이어들의 춤(Tanz der Vampire)〉, 〈모차르트(Mozart)〉, 〈루돌프〉, 〈레베카(Rebecca)〉와 〈노부인의 방문(Der Besuch der alten Dame)〉 등 6개 작품의 라이선스를 7개국에 수출하고 있으며358), 이 국가들에서 약 80만 명에 달하는 관객을 동원하고 있는 만큼 빈 뮤지컬의 관객층은 빈 거주자와 빈을 방문하는 여행객들을 넘어서 세계적으로 확대되고 있다.

2.2.5. 성공요인

앞에서 보았듯이 빈 극장연합의 오페라 기획 및 창작뮤지컬의 성공요인은 다음과 같이 정리해 볼 수 있다.

첫째, 빈 시로부터 안정적이고 지속적인 경제적 지원을 받고 있다는 점이다. 이러한 안정된 경제적 기반은 새로운 기획의 시도와 콘텐츠 개발을 위한 투자를 가능하게 한다. 또한 예술가들에게도 안정적인 작업환경을 제공해줌으로써 완성도가 높은 콘텐츠를 제공할 수 있다.

둘째, 예술가들의 자율성이 최대한 보장된다는 점이다. 라이문트/로나허 극장의 연출부에 있는 알렉스 리너(Alex Riener)는 인터뷰에서 예술가들의 예술적 활동에 대해서는 절대적으로 자유가 보장된다고 몇 번이나 강조한 바 있다. 예를 들어 뮤지컬 창작 작업에서 콘텐츠 개발에 대한

내부적 합의가 이루어지게 되면 거기에 적합한 작곡가 및 작사가를 물색하여 초빙하게 되는데, 빈 극장연합의 대표나 극장 총감독조차도 창작의 과정에는 개입하지 않는다는 것이다. 즉 예술가들에게 콘텐츠 개발을 위한 충분한 시간과 비용을 보장해 주지만, 자유로운 창작여건을 마련해 줌으로써 예술가들의 창작 욕구를 고취하고, 최고의 작품이 완성될 수 있는 기회를 마련해 주게 되는 것이다.

마지막으로, 조직 운영에 있어서의 투명성과 신뢰이다. 빈 극장연합은 인터넷 사이트에 경영방식 및 후원기업들의 기여도 등을 공개적으로 밝히면서 자신들의 투명한 경영에 대한 자신감을 보여주고 있으며, 경영총책임자에 대한 신뢰를 보여준다. 경제적인 부분뿐 아니라 극장총책임자에 대한 예술적인 신뢰도 또한 높아서 전체 직원의 1/3을 차지하는 예술가들과 일반 직원들이 미래지향적인 문화콘텐츠 생산이라는 목표 하에 서로 협력하고 있다.

빈 극장연합은 '문화와 음악의 나라 오스트리아'라는 이미지를 만들어 관광산업을 활성화하고자 하는 빈 시의 문화정책 구현에 이바지하면서, 빈의 문화지형도에서만 중요한 역할을 하는 것이 아니라, 빈 시의 경제구조에도 중요한 영향력을 가지고 있다.

이렇게 지원은 하되 예술적 차원에 대한 간섭은 하지 않는다는 빈 시의 태도는 자유로운 예술활동을 가능하게 했으며, 그 속에서 질 높은 작품들이 탄생하였다. 그리고 이렇게 생산된 예술작품들은 세 극장의 관객석 점유율 약 90%[359]라는 기록으로 되돌아온다.

빈 극장연합은 예술경영의 유럽적 응용으로 가능해진 문화예술단체라고 할 수 있다. 풍부한 문화유산인 극장들을 거점 공간으로 활용하고, 고전음악의 관객층을 확장시키는 사업과, 영리성과 수익성이 있는 상업적인 대중예술 분야인 뮤지컬에 공적 지원을 확대하는 사업을 동시에 진행함으로써 문화가 가지는 공적 가치와 산업으로서의 문화라는 두 가지 측면을 모두 활용하고 있는 문화예술단체인 것이다. 빈 극장연합은

문화유산의 관광산업에의 활용, 전통문화의 보존 및 응용을 통한 대중성 확보, 정통 클래식 음악의 중심이라는 자부심과 자본주의적 경영마인드와의 결합을 추구하는 오스트리아 문화정책의 성격을 잘 드러내주는 대표적인 예라 할 수 있다.

2.2.6. 문화민주주의와의 연관성

1) 유럽문화정책의 방향

유럽의 문화정책은 기본적으로 더 많은 사람들이 문화와 예술을 향유할 수 있도록 보급하고 지원해 주는 것을 원칙으로 하고 있다. 특히 독일어권 국가들의 문화정책은 2차 대전 이후 예술의 보급을 확장하기 위한 정책 및 실천적 방안들을 강구하는 데 집중해 왔다. 이러한 문화정책의 지향성은 '문화의 민주화'와 '문화민주주의'로 나아가는 정책적 전략을 가진다. 두 가지 전략은 서로 공통점을 가지고 있지만, 궁극적인 지향점에서는 조금 차이가 있다.[360]

우선 문화의 민주화는 전통적인 고급예술을 가능한 많은 대중이 접할 수 있도록 접근성을 높이고, 예술을 향유할 수 있는 제반 정책을 제공하는 것을 목표로 한다. 그러므로 문화의 민주화 전략에 입각한 문화정책은 "고급 예술이 주로 생산, 소비되는 기존의 대형예술기관을 그 중심으로 삼고, 관객보다는 예술가, 그리고 아마추어 예술가보다 전문예술가 중심으로 그 방향을 설정"[361]하고 있다. 즉 예술의 공급자와 향유자가 분리되어 있으며, 예술의 범주도 "기존의 비평가나 예술가들에게 이미 인정을 받았거나 받고 있는 전통적인 형식의 고급 예술"[362]로 제한되어 있다.

그러나 문화민주주의는 "예술의 질이라는 개념보다는 정치적, 성(性)적, 민족적, 사회적 형평성 등을 우선적으로 고려하며, 또한 예술작업에서도 아마추어와 전문가 사이의 명확한 경계를 인정하지 않으면서 예술참여와 경험의 중요성을 강조하는 관객지향성을 보인다."[363]

문화민주주의는 가르치는 예술이 아니라 경험하고 체험하며 생산하는 예술을 지향한다. 그리고 전문예술가뿐만 아니라 누구나 예술활동에

참여할 수 있는 기회를 가질 수 있으며, 예술의 주체가 될 수 있음을 강조한다.

문화의 민주화와 문화민주주의는 현재 유럽의 국가들이 동시에 추구하는 문화정책적 전략이다. 두 전략의 철학과 예술에 대한 입장은 근본적으로는 차이를 보인다. 하지만 "교육적 배경, 인종, 성, 지역적 위치에 관계없이 예술에 참여하거나 즐길 수 있어야 한다는 문화적 균등성에 대한 강조를 내포"364)하고 있다는 측면에서 공통점을 가진다.

2) 오스트리아 문화정책의 방향과 한계

오스트리아 문화정책의 방향성은 문화의 민주화 쪽에 가깝다. 오스트리아 문화정책은 합스부르크 시대의 풍부한 문화유산을 보존, 유지하면서 이를 활용하여 '문화국가로서의 오스트리아'라는 국가 이미지를 생산하는 것과 이것이 관광산업 등과의 연계를 통해 국가 경제에 도움이 될수 있도록 한다는 목표를 가진다. 이를 위해 연방 정부와 주 정부, 시정부등은 각 예술단체에 지원을 하고, 소속 예술가들의 예술활동을 보장해준다.365)

빈 극장연합에 대한 빈 시의 지원도 이러한 문화정책의 맥락 안에 있다. 빈 시의 적극적인 지원은 오페라와 같은 고전예술 장르에서도 실험적인 시도를 가능하게 하여 고전음악과 고전예술에 대한 인식을 변화시켰으며, 빈 뮤지컬이라는 독창적인 뮤지컬 세계의 생산을 가능하게 하였다. 그리고 이러한 과감한 투자와 지원은 문화국가로서의 오스트리아라는 이미지 생산과 경제 및 관광산업 활성화에 모두 커다란 기여를 하고 있다.

특히 뮤지컬 장르의 개발은 일부 계층에게만 점유되었던 전통적인 음악극장이 일반인들과 젊은 관객층에게도 열린 공간이 되게 하였고, 문화향유에 대한 대중의 요구도 충족시키고 있다. 뮤지컬 전용극장인 로나허/라이문트 극장은 모두 오랜 역사를 가지고 있으며, 여러 번의 보수 공사를 거쳤지만 전통적인 모습을 고스란히 간직하도록 배려함으로써 극장을 방문하는 것만으로도 문화유산을 직접 대면하고 체험하는 효과를 가진다. 이런 공간에서 〈엘리자벳〉이나 〈루돌프〉, 〈모차르트〉와 같이 합스

부르크 시대를 재현하면서도 대중적이고 낯설지 않은 음계로 구성된 음악극을 즐긴다는 것은 새로운 문화체험이자 새로운 문화유산의 시작이라고 할 수 있다.

미하엘 비머는 라이문트/로나허 극장을 향하는 관객층과 국립 오페라 극장이나 부르크테아터에 모이는 관객층이 명확히 구분된다고 말하면서, 빈 뮤지컬이 대중들에게 예술로의 접근성을 용이하게 해 주고 있음을 언급한다. 또한 극장이라는 곳이 일부 계층의 소유물이 아니며, 문화향유의 공평성을 대중들에게 느끼게 해 주었다는 측면에서 문화의 민주화에 기여를 하고 있다고 말한다.366)

그러나 비머는 또한 빈 극장연합에 대한 빈 시의 전폭적인 지원이 문화정책의 민주화와 문화민주주의의 실현과는 일정한 거리가 있어 보인다고 지적한다. 앞서도 언급했다시피 문화민주주의는 인종, 나이, 문화, 성(性) 등에 상관없이 모두가 예술의 능동적 생산자가 될 수 있는 기회를 가지며, 모두가 문화와 예술을 즐기고 공유할 수 있는 사회적 분위기와 법적 토대, 공적 지원의 마련이 필요하다고 보는 보다 적극적이고 진보적인 취지를 담고 있는 전략이다.

하지만 오스트리아의 문화정책은 문화국가 오스트리아라는 이미지 구축과 관광산업으로서의 문화라는 쪽으로 초점이 맞춰져 있으며 문화와 예술에 대한 입장이 여전히 보수적이다. 이에 자발적이고 능동적인 시민문화와 청년문화 등에 대한 지원보다는 전문 예술가와 문화예술단체에 대한 지원이 중점적으로 이루어진다. 그 예가 2014년에 빈 시가 빈 극장연합에만 6만 유로를 추가로 더 지원한 것으로, 비머는 수익성과 경제성을 강조하는 시장경제의 논리에 따라 재정지원의 유무를 결정하는 것은 다양한 문화예술활동의 성장을 막는 행위라고 지적한다.367)

더군다나 빈 시는 거주자의 27.4%(2016년도 기준)가 외국인이거나 빈 출신이 아니며368) 초등학교 어린이들 중 50% 이상이 이민자의 자녀들로 구성되어 있는369) 명백한 다문화 도시이다. 그럼에도 불구하고 빈 시의 문화정책은 오스트리아의 문화정체성을 가진 사람들과 여행객에게만 초점이 맞춰져 있다는 한계점을 가지고 있다. 그래서 다국적 문화의 공

존과 외국인들이 문화생산의 주체가 될 수 있는 기회가 적고, 시민으로서의 공동체 의식을 가지기 힘들며 점차 문화적 소외계층화 되어 가는 현실적인 문제가 존재한다.370)

3) 문화민주주의를 향하여

이러한 문화민주주의와의 거리와 한계점을 극복하는 방안 중 하나로 테아터 안 데어 빈은 청소년 프로젝트를 수행하고 있다.

2015년에 테아터 안 데어 빈과 캄머 오퍼(Kammer Oper)에서는 '청소년 안 데어 빈(Jugend an der Wien)'이라는 명칭하에 '학교프로젝트'와 '청소년 오페라' 그리고 '청소년 공연 및 워크숍' 등의 청소년 대상 프로그램을 진행하였다.

'학교프로젝트'는 약 7회에 걸쳐 실시되었는데 다양한 학교에서 약 40개 반, 910명이 참여하였다. 이 프로젝트는 짧게는 일주일, 길게는 한 달간 진행이 되었으며, 청소년들이 오페라가 만들어지는 과정에 대한 사전지식을 워크숍을 통해 익힌 후, 오페라 연습 혹은 총리허설을 참관하는 과정으로 이루어져 있다.371)

로시니의 〈세빌리아의 이발사(Il Barbiere di Siviglia)〉, 모차르트의 〈피가로의 결혼(Le Nozze di Figaro)〉, 바그너의 〈방랑하는 네덜란드인(Der Fliegende Holländer)〉 등 모두 7개 오페라 작품의 준비과정을 청소년들에게 공개하고 공유함으로써, 청소년들이 고전음악과 오페라를 가까이하고 이해할 수 있는 장을 마련해 주었다.

'청소년오페라' 프로그램은 기존의 오페라를 청소년 버전으로 개작하여 자신들만의 오페라로 무대에서 공연하는 것으로 '학교프로젝트'가 보고, 감상하고, 인식하는 것에 중점을 둔 프로그램이라면 '청소년오페라'는 예술의 주체이자 생산자로서의 체험을 마련해 주는 것에 중점을 둔 프로그램이다.

2015년의 경우 〈피가로 로얄(FIGARO ROYAL)〉이라는 작품을 프로젝트에 참가한 청소년들이 제작하였다. 〈피가로 로얄〉은 모차르트의 〈피가로의 결혼〉을 청소년들이 자신들만의 버전으로 개작한 것으로 수다쟁

이 렉시와 그녀가 전해 주는 '왕궁의 재난'에 대한 이야기에 매료된 공동 기숙사의 청소년들의 이야기를 다룬 코미디다. 이 프로그램에는 배우, 스텝 및 오케스트라까지 모두 60여 명의 청소년이 참여했으며, 총 2회 공연을 했다. '청소년오페라' 프로젝트에는 전문적인 지도가 병행되는데 연기지도, 발성지도, 오케스트라 지도 등에 전문가가 투입되어 교육을 진행하며, 연출, 무대, 의상 등에도 전격적인 지원이 이루어진다.

'청소년 공연 및 워크숍' 프로그램은 캄머 오퍼에서 진행되었는데 이 프로그램은 청소년들에게 클래식 음악을 선보이고 감상할 수 있는 기회를 주는 것이다. 2015년에는 모리스 라벨(Maurice Ravel)의 〈스페인의 시간(L'Heure Espagnole)〉과 프랜시스 풀랑크(Francis Poulenc)의 〈테레지아스의 유방(Le Mamelles de Tiresias)〉을 300여 명의 청소년들을 대상으로 연주하였다.[372]

이러한 청소년 프로그램은 대중예술에만 집중적으로 노출되어 있는 청소년들에게 오페라와 연극 등 고전예술 장르에의 접근을 가능하게 해 주어 문화예술에 대한 기호의 편중성을 약화시키는 데 도움을 주고 있다. 학교와 연합하여 실시되고 있는 빈 극장연합의 청소년 대상 프로그램은 공교육과 문화예술단체와의 연합으로 청소년들을 문화의 주체로 길러낼 수 있는 문화예술교육의 좋은 예라 하겠다.

또한 사회적 공헌의 일환으로 청소년/청년, 노인, 장애우 등을 위한 할인티켓 및 정기권 등을 발매하였는데, 이는 약 30개 이상의 사회단체들과의 협업으로 이루어진 것이다. 이러한 사회적 공헌 프로젝트는 전체 티켓 판매량의 약 19%[373]를 차지한다. 이는 수익의 극대화보다는 수익의 감소를 감수하더라도 예술이 사회적 소통의 장이자 모두를 위한 것이어야 한다는 입장에 대한 동의에서 나온 것이라 볼 수 있다.

문화예술활동에의 지원은 비영리사업에 대한 투자로, 위험성을 안고 이루어질 수밖에 없기에, 문화의 다양성 및 예술활동의 활성화를 염두에 둔 장기적인 전망 속에서 이루어져야 한다.

비머의 지적처럼 빈 시의 빈 극장연합에 대한 재정지원이 이러한 열린, 그리고 민주적인 문화 활성화라는 방향과는 맥을 달리 하고 있는

측면도 있다. 그러나 이러한 투자를 통해 극장을 향하는 관객층을 확장하고 새 세대 관객과 예술주체가 자라나도록 다양한 프로그램을 마련하고 있다는 점에서는 문화의 민주화와 문화민주주의를 향한 첫 걸음을 내딛기 시작한 것이라고 할 수 있다.

2.2.7. 극장 소개

1) 라이문트 극장

라이문트 극장은 1893년에 건축된 극장으로 빈 시 마리아힐프 구역(6. Wiener Gemeindebezirk Mariahilf)[374] 발가세(Wallgasse)[375]에 있다. 이 극장은 당시 빈 시의 외곽이었던 마리아힐프 지역의 시민 500명의 발의에 의해 건축되었다. 이들은 빈 민중극장-연합(Wiener Volkstheater-Verein) 소속으로써, 보다 넓은 관객층 특히 하층계층의 관객들에게 애국적인 민속극, 지역의 익살극과 음악소극, 오페레타 등 모든 민속적인 예술 작품을 소개하려는 목적으로 극장을 건축하였다.

극장의 이름인 라이문트는 빈 출신의 배우이자 극작가이며, 요한 네스트로이(Johann Nestroy)와 함께 구-빈 민중극장(Alt-Wiener Volkstheater)[376]을 이끌었던 페르디난트 라이문트(Ferdinand Raimund)에서 온 것이다. 이를 기념하여 그의 차우버슈필(Zauberspiel)[377]인 〈포박된 환상(Die gefesselte Phantasie)〉이 극장 오프닝 공연으로 헌정되기도 하였다.[378]

초대 극장장으로 극작가이자 비평가였던 아담 뮐러-구텐브룬(Adam Müller-Guttenbrunn)이 취임했는데, 그는 라이문트 극장이 고전적인 민속극을 위한 극장으로 자리 잡게 하려고 노력하였다. 이는 한편으로는 궁정극장이었던 부르크테아터 및 가벼운 오락과 통속적인 바리에테극장(Varietétheater)[379]과 차별화하려는 전략이었다.

하지만 19세기말이 되면서 빈 시의 관객들은 점차 연극보다는 오페레타와 같은 음악극을 더 선호하게 되었다. 이에 1908년부터 라이문트 극장에서도 오페레타를 공연하기 시작했고, 이 공연들은 대성공을 거두었다.

다행히 1·2차 대전을 거치면서도 라이문트 극장은 훼손되지 않았으

〈그림 19〉 20세기 초반의 라이문트 극장

(출처: musicalvienna.at)

며, 2차 대전의 종식과 함께 1945년 4월 25일 〈세 소녀의 집(Das Drei Mäderlshaus)〉380)의 공연을 시작으로 재개하게 된다.

1976년부터 라이문트 극장에서는 뮤지컬 작품들이 간헐적으로 공연 되기 시작하였다. 빈 시는 1984/85년 2년에 걸쳐 극장을 수리, 보수하였 고 1987년부터 빈 극장연합에 소속되어 대형뮤지컬 작품들을 전문적으 로 공연하는 공연장으로 자리매김하고 있다.

빈 극장연합 창단 초창기인 1987년부터 1996년까지는 주로 할리우드 와 프랑스에서 수입한 라이선스 뮤지컬을 공연하였고, 1997년 10월 4일 에 빈 극장연합의 창작 뮤지컬인 〈뱀파이어들의 춤〉381)이 처음으로 공 연됨으로써 빈 극장연합의 창작 뮤지컬 전용극장으로서의 역할을 본격 적으로 시작했다. 1987년부터 2000년 1월 15일까지 라이문트 극장을 방 문한 관람객 수는 80만 명이 넘는다. 이후에도 뮤지컬 〈웨이크 업(Wake Up)〉 초연(2002년), 뮤지컬 〈바바렐라(Barbarella)〉 초연(2004년), 뮤지컬 〈레베카〉(2006년) 및 〈루돌프〉(2008년)의 공연 등 뮤지컬 전용극장으로서

명성을 쌓아가고 있다. 2011년에는 네스트로이 극장상의 수여식이 라이문트 극장에서 열리기도 하였다.

현재 라이문트 극장의 좌석은 1,193석이며 스탠딩석이 40석으로 총 1,233석이다.

2) 로나허 극장

로나허 극장은 빈 시내 제1구역(1. Wiener Gemeindebezirk Innere Stadt), 힘멜스포르트가세(Himmelspfortgasse)와 자일러슈테태(Seilerstätte), 그리고 쉘링가세(Schellinggasse)가 만나는 지점에 위치하고 있다.

이 극장은 1871년부터 1872년까지 2년에 걸쳐 빈 출신의 명망 있는 건축가인 페르디난트 펠르너(Ferdinand Fellner) 부자가 건축하였다. 극장 건축을 발의하고 후원한 단체는 저널리스트 막스 프리드랜더(Max Friedländer)와 극작가이자 부르크테아터 극장장인 하인리히 라우베(Heinrich Laube) 소유의 민간주식회사였다. 이 극장의 이름은 비너 슈타트테아터(Wiener Stadttheater)였는데, 이는 검열이 없는 작품 공연을 추구하며 시민 관객들과 소통하는 공간이 되기를 원했으며, 또한 귀족층을 대상으로 하는 궁정극장에는 경쟁관계가 되기를 원했던 건축주의 뜻을 표현하는 것이라고 할 수 있다. 1872년 9월 15일에 개관하였는데 극장 개관 기념공연으로 하인리히 라우베가 연출한 프리드리히 쉴러의 〈데메트리우스(Demetrius)〉[382]가 공연되었다.

그러나 1884년 5월에 극장에 큰 화재가 나면서 극장이 거의 폐허가 되었고, 이 기간 새롭게 제정된 화재예방법에 의해 비너 슈타트테아터는 연극 공연 극장으로 적합하지 않다는 판정을 받게 되었다. 이후 극장 건물은 2년간 방치되었다가 1886년에 안톤 로나허(Anton Ronacher)가 매입하고 재건축하면서 유곽 로나(ETABLISSEMENT RONACHER)가 되었다. 로나허의 재건축 콘셉트는 바리에테 극장을 만드는 것이었다. 이에 공연장 홀에는 쇼와 공연이 진행되는 동안 관객들이 음식을 먹거나 음료를 마실 수 있도록 테이블과 의자가 배치되었으며, 극장 옆에는 극장과 연결된 무도회장 및 호텔을 신축하였다. 그리고 연결되는 통로에는 전기를

<그림 20> 로나허 극장
(출처: musicalvienna.at 촬영: VBW Rupert Steiner)

이용한 가로등을 밝혀 놓아 산책로로 사용할 수 있도록 하였다고 한다. 그러나 경제 불황으로 로나허는 곧 극장 운영을 포기하게 된다.

　1890년부터는 도시외곽의 관람객들이 힘 센 장수나 근육질의 남자들이 무대에서 벌이는 차력쇼를 구경하기 위해 로나허로 모여 들었는데, 이렇게 되자 귀족층이나 중상류층의 관객들은 로나허 극장에의 발길을 끊게 되었다.

　이후 오랜 기간 로나허 극장은 시민들과 하층계층 관객들이 무용, 마술, 곡예 등 다양한 프로그램을 즐길 수 있는 바리에테 극장으로 활용되었으나, 나치 점령기간 동안 유대인 예술가의 활동금지령이 떨어지면서 바리에테 극장으로서의 명맥이 끊기게 되었다.

　전후에는 파괴된 부르크테아터 대용 극장으로 활용되었고, 1955년부터 1960년까지 다시 바리에테 극장으로 사용되다가, 1960년에는 결국 극장 문을 닫게 되었다. 오스트리아 국영 방송국(ORF, Österrechscher Rundfunk)이 스튜디오와 무대로 사용하기 위해 로나허 극장을 인수하나 1976년에 다시 건물 운영을 포기하였고, 이후 10여 년간 방치상태에 놓이게 되었다.

　그러다 1987년 빈 극장연합이 건물을 인수하고, 1988년부터 1990년까

지 테아터 안 데어 빈에서 넘겨받은 뮤지컬 〈캣츠(Cats)〉와 2편의 오페라를 상연하였다. 그리고 1993년에 한 번 수리하여 외부 극단들에게 임대하는 극장으로 사용되다가, 1997년부터는 해외 제작 뮤지컬 작품들을 주로 공연하는 공연장으로 활용되었다.

2005년부터 2008년 사이에 로나허 극장은 대대적인 수리 및 시설물을 개선하는 공사를 진행하였으며, 이후 빈 극장연합의 핵심적인 뮤지컬 극장으로 자리 잡게 되었다. 2009년 빈 극장연합의 창작 뮤지컬인 〈뱀파이어들의 춤〉의 초연을 시작으로, 〈시스터 액트〉(2011년), 〈금발이 너무해〉(2013년), 〈오페라의 유령〉(2013년), 〈노부인의 방문〉(2014년), 〈에비타〉(2016년) 등 빈 극장연합의 창작뮤지컬 및 라이선스 뮤지컬을 상연하고 있다.

3) 테아터 안 데어 빈

테아터 안 데어 빈은 1801년에 개관한 극장으로 오페라 전용극장이다. 빈 극장연합의 극장들 중 가장 오래되었으며, 라이문트 극장과 마찬가지로 마리아힐프 구역에 있다. 테아터 안 데어 빈을 한국어로 번역하면 '빈 강변 극장'이다. 여기서 빈은 빈 시를 말하는 것이 아니라 빈 시를 흐르는 강 '빈'을 가리킨다. 테아터 안 데어 빈은 빈 강을 낀 도로변에 서 있다.

테아터 안 데어 빈은 극장건축을 시도하고 있던 엠마누엘 쉬카네더(Emanuel Schikaneder)와 바르톨로메우스 치터바르트(Bartholomäus Zitterbarth)가 여러 차례의 실패 끝에 프란츠 2세로부터 극장 건축 허가를 받아내어 지어진 극장이다.

모차르트의 오페라 〈마적(Zauberflöte)〉의 텍스트를 쓴 쉬카네더가 건축한 극장이어서인지, 〈마적〉의 초연이 테아터 안 데어 빈에서 있었다는 소문이 무성했던 극장이기도 하다.[383] 또한 베토벤이 1803년에서 1804년까지 살았던 것으로도 유명세를 탔던 극장이다.

그러나 현대에 들어와 테아터 안 데어 빈이 주목받기 시작한 것은 빈 극장연합의 창작 뮤지컬의 초연과 라이선스 뮤지컬의 독일어판 작품들의 초연 극장으로 이름이 나면서부터이다.

〈그림 21〉 테아터 안 데어 빈
(출처: https://en.wikipedia.org/wiki/Theater_an_der_Wien)

1983년에 뮤지컬 〈캣츠〉의 독일어판 초연을 필두로 빈 극장연합의 창작 뮤지컬 〈프로이디아나(Freudiana)〉, 〈엘리자벳〉등의 작품들이 테아터 안 데어 빈에서 초연되었다.

그러나 모차르트 탄생 250주년이었던 2006년을 기점으로[384] 테아터 안 데어 빈은 가벼운 동시대 작품들의 공연이 아니라, 빈 고전파 오페라 (Oper der Wiener Klassik)[385]를 중심으로 공연하는 오페라 하우스로 거듭나게 된다.

테아터 안 데어 빈은 슈타지오네 시스템(Stagionesystem)으로 운영된다. 슈타지오네란 연극 등의 공연 시즌을 의미하는 이탈리아어이며, 슈타지오네 시스템이란 기획의도에 따라 매 시즌 새로운 극단과 작품을 선별하

여 새로운 해석에 따라 일정기간 공연을 올리는 시스템을 말한다. 한 번 올린 작품을 바로 그 다음 시즌에 반복해서 올리는 경우는 거의 없으며, 같은 작품을 올리게 될 때는 시간적 간격을 두며, 반드시 새로운 해석과 무대를 선보여야 한다는 원칙을 가지고 있다.[386] 이러한 슈타지오네 시스템은 전속 앙상블이 있고, 이 앙상블이 가진 여러 개의 작품들로 오랜 기간 동안 레퍼토리를 구성하여 공연을 올리는 전통적인 레퍼토리 시스템과 차별성을 가지는 공연시스템이라 할 수 있다. 레퍼토리 시스템이 빠질 수 있는 매너리즘과 진부함을 막고, 새로운 작품에 대한 도전을 고무할 수 있는 장점을 가지지만, 작품이나 공연에 대한 새로운 아이디어와 새로운 해석에만 방점이 찍히면서 작품에 대한 깊은 이해와 안정적인 무대연출이 부족하게 될 위험성도 있다.

일반적으로 슈타지오네 시스템으로 운영하면 새 작품을 준비하는 기간에는 휴관을 하는 것이 일반적이나 테아터 안 데어 빈은 연중무휴로 작품을 무대에 올리고 있다. 또한 본격적인 바로크 오페라 시대의 시작을 알린 몬테베르디(Monteverdi)[387]의 바로크 오페라부터 모차르트를 넘어 현대오페라까지 매달 새로운 작품의 초연무대 및 공연을 제공함으로써 명실상부한 빈 시의 오페라하우스로 자리 잡고 있다.

2.2.8. 빈 극장연합의 창작뮤지컬

빈 극장연합의 창작 뮤지컬들은 높은 작품성과 음악성, 미학적 완성도로 세계적인 주목을 받고 있다. 빈 극장연합의 첫 번째 창작 뮤지컬은 〈프로이디아나〉로 1990년 테아터 안 데어 빈에서 초연되었다. 그리고 2년 후 1992년 두 번째 작품인 〈엘리자벳〉을 통해 세계적인 주목을 받게 된다. 이후 〈뱀파이어들의 춤〉(1997), 〈모차르트〉(1999), 〈레베카〉(2006), 〈루돌프〉(2006), 〈노부인의 방문〉(2013), 〈쉬카네더(Schikaneder)〉(2016) 등 현재까지 모두 14편에 달하는 창작뮤지컬을 제작해 왔으며, 또한 라이선스 뮤지컬들의 독일어판 공연들도 주도하고 있다.

빈 극장연합의 창작뮤지컬들은 빈 고전파 시대처럼 '빈 뮤지컬 시대'를 열어 가고 있다고 해도 과언이 아니다.

1) 뮤지컬 콘텐츠의 특징

빈 극장연합 창작 뮤지컬의 콘텐츠는 대체적으로 오스트리아의 역사적 인물을 소재로 삼거나 대중적으로 알려진 소설, 영화 등을 소재로하여 재해석하는 작품으로 나뉜다.

〈엘리자벳〉, 〈루돌프〉, 〈모차르트〉, 〈쉬카네더〉 등이 전자에 해당하며, 〈뱀파이어들의 춤〉, 〈레베카〉, 〈노부인의 방문〉 등이 후자에 속한다.

역사적 인물을 다루는 뮤지컬 작품들은 주인공들이 살았던 시대를 배경으로 당시의 역사적 사건·사고들을 정확하게 구현하면서도, 등장인물들의 성격과 그들의 관계를 보다 입체적으로 재현함으로써 역사극이 가지는 지루함을 상쇄시킨다는 특징을 가진다.

이에 〈엘리자벳〉과 〈루돌프〉에서는 자유와 사랑을 갈망하는 두 인물의 내적 욕망을, 〈모차르트〉에서는 음악가로서의 정체성에 대해 고뇌하는 모차르트의 내면세계를 중심으로 스토리를 구성하여 역사적인 인물들에 대한 인간적이고 심리적인 접근을 가능하게 한다.[388]

2016년에 초연된 〈쉬카네더〉에서는 모차르트의 〈마적〉을 가능하게 했던 엠마누엘 쉬카네더와 그의 부인 일리오노레 쉬카네더(Illionore Schikaneder)의 사랑과 미움, 욕심, 극장을 향한 열정 등을 모티브로 삼아 〈마적〉의 탄생과 공연의 역사를 보여준다.[389] 또한 영화와 희곡을 소재로 한 뮤지컬들은 원작의 재현과, 재구성을 동시적으로 시도하여 새로운 재미를 창출해낸다.

빈 뮤지컬의 또 다른 특징은 웅장한 무대와 화려한 의상 등 스펙터클한 볼거리를 제공한다는 점이다. 무대기술 및 영상기술의 발전은 무대위 특수효과들의 가능성을 무한대로 열어 놓았으며, 이는 영화와 같은 스펙터클을 무대 위에서도 재현할 수 있는 가능성을 열어 주었다. 무대가 넘실대는 파도로 가득 차고, 성과 기둥이 실제로 불에 탄다거나(〈레베카〉), 점차 깊은 산속으로 들어가는 효과(〈뱀파이어들의 춤〉)를 내고, 바로크 시대 극장을 무대 위에 재현(〈쉬카네더〉)하는 것 등은 무대라는 한계를 뛰어넘어 새로운 시공간을 관객에게 제공한다.

그러나 빈 뮤지컬은 볼거리를 제공하면서도 상업적인 분위기를 뛰어

넘는다. 이는 인간의 내면적인 감정 상태와 심리적 변화 등 비가시적인 것을 가시화하고자 했던 표현주의적 전통이 무대연출에서 구현되고 있기 때문이다. 브로드웨이 뮤지컬들이 사건 중심의 플롯과 장르적인 캐릭터 창출을 반복하는 전형성을 보이는 반면에, 빈 뮤지컬은 의인화, 색채, 음악 등 다양한 미학적 장치를 통해 인물의 고통스러운 내면이나 욕망, 사랑과 증오 등의 감정을 가시화하고 물질화한다. 〈엘리자벳〉에서 '토드(Tod, 죽음)'는 엘리자벳의 곁을 맴돌며 때로는 매혹적으로 때로는 위압적으로 그녀를 유혹하는 존재로 등장하며, 자유로운 음악가로서의 정체성을 고뇌하는 록커 같은 옷차림의 성인 모차르트의 곁에는 흰 가발을 쓰고 궁정복을 갖춰 입은 채 규율과 통제 속에 갇혀 있는 어린 모차르트가 함께 따라다닌다. 또한 〈레베카〉에서는 덴버스라는 집사의 캐릭터와 음악을 통해 존재하지 않는 레베카의 현존을 구현해낸다.

빈 뮤지컬 작품들의 기본적인 구조는 인물 중심의 스토리텔링이나, 미학적인 시도들을 결합하여 대중적인 문화상품이라는 틀을 넘어서 완성도가 높은 예술작품으로 나아간다.

지면 관계상 모든 뮤지컬 작품을 상세히 소개하기가 어려우므로, 여기서는 오스트리아 역사를 소재로 하였으며, 빈 뮤지컬을 세계에 알린 작품인 〈엘리자벳〉과 알프레드 히치콕(Alfred Hitchcock) 감독의 스릴러 영화를 기초로 하여 제작된 작품으로, 우리나라 관객에게 많은 사랑을 받고 있는 〈레베카〉를 중심으로 작품의 특징을 살펴보도록 하겠다.

2) 뮤지컬 〈엘리자벳〉

〈엘리자벳〉은 빈 극장연합의 두 번째 작품이자 빈 뮤지컬을 세계에 알린 작품으로 1992년 테아터 안 데어 빈에서 초연되었으며, 한국에서는 2012년에 초연되었다. 미하엘 쿤체(Michael Kunze)가 각본을, 실베스터 르베이가 음악을 담당하였다.

주인공 엘리자벳(Elisabeth Amalie Eugenie)은 오스트리아의 마지막 황후

로 '씨씨(Sisi 혹은 Sissi)'라고도 불렸던 독일 바이에른 주 출신의 황후이다.

엘리자벳은 바이에른 주의 정통 왕족이 아닌 비텔스바흐가의 방계 출신으로 아버지 막스 요세프 공작(Herzog Max Joseph)과 어머니 루도비카 빌헬미네 공주(Prinzessin Ludovika Wilhelmine) 사이에서 둘째 딸로 태어났다. 왕실의 법도나 의무를 자녀들에게 전혀 강요하지 않았던 부모님 덕에 엘리자벳은 형제들과 함께 매우 자유로운 어린 시절을 보냈으며, 공부보다는 승마, 회화, 시작(詩作) 등 취미생활을 마음껏 즐기며 자랄 수 있었다. 오스트리아 황제 프란츠 요세프가 23세 되던 1853년에 대공비 소피는 아들에게 적합한 결혼상대를 찾다가 엘리자벳과 그녀의 언니인 헬레네에게 주목하게 되었다. 이에 대공비와 엘리자벳의 모친인 루도비카 공작부인은 요세프와 엘리자벳 그리고 그녀의 언니인 헬레네를 오스트리아 휴양지 바트 이쉴(Bad Ischl)에서 만나게 해 줄 계획을 세운다. 바트 이쉴에서 우연히 엘리자벳을 먼저 만나게 된 요세프는 엘리자벳을 그의 결혼상대로 정하고, 그의 생일날 청혼을 하게 된다. 그리고 약 8개월 후 1854년 4월 24일 빈의 아우구스티너 성당(Wiener Augustinerkirche)에서 24세의 요세프와 16세의 엘리자벳은 결혼식을 올렸다. 엘리자벳과 요세프 사이에는 소피, 기젤라, 마리와 루돌프 이렇게 3녀 1남이 있었다. 하지만 장녀 소피가 2세에 사망하였고, 후에 외아들이자 황태자였던 루돌프까지 연인 마리 베체라(Marie Vetsera)와 동반 자살하였다. 이 황태자 루돌프가 바로 뮤지컬 〈루돌프〉의 주인공이다.

자유롭게 자란 엘리자벳은 엄격하고 딱딱한 궁정생활에 적응하지 못하고 병을 핑계 삼아 여행을 많이 다녔으며, 빈의 궁전에는 거의 살지 않았다. 엘리자벳의 정치적인 행보는 손에 꼽을 수 있을 정도로 적은데 그중 중요한 사건이 시어머니 소피 대공비의 반대에 저항하며 헝가리와의 화해를 주장하여 헝가리의 왕비로 추대된 것이다. 1898년 제네바 여행 중 호텔에서 코(Caux)로 가는 배를 타러 가는 길에 이탈리아 출신의 아나키스트 루이지 루케니(Luigi Lucheni)의 칼에 찔려 사망하였다.

뮤지컬 〈엘리자벳〉은 엘리자벳이 요세프 황제를 만나 결혼하게 된 시점부터 그녀의 암살까지를 다루는 엘리자벳 황후의 일대기이다. 그러나

〈엘리자벳〉의 구성은 단순한 연대기에 머물지 않는다. 오히려 그녀의 주변에 드리워 있는 '죽음의 그림자'라는 주제를 내세워 엘리자벳의 심리적이고 내면적인 정서를 가시화하는데 집중하고 있다.

어릴 시절 나무에서 떨어진 그녀가 죽음과 처음 마주하게 되고 죽음의 의인화된 형상인 토드가 엘리자벳을 유혹한다는 설정으로 시작하는 극 속에서 엘리자벳의 곁에는 늘 죽음의 그림자가 함께한다. 죽음이라는 어두운 소재를 죽음과의 춤이라는 아름다움으로 형상화한 미하엘 쿤체의 텍스트와 실베스터 르베이의 음악은 무대 위에서 역사적 공간과 판타스틱한 공간의 동시적 구현을 가능하게 한다.390)

뮤지컬 〈엘리자벳〉의 인물관계도에서 흥미로운 점은 엘리자벳을 둘러싼 죽음의 손길이 중세시기에 유행했던 '죽음의 무도' 모티브와 유사하다는 점이다.

죽음의 무도는 14세기에 들어와 인간의 생명에 미치는 죽음의 힘과 영향력을 '춤'이라는 알레고리로 표현했던 회화의 경향을 말하는 것이다. 15세기가 되면 공동묘지와 성당 등의 벽화에서 볼 수 있으며, 16세기에는 보다 다양한 방식으로 죽음의 무도 모티브가 발전하였다. 이후 낭만주의

〈그림 22〉 뮤지컬 〈엘리자벳〉 인물관계도

시대에 들어와서는 지위고하를 막론하고 인간의 옆에는 언제나 죽음이 동행하고 있으며, 인간의 손을 붙잡고 죽음으로 이끌고 있음을 표현하였다. 그래서 해골의 형상을 한 죽음과 인간들이 윤무를 추듯 서로 손을 잡고 서 있거나, 때로는 웃고 있는 아름다운 여인의 옷자락을 휘어잡고 있는 어둡고 무시무시한 형상으로 죽음이 가시화되어 표현된다.391)

〈엘리자벳〉은 이러한 죽음의 무도 모티브를 상당히 유사하게 차용하고 있다. 엘리자벳, 소피, 루돌프, 루케니 등 주요한 캐릭터들은 토드를 중심으로 연결되어 있으며, 토드는 이들의 운명 옆에 언제나 공존하고 있다. 엘리자벳이 궁정 생활의 엄격함과 시어머니 소피의 압박으로부터 벗어나기를 갈구하며 자유를 찾아 방황할 때도, 아들 루돌프가 아버지의 강권 앞에서 절망할 때도, 토드는 그들을 위로하며 자신을 선택하라고 유혹한다. 토드의 매혹적인 유혹 앞에서 끊임없이 갈등하는 엘리자벳은 동화 속의 완벽한 황후가 아니라 "밝고 어두운 면이 공존하는 불완전한 인물, 허무주의와 나르시시즘에 빠진 성격적인 결함을 가감 없이 드러내는 세기말적인 인물"392)이다.

또한 황후 암살범 루케니를 전면에 내세운 것도 흥미롭다. 프롤로그에서 루케니는 왜 엘리자벳을 죽였으며 그 배후에 누가 있느냐는 질문에 답하라는 추궁을 받는다. 이에 대해 루케니는 배후에는 단지 죽음과 위대한 사랑만이 있었을 뿐이라고 답하며 엘리자벳이 얼마나 죽음을 갈망했었는지에 대해 항변한다.

루케니는 극이 진행되는 동안 각각의 신에서 다양한 역할을 수행하며 해설자 역할을 하는데 이러한 루케니의 존재는 관객들에게 역사적 인물로서의 엘리자벳과 역사적 사건들에 대한 정보를 주는 효과를 가진다. 이러한 장치는 엘리자벳의 불안한 내면과 토드가 가시화되는 환상적인 공간과 역사적 인물의 행보 사이에서 동일시와 거리두기를 반복하며 관객들이 뮤지컬을 즐기도록 도와준다.

〈엘리자벳〉은 오스트리아 초연 후 5년 만에 공연 1천 회를 돌파하였으며 1백만 명이 넘는 관객을 동원하는 기록을 세웠다. 또한 세계 10개

국가 전역에서 960만 명 이상의 관객들이 관람한 유럽 최고의 흥행 대작이자 가장 성공한 독일어권 뮤지컬로 손꼽힌다.[393]

우리나라에서도 초연 당시 10주 연속 티켓 예매율 1위, 1분기 티켓 판매량 1위, 인터파크 골든티켓 어워즈 티켓 파워 1위를 차지하며 156회 공연동안 17만 명이 넘는 관객을 동원하였다. 또한 제6회 더 뮤지컬 어워즈에서는 올해의 뮤지컬 상 등 총 8개 부문에서 수상하는 등 흥행성과 작품성을 두루 갖춘 독보적인 작품으로 인정받은바 있다.[394]

3) 뮤지컬 〈레베카〉

뮤지컬 〈레베카〉는 2006년 9월 라이문트 극장에서 초연되었으며, 〈엘리자벳〉의 작곡가와 작가인 실베스터 르베이와 미하엘 쿤체가 음악과 각색을 담당하였다.

〈레베카〉의 원작은 1938년에 출간된 영국의 여류작가 대프니 듀 모리에(Daphné Du Maurier)의 장편소설 『레베카』이다. 이 소설을 바탕으로 스릴러 영화의 거장인 히치콕[395] 감독이 1940년에 영화 〈레베카〉를 제작하였고, 뮤지컬 〈레베카〉는 히치콕 감독의 영화버전을 바탕으로 하고 있다.

뮤지컬 〈레베카〉의 주인공은 레베카이다. 하지만 그녀는 극 속 어디에도 존재하지 않는다. 그러나 처음부터 마지막까지 레베카를 부르짖는 댄버스 부인의 목소리와 R을 새겨 놓은 물건들과 레베카가 입었던 드레스를 통해 그녀의 존재가 가시화되고 점차 등장인물들과 관객들 사이에 현존하는 인물이 되어간다. 이 극을 이끌어가는 존재이자 레베카의 절대적 존재감에 균열을 내는 존재인 '나'는 댄버스 부인의 레베카에 대한 광기 어린 집착 아래에서 고통을 받기도 하지만, 순진한 어린 소녀 같은 모습에서 점차 확신에 찬 강한 여성으로 변화하게 된다.

〈레베카〉가 관객들에게 선사하는 섬뜩한 서스펜스와 스릴의 핵심은 부재한 레베카의 존재가 바닥에 피어오르는 안개처럼 스멀스멀 어느새 모든 사람들의 공포를 자극하는 데에 있다. 레베카는 마치 히치콕 영화

레베카

댄버스 부인,
맨덜리 저택

댄버스가 만들
어 낸 레베카 세
계의 균열, 댄버
스의 광란

나

순수, 섬세, 소극적
강인한 여성으로
성장

막심 드
윈터

사랑
믿음

〈그림 23〉 뮤지컬 〈레베카〉 주요인물관계도

의 '맥거핀(Macguffin)'처럼 관객들의 시선과 주의를 집중, 분산시키며 주
인공으로서의 역할을 해낸다. 맥거핀의 원래 의미는 속임수, 미끼라는
뜻이다. 히치콕은 이 맥거핀을 서스펜스와 극적 긴장감을 높이기 위해
사용하였다. 맥거핀은 하나의 사물이나 기밀, 혹은 사람이 될 수 있는데,
영화 초반부에 관객들의 기대심리를 자극하며 영화를 이끌어가는 역할
을 하지만, 어느새 사라져버리는 하나의 장치이다.[396]

뮤지컬 〈레베카〉에서 레베카는 극의 긴장감을 유지시키는 존재로서
극을 지배하지만, 극이 진행되면서 레베카 자체보다 댄버스 부인의 집착
이 만들어 내는 레베카로 전환되면서 맥거핀과 같은 역할을 하고 있다.

여기서 댄버스 부인의 역할이 매우 중요해진다. 댄버스 부인이 부르는
뮤지컬 넘버 "영원한 생명"은 그 어느 것도 레베카를 굴복시킬 수 없으
며, 레베카는 지금도 우리 곁에서 숨 쉬면서 자신을 되살리라고 부르고
있다는 내용의 가사를 담고 있다. 이 넘버는 댄버스 부인의 레베카에
대한 광기 어린 집착을 잘 드러내는 곡이다.

무엇보다도 이 작품의 가장 절정은 레베카의 귀환을 기다리는 댄버스
부인과 이를 부인하며 두려움에 떠는 '나'의 듀엣 "레베카"라 할 수 있다.
이 넘버는 피아노 아르페지오로 구성된 전주로 시작한다. 마치 파도가

일렁이듯 연주되는 전주는 "또다시 짙은 안개가 맨덜리 전체를 집어 삼키려나 봅니다."라는 댄버스 부인의 낮고 음침한 목소리와 함께 섬뜩한 느낌을 자아낸다. 그리고 이러한 음습한 분위기 속에서 "레베카, 지금 어디 있든 멈출 수 없는 심장소리 들려와, 레베카! 나의 레베카! 어서 돌아와 여기 맨덜리로, 레베카!"라고 울부짖는 댄버스 부인의 목소리와 "아냐, 그녀는 죽었어"라고 절규하는 '나'의 처절한 목소리는 관객들에게 두려움과 서늘함을 제공하기에 충분하다.

이 넘버는 높은 수준의 가창력과 연기력을 요구하는데 우리나라에서는 옥주현, 차지연 등과 같이 최고의 뮤지컬 배우로 손꼽히는 여배우들이 댄버스 부인 역을 맡아 그녀들만의 독특한 캐릭터 분석 및 곡의 해석으로 관객들에게 많은 사랑을 받은바 있다.

실베스터 르베이와 미하엘 쿤체는 한국의 〈레베카〉가 세계 최고라는 극찬을 하기도 했다.[397]

〈레베카〉는 또한 시각적으로도 많은 볼거리를 제공하는데, 레베카에 대한 기억으로 막심이 고통스러워하며 서 있는 음산한 영국의 바닷가와 불타오르는 맨덜리 저택의 재현은 새로운 기술의 발전으로 인해 더 이상 무대가 프로시니엄 안에만 갇혀 있는 것이 아니라는 것을 입증해 보이는 듯하다. 또한 보라색을 주로 사용한 어둠의 공간들은 사자 레베카가 지배하는 댄버스 부인의 정신세계를 가시화하고 있는 것 같은 인상을 주어 더욱 섬뜩한 느낌을 만들어 낸다.

한국에서는 2013년 LG아트센터에서 초연되었는데 개막 이후 5주 연속 티켓 예매율 랭킹 1위를 차지하였으며, 제7회 더 뮤지컬 어워즈에서 연출상, 무대상, 조명상, 음향상, 여우조연상까지 총 5개 부문에서 수상해 2013년 상반기 최고의 뮤지컬이라는 평을 받았다.

4) 정리

오스트리아의 문화정책은 문화국가로서의 오스트리아라는 이미지를 지키고, 이를 관광자원으로 활용하려는 목적이 강하며, 이에 보수적인

경향을 가진다. 그러나 지방분권제에 기초한 주별 문화진흥법의 제정과 연방 정부 차원에서 재정비되고 있는 문화예술진흥법 및 예술가 보호법 등은 오스트리아의 문화정책이 문화의 민주화를 향해 나아가고 있음을 말해준다. 특히 예술 분야에 대해 취하고 있는 '지원은 하되 간섭은 하지 않는다'는 원칙은 다양한 예술활동을 가능하게 하며, 완성도 높은 예술 작품의 생산을 가능하게 하는 원동력이 된다.

그 대표적인 예가 빈 극장연합이다. 빈 극장연합은 예술경영의 유럽적 응용의 성공적인 사례이다. 빈 극장연합은 빈 홀딩 소속 문화예술단체로 빈 시의 지원을 받는 단체이지만 극장경영을 독립시켜 합리적인 경영으로 세계시장경제 시스템에 대응하고 다른 한편으로는 예술활동의 자율성을 보장함으로써 다양한 예술적 실험과 시도를 가능하게 하는 절충적인 조직형태를 가지고 있다.

빈 극장연합의 이러한 시스템은 빈 극장연합 작품들의 높은 예술성, 그리고 이 작품들에 대한 관객 선호도와 높은 관객 점유율을 통해 그 효용성을 인정받고 있다.

특히 빈 극장연합의 뮤지컬 작품들은 정통 클래식 오페라를 연상시키면서도 대중적인 감각을 가진 음악과 최고의 기술이 뒷받침하고 있는 섬세하고 화려한 무대 등으로 세계적인 주목을 받고 있다.

이는 긴 시간이 필요한 작품 개발이 지속적으로 이루어질 수 있도록 예술가들의 활동을 보호해 주고 경제적으로 지원해 주고 있기 때문에 가능한 것이다. 빈 극장연합과 그 작품들은 예술활동에 대해 지원은 하되 간섭은 하지 않는다는 원칙의 적용이 예술의 공적 가치를 확대시키고, 예술의 질적 향상을 가져오는 데 필수조건임을 말해 준다.

오스트리아의 문화정책 및 예술 분야의 공적 지원 시스템에 대한 연구는 현재 한국사회에서 진행되는 예술의 자율성 보장 및 예술가 보호에 대한 논의에 좋은 자료가 되리라 생각한다.

1) 이용관 2005, 97쪽 참조.

2) 이용관 2005, 97쪽 참조.

3) 이용관 2005, 97쪽 참조.

4) 박신의 2009, 79쪽 이하 참조.

5) 1.은 곽정연 2016b, 「독일 문화정책과 예술경영의 현황」, 『독일어문학』 72집, 1-25의 일부를 수정 보완한 것임.

6) Heinrichs 2012, 38쪽 이하 참조.

7) 독일극장협회 홈페이지 참조.

8) 곽정연 2016b, 7쪽 참조.

9) 독일극장협회 홈페이지 참조.

10) 독일극장협회 홈페이지 참조.

11) Klein/Heinrichs 2001, 337쪽 참조.

12) Heinrichs 2012, 94쪽 참조.

13) Deutscher Bundestag 2007, 97쪽 참조.

14) 곽정연 2016b, 8쪽 참조.

15) Heinrichs 2012, 98쪽 참조.

16) Heinrichs 2012, 98쪽 참조.

17) 곽정연 2016b, 8쪽 참조.

18) 유주선 2010, 338쪽 참조.

19) 곽정연 2016b, 8쪽 참조.

20) Schmidt 2012, 25쪽 참조.

21) 곽정연 2016b, 8쪽 참조.

22) Schmidt 2012, 27쪽 이하 참조.

23) Schneider 2013, 197쪽 참조.

24) Deutscher Bundestag 2007, 101쪽 참조.

25) 곽정연 2016b, 8쪽 참조.

26) 곽정연 2016b, 9쪽.

27) 곽정연 2016b, 9쪽 참조.

28) 곽정연 2016b, 9쪽.

29) Klein 2011a, 221쪽 이하 참조.

30) 곽정연 2016b, 9쪽.

31) Klein 2011a, 225쪽 참조.

32) Klein 2011a, 225쪽 참조.

33) Freies Theater, Freie Szene, Freie Gruppe라는 용어가 혼용되어 사용되는데 Freies Theater가 가장 빈번히 대표적으로 쓰이고, 그들의 활동을 살펴보면 이에 대한 가장 적합한 번역어가

공연자들이 자율적으로 구성한 극단이라는 의미의 '자유극단'이라고 생각된다.

34) 독일 자유극단 홈페이지 참조.

35) Klein/Heinrichs 2001, 116쪽 참조.

36) 곽정연 2016b, 10쪽.

37) 김세준 2013, 141쪽 참조.

38) 김세준 2013, 141쪽 참조.

39) 김세준 2013, 141쪽 참조.

40) 곽정연 2016b, 10쪽 참조.

41) 곽정연 2016b, 10쪽.

42) Klein 2011a, 210쪽 참조.

43) 1.2.1-1.2.6은 최미세 외. 2016, 「독일 예술경영과 문화민주주의 - 베를린 필하모니를 중심으로」, 『독일언어문학』 70집, 405-429를 수정 보완하였음.

44) Berliner Philharmoniker 2007 참조.

45) 여기에 대한 자세한 사항은 베를린 필하모니 홈페이지 참조.

46) 독일의 오케스트라의 매니지먼트에 대한 자세한 내용은 Mertens 2010 참조.

47) 독일의 오페라 하우스의 매니지먼트와 마케팅에 대한 분석은 Theede 2007 참조.

48) Eckardt 2002, 12쪽 참조.

49) Handelsblatt 2015. 2. 12 참조.

50) 마스트와 밀리켄은 베를린 필하모니의 예술프로젝트의 담당자로 래틀과 함께 이 프로젝트를 진행하고 있다. 여기에 대한 상세한 내용은 Mast/Milliken 2008 참조.

51) 최미세 2014 참조.

52) 베를린 필하모니 프로젝트 홈페이지 참조.

53) Theede 2007, 299쪽 참조.

54) Die Zeit Archiv 2011, Ausgabe 38.

55) Haffner 2007, 288쪽 참조.

56) Haffner 2007, 90쪽 참조.

57) Berliner morgenpost 2015. 1. 27일자 참조.

58) Berliner morgenpost 2015. 1. 27일자 참조.

59) Berliner morgenpost 2015. 1. 27일자 참조.

60) Wimmer 2011, 90-92쪽 참조.

61) 1.2.7.은 최미세 2014, 「문화예술의 공적 가치와 문화민주주의」, 『독일어문학』 64집, 395-415를 수정 보완하였음.

62) 베를린 필하모니 프로젝트 홈페이지 www.rhythmisit.com

63) Mast/Milliken 2008, 149쪽 참조.

64) Borzacchini 2010 참조.

65) Borzacchini 2010, 96쪽 참조.

66) 호세 안토니오 아브레우 박사, 2009년 2월 'TED Prize' 수상식 인터뷰.

67) Borzacchini 2010, 100쪽 참조.

68) 1.2.8.과 1.2.9.는 최미세의 2014년, 「문화예술의 공적 가치와 문화민주주의」, 『독일어문학』, 64집, 395-415를 수정 보완하였음.

69) 1.3.1에서 1.3.8까지는 곽정연 외 2015, 「독일 예술경영과 문화민주주의 – 그립스 극장을 중심으로」, 『독일언어문학』 70집, 377-404을 수정 보완한 것임.

70) 장은수 2005, 143쪽 참조.

71) GRIPS Theater Berlin 2014, 9쪽.

72) Kolneder 1994, 87쪽 참조.

73) Fischer 2002, 144쪽 참조.

74) Fischer 2002, 49쪽 이하 참조.

75) Pottag 2010, 32쪽 참조.

76) Fischer 2005, 188쪽 참조.

77) Fischer 2002, 49쪽 참조.

78) Kolneder 1979, 156쪽 참조.

79) Fischer 2002, 148쪽 이하 참조.

80) Kolneder 1994, 109쪽 참조.

81) Fischer 2002, 151쪽 참조.

82) Fischer 2002, 151쪽 참조.

83) Ludwig 2015, 인터뷰 참조.

84) Fischer 2002, 458쪽, Grips Theater Berlin 2014, 40쪽 참조.

85) Kolneder 1994, 314쪽 이하 참조.

86) Kolneder 1994, 314쪽 이하 참조.

87) Fischer 2005, 184쪽 참조.

88) Simon 1994, 6쪽 참조.

89) Ludwig 2015, 인터뷰 참조.

90) Ludwig 2015, 인터뷰 참조.

91) Ludwig 2015, 인터뷰 참조.

92) Ludwig 2015, 인터뷰 참조.

93) Ludwig 2015, 인터뷰 참조.

94) Ludwig 2015, 인터뷰 참조.

95) Ludwig 2015, 인터뷰 참조.

96) Ludwig 2015, 인터뷰 참조.

97) Schneider 2013, 215쪽 참조.

98) Ludwig 2015, 인터뷰 참조.

99) 김우옥 2000, 120쪽 참조.

100) Ludwig 2015, 인터뷰 참조.

101) Ludwig 2015, 인터뷰 참조.

102) Bruckmann 2009, 8쪽 참조.

103) Ludwig 2015, 인터뷰 참조.

104) Ludwig 2015, 인터뷰 참조.

105) Fischer 2002, 16쪽 참조.

106) Fischer 2002, 16쪽 참조.

107) Fischer 2002, 458쪽, Grips Theater Berlin 2014, 16쪽 참조.

108) Ludwig 2015, 인터뷰 참조.

109) Ludwig 2015, 인터뷰 참조.

110) Ludwig 2015, 인터뷰 참조.

111) Ludwig 2015, 인터뷰 참조.

112) Ludwig 2015, 인터뷰 참조.

113) Ludwig 2015, 인터뷰 참조.

114) Ludwig 2015, 인터뷰 참조.

115) 루드비히는 공공극장이 4%의 인금인상을 결정함에 따라 그립스 극장도 2%의 임금인상을 하였으나 이로 인해 파생되는 5만 유로의 경비를 어떻게 충당해야 할지 고민이라고 설명했다. Ludwig 2015, 인터뷰 참조

116) Fischer 2002, 386쪽 참조.

117) Ludwig 2015, 인터뷰 참조.

118) Ludwig 2015, 인터뷰 참조.

119) Grips Theater Berlin 2014, 35쪽 참조.

120) Fischer 2002, 386쪽 참조.

121) Bruckmann 2009, 11쪽 참조.

122) Grips Theater Berlin 2004, 40쪽.

123) 제작 과정은 다음 두 권의 책을 참고하였다. Kolneder 1979, 133쪽 이하, Simon 1994, 83쪽 이하 참조.

124) Schneider 2013, 147쪽 참조.

125) Schneider 2013, 147쪽 참조.

126) Ludwig 2015, 인터뷰 참조.

127) Ludwig 2015, 인터뷰 참조.

128) Fischer 2002, 394쪽 참조.

129) Fischer 2002, 394쪽 참조.

130) Fischer 2002, 393쪽 참조.

131) Fischer 2002, 397쪽 참조.

132) Fischer 2002, 397쪽 참조.

133) Deutscher Bundestag 2007, 110쪽 참조.

134) Fischer 2002, 147쪽 참조.

135) Kolneder 1994, 69쪽 참조.

136) Fischer 2002, 146쪽 참조.

137) Simon 1994, 44쪽 참조.

138) Grips Theater Berlin 2014, 132쪽 참조.

139) Simon 1994, 44쪽 참조.

140) Simon 1994, 45쪽 참조.

141) Bruckmann 2009, 143쪽 참조.

142) Simon 1994, 44쪽 참조.

143) Ludwig 2015, 인터뷰 참조.

144) Pottag 2010, 33쪽 참조.

145) Simon 1994, 35쪽 참조.

146) Simon 1994, 21쪽 참조.

147) Simon 1994, 35쪽 참조.

148) Bruckmann 2009, 105쪽 이하 참조.

149) Simon 1994, 33쪽 참조.

150) Schmidt 2012, 32쪽 이하 참조.

151) Schneider 2010, 246쪽 참조.

152) Schneider 2010, 209쪽 참조.

153) 1)은 곽정연 2015, 「독일 그립스 극장의 청소년극 "머리 터질 거야"(1975)에 나타난 청소년 문제」, 『독일언어문학』 67집, 275-295을 수정 보완하였음.

154) 독일의 학생들은 한국의 초등학교에 해당하는 4년제 그룬트슐레(Grundschule)를 졸업하면 하웁트슐레(Hauptschule), 레알슐레(Realschule), 김나지움(Gymnasium), 게잠트슐레(Gesamtschule) 등 상이한 중등학교에 진학한다. 하웁트슐레는 5년제로 운영되고, 졸업 후 공업이나 산업 분야 등에 근로자로 진출하며, 18세까지 별도의 직업교육을 이수할 수 있다. 레알슐레(Realschule)는 6년제로 운영되고 회사원 또는 관청직원으로 진출하며 졸업 후에는 직업과정이나 전문학교에서 학업을 연장할 수 있다. 8년이나 9년 과정인 김나지움(Gymnasium)은 대학입학을 목표로 한다. 게잠트슐레(Gesamtschule)는 위의 세 종류의 학교 유형을 동시에 운영하며 학생의 소질과 적성, 학업 성취능력에 따라 학교 유형 간 이동을 더욱 원활하게 보장하고 있다.

155) Kolneder 1994, 101쪽 참조.

156) Kolneder 1994, 101쪽 참조.

157) Kolneder 1994, 98쪽 참조.

158) 김우옥 2000, 562쪽 참조.

159) Kolneder 1994, 100쪽 참조.

160) Fischer 2005, 190쪽 참조.

161) Pietzsch 1985 이하 〈머리 터질 거야〉 독일어 원문 인용은 위 판본의 쪽수로 인용문 다음 괄호 안에 표시한다.

162) 정해본 2004, 103쪽 참조.

163) 정해본 2004, 103쪽 참조.

164) 정해본 2004, 107쪽 이하 참조.

165) Fischer 2002, 239쪽 참조.

166) Fischer 2002, 239쪽 참조.

167) North 2005, 388쪽 참조.

168) Fischer 2002, 239쪽 참조.

169) Ludwig 1977, 113쪽 참조.

170) Ludwig 1977, 90쪽 참조.

171) Ludwig 1977, 91쪽 참조.

172) Ludwig 1977, 91쪽 참조.

173) 인성기 2007, 86쪽 참조.

174) Kolneder 1994, 102쪽, Kolneder 1979, 25쪽 참조.

175) Kolneder 1994, 108쪽 이하 참조.

176) Fischer 2002, 243쪽 참조.

177) Kolneder 1994, 65쪽 참조.

178) Fischer 2005, 185쪽 참조.

179) 2)는 곽정연 2016, 「그립스 극장의 "좌파 이야기"에 나타난 68운동과 68세대」, 『독일언어 문학』 71집, 207-229을 수정 보완하였음.

180) 68운동에 대한 국내외 선행연구는 정현백 2008, 114쪽 이하, Kraushaar 2000, 253쪽 이하를 참고하라.

181) 성공요인은 중국 상하이 동지대학교(Tongji-Universität)에서 열린 제13회 세계독어독문학회(Der Kongress der Internationalen Vereinigung für Germanistik)에서 8월 25일에 발표한 내용을 보완한 것임.

182) 정해본 2004, 190쪽 이하 참조.

183) 정해본 2004, 192쪽 참조.

184) 정해본 2004, 193쪽 참조.

185) 조규희 2003, 218쪽 참조.

186) 조규희 2003, 218쪽 참조.

187) 조규희 2003, 218쪽.

188) 오제명 외 2006, 22쪽 참조.

189) 정해본 2004, 193쪽 참조.

190) 이성재 2009, 51쪽 참조.

191) 오제명 외 2006, 22쪽 참조.

192) 정해본 2004, 201쪽 참조.

193) Kozicki 2008, 43쪽 이하 참조.

194) 오제명 외 2006, 25쪽 참조.

195) 정해본 2004, 201쪽 참조.

196) Vogel/Kutsch 2008, 25쪽 참조.

197) 송충기 2008, 54쪽.

198) 구성은 제13회 세계독어독문학회에서 8월 25일에 발표한 내용을 요약한 것임.

199) Ludwig/Michel 1980, 111쪽.

200) Ludwig/Michel 1980, 4쪽.

201) 이성재 2009, 75쪽 이하 참조.

202) 오성균 2004, 204쪽 참조.

203) Kozicki 2008, 11쪽 이하 참조.

204) 조규희 2003, 212쪽.

205) 조규희 2003, 212쪽.

206) 조규희 2003, 212쪽.

207) 조규희 2003, 215쪽 참조.

208) 오제명 외 2006, 127쪽.

209) Ludwig/Michel 1980, 17쪽.

210) 잉그리트 2006, 144쪽 참조.

211) 오제명 외 2006, 61쪽.

212) 오제명 외 2006, 61쪽.

213) 오제명 외 2006, 61쪽 참조.

214) 1961년에 개발된 피임약은 성의 자유를 누리는데 큰 영향을 끼친다. 오제명 외 2006, 227쪽 참조.

215) 오제명 외 2006, 46쪽 참조.

216) 오제명 외 2006, 234쪽 참조.

217) 오제명 외 2006, 236쪽 참조.

218) 오제명 외 2006, 236쪽 참조.

219) 오제명 외 2006, 236쪽 참조.

220) Ludwig/Michel 1980, 79쪽.

221) 송충기 2011, 349쪽 참조.

222) Ludwig/Michel 1980, 52쪽.

223) Ludwig/Michel 1980, 53쪽.

224) Fischer 2002, 285쪽 참조.

225) 오제명 외 2006, 59쪽 참조.

226) 오제명 외 2006, 59쪽 참조.

227) 오제명 외 2006, 59쪽 참조.

228) 오제명 외 2006, 97쪽 참조.

229) 이정희/전경화 2004, 219쪽 이하 참조.

230) 이정희/전경화 2004, 219쪽 참조.

231) 오제명 외 2006, 99쪽 참조.

232) 오제명 외 2006, 99쪽 참조.

233) 이성재 2009, 100쪽 참조.

234) 이성재 2009, 100쪽.

235) 이성재 2009, 97쪽.

236) 오제명 외 2006, 59쪽 참조.

237) 오제명 외 2006, 105쪽 이하 참조.

238) 오제명 외 2006, 106쪽 참조.

239) 오제명 외 2006, 107쪽 참조.

240) 이성재 2009, 100쪽, 이정희/전경화 2004, 232쪽 참조.

241) Kraushaar 2008, 131쪽 이하.

242) Ludwig/Michel 1980, 90쪽.

243) 송충기 2008, 55쪽 참조.

244) 송충기 2008, 55쪽 참조.

245) 송충기 2008, 56쪽 참조.

246) 송충기 2008, 56쪽.

247) 송충기 2008, 56쪽 참조.

248) 오제명 외 2006, 36쪽 참조.

249) 오제명 외 2006, 37쪽.

250) 오제명 외 2006, 37쪽 참조.

251) 송충기 2008, 57쪽 이하 참조.

252) 송충기 2008, 58쪽 참조.

253) 송충기 2008, 58쪽 참조.

254) 송충기 2008, 59쪽 참조.

255) 송충기 2008, 59쪽 참조.

256) 잉그리트 2006, 181쪽 참조.

257) Kozicki 2008, 190쪽 이하.

258) 오제명 외 2006, 86쪽 참조.

259) Ludwig/Michel 1980, 110쪽.

260) Ludwig/Michel 1980, 19쪽.

261) Gilcher-Holtey 2013, 13쪽.

262) 조규희 2003, 223쪽, Kozicki 2008, 222쪽 참조.

263) GRIPS Theater 1987, 87쪽 참조.

264) Ludwig/Michel 1980, 99쪽.

265) 이상면 1991 참조.

266) 이상면 1991 참조.

267) Fischer 2002, 295쪽, 곽정연 외 2015, 387쪽 참조.

268) 루드비히는 해설자 역할을 했던 연기자의 타계로 다음 버전에서는 보수주의자와 진보주의자를 대변하는 두 사람의 해설자가 논쟁하는 형식으로 진행할 것이라는 계획을 밝혔다. Ludwig 2015, 인터뷰 참조.

269) Pottag 2010, 33쪽 참조.

270) Fischer 1983, 160쪽 참조.

271) Ludwig 2015, 인터뷰 참조.

272) GRIPS Theater 2009, 21쪽 참조.

273) Ludwig 2015, 인터뷰 참조.

274) 3)은 곽정연 2017, 「독일 그립스 극장의 "1호선"과 "2호선 – 악몽"에 나타난 사회문제와 유토피아」, 『독일언어문학』 75집, 113-136을 수정 보완하였음.

275) GRIPS Theater 2016, 51쪽.

276) 〈1호선〉은 그립스 극장의 모든 작품의 기준이 되고, 사람들은 후속작을 기대하였기 때문에 〈1호선〉의 성공은 루드비히에게 악몽처럼 부담으로 따라다녀서 〈2호선〉에 부제 "악몽"이 붙게 되었다고 한다. 루드비히는 〈2호선 – 악몽〉에서 〈1호선〉의 성공과 악몽을 풍자적으로 다루려 했다고 밝힌다. Die GEW BERLIN 2009 참조. 〈2호선〉 중에 "'악몽'/지하철 객차, 2호선 'ALPTRAUM'/ UBAHNWAGGON, Linie 2"이라는 넘버 Nummer에서 토미는 지하철에서 일어난 일을 자신이 직접 경험한 것인지, 악몽을 꾼 것인지 구분하지 못한다. 본고는 〈2호선 – 악몽〉을 이하 〈2호선〉이라고 표기한다.

277) nachtkritik.de 참조.

278) 국내에서는 한국의 마당극과 브레히트 서사극과 연관지어 〈1호선〉에 관해 연구되었고, 독일연극의 한국 수용이라는 관점에서 그리고 한국의 〈지하철 1호선〉과 비교하는 연구가 주로 수행되었지만 작품의 위상에 비해서 연구 성과는 여전히 미진한 상태이다. 〈1호선〉에 비해서는 잘 알려지지 않은 〈2호선〉은 지금까지 국내외에서 연구되지 않았다. 처음으로 〈1호선〉과 〈2호선〉을 함께 고찰하는 본 연구는 〈1호선〉의 현재적 의미와 그 예술적 형상

화를 새로운 시각에서 규명할 것이다.

279) Ludwig 2011, 126쪽 이하.

280) Ludwig 2011, 51쪽.

281) 김욱동 2004, 425쪽 이하 참조.

282) 최유찬 2014, 561쪽 참조.

283) 최유찬 2014, 562쪽 참조.

284) 최유찬 2014, 563쪽 참조.

285) Ludwig 2011, 117쪽.

286) Saary 2002 참조.

287) Saary 2002 참조.

288) 루드비히는 〈1호선〉을 제작할 때 노래들이 먼저 작곡되었고, 버려졌던 다양한 이야기들을 모아 전체 이야기를 구성했다고 설명한다. Hauff 2009 참조. 카바레 작가로 출발한 그에게 짧은 이야기를 만드는 것이 수월하다고 밝힌다. 〈1호선〉의 배경이 지하철이 된 것은 성공하지 못한, 지하철을 배경으로 한 옛 카바레 프로그램의 영향이었다. 극장단원들은 지하철에서의 다양한 경험을 이야기 했고, 이 이야기들을 모아 작품이 완성되었다. GRIPS Theater Berlin 2014, 22쪽 참조.

289) Ludwig 2011, 30쪽.

290) 신원선 2007, 282쪽 참조.

291) 신원선 2007, 282쪽 참조.

292) 김민기 2006, 55쪽 참조.

293) 이원현 2009, 286쪽 참조.

294) Fischer 2004, 49쪽 참조.

295) Fischer 2002, 308쪽.

296) Fischer 2004, 46쪽 참조.

297) Fischer 2004, 46쪽 참조.

298) 〈1호선〉과 서사극의 비교는 Pottag 2010, 43쪽 이하를 참고하라.

299) 이강은 2011, 90쪽 참조.

300) Ludwig 2011, 19쪽.

301) Ludwig 2011, 68쪽.

302) Ludwig 2011, 70쪽.

303) Ludwig 2011, 70쪽.

304) Fischer 2002, 307쪽 참조.

305) Ludwig 2011, 79쪽.

306) Krüger 2009.

307) 이원현 2009, 290쪽 참조.

308) 배정희 2009, 44쪽 참조.

309) 배정희 2009, 44쪽 참조.

310) Ludwig 2011, 102쪽.

311) Ludwig 2005, 57쪽.

312) Kolneder 1994, 65쪽 참조.

313) 연대에 대해서는 졸고 곽정연, 2016c를 참고하라.

314) Fischer-Fels 1999, 8쪽.

315) Hauff 2009.

316) 2.1, 2.2.1-2.2.6은 조수진 외 2015, 「오스트리아 예술경영과 문화민주주의 - 빈 극장연합을 중심으로」, 『독일언어문학』 70집, 455-478을 수정, 보완한 것임

317) 오스트리아의 문화 분야는 공공기관과 민간기관으로 나뉘는데 공공기관으로는 국립-지방자치(staatlich-kommunal) 기관이 있으며, 민간기관으로는 이윤을 목적으로 하는 상업적(privatwirtschaflich gewinnorientiert) 기관과 공익적(privat gemeinnützig) 기관이 있다. Zembylas 2008, 158쪽 참조. 오스트리아의 극장시스템은 공공기관인 연방극장(Bundestheater)과 시립/주립 극장(Stadt-/Landestheater) 그리고 민간극장(Privattheater)으로 구분된다. Theaterlexikon 1992, 1009쪽 참조.

318) Konrad 2011, 92쪽 이하 참조.

319) 조수진 2016, 270쪽 참조.

320) 조수진 2016, 271쪽 참조.

321) Konrad 2011, 101쪽.

322) 조수진 2016, 272쪽 참조.

323) Springer/Stoss 2006, 158쪽 참조.

324) 연방극장(Bundestheater) 홈페이지 참조.

325) 연방극장 홀딩 사업보고서(*Bundestheaterholding GmbH, Geschäftsbericht*) 2013/2014, 5쪽 참조.

326) 조수진 2016, 271쪽 참조.

327) 조수진 외 2015, 463쪽, 빈 홀딩 홈페이지 - 역사 참조.

328) 빈 홀딩(Wienholding) 홈페이지 - 기업프로필(Unternehmensprofil) 참조.

329) 빈 홀딩(Wienholding) 홈페이지- 역사(Geschichte) 참조.

330) 빈 홀딩(Wienholding) 홈페이지- 강령(Mission & Statement) 참조.

331) 빈 홀딩(Wienholding) 홈페이지- 빈 시 사업(Arbeiten für Wien) 참조.

332) 조수진 외 2015, 464쪽 참조.

333) 비머 2015, 인터뷰.

334) 빈 극장연합 결산보고서(*VBW - Bilanz*) 2015, 6쪽 참조

335) 빈 극장연합(Vereinigte Bühnen Wien) 홈페이지 - 사업(Unternehmen) 참조.

336) *Theater mit Sternen*, 14쪽.

337) 빈 극장연합 결산보고서(*VBW - Bilanz*) 2015, 6쪽.

338) 빈 극장연합(Vereinigte Bühnen Wien) 홈페이지 - 사업(Unternehmen) 참조.

339) Riener 2015, 인터뷰.

340) 빈 극장연합(Vereinigte Bühnen Wien) 홈페이지- 역사(Geschichte) 참조.

341) 빈 극장연합(Vereinigte Bühnen Wien) 홈페이지 - 사업(Unternehmen) 참조.

342) 빈 극장연합 결산보고서(*VBW - Bilanz*) 2015, 6쪽 참조.

343) Wimmer 2015, 인터뷰.

344) 빈 극장연합 경영보고서(*VBW Geschäftsbericht*) 2015, 3쪽.

345) *Theater mit Sternen*, 14쪽.

346) Riener 2015, 인터뷰.

347) 빈 극장연합 경영보고서(*VBW Geschäftsbericht*) 2014 3쪽 참조.

348) Riener 2015, 인터뷰.

349) *Theater mit Sternen*, 50쪽.

350) Riener 2015, 인터뷰.

351) 2.2.7. 극장소개 3) 테아터 안 데어 빈 참조.

352) 빈 극장연합 경영보고서(*VBW Geschäftsbericht*) 2014, 3쪽 참조.

353) 빈 극장연합 경영보고서(*VBW Geschäftsbericht*) 2015, 37쪽.

354) 빈 극장연합 경영보고서(*VBW Geschäftsbericht*) 2015, 36쪽.

355) 더 뮤지컬 비엔나 뮤지컬의 산실 참조.

356) 더 뮤지컬 VBW 토마스 드로즈다 인터뷰 2013. 7월호.

357) 빈 극장연합 경영보고서(*VBW Geschäftsbericht*) 2015, 3쪽.

358) 빈 극장연합 경영보고서(*VBW Geschäftsbericht*) 2015, 3쪽.

359) 빈 극장연합 경영보고서(*VBW Geschäftsbericht*) 2015, 3쪽 참조.

360) 조수진 외 2015, 470쪽 이하 참조.

361) 김경욱 2003, 35쪽.

362) 김경욱 2003, 34쪽 이하.

363) 최미세 2014, 400쪽, 김경욱 2003, 36쪽 참조.

364) 김경욱 2003, 36쪽.

365) 조수진 외 2015, 472쪽 이하 참조.

366) Wimmer 2015, 인터뷰 참조.

367) Wimmer 2015, 인터뷰 참조.

368) Wikipedia-Wien 참조.

369) Wimmer 2015, 인터뷰 참조.

370) 조수진 외 2015, 474쪽.

371) 빈 극장연합 경영보고서(*VBW Geschäftsbericht*) 2015, 12쪽 참조.

372) 빈 극장연합 경영보고서(*VBW Geschäftsbericht*) 2015, 12쪽 참조.

373) 빈 극장연합 경영보고서(*VBW Geschäftsbericht*) 2015, 37쪽 참조

374) 게마인데베치르크(Gemeindebezirk)는 오스트리아의 지역구분방식으로 우리나라의 '구(예를 들어 성동구)'에 해당한다.

375) 가세(Gasse)는 작은 길, 골목이라는 뜻으로 우리나라의 주소명 '로(예를 들어 금강로)'에 해당한다.

376) 19세기 오스트리아의 코미디극.

377) 차우버슈필(Zauberspiel)을 한국어로 직역하면 '마술놀이'라고 할 수 있다. 차우버슈필은 바로크 시대에 성행했던 연극의 한 형식으로 화려한 무대기술을 많이 사용하였으며, 중세 극으로부터 탈피해 현대적이고 합리적인 세계관을 제시하려는 목적을 가지고 있었다.

378) 조수진 외 2015, 459쪽 참조.

379) 바리에테 혹은 바리에테 테아터는 화려한 무대전환과 오락적인 내용을 가진 공연예술로 곡예, 춤, 서커스, 음악 등의 요소들이 종합적으로 사용되는 극의 형식을 말한다. 영어권의 뮤직홀, 보드빌과 유사하다(*Theaterlexikon* 1992, 1076쪽 이하, Wikipedia-Varieté 참조).

380) 하인리히 베르테(Heinrich Berté)의 오페레타로 1916년에 빈에서 초연되었다. 주인공은 프란츠 슈베르트이며 슈베르트의 음악을 베르테가 듣기 쉽도록 개작하였다고 한다.

Wikipedia - Das Dreimäderlhaus 참조.

381) 로만 폴란스키 감독의 영화 〈박쥐성의 무도회("The Fearless Vampire Killers" OR: Pardon Me, But Your Teeth Are in My Neck)〉(1967)를 뮤지컬버전으로 개작한 작품이다. 아직 우리 나라에서는 공연되지 않았다.

382) 쉴러의 〈데메트리우스〉는 미완성작품으로 1600년대에 러시아의 차르였던 데메트리우스 라는 인물에 대한 이야기를 다룬다. 1857년에 바이마르의 궁정극장에서 초연되었다. Wikipedia-Demetrius 참조.

383) 오페라 〈마적〉의 초연은 1791년 9월 30일 빈의 프라이하우스테아터 인 데어 비덴 (Freihaustheater in der Wieden)에서 있었다.

384) 모차르트의 해(Mozartsjahr)는 오스트리아와 독일을 중심으로 19세기 이후부터 시작된 모차르트의 탄생과 죽음을 기념하는 해이다. 1856년, 1956년, 2006년은 모차르트 탄생 100 년, 200년, 250년을 기념하는 해였으며, 1891, 1941, 1991년은 모차르트 서거 100년, 150년, 200년을 기념하는 해였다. Wikipedia-Mozartsjahr 참조.

385) 빈 고전파는 1770년에서 1830년 사이에 유럽을 지배했던 예술음악의 기법이나 그 시기를 일컫는 용어로 하이든, 모차르트, 베토벤, 슈베르트가 대표적인 작곡가들이다.

386) 조수진 외 2015, 467쪽 참조.

387) 몬테베르디는 이탈리아 출신의 작곡가이자 현악기 연주자, 성악가였으며 또한 가톨릭 사제이기도 했다. 몬테베르디의 음악이 르네상스에서 바로크 시대로 넘어가는 분기점을 마련하였다는 평가를 받고 있다.1607년에 만투아에서 초연된 그의 오페라 〈오르페오 (L'Orfeo)〉를 기점으로 본격적인 바로크 오페라 시대의 시작을 알린 사람이다.

388) 조수진 외 2015, 469쪽 참조.

389) 〈쉬카네더〉 메이킹오브 참조.

390) 〈엘리자벳〉 홈페이지 – 소개 참조.

391) 위키피디아 – 죽음의 무도(Totentanz) 참조.

392) 배경희, 엘리자벳 황후의 삶, 더 뮤지컬 No.101, 2012.02.13. 참조.

393) 뮤지컬 〈엘리자벳〉 홈페이지 – 역사 참조.

394) 뮤지컬 〈엘리자벳〉 홈페이지 – 소개 참조.

395) 알프레드 히치콕(1899-1980)은 영국 런던출신으로 런던대학교에서 미술을 전공하였다. 1920년대에 영화사에 입사한 후 활동하다가, 미국으로 건너가 서스펜스 스릴러 장르를 확립 하고 이 분야의 거장으로 불리게 되었다. 50년대 말 프랑스의 새 세대 비평가들에 의해 재평가되면서, 미국의 스튜디오 시스템 안에서 작업하지만, 자신만의 뚜렷한 인장을 가진 작가감독이자, 영화문법의 시청각적 본질을 가장 잘 이해하고 실천한 탁월한 형식주의자로 평가받고 있다. 약 60여 편의 영화를 남겼으며, 대표작으로 〈오명(Notorious)〉(1946), 〈현기 증(Vertigo)〉(1958), 〈사이코(Psycho)〉(1960), 〈새(The Birds)〉(1962) 등이 있다. 영화 〈레베 카〉로 1941년 아카데미 작품상을 수상하였다. Dieter Wunderlich, Alfred Hitchcock. Biografie, Filmografie 참조.

396) 영화용어사전(Lexikon der Filmbegriffe)-맥거핀(MacGuffin) 참조.

397) 뮤지컬 〈레베카〉 홈페이지 '한국에서의 레베카' 참조.

한국 문화정책1)

1. 개요

문화정책의 시행은 예술과 문화에 대한 정부의 관여를 의미한다. 이러한 관여는 제도와 지원을 통해 이루어진다. 문화체육관광부의 직책과 업무 현황에 따르면 국내 문화 관련정책은 문화예술의 진흥, 문화기반의 확충, 민족문화의 창달, 문화산업의 육성, 문화복지와 국민문화향유권 증진, 국제 문화교류와 한국문화의 세계화, 지역문화의 발전, 문화도시의 조성 및 지원, 다문화정책, 관광산업의 육성, 체육 진흥과 체육산업의 육성, 국가 홍보기능, 문화재의 보존과 복원과 관련한다.

20세기 전반의 식민 통치 그리고 해방 후 남북분단과 전쟁으로 인해 1960년까지는 문화정책이 부재한 시기라고 할 수 있다. 공보처나 문교부에서 문화행정을 다루었으나 영화에 대한 검열 외에는 문화정책이라고 내세울 활동이 없었다. 조선미술전람회를 대한민국미술전람회로 이왕직 아악부를 국립국악원으로, 부민관을 국립극장으로 개편하는 등 일제 강점기의 문화행사나 문화기관을 재정비하는 정도였다. 1945년에 국립도서관과 국립박물관이, 1950년에 국립극장이 개관했으며, 국립극장과

더불어 국립극단이 창단되었고, 1962년에는 국립창극단, 국립무용단, 국립오페라단 등도 창단했다. 1969년에는 국립현대미술관이 설립되어 문화예술기관의 기본 인프라가 조성되었다.

1961년부터 1992년까지는 권위적인 군사정권의 통치와 고도경제성장으로 특징지어진다. 이 시기에는 국가 주도의 문화예술정책이 펼쳐졌다. 1968년 문화행정을 담당하는 정부부처가 문교부와 공보부에서 문화공보부로 일원화되고 국가홍보에 치중하게 된다. 공연법(1961), 문화재보호법(1962), 지방문화사업조성법(1965), 영화법(1966), 문화예술진흥법(1972) 등 문화 관련 법들이 재정되었다.

1972년에 문화예술진흥법의 재정은 한국 문화정책의 시발점이라고 할 수 있는데, 이 법에 근거해 1973년 한국문화예술진흥원이 설립되었고, 문화예술기금이 설치되었다. 이후 예술에 대한 공적 지원이 시작되었으며 지원방식은 공연, 전시, 출판 비용의 일부를 지원하는 예술 프로젝트에 대한 보조금 지원이었다. 1973년에 국립극장 전속단체로 국립발레단과 국립합창단이 창단되었고, 1978년에 세종문화회관이 개관되었다.

1980년 제5공화국 출범과 함께 헌법에서 문화국가 조항을 처음으로 수용하였다. 국가의 지도이념으로 자리한 문화국가 원리는 사회 전반의 변화를 주도하면서 국민 문화향수권의 확대와 문화복지 개념이 정립되었다.

1985년 '문화 발전 장기 정책 구상'이 수립되었고, 제6차 경제사회발전 5개년 계획(1987-1991)에도 문화부문이 포함되었다. 이러한 계획에 따라 문화예술회관이나 박물관, 도서관 등 문화시설이 전국적으로 설립되기 시작하였다.

또한 88서울 올림픽에 대비한 대규모 문화기반이 조성되었다. 1986년에 과천현대미술관이, 1988년에 예술의 전당이 설립되었고, 예술의 전당은 재단법인으로 설립되면서 예술기관운영이 전문인에게 맡겨지는 시발점이 되었다. 예술의 전당은 전문인력에 의한 운영시스템 외에 국내 최초의 전문 콘서트홀과 오페라극장을 개관함으로써 국내 공연계에 큰 변화를 가져 온다. 80년대는 경제성장으로 인한 여가시간의 증가로 문화

에 대한 수요가 늘고, 전문인에 의한 예술경영에 대한 인식이 시작되는 시기라고 할 수 있다.

점차 문화의 중요성을 인식하게 된 정부는 1990년 문화부를 설치하였고, 정부 정책에서 문화의 자율성을 인정하게 된다. 정부는 문화공보부 시기와는 달리 문화에 대한 규제적 시각을 철폐하고 진흥적인 관점을 반영하였다.

1993년에 등장한 문민정부는 군사 통치를 마감하고 민주화시대를 열었다. 1990년대 이래 문화복지가 정책의 주요 이념으로 자리 잡으면서 문화를 복지적 차원에서 접근하는 경향이 강화되고, 문화적 향유를 혜택이 아닌 권리의 측면에서 바라보는 시각 또한 늘어나게 된다. 90년대 중반부터 시작된 문화민주주의에 대한 논의와 함께 생활권 문화활동, 비전문인들로서의 일반인 문화활동이 활성화되면서 문화민주주의 관련 정책들이 수립되기 시작한다.

1994년에는 문화체육부 내에 문화산업국이 설치되면서 "문화산업"이란 용어가 정책 현장에 등장했다.

오랫동안 답보 상태에 있던 지방자치제는 1991년에 30년 만에 지방선거로써 지방의회가 구성되고, 1995년에 자치단체장도 민선하게 되면서 다시 시작되었다. 자치단체장들이 치적용 사업에 몰두하게 되면서 지역마다 도서관, 박물관, 미술관, 문예회관, 문화의 집 등 문화공간들이 건립되었으나 이러한 공간들은 운영 면에서 다양한 문제점을 가져오면서 1998년에는 운영성과에 대한 평가를 처음으로 실시하였다.

1997년 외환위기를 겪으면서 한국 경제는 장기적인 저성장 시대에 접어들어 신 성장 동력을 기반으로 하는 경제 구조의 재편을 요구받는다. 이러한 경제위기 속에서 문화예술기관의 경영상 효율성을 높이기 위해 국내 대표적 예술기관인 세종문화회관과 국립극장이 각각 '민영화'로 체제가 전환되었다. 서울시 산하기관인 세종문화회관은 1999년에 재단법인으로, 문화관광부 산하기관인 국립극장은 이듬해에 '책임운영기관'으로 전환되었고, 이를 계기로 충무아트홀, 고양 덕양어울림누리, 성남아

트센터 등 신설된 국공립 문화공간들은 대부분 재단법인 형태를 취하거나 그렇지 못하더라도 최소한 전문인력을 채용하여 운영하였다. 이러한 추세는 예술단체에까지 확산되어 2000년에는 국립발레단, 국립오페라단, 국립합창단이 각기 재단법인으로 독립했고, 2005년에는 서울시립교향단이 재단법인으로 재출범했다.

2000년에 들어서는 문화에서 새로운 경제성장 동력을 찾으려는 노력이 커지면서 문화산업에 관한 정책들이 다수 수립되었다. 1999년 문화산업진흥 기본법, 2001년 한국문화콘텐츠진흥원 설립으로 본격화된 만화, 애니메이션, 게임, 대중음악 등 문화산업에 대한 지원이 증가하면서 문화산업은 한국 문화정책을 대표하는 분야가 되었다.

국가 성장 동력으로서의 문화의 중요성을 인식하게 되는 2000년에 들어서는 1990년만 해도 0.35% 정도였던 문화예산이 정부 예산의 1%를 넘어서게 되고, 박근혜 정부는 2% 달성을 목표로 하였다.

문화체육관광부는 물질적 생존 외에 국민의 행복을 배려하는 문화복지 정책의 필요성을 인지하고, 2004년에 복권기금을 문예 진흥 기금사업으로 투입하였다. 복권기금을 활용한 각종 문화사업을 전개하여, 문화이용권 사업, 소외계층 문화순회사업 등 소외계층의 문화향유 기회를 제공하는 문화 나눔 사업을 시행하고 있다. '문화 나눔'은 문화복지의 틀 안에서 전개되고 있는 사업으로, 각종 문화사업 중 통합문화이용권 등 소외계층의 문화향유 증진을 위한 정책이 확대되면서 2008년부터 정부 사업 명칭으로 본격적으로 사용되고 있다. 문화 나눔 사업은 한국문화예술위원회(통합문화이용권, 소외계층문화순회, 사랑티켓), 한국문화예술회관연합회(방방곡곡 문화공감), 한국문화원연합회(생활문화공동체 만들기) 등 다양한 사업시행주체를 통해 추진되고 있다. 2014년 1월부터는 매월 마지막 수요일을 '문화가 있는 날'로 지정, 운영하고 있다.

2005년 한국문화예술진흥원이 한국문화예술위원회로 재출범하여 원장이 단독으로 이끌던 독임제 기관에서 외부 참여 예술위원들이 공동으로 이끄는 합의제 기관으로 전환됨으로써 예술지원에 있어서 정부 관여

가 줄고 전문성과 자율성이 확대되었다.

2013년에는 문화기본법이 제정되면서 전체 국가정책에서 문화정책의 중요성이 커지게 되었다. 문화기본법은 문화에 관한 국민의 권리와 국가 및 지방자치단체의 책임을 정하고 문화정책의 방향과 그 추진에 필요한 기본적인 사항을 규정한다. 이로써 문화의 가치와 위상을 높여 문화가 삶의 질을 향상시키고, 국가사회의 발전에 중요한 역할을 할 수 있도록 하는 것을 목적으로 한다. 이때 문화에 관한 국민의 권리는 모든 국민이 성별, 종교, 인종, 세대, 지역, 사회적 신분, 경제적 지위, 신체적 조건 등에 관계없이 자유롭게 문화를 창조하고 문화활동에 참여하며 문화를 향유할 권리인 '문화권'을 말한다.

중앙 정부 중심에서 지역이 자율적 주체로서 부상하는 문화정책으로 전환되어 갔다. 지역 간의 문화격차를 해소하고 지역별 특색 있는 고유한 지방문화 활성화를 위해 2014년 지역문화진흥법이 제정되고, 2016년 초 14개 광역시·도 문화재단을 중심으로 한국광역문화재단연합회가 출범했다.

전체적으로 한국 문화정책은 정부중심에서 전문가의 자율성을 존중하는 구조로, 중앙집권적인 구조에서 지방분권화로, 예술인 중심에서 일반인을 포함하는 구조로, 엘리트 계층 위주에서 취약계층 위주로 가능한 많은 사람들이 참여하는 문화민주주의를 구현하는 방향으로 발전하였다고 볼 수 있다.

그러나 5년마다 정부가 교체되는 과정에서 모든 정부가 새로운 정책을 개발하여 시행하였기 때문에 다양한 문화정책이 시행되고 있지만 지속성과 안정성이 부족하다. 제도적인 틀은 마련되었지만 소기의 목적을 달성하기 위해서는 실제적인 운용에 있어 보완이 필요하다.

다양한 문화정책에도 불구하고 현 사회의 계층 간의 갈등 상황을 살펴보면 문화가 실제로 사회적 소통에 기여했다고 보기 어렵다. 1990년대 설립된 문화부는 문화산업육성을 문화정책의 주요목표로 세우면서 경제적 이익을 올릴 수 있는 문화산업에 우선적으로 투자했다. 국민들 입

장에서는 문화는 향유의 대상이 아니라 소비의 대상이며, 국가의 입장에서는 공공서비스가 아니라 전도유망한 투자의 대상이 되었다.

2000년에 들어 김대중 정부가 전체 예산 대비 1%에 달하는 획기적인 문화예산을 편성하게 된 배경에는 과거 2~4%에 머물던 문화산업국에 대한 예산이 15.3%로 대폭 확대된 데 기인한다. 영화, 게임, 음반 산업은 그들이 창출해 내는 부가가치를 숫자로 입증하여 그에 따라 예산이 확대된 것이다.

참여정부 이후 사회적 소외계층을 문화로 포용하자는 정책을 내세우고 문화예술교육의 영역도 개척하지만 여전히 정책의 초점은 자본으로 전환이 가능한 창의성과 소위 호용가치 있는 문화와 예술에 주목한다. 이러한 입장은 문화예산은 점차 증가하였지만 사회적 역할을 수행하는 순수예술의 위축을 가져 온다.

2008년 출범한 이명박 정부는 2009년 선택과 집중, 간접지원, 사후지원, 생활 속의 예술 등 4대 예술지원원칙을 기조로 예술지원사업 개편방안을 발표했다. 이러한 정책들은 예술조직의 자립성 확보와 시장성을 지향한 것이다.

박근혜 정부는 '문화융성'을 4대 국정기조 중 하나로 삼고 국민들의 문화 참여 확대, 문화·예술 진흥, 문화와 산업의 융합을 강조한다. 이러한 기조는 정부의 문화체육관광 분야 예산 지출에서도 여실히 드러나고 있는데, 2015년 문화체육관광 부문의 정부 지출은 6.1조원 규모로 2014년 5.4조원에 비해 13.0%나 증가하였다. 이는 12개 정부 지출 부문 중 가장 큰 증가율로 정부의 총지출 증가율인 5.5%의 2배가 넘는 수치이다.[2]

그러나 이러한 문화예산의 증가에도 불구하고 국민들의 문화예술향유 빈도와 수준은 여전히 매우 낮은 실정이다. 2014년 문화향수실태 조사에 따르면 문화예술행사 관람률은 71%로 2003년 대비 8.9% 증가하였으나 영화 관람에 편중(65.8%)되어 있으며, 문화예술행사에 직접 참여하는 비중은 4.7%에 불과하다.[3] 이와 같은 현상은 아직 정부의 문화예술 관련 정책이 국민의 실생활에 큰 영향을 미치고 있지는 못하며 개선이 필요하다는 점을 의미한다.

소외되는 계층 없이 모든 시민이 문화형성에 함께 참여하고 문화를 향유하기 위해서는 정권변화에도 바뀌지 않을 문화의 사회적 역할에 초점을 맞춘 문화정책의 목표가 확립될 필요가 있다. 이러한 목표를 수립하기 위해서는 문화에 대한 역할과 가치에 관한 인문학적 성찰이 선행되어야 한다. 그러한 목표를 달성하기 위한 세부적인 조건을 마련하여 정책에 체계적으로 반영할 필요가 있다.

2. 공적 지원

한 사회의 문화예술은 그 사회의 성격과 특징을 드러낸다. 문화예술의 생산자와 향유자는 문화예술생산품을 매개로 소통하며, 서로의 의견을 공유한다. 문화민주주의가 추구하는 모두를 위한 모두에 의한 문화라는 목표는 사회구성원들이 누구나 문화의 향유자가 될 수 있고, 또 누구나 문화의 생산자가 될 수 있도록 하며, 문화예술활동의 장이 사회 내 소통과 통합의 장이 되어야 한다는 것을 의미한다.

이러한 문화예술의 공적 가치를 유지하고 또 확장하기 위해서 공적 지원은 필수적이다. 그러나 공적 지원을 둘러싸고도 상이한 의견들이 존재한다. 왜냐하면 공적 지원의 범주가 넓어질수록 문화예술활동의 자율성과 독립성을 침해할 가능성도 배제할 수 없기 때문이다. 이러한 위험성은 군사독재시절에 예술에 대한 공적 지원을 빌미로 국가적 이슈를 담아내기 위한 도구로 예술을 오용하였던 경험을 통해 알 수 있다.

그러나 이윤이 발생하기 어려운 분야라는 특성상, 시장의 지배를 받지 않고 문화예술이 소통과 통합의 장으로서의 역할을 수행하기 위해서는 공적 지원이 필수적이다. 때문에 지원은 하되 문화예술의 자율성과 독립성, 창의성을 보장해 주는 정책이 필요하다.

이에 현재 수행되고 있는 한국의 공적 지원에 관해 고찰하여 그 장단점을 분석해 보는 것은 문화민주주의 실현을 목표로 하는 문화정책 제안을 위한 토대가 된다.

공적 지원의 종류와 방식에는 직접지원과 간접지원이 있다. 직접지원은 예술활동의 목적을 이루기 위해 필요한 자금, 즉 운영비 및 인건비 등을 지원해 주는 것이며, 간접지원은 법적 토대 혹은 물적 토대를 마련해 주거나 지원해 주는 것을 말한다.

현재 국내에서의 문화예술 분야에 대한 직접지원은 문화예술위원회에서 공고하는 문예진흥 기금 공모 및 광역 및 기초 그리고 민간예술문화재단의 사업공고가 대표적이다. 간접지원으로는 문화예술진흥법, 예술인 복지법, 예술강사 지원제도, 전문예술법인단체 지정제도 등의 제정 및 시행을 들 수 있다.

2.1. 직접지원

2.1.1. 문예진흥기금 공모사업

문예진흥 기금은 '문화예술진흥법 제16조(기금의 설치 등) ①문화예술진흥을 위한 사업이나 활동을 지원하기 위하여 문화예술진흥기금을 설치한다. ②문화예술진흥기금은 제20조에 따른 한국문화예술위원회가 운용·관리하되, 독립된 회계로 따로 관리하여야 한다. ③문화예술진흥기금의 운용·관리에 필요한 사항은 대통령령으로 정한다.'에 근거하여 한국문화예술위원회(Arts Council Korea, 이하 ARKO)가 조성·관리하고 운영하는 기금으로 문화예술진흥을 위한 기초재원으로 쓰인다.

ARKO는 순수문화예술진흥기구인 한국문화예술진흥원을 현장 문화예술인 중심의 지원 기구로 전환하겠다는 김대중 대통령의 공약과 2005년 1월에 개정된 문화예술진흥법[법률 제7364호]에 의거하여 구한국문화예술진흥원이 동년 8월 민간 자율 기구로 새롭게 출범한 조직이다.

ARKO가 밝히고 있는 설립목적은 "훌륭한 예술이 우리 모두의 삶을 변화시키는 힘을 가지고 있다는 믿음으로 문화예술진흥을 위한 사업과 활동을 지원함으로써 모든 이가 창조의 기쁨을 공유하고 가치 있는 삶을 누리게 하는 것"4)이다. 이러한 설립목적에 따라 '문화예술진흥법 제23조(위원회의 구성) ①위원회는 문화예술에 관하여 전문성과 경험이 풍부하

고 덕망이 있는 자 중에서 문화체육관광부장관이 위촉하는 15명 이내(위원장 1명을 포함한다)의 위원으로 구성한다.'에 근거하여 ARKO는 현재 10명의 현장 문화예술인들로 구성되어 있다. 이는 민간과 공공영역이 상호 협력하여, 문화예술인들이 보다 적극적인 문화정책의 입안자의 역할을 수행할 수 있도록 하려는 시도이다. 또한 관습화된 문화행정체계를 혁신과 예술의 자생력 향상을 위해 "기초예술 분야와 문화산업의 비영리적 실험영역을 대상으로 그 창조와 매개, 향유가 선순환 구조로 발전할 수 있도록 하는 한편, 그것을 위한 인프라를 구축하는 일에 역점을 둔다"5)는 취지를 가지고 있다.

ARKO에서 운용·관리하는 문예진흥기금의 재원은 '문화예술진흥법 제17조(문화예술진흥기금의 조성) ①문화예술진흥기금은 다음 각 호의 재원으로 조성한다. 1. 정부의 출연금, 2. 개인 또는 법인의 기부금품, 3. 문화예술진흥기금의 운용으로 생기는 수익금, 4. 제9조제2항에 따른 건축주의 출연금, 5. 그밖에 대통령령으로 정하는 수입금정부출연금'에 근거하여, 개인 또는 법인의 기부금품, 문화예술진흥기금의 운용으로 생기는 수익금 등으로 조성된다. 또한 '한국방송광고공사의 광고수수료 중의 일부를 공익자금으로 조성하여 문예진흥 기금으로 출연'하고 있다6)

2014년도 기준 문화예술진흥기금 전체 사업 규모는 1,740억 원에 달한다. 사업은 크게 4개의 단위사업으로 나눠지며, 세부사업 6개, 세세부사업 16개, 기초사업 58개로 구성되어 있다.7)

"4개의 단위 사업은 예술창작 역량강화, 생활 속 예술 활성화, 지역문화예술진흥, 예술가치의 사회적 확산 등으로 구성되며 그 중 예술창작역량강화 사업이 약 39.6%(약 689억)로 가장 높은 비중"8)을 차지한다.

예술창작역량강화 사업의 세부사업은 예술창작지원, 예술인력 육성, 국제예술교류지원 등 세 가지로 나눠져 있으며, 이 중 "예술창작지원이 예술창작역량강화 사업비의 75.7%(약 522억)"9)를 차지한다.

ARKO에서는 '문화예술진흥기금 공모사업'을 통해 문화예술인들의 창작활동을 지원하고 있다. 이는 예술현장의 창조역량 강화, 문화나눔을 통한 행복사회 구현, 지속가능한 경영시스템 구축이라는 ARKO의 전략

목표 중 예술현장의 창조역량 강화와 관련된 사업이다. 이는 예술창작활동을 활성화하고, 기초 공연예술의 기반을 강화하며, 문화예술 전문인력을 양성하고자 하는 전략과제의 실현을 목표로 하고 있는 사업이다.[10]

문예진흥기금 공모는 ARKO의 지원공고에 따라 신청할 수 있다. 대체적으로 공모사업의 수행 기간은 4개월에서 1년으로 제한되어 있어 단기적이다. 또한 작품 제작 지원 및 행정지원이 가능한 단체라는 지원조건을 달고 있는 경우가 많아,[11] 실질적으로 지원이 필요한 전문예술가나 예술가단체가 소외될 가능성도 높은 편이다. 그러나 각 지역 도서관에 있는 문학동아리 멘토를 지원하는 사업이라든가, 나주시와 공동으로 주관하는 마을미술프로젝트 등은 시민들의 자발적인 모임과 지방의 문화예술을 진작할 수 있는 프로그램으로 시민들이 문화주체가 되어 문화예술활동을 통해 시민 간 소통과 통합을 체험할 수 있는 기회라는 측면에서 긍정적이다.

2.1.2. 문화예술재단 공모사업: 공공문화재단

현재 국내 문화예술재단은 공공문화재단과 민간문화재단으로 나눠진다. 2014년 12월 기준 공공문화재단은 13개의 광역문화재단과 47개의 기초문화재단으로 구성되어 있다. 민간문화재단은 약 12개가 있다.

광역공공재단으로는 서울문화재단, 인천문화재단, 충남문화재단, 대전문화재단, 광주문화재단, 전남문화예술재단, 제주문화예술재단, 경남문화예술진흥원, 부산문화재단, 충북문화재단, 경기문화재단, 강원문화재단이 있다. 광역공공문화재단은 정부 또는 지방자치단체가 재원을 출연하거나 일부 기부금을 받아 설립되며, 광역공공재단으로 부족한 부분은 기초재단과 민간재단이 채워 주고 있다.

2014년 3월 한국문화예술위원회에서 제공한 공공분야 주요사업현황에서 밝히고 있는 공공문화재단의 활동영역은 예술창작 및 활동, 지역문화진흥, 문화예술교육, 문화복지, 정책·학술지원 및 기타, 예술인재 육성, 국제교류 및 세계화 등이다.

그 중 예술창작 및 활동에 대한 지원이 직접지원에 해당하는데, 여기

에 가장 많은 지원을 해주는 재단은 인천문화재단으로 재단사업비의 40.4%를 사용하고 있으며, 충북이 32.4%, 서울이 29.7% 등을 직접지원비로 사용하고 있다.12)

직접지원의 내용으로는 출판, 시각예술, 공연예술, 전통예술 등의 창작, 발간, 개인전 등에 대한 지원(인천문화재단), 청년예술가 창작환경 지원사업(충북문화재단), 예술작품 및 (신진)예술가에 대한 지원(서울문화재단) 등이 있다.

또한 2014년 3월 문화예술 분야 주요 민간문화재단(기업 포함) 대표 및 임원, 14개 광역문화재단 대표 등이 함께 모여 '문화예술지원 활성화를 위한 협력네트워크'를 결성하였다. 이는 민간기관과의 협업사업을 추진함으로써 문화예술지원이 보다 효율적이고 지속적으로 이루어지도록 하려는 취지를 가진다.13)

각 광역문화재단의 구조 및 지원 내역은 지역별 특성에 따라 상이하다. 그중 예술창작 및 활동에 전체 예산의 약 40%를 투자하는 인천문화재단의 경우 예술가 및 예술단체를 지원하는 문화예술지원사업과 시민들의 자생적인 예술단체들인 동호회나 동아리를 지원하는 시민문화 사업이 분리되어 있다.14) 문화예술지원사업에는 예술가 개인을 대상으로 하는 예술표현 활동지원, 예술단체를 대상으로 하는 공연장상주단체 육성지원, 예술가에게 창작공간을 지원하는 레지던스 프로그램 지원 등이 있고, 시민문화 사업에는 시민축제 및 시민예술프로그램 지원과 생활예술활동지원이 있다. 다른 문화재단들에 비해 지원조건이 까다롭지 않아 (예술가의 경우 인천 출생자, 인천소재 학교졸업자/재학자, 인천거주자, 인천 소재 공공기관/기업 근무자 등의 조건 중 한 가지만 충족하면 신청가능) 예술가들이나 시민들이 공적 지원을 받을 가능성과 문화주체로서 시민들이 문화를 창조해 나갈 기회가 상대적으로 열려 있는 편이다.15)

그러나 대부분의 문화재단들이 불필요한 지원조건을 규정해 놓았고, 지원규모 또한 소액인 경우가 많아 예술가나 시민들의 예술활동에 실질적인 도움이 되지 않는 경우가 많다. 불필요하게 복잡한 규정들은 예술가 및 시민들의 자율적인 예술활동 및 문화 참여를 저해하는 요인이 될

수 있다. 그러므로 문화예술활동에 대한 지원이 예술의 활성화와 다양한 소통의 장 형성을 위한 토대가 될 수 있도록 지원규정을 단순화하고, 지원규모를 보다 확장할 필요가 있다. 또한 지원자가 준비하는 데 도움이 되고, 그 결과에 납득할 수 있도록 지원방침, 심사규정, 지원과정을 투명하게 공개하는 것이 필요하다.

2.2. 간접지원

2.2.1. 예술강사 지원사업

예술강사 지원사업은 문화체육관광부와 한국문화예술교육진흥원이 진행하는 사업이다. "문화예술 체험을 통한 창의성 함양"[16]이라는 목표 아래 "전국 초·중·고등학교, 특수학교, 대안학교 등에 국악, 연극, 영화, 무용, 만화·애니메이션, 공예, 사진, 디자인 등 8개 분야의 문화예술교육을 지원"[17]한다. 이 사업은 "학생들 누구나 공교육 과정에서 양질의 문화예술교육을 경험할 수 있는 기회를 제공하여 학교의 아동·청소년들이 예술적 감성을 기르고 바른 인성을 갖춘 창의적 인재로 성장할 수 있는 교육 환경을 조성해 나간다."[18]는 목표를 가진다. 또한 학생중심의 문화예술교육 실현이라는 목표 아래 "예술가가 가진 고유한 콘텐츠를 기반으로 학생들과 프로젝트를 진행"[19]할 수 있도록 지원하기도 한다.

이 사업이 시작된 실질적인 동기는 "취약계층으로 분류돼 있는 예술가들의 생활안정 보장"[20]을 위한 것으로 2000년 국악강사제로 시작되어 "2015년 현재 전국 8,216 초·중등학교에 8개 분야 4,916명의 예술강사를 배치"[21]하는 등 지속적으로 규모를 확대해 왔다. 그러나 현장 예술강사들의 근무환경은 상당히 열악하다. 이들의 시간 강사료는 4만원이며 한 해 최대 강의시간 또한 374시간으로 제한되어 있어 일 년 연봉이 최대 1,200만원밖에 되지 않는다.[22] 또한 일반 근로자와 달리 예술가로 분류되면서, 노동법이나 근로기준법의 법적 보호도 받지 못하는 상태에 놓여 있다.[23]

이 사업의 목적과 목표를 달성하고, 보다 질 높은 문화예술교육을 공

교육 내에서 실시할 수 있기 위해서는 예술강사들의 근무환경 및 처우를 개선할 필요가 있다.

2.2.2. 전문예술법인·단체 지정제도

전문예술법인·단체 지정제도란 문화예술단체의 전문성을 인정하여 세제혜택 등 제도적 지원을 위해 국·공립 예술단체, 국·공립 공연장의 위탁운영법인 및 민간 예술단체를 국가 또는 지방자치단체가 전문예술법인 또는 전문예술단체로 지정하여 지원·육성할 수 있도록 하는 제도를 말한다.[24] 이는 2000년 1월 12일에 도입되었으며, 문화예술진흥법 제7조(전문예술법인·단체의 지정·육성) '① 국가와 지방자치단체(시·도에 한정한다. 이하 이 조에서 같다)는 문화예술 진흥을 위하여 전문예술법인 또는 전문예술단체(이하 "전문예술법인·단체"라 한다)를 지정하여 지원·육성할 수 있다.'와 동법 시행령 제4조에 법적 근거를 두고 있다.[25]

전문예술법인단체 지정현황을 보면 2016년 현재 전문예술법인 350개, 전문예술단체가 599개이며, 법적유형별로는 임의단체 599개, 사단법인 257개, 재단법인 92개, 사회적 협동조합 1개이다.[26]

임의단체의 숫자가 법인단체보다 2배 정도 많은 상황에서 임의단체들의 자율성을 보장하면서도 이들이 법적보호를 받을 수 있는 법적형태를 가질 수 있도록 지원해 주는 것이 필요하다.

3. 지방문화 육성

각 지방자치단체에게 문화주권을 이양하는 것은 문화민주주의를 위한 토대이다. 지방 및 지역이 가지는 다양한 특성들을 창의적인 문화예술활동에 담아내기 위해서는 지역 예술가들과 지역주민들의 활발하고 적극적인 참여를 유도해야 하며, 이를 위해서 지방자치단체들의 자율성 보장은 필수적이다.

또한 지자체 정부의 중앙정부에의 경제적 의존도를 낮추고, 경제적

독립성을 보장하며, 중앙정부와 지자체 간의 관계를 수평적이고 상호보완적인 관계로 변화, 발전하는 것이 필요하다. 이는 소통과 통합의 문화가 사회시스템 내에서 실현되는 과정이며, 이러한 시스템은 각 문화주체인 예술가 및 시민들이 문화예술활동에 보다 적극적으로 참여하도록 지원한다.

이에 소통과 통합을 위한 문화정책을 제안하기 위해 우리나라의 지방자치제 및 지방자치단체들의 역사 및 구성과 그 장단점을 살펴보는 것이 필요하다.

3.1. 지방자치제

우리나라에서 헌법적으로 지방자치를 보장한 해는 1948년이다. 1949년에 이미 지방자치법이 제정된바 있으나 한국전쟁으로 인해 지방의회 의원선거는 1952년에 가서야 비로소 실시되었다. 하지만 박정희 정부는 1961년 지방자치에 관한 임시조치법에 따라 지방의회를 해산하였다. 1972년에 제정된 유신헌법에서는 지방의회는 조국이 통일될 때까지 구성하지 않는 것으로 규정하여 사실상 지방자치제를 폐지한 바와 같게 된다.

지방자치제는 그러나 1987년 헌법 개정 시에 "지방자치단체의 재정자립도를 감안하여 순차적으로 구성하되 그 구성 시기는 법률로 정한다."는 유예규정을 삭제함으로써 다시 부활하게 된다. 1988년 지방자치법이 전문 개정되었고, 1991년부터 기초지방의회 및 광역의회가 다시 구성되어 현재에까지 이르고 있다.[27]

3.2. 지방자치단체의 문화예산현황

국내 지방자치단체들의 문화예산은 관광 및 체육 분야 예산과 공동으로 편성되어 있다.

한국문화관광원에서 발행하는 「문화예술지식정보동향 문화돋보기」 3호에서 제시하는 연구내용에 의하면 2010년 이후 2014년까지 지방자치

단체 전체 예산은 연평균 4%의 증가율을 보이고 있다. 그 중에서 문화·체육·관광 예산이 차지하는 비율은 약 5% 정도로, 문화예산액의 절대량은 연평균 0.6% 정도 증가해 왔다. 하지만 지방자치단체 전체 예산의 연평균 증가율이 4%인 것을 감안하면 문화 분야에 대한 예산증가율은 턱없이 부족한 것으로 나타나고 있다.

지방자치단체의 예산은 일반적으로 사회복지, 환경보호, 수송 및 교통, 문화관광 등 약 14개 분야로 구성되어 있는데, 이 중 문화체육관광예산의 규모는 8번째 순위(2014년 기준)'28)로 지방자치단체에서 문화 및 문화정책이 차지하는 중요도 또한 중간 이하이다.

지방자치단체들 중 2014년도 기준 문화체육관광예산이 전체예산 중 가장 높은 비율을 차지한 지방자치단체들은 강원도, 인천광역시, 광주광역시이다. 강원도는 전체 예산의 8.41%, 인천광역시는 8%, 광주광역시는 6.9%의 예산 비율을 보이고 있다.29)

그러나 강원, 인천, 광주의 문화체육관광 예산 비율의 증가는 2018 평창 동계 올림픽, 2014 인천 아시안 게임, 국립아시아문화전당건립, 2014 광주비엔날레 등의 유치 및 진행을 위한 비용의 증가에 따른 것이다. 즉 문화예산증가의 이유가 장기적이고 지속적인 문화정책의 성과라기보다는 행사위주의 단기적인 증가에 따른 것이다.

지방자치단체의 중앙정부 의존재원은 지방교부세와 국고보조금으로 구성되는데, 2013년도 기준 국가보조금의 약 40%가 지방비로 책정되어 있다.30)

지방자치단체 재정운용에서 의존재원 비중이 증가한다는 것은 재정자주권의 약화를 의미한다. 지방자치단체들의 재정자립도는 1994년 63.8%에서 출발하여 2013년도에는 51.8%로 하락하였고, 재정자립도에 지방교부세 비중을 합산한 재정자립도는 1994년 90.8% 이후 2013년도에는 75.9%로 하락하였다.31)

이러한 재정자립도의 하락은 의존재원의 비중이 증가한다는 것을 의미하며, 중앙정부와 지방자치단체들 간의 관계가 수직적인 관계로 전환될 가능성이 증가하고, 지방자치단체들의 자립성이 약화된다는 것을 의

미한다. 그러므로 지방자치단체들의 자립성을 높이기 위해서는 지방자치단체들의 재정운용에 자율성을 보장하고, 이들의 재정확보를 위한 활동을 중앙정부가 보장해 줄 필요가 있다.

4. 문화의 집

문화의 집은 1996년 서대문구 문화체육회관에 설립된 문화의 집을 시작으로 하여 2014년 기준 전국에 116개가 설립되어 있다. 문화의 집이란 명칭은 앙드레 말로(Andre Malraux)가 프랑스 문화부 장관으로 재직할 당시 지역주민을 위한 문화복지 공간의 모형으로 제시한 문화시설에서 유래한다.[32] 이와 유사한 문화시설은 대부분의 선진국에서 발견할 수 있다. 독일의 사회문화센터, 영국과 미국의 아트센터, 스웨덴의 문화의 집과 민중의 집, 일본의 공민관을 들 수 있다.

문민정부의 발의 아래 개소된 문화의 집은 주민들의 문화적 소외의 극복과 문화향유 기회의 확대 및 문화 창작의 실현이라는 명분을 지니며 확장되었다.[33] 문화의 집은 주민이 문화예술을 직접 체험하고, 상호교류와 소통을 통해 지역주민들이 창의적 활동을 지원하기 위하여 설립되었다.[34] 문화의 집은 단순 관람을 하는 방식에서 벗어나 직접 체험하는 프로그램을 통해 시민 간 소통이 이루어지는 것을 목적으로 한다. 또한 일상적인 삶과 동떨어진 예술이 아니라 일상에서 부딪히는 예술문화에 초점을 맞추어, 즉 지역주민의 소통과 통합, 문화민주주의의 실현을 목적으로 설립된 시설이라고 할 수 있다.

문화의 집은 기초자치단체의 유휴 공간을 리모델링하여 기초자치단체의 지원을 받아 운영하고 있는 소규모 복합문화공간으로서 존재한다. 문화의 집의 개소를 위해 정부는 2억 원가량의 지원금을 지원하고, 문화의 집을 개설하고자 하는 지방 정부 또한 대응자금을 투여하도록 하였다.[35] 또한 개소 후 운영을 위해 약 5년간 프로그램 운영비를 1천만 원에서 4천만 원까지 차등 지원하였다.[36]

문화의 집은 타문화시설인 문화회관이나 센터, 박물관이나 미술관 등에 비해 규모가 작다. 하지만 시민들이 이용하기 쉬운 지리적 조건과 문화의 집 내의 시설 이용이 대부분 무료이고, 프로그램의 수강료 또한 타 문화시설에 비해 저렴하기 때문에 이용자들은 많은 편이다.[37]

보통 자료실 역할을 하는 문화시청각실, 공연, 전시, 문화강좌가 열리는 문화 관람실과 같은 복합문화 공간, 스스로 창작을 할 수 있는 문화 창작실, 동호인을 위한 문화 사랑방으로 구성되어 있다. 이러한 시설은 강좌와 전시, 공연에 수동적으로 참여하는 것이 아니라 창작활동까지 가능하게 한다.

문화의 집은 문화적으로 소외된 지역에서 특히 중요한 역할을 한다. 전국의 기초단체가 232개인데 비하여 문화의 집의 개설 수는 미미하여 지역문화의 활성화를 위해 문화관광체육부는 2011년까지 500여 곳으로 증설하겠다는 목표를 설정했다.[38] 그러나 지원예산의 미비로 2014년 기준 116개가 개설되어 당초의 목표에 도달하지 못했다.

2009년에 발표된 연구에 의하면 문화의 집은 평균 2~3명 정도의 인원이 190여 평에 이르는 복합문화공간을 운영하고 있어 운영자의 운영의지에 따라 좌우되고 있는 실정이다.[39] 현실적으로 평균 2~3명의 운영인력이 담당하는데, 그 중 전담 직원은 1명이고, 나머지는 보조 인력으로서 임시직이거나 공익요원, 청원경찰, 자원봉사자, 인턴 등이 힘을 더하고 있는 상황이다.[40] 이렇게 인력이 부족한 형편이기 때문에 양질의 프로그램을 제공하기도 힘들다.

문화의 집이 당초에 계획했던 바와 같이 지역에서 문화를 통한 시민간의 소통의 구심점이 되려면 전문 인력이 운영할 수 있는 여건이 마련되어야 하고, 시민들이 만족할 수 있는 적합한 프로그램 개발이 이루어져야 한다. 전국 어디에서나 시민들이 문화를 향유하고 예술을 통해 소통할 수 있는 공간마련이라는 사업 당초의 목적을 달성하기 위해서는 더욱 많은 문화의 집 증설도 필요하다.

5. 생활문화공동체

2009년 처음 시행된 생활문화공동체 만들기 사업은 "개인의 행복을 국가경영의 중심에 둔다."는 국정 지침에 입각하여 국민 모두가 생활 속에서 문화를 향유하고, 문화를 통해 소통하는 사회를 만들기 위해 추진되었다.[41] 문화 창조와 향유의 주체로서 시민의 역할을 더욱 분명히 하고 확대해 나감으로써 전 국민의 문화 참여와 우리 삶과 밀접한 문화의 활성화를 목적으로 하고 있다. 다양한 문화예술활동을 통해 이웃과 소통하고, 마을의 문제를 창의적으로 해결하고자 하는 주민공동체 만들기 프로그램이다.

지역중심의 사회복지관, 노인정, 청소년 센터, 부녀회관 또는 도서관 구립회관 등이 있으나 3천~5천 세대가 소단위로 밀접하게 소통할 수 있는 문화시설은 부재했다. 상위의 문화시설이 섬처럼 고립되어 공급 운영되고 있어 생활문화공동체는 상위 문화시설과 연계하여 지역문화의 구심점 역할을 할 것이라고 기대하고 있다. 기존의 문화시설과 다른 점은 기능을 제대로 하고 있지 않은 건물을 리모델링하여 사용한다는 점이다.

이 사업은 기초생활권 내 임대아파트 단지, 서민 단독주택 밀집지역, 농산어촌 등 문화적 소외지역을 중심으로 지원하고 있으며, 생활문화센터는 2014년부터 31개 지역을 지정하면서 시작하였다. 앞으로 문화체육관광부는 생활문화센터를 지속적으로 전국적 범위로 늘려 나갈 방침이다. 생활문화센터는 현재 이렇게 운영되어야 한다는 정형화된 틀이 따로 정해지지는 않았고, 각 지역마다 특성에 따라 다양한 사업모델을 발굴하고 있다.

복권기금 문화나눔 사업의 일환으로 지원되는 이 사업은 문화체육관광부와 한국문화예술위원회가 주최하고, 한국문화원연합회가 사업을 수행하고 있다. 지원방식은 사업대상지역에서 주로 활동하거나 활동이 가능한 문화예술단체·기관을 선발하여 사업비를 지원하고 있다.

생활문화공동체 활동을 통해 주민들이 문화예술에 대해 긍정적으로 인식하고, 스스로 공간을 만들어가는 변화가 나타났다. 또한 주민들 스

스로 지역과 사업에 대한 고민을 시작하고, 문화에 대한 이해의 폭을 넓히는 계기가 마련되어 주민들 간 공동체를 형성하고, 마을주민 간 협력 활동이 다양하게 펼쳐지게 되었다. 앞으로도 생활문화공동체의 인지도 확산을 위해 지역별 우수사례 발굴 및 모델 보급을 할 계획이다.

시작한지 얼마 안 되는 이 사업을 평가하기는 아직 이르다. 이 사업의 성공은 주민이 얼마나 주인의식을 가지고 센터를 운영하고, 또한 얼마나 지속적인 지원이 이루어지냐에 달려 있다. 문화의 집이나 기존의 문화시설과 차별화되는 이 사업의 특성을 살린, 주민들이 주도적으로 개발하는 프로그램 개발도 주요하다.

6. 예술교육

한국에서의 문화예술정책은 1990년대를 기점으로 하여 많은 변화를 보여준다. 그동안의 한국문화예술정책은 대규모의 문화예술단체 지원과 문화유산의 보존을 중심으로 수행되었고, 이들의 지지기반인 창작단체, 창작가 개인, 창작물의 보존을 위한 지원 등이 문화예술정책의 핵심이었다.

2004년 문화부는 문화예술교육과를 신설하면서 문화교육에 대한 활성화 계획을 수립한다. 문화예술교육 활성화 계획은 '개개인의 문화적 삶의 질 향상'과 '사회의 문화 역량 강화'를 목표로 학교교육 안에서의 문화예술교육의 질적 개선 및 양적 확대와 사회문화예술교육의 다양화와 기회의 확대라는 사안이 설정된다. 이를 달성하기 위한 세부적인 사항으로는 문화예술교육에 대한 기초 연구를 실시, 학교 밖의 청소년 문화예술교육 지원, 사회문화예술교육 활성화, 문화예술교육을 위한 전문인 양성, 문화예술교육의 법규 마련 등에 대한 제안을 들 수 있다.

2004년의 계획에 대한 확대와 심화로 2007년의 "문화예술교육 활성화 중장기 전략(2007~2011)"이 수립되고, 문화예술교육정책 사업이 지속적인 정책으로 발전하기 위해 사업을 양적으로도 확장한다. 학교교육과

사회교육차원의 문화예술교육의 영역을 넘어서 사회적 소수자의 문화적 권리 신장, 문화예술교육 전문 인력 양성, 지식 정보 확충 및 국제적 위상 확보 등으로 정책이 확대된다.

사회적 배제와 소외현상을 문화예술교육을 통해 완화하려는 노력이 21세기 문화예술교육의 중요 사안인 만큼 문화부는 보건복지부와 협력 하에 빈곤 및 소외계층 아동·청소년들이 체계적인 문화예술교육을 받을 수 있는 '사회 취약계층 문화예술교육 사업'을 추진한다. 또한 2008년에는 문화예술교육정책이 주요 국정 과제로 선정되면서 창의적 미래의 인재 양성을 위하여 학과 공부를 통한 지식 습득뿐 아니라 다양한 문화예술교육이 필요하다는 인식이 확대된다.

학교 교육과정 안에서의 문화예술교육은 교육과학부 산하의 한국교육과정평가원이 개발한 학교 교육과정의 연구 및 교과서의 지침에 따라 진행되고 있으며 전적으로 중앙부처의 사안으로 일률적으로 진행되고 있다.

학교 교육과정에서 문화예술교육을 담당하는 주체는 교원과 예술강사로, 예술강사의 교육 분야는 국악, 연극, 영화, 무용, 만화·애니메이션, 공예, 사진, 디자인 총 8개 분야를 담당한다. 초등학교에서는 학급을 담임하는 교사가 문화예술영역 교과를 대부분 담당하고 있다. 중·고등학교에서는 교사가 교과를 지도하는 것 외에 국어의 연극 분야, 음악의 국악 분야, 체육의 무용 분야에, 선택 교과(고등학교)에서는 연극, 영화, 만화·애니메이션과 같은 심화적인 수업에서 예술강사의 지원을 받는다.

예술강사 지원사업은 두 가지 측면에서 살펴볼 수 있는데, 첫째는 대부분 사교육에 의존하고 있는 문화예술에 대한 교육을 공교육 차원에서 질적으로 향상시키고 활성화하는데 목적을 둔다. 둘째는 문화예술 전공자들에게 교육 현장에서 직접적으로 참여할 수 있는 기회를 제공하고 장기적으로는 문화예술 분야의 전공자들을 위한 일자리를 창출하기 위한 사업이다.

한국에서는 대부분의 문화예술교육이 중앙정부의 정책 중심으로 이루어지고 있고, 산하 기관은 추진과 실행의 주체가 된다. 중앙정부가 선도가 되어 지원하는 학교 안에서의 대표적인 예술 사업으로는 예술강사

지원사업 외에 예술꽃 씨앗학교, 선도학교 지원사업, 창의경영학교 지원사업 등이 있다.

예술꽃 씨앗학교는 2008년부터 시작된 사업으로 10개 초등학교를 선정하여 4년간 매해 1억 원씩 예산을 지원하는 사업이다. 여기에 선정된 초등학교들은 대도시, 중소도시, 읍 지역, 면 지역이라는 지역적 환경이 고려되었고, 지역적으로도 경기, 부산, 광주, 충남, 울산, 강원, 전남, 경북, 경남, 제주 등 전국에 걸쳐 고루 분포되어 있으며, 예술교육의 형태는 통합예술교육, 음악교육, 미디어 예술교육으로 운영되고 있다.

선도학교 지원사업은 학교 내에서 이미 각 학교의 실정에 맞게 문화예술교육프로그램을 운영하고 있는 선도적인 학교 중에서 2007년 30개 학교를 시작으로 2009년까지 총 200개 학교를 선정하여 집중 지원한 사업이다. 이 사업의 지원에서는 국민의 문화적 향유권이 기본권으로 간주되어 문화 소외계층이 많은 지역의 학교와 특수학교가 우선적으로 선정의 대상으로 고려되었다.

창의경영학교 지원사업은 창의교육센터가 교과부로부터 위임을 받아서 운영하고 있는 중점사업으로 음악, 미술, 공연·영상을 핵심 분야로 선정하여 학교별로 한 분야를 선택하여 집중적으로 육성하게 지원하고 있다. 이 사업은 일반계 중·고등학교에서 예술중심의 특성화된 심화교육을 지원하는 프로그램으로 예술에 재능과 관심이 있는 학생을 장려하고 거기에 맞는 교육환경을 만드는 데 중점을 두고 있다.

학교 밖에서 운영되고 있는 대표적인 프로그램으로는 꿈다락 토요문화학교(이하 토요문화학교)를 들 수 있다. 2012년부터 전국 초·중·고등학교에 주5일 수업제가 실시됨에 따라 학생들과 가족 구성원들이 함께 참여하고 활용할 수 있는 문화예술프로그램이 필요하게 되었다.

토요문화학교의 프로그램은 학교가 아닌 학교 밖에서 이루어지기 때문에 여러 문화 공간 즉, 공연장, 미술관, 박물관, 문화의 집, 도서관 등과 유기적인 관계에서 다양한 교육이 시행될 수 있다는 특성을 가지고 있다. 이 프로그램은 교실 안에서 배우는 이론지식의 한계를 떠나서 문화를 체험하고 워크숍 등에 직접 참여하면서 문화예술을 통한 소통과 공감

능력을 향상하는 데 기여할 것이라고 기대한다.

토요문화학교의 프로그램은 '아우름 프로그램'과 '차오름 프로그램'이라는 두 가지 영역으로 구성되어 있다. 아우름 프로그램은 공연예술, 조형예술, 시각예술, 인문예술로 분류된다. 참가자들은 수업을 통해 각 분야에 대한 기초적인 지식과 여러 장르의 문화예술 분야에 대한 입문을 하게 된다. 이를 통하여 문화예술 전반에 대한 기초적인 소양과 이해력과 교양을 육성하는 데 목적을 두고 있다. 차오름 프로그램은 주제별, 장르별로 심화된 프로그램을 만들어서 접근하는 문화예술교육으로 문화예술에 내재되어 있는 가치를 통하여 자아와 타자, 그리고 세계를 이해하고 정신적 지평을 넓히는 데 기여한다.

토요문화학교의 프로그램에 참가하고 있는 국공립 기관 연계 기관과 프로그램으로는 국립중앙박물관의 '토요박물관학교(전통 문화의 연계 프로그램)', 국립극장의 '재잘거리는 몸, 숨 쉬는 마음(무용 등 신체활동을 통한 표현력 증진 프로그램)', 한국공예디자인 문화진흥원의 'enjoy~경공방북촌(공예 생활 속 공예문화 이해 및 체험 프로그램)', 한국영상자료원 영화박물관의 '시시콜콜 영화박물관 점령기(세미나, 전문가 인터뷰 등을 통한 자발적 영화읽기 프로그램)', 소마미술관의 '꿈틀꿈틀~ 드로잉은 살아있다(다양한 미술 분야 이해를 위한 단계별 체험 프로그램)', 아시아문화네트워크 구리시립도서관의 '놀면서 체험하는 문학교실(문학 놀이 및 체험 위주의 문학 프로그램)' 등을 대표적인 사례로 들 수 있다.[42]

학교문화예술교육과 함께 사회문화예술교육 분야에서도 문화복지 차원에서 소외계층을 위한 프로그램을 구축하고 있다.

한국에서는 중앙정부와 한국문화예술교육진흥원이 정책의 주체가 되어 사회문화예술교육프로그램을 개발한다. 프로그램은 모든 국민이 향유할 수 있도록 생애의 주기별, 연령대의 문화적 관심사에 초점을 맞추고 있다. 문화체육관광부는 2014년 문화예술교육정책의 핵심과제를 '문화예술교육의 일상화, 지역화 그리고 내실화'로 규정하고 프로그램의 질적 개선과 함께 국민이 공감할 수 있는 프로그램 개발에 주력하고 있다. 또한 지역문화예술교육센터의 역할을 확대하여 소수가 향유할 수 있는

중앙 중심의 문화예술이 아닌 다수가 동참할 수 있는 일상화된 문화로 범위를 넓히고자 한다. 현재까지의 사회문화예술교육은 문화복지의 차원에서 소외계층을 위한 문화예술교육과 사회통합에 집중이 되어 있고, 사회문화예술교육 예산의 약 70%가 이러한 사업에 투여되고 있다.43)

우리나라에서의 문화예술교육은 독일의 문화예술교육프로그램과는 달리 문화예술교육의 영역이 사회문화예술교육과 학교문화예술교육으로 분류되어 있다. 이러한 영역은 또 다시 학교와 학교 밖의 교육으로 분류된다.

우리나라에서 공교육 차원의 문화예술교육은 대부분 학교에서 이루어지고 있다. 학생들이 교과목이나 학교성적과 무관하게 학교 밖에서 자유롭게 향유할 수 있는 다양한 문화예술교육프로그램이 거의 없는 상태이다. 2017년 자유학기제가 전체적으로 실시되는 상황에서 학교 밖에서 진행되는 다양한 문화예술교육프로그램은 매우 시급한 실정이다. 지금까지는 학교 밖에서 실시되는 문화예술교육프로그램은 공교육 차원이 아닌 사교육에 의존되고 있다. 별도로 수강료를 지불해야 하는 사교육은 사회 소외층이나 빈곤한 가정의 어린이나 청소년들의 접근이 어렵기 때문에 문화민주주의 이념에서 볼 때 문화예술에 대한 기본권이 모두에게 보장된 것이 아니다.

문화예술교육은 이러한 차원에서 많은 정책적 보완이 필요하다. 학교와 많은 문화예술기관과의 파트너십과 같은 유기적 관계에서 문화예술교육이 실시되어 어린이와 청소년이 학교라는 틀에서 체험할 수 없는 다양하고 전문적인 문화예술교육이 제공되어야 한다. 학교에서 진행되는 문화예술교육도 초등학교를 벗어나서 중·고등학교로 가게 되면 입시로 인해 제대로 실시가 되기 어려운 현실이다. 제도적으로만 존재하는 문화예술프로그램이 아닌 실제로 관심과 흥미를 가진 학생들이 자발적으로 참여할 수 있는 프로그램이 요구된다.

예술강사 지원사업이 실시되면서 학교 안에서 심화된 문화예술교육이 가능해졌지만, 이러한 교육들이 교과목의 틀에서 실시되기 때문에

자발적으로 접근하는 형태의 문화예술교육은 아니다. 가다머가 표명하 듯이 예술적 체험은 유희와 놀이의 개념을 바탕으로 자아를 성장시킬 수 있는 세계관과 사고의 지평을 확장하는 데 궁극적 목표를 둔다. 그러 나 학교교육의 틀에서 실시되는 문화예술교육은 성과를 학교의 성적으 로 평가하기 때문에, 학생들이 자유로운 사고를 키우기보다는 또 다른 과목의 추가라는 부담을 주는 결과를 가져오게 된다. 방과 후 학교나 다양한 예술단체들과의 연결프로그램을 통하여 학생들이 홍미와 취향 에 맞게 자유롭게 선택할 수 있는 문화예술교육프로그램이 요구된다.

우리나라에서 문화예술교육은 문화다양성이라는 측면에서 살펴볼 때 획일적이고 선택의 폭이 넓지가 않다. 사회문화예술교육도 문화의 집, 시 민문화센터, 작은 도서관 등으로 많이 제한되어 있으며 다양한 취미를 가진 사람들을 수용할 수가 없다. 독일의 예를 살펴보면 문화예술교육의 행정이나 지원체계가 중앙정부의 소관이 아니다. 중앙정부 차원에서의 지원은 산하단체와 지역단체의 실행기관의 절차를 거쳐야 하는 번거로움 때문에 일상에서 일어나는 다양한 변화에 대응하기 어려운 점이 많다.

중앙 정부의 정책적 지원이 있더라도 일상에서 이루어지는 문화예술 교육은 지역적 토대와 유기적으로 연결되어 공동체로 발전하지 않으면 다양성을 추구하기 어렵다. 문화예술교육의 핵심은 중앙에서 열리는 중 요한 이벤트가 아닌 지역사회에서 누구나 공유하고 향유할 수 있는 일상 의 생활문화 속에서 가능하도록 전환하는 것이다.

7. 한국 문화정책과 독일 문화정책

문화정책의 목표

독일은 나치 시대의 어두운 과거를 극복하고 동서 간의 통일을 이루 고, 유럽연합의 중심국으로서의 역할을 하고 있다. 이러한 과정에서 문 화정책은 중요한 역할을 했다. 문화를 통해 국가 이미지를 쇄신하고, 문

화교류를 통해 통일의 기반을 닦았다. 독일에서는 소통과 통합이라는 문화의 사회적 역할이 강조되면서 문화민주주의를 문화정책의 주요한 목표로 설정하였다. 문화의 다양성을 지향하는 지방분권제와 국가나 시장 권력으로부터의 예술의 자율성보장은 이러한 목표를 달성하는 데 기반을 마련한다.

1980년대 한국은 "복지국가 실현"이라는 국정 기본 방향을 강조하면서 문화가 복지 정책의 대상임을 천명하였다. 이에 따라 문화시설의 인프라를 구축하면서 문화의 민주화를 위해 노력하였다. 90년대 중반부터 시작된 문화민주주의에 대한 논의와 함께 생활권 문화활동, 비전문인들로서의 일반인 문화활동이 활성화되면서 문화민주주의 관련 정책들을 실현하기 시작한다. 참여정부 때 이러한 문화민주화 전략들이 실행되었다면 이명박 정부에 들어서는 창의적 실용주의를 국정기조로 삼으면서 경쟁력 강화를 위한 전문적 문화예술인들에 의한 질적 탁월성 추구를 강조함으로써 문화민주주의 전략은 상대적으로 위축되었다.44) 문화를 문화민주주의적 측면에서 활성화하려는 노력과 함께 문화를 국가 경제부흥의 동력으로 보고 경제적 활용가치를 향상시키려는 노력이 한국 문화정책의 기조이지만 후자에 무게 중심이 실려 있다고 할 수 있다.

신자유주의 이념의 도입 이후 문화의 산업화가 빠른 속도로 이루어지면서 '고부가가치산업으로서의 문화예술'이라는 경제적 가치관이 확산됨으로써 문화의 민주화와 문화민주주의에 근거한 '모두를 위한 문화' 또는 '모두가 구현하는 문화'라는 가치관이 상대적으로 약화되고 있는 것이 현실이다. 사회적 역할을 수행하는 예술은 위축되고, 거대자본이 생산하는 소비재로서 소비되는 획일적인 대중문화가 만연하게 되어 모든 시민이 다양한 의견을 표현하는 공론장으로서의 문화예술의 기능을 제대로 수행하지 못하고 있다.

예술이 사회 발전에 기여하기 위해서는 시장의 지배에서 벗어나 사회 비판적인 동력을 잃지 않고 소외되는 구성원 없이 다양한 문제를 표현할 수 있어야 한다. 좀 더 장기적인 안목에서 한국의 문화정책의 목표를 모색해야 할 것이다.

다양성

문화다양성이라는 세계적인 흐름과 테크놀로지가 가져온 시대적 요청은 문화정책에서도 새로운 패러다임을 요구하고 있다. 미국과 이스라엘만이 반대한 유네스코의 문화다양성 협약과 유럽의 문화정책은 우리에게 많은 것을 시사해 준다. 영국, 독일, 프랑스와 같은 문화선진국들은 다원주의의 명분 못지않게 미국의 헤게모니에 맞서 자국의 문화예술과 영상문화를 보호할 수 있는 문화정책을 강화하고 있다.

문화다양성 과제와 관련하여 한국은 세 차원의 문제에 직면해 있다. 첫째는, 소수의 문화에 대한 보호와 발전이 시급하고, 둘째는, 글로벌 차원에서 행해지고 있는 미국을 중심으로 한 글로벌 자원과 경제적 논리로부터 우리 문화를 지키는 일이며, 셋째는, 우리 문화에 무의식적으로 팽창해 있는 획일적인 미국화 개념으로부터 탈피해서 다양한 문화적 시각을 갖는 것이다. 글로벌 자본이 자국의 경제 정책과 문화적 정체성에 개입하지 않게 문화정책을 추구하고 있는 독일의 사례는 소수성 보호를 통한 문화예술의 다양성과 지역의 풍요로운 문화적 삶과 질적으로 우수한 문화산업의 발전이 유기적으로 연결되어 있음을 잘 보여주고 있다.

이러한 차원에서 우리의 문화정책은 문화다양성의 의미를 재고하면서 소수문화의 존엄과 가치가 보호되는 제도적 장치가 절실하며 문화다양성 협약을 준수하려는 의지가 중요하다는 것을 인지해야 한다.

공적 지원

사회적 기능을 수행하는 문화기관이 경제적으로 자립하기는 불가능하다는 것은 이미 다양한 연구가 입증하고 있다. 지금 한국은 독점 자본에 의한 대중예술의 전파로 획일화된 문화형성의 위험성에 노출되어 있다.

〈1호선〉의 예에서도 볼 수 있듯이 그립스 극장이 다룬 소외계층의 문제는 전 세계적인 공감을 얻어낸다. 괴테문화원의 지원으로 해외에서 그립스 극장의 극을 상연하게 됨으로써 독일의 현실을 알리고, 독일의

개방적이고 민주적인 문화를 전파하는 데 기여했다고 할 수 있다.45)

문화가 시장으로부터 독립하여 다양한 계층의 삶의 모습을 표현하기 위해서는 영리 목적에 치우지지 않고 사회적 역할을 수행하는 기관의 장기적이고 일관성 있는 지원이 이루어져야 한다. 문화의 다양성을 보장하기 위해서는 공적 역할을 수행하는 민간기관의 체계적인 지원이 필요하다.

자율성

독일에서는 법적으로 명시된 예술의 자유를 보장해야 하기 때문에 공적 지원은 내용적으로 간섭하지 않으면서 이루어져 예술의 자율성을 보장하는 원칙을 지키면서 국가는 문화에 대한 공적 책임을 수행한다.

한국도 이러한 정책을 표방하고 있지만 일선에서 문화기관에 종사하는 사람들의 증언에 따르면 지원기관에 대한 불필요한 관여가 많다. 이러한 관여는 행정적인 낭비일 뿐 아니라 시민의 자율적인 문화 참여를 저해하고, 결과적으로 다양한 문화형성의 길을 막는 결과를 낳는다. 국가가 운영하는 기관에 있어서도 전문가의 자율성을 보장하는 것은 문화발전을 위한 필수적인 조건이다.

시민의 자율적인 참여로 이루어진 사회문화운동은 독일에서 대안문화를 형성하고 지역사회의 소통과 통합을 가능하게 하는 데 중요한 역할을 한다. 한국에도 이와 유사한 문화의 집이나 생활문화공동체 만들기 사업이 있지만 이 두 사업 모두 관 주도하에 시작되었다는 차이점이 있다. 두 사업이 시민들의 소통과 통합을 위한 기관으로 자리 잡기 위해서는 시민들의 적극적이고 자발적인 협력과 참여가 필수적이다. 정부는 이러한 참여를 이끌어 내기 위해 운영은 전문가에게 맡기되 지속적으로 지원해야 한다.

근래에는 사회적 기업이나 사단법인 등의 법적 형태를 갖추며 시민이 자체적으로 운영하는 다양한 문화단체들이 증가하고 있다. 이러한 단체들이 정부의 지원을 받기 위해서는 정부 시책에 맞는 기획서를 제출해야 하는 등 간접적으로 내용에 간섭을 받고 있는 현실이다. 또한 지원을

받을 수 있는 법적 형태를 갖추는 것은 쉬운 일이 아니다. 독일처럼 손쉬운 결성과 해산이 가능하고, 자율성이 보장되는 민법상 조합과 같은 법적 형태를 마련하는 것은 민간문화기관의 활성화에 도움을 줄 것이다. 정부는 시민 주도하의 문화활동이 자율적으로 이루어질 수 있도록 내용적으로 간섭하지 않고, 지속적으로 지원할 방안을 마련해야 한다.

봉건제가 타파되고 시민계층이 대두하면서 독일에서는 18세기 이후 시민계층이 문화생활을 향유하고 주도하는 세력으로 성장하기 시작했고, 계몽주의 사상에 힘입어 국가 권력에서 벗어난 자율적인 예술활동이 활성화되었다. 한국에서 독일보다 시민 참여가 저조한 이유는 문화가 시민의 공론장의 역할을 한 독일의 오랜 전통과는 달리 한국에서는 시민들이 문화를 형성할 여건이 이루어지지 못한 역사적, 사회적 상황에서 찾아볼 수 있다. 현재도 부족한 시간과 경제력은 시민들이 문화기관을 방문하지 못하는 중요한 이유이다. 여가시간의 확보와 소득 수준이 낮은 계층에 대한 경제적 지원은 모든 계층의 문화 참여를 위해 선행되어야 할 조건이다.

기존의 문화기관에서 제공되는 행사의 질적 문제도 제기된다. 시민들의 의견을 모아 합리적이고 효율적인 운영을 할 문화예술경영분야의 전문가 육성도 필요하다.

문화정책의 수립과 실행에 있어 정부 주도가 아니라 시민들의 다양한 문화적 욕구를 충족시키는 방향으로 전환하여야 한다. 정책자나 전문가에 의해 정해지는 것이 아니라 다양한 계층의 시민들의 요구가 반영되는 문화정책이 수립되기 위해서는 예술경영자와 시민들의 소통, 그리고 예술경영자와 문화정책을 담당하는 정치가와 전문가들의 소통이 지속적으로 이루어져야 한다.

예술교육

예술교육을 통해 모든 시민이 다양한 예술형태를 향유하고 예술을 통해 자신의 욕구와 문제를 표현할 수 있는 능력을 배양하는 것은 문화민

주주의의 전제 조건이다. 예술과 문화에 대한 관심과 취향은 단기간에 형성되는 것이 아니기 때문에 체계적인 문화예술교육이 필요하다. 그렇기 때문에 미적 체험을 하기 힘든 사회적으로 취약한 계층에 대한 예술교육은 더욱 절실하다.

그러나 한국에서는 학교 밖에서 자유롭게 향유할 수 있는 공적 기관이 수행하는 다양한 문화예술교육프로그램이 거의 없는 상태이다. 별도로 수강료를 지불해야 하는 사교육은 빈곤한 가정의 어린이나 청소년들이 접근하기 어렵다.

정규적인 학교교육뿐 아니라 예술기관과의 협력 하에 다양한 방법의 예술교육을 모색하여야 한다. 사회문화센터에서 실시되는 다양한 문화예술교육이나 베를린 필하모니의 예처럼 참여하는 예술교육을 강화하고, 그립스 극장의 예처럼 사회문제를 다룬 작품에 관해 토론할 기회를 제공하는 것도 한 방법이라고 할 수 있다. 정부의 문화부처와 교육기관 그리고 지역의 예술기관 간의 소통과 유기적인 협력이 이러한 예술교육을 가능하게 할 것이다.

정규적인 예술교육도 초등학교에만 방과 후 수업을 통해 이루어지고 있다. 중고등학교에서는 예술을 전공하고자 하는 학생들 외에는 예술교육이 제대로 이루어지고 있지 않다. 이는 입시 위주의 교육이 가장 큰 원인이라고 할 수 있다. 문화적 능력을 구비한 시민으로 성장하기 위해서는 감수성이 가장 풍부한 나이에 예술교육을 받을 수 없는 현실은 반드시 개선되어야 할 사항이다.

지방분권화

문화의 지방분권화는 다양한 문화형성을 추구하는 문화민주주의의 필수 요건이다. 독일은 오랜 지방자치제의 전통에 따라 문화의 분권화가 모범적으로 수행되고 있는 나라이다. 한국은 1997년 경기문화재단과 2004년 서울문화재단의 설립을 기점으로 문화지원을 지방자치단체로 이관하는 계기를 마련한다. 2015년 기준 47개의 지자체 문화재단이 운영

되고 있지만 그 역량이나 지원규모에 큰 차이가 있기 때문에 서울 중심의 지원구조가 광역 시도로 충분히 분산되기 위해서는 아직도 상당한 시간이 필요할 것으로 전망된다.[46]

도내 기초문화재단은 지자체와 국고 의존율이 높고 기금 확보 등이 어려워 지역 문화재단의 독립적·전문적 운영에 한계를 안고 있다. 또한 설립목적에 맞는 기능과 사업설정이 모호한 상황으로 재단의 정체성이 확립되지 않아 상위 정책기관의 사업을 수행하는 수준에 머물려 실질적인 역할을 수행하는 데는 여전히 한계가 있다는 평가를 받고 있다.

특히 시 단위 문화재단의 경우 정규직이 전혀 없거나 비율이 낮고, 군 단위 문화재단은 정규직의 분포가 높게 나타나지만 주로 시설위탁관리나 파견공무원이 대부분을 차지하는 등, 전문인력 확보가 미흡한 실정이다. 이에 따라 지역문화재단은 독립된 전문기관의 성격을 확보해 지역 문화정책에 유연하게 대처하고 민간전문인력을 통한 전문성 확보가 요구된다.

독일에서의 지방자치제의 문화지원과 운영과정, 그리고 주 정부, 나아가 연방 정부와의 협력과정을 살펴보는 것은 한국의 지방분권화에 도움을 줄 것이다.

독일 문화정책의 개선점

독일은 시민들의 문화형성에 대한 참여, 지방분권화 그리고 공적 지원에 있어 한국보다 앞서 있기는 하지만 문화민주주의는 여전히 독일에서도 이루어야 하는 목표이다.

독일 문화정책의 실행과 관련하여서는 비판적인 의견이 적지 않다. 여전히 문화기관을 방문하는 관객은 소수 교양시민에 한정되어 있고, 사회적 소외계층을 비롯해 대중들을 문화활동에 참여시키려는 노력은 미진하다는 비판이다.[47] 매체의 발전으로 여가시간을 즐길 수 있는 가능성이 다양해지면서 기존의 예술문화기관을 방문하는 관객이 감소하고 있고, 특히 젊은 층의 비율이 낮다는 우려도 크다.[48]

공적 지원이 공공기관에 지나치게 집중되어 새롭고 혁신적인 프로젝트나 기관은 지원을 받기가 힘들다고 비판한다.[49) 평가 없이 습관적으로 이루어지는 지원이 가져다주는 재정적 안정성은 공공기관의 재정자립도를 낮추고, 창작인의 실험정신을 약화시키고, 매너리즘에 빠지게 함으로써 매력적인 작품을 제작하지 못하게 하며,[50) 또한 공공기관들 간의 소통이 적어 유사한 프로그램을 제공하는 공공기관이 많다는 것이다.[51)

독일은 50년대 중반부터 외국인 노동자들을 적극적으로 유입하면서 다문화사회로 발전하였다. 최근에는 피난민의 증가로 인해 상이한 문화적 배경을 가진 사람들을 어떻게 문화활동에 끌어들여 사회통합을 이룰 것인지가 중요한 과제로 부상하고 있다.

젊은 층의 관객을 개발하기 위해서는 관객의 욕구를 적극적으로 프로그램 구성에 반영하여야 한다.[52) 이는 관객의 욕구에 단순히 영합하는 것이 아니라 그립스 극장의 예에서 볼 수 있듯이 그들의 문제가 무엇인지를 적극적으로 조사하고, 관객을 작품 생산과정에 참여하도록 하여 공감할 수 있는 무대를 형상화해야 한다.[53)

우수성을 표상하는 기존의 대규모 공공예술기관 지원과 다양성을 반영하는 소규모 자유극단 지원, 전문예술가와 아마추어 예술가 사이에서의 지원의 균형 그리고 예술적 전통의 보존과 새롭고 실험적인 예술의 지원 사이에서의 혜택과 분배 등의 문제를 풀어나가야 한다.[54)

이러한 과제를 해결해 나가기 위해 다양한 논의와 시도가 이루어지고 있다. 공공기관도 점차 전문경영인을 영입하여 운영에 있어 자율성을 높이고, 새로운 관객층을 개발하기 위해 다양한 작품 전달 방안을 고민하고 있다.[55)

공공기관과 민간기관의 협력을 활성화하기 위해 연방문화재단은 공공극장이나 민간극장과 자유극단의 협업을 지원하는 "도펠파스 기금 (Doppelpass Fond)"을 제공하고 있다.[56)

극변하는 문화현실과 그로 인해 발생하는 문제를 어떻게 해결하면서 세계적으로 가장 조밀하고 복잡하게 조직된 공연예술 분야 시스템과 사회비판, 소통, 통합, 교육 등 그들이 수행하는 사회적 역할을 발전해 나갈

것인지는 흥미롭게 지켜볼 사안이다.

독일의 공적 지원 방법, 지방분권적 시스템, 문화민주주의 실천전략 등은 우리에게 충분한 시사점을 제시한다.

8. 한국 문화정책과 오스트리아 문화정책

지방분권화

오스트리아에서 문화에 대한 주권은 주 정부에게 있다. 주 정부들은 연방 정부의 문화 분야에서의 독점적 행보를 막기 위해 주별 문화진흥법을 제정하였고 이 법에 따라 문화행정을 자율적으로 실시한다.

연방 정부와 주 정부와의 관계도 수직적인 관계가 아니라, 필요에 따라 협업하고 상생하는 관계이다. 문화 분야에 대해 연방 정부는 파트너로서 주 정부에게 제안하거나, 연합하여 프로젝트를 진행할 수 있지만, 주 정부에 대해 일방적으로 통보하거나 명령할 수 없다.

이러한 지방자치단체의 문화행정에서의 자율성 확보가 우리나라에도 필요하다. 그러나 강한 중앙집권적인 전통과 집권방식으로 인해 우리나라 지방자치단체들의 자립도는 상대적으로 미비하다. 이러한 중앙집권적인 경향은 비단 중앙정부와 지방자치단체와의 관계뿐 아니라, 각 단체와 단체, 단체 내에서의 관계 등에서도 나타나는 특징이다. 즉 소규모 단위의 단체부터 국가전체에까지 수직적이고 중앙집권적인 통제가 지배적인 것이다.

이는 자유롭고 창의적인 사고를 필요로 하는 문화예술 분야에는 걸림돌이 된다. 그러므로 각 지방자치단체의 자율성 및 문화예술 분야에서의 자율성을 보장해 주는 것은 보다 수평적이고, 자율적인 사회 분위기를 조성하고, 창의적인 문화를 창조하는 데 토대가 된다. 소통과 통합의 장으로서 문화예술활동이 자리 잡기 위해서는 지방자치단체들이 중앙집권적인 통제에서 벗어나 문화적 주권을 가지고 지역 예술가 및 주민들이

자유로운 창작활동을 할 수 있도록 지원해 줄 수 있는 시스템을 마련하는 것이 필요하다.

공적 지원과 자율성

오스트리아는 독일어권 국가가 문화에 대해 가지는 '수익을 창출하지 않는 분야로서의 예술'이라는 인식의 전통에 기초하여, 문화와 예술의 공공성, 다양성, 자율성을 보호하기 위한 목적으로 예술기관에 대한 공적 지원을 제도적으로 보장한다.

오스트리아의 공적 지원 시스템은 공공예술기관들을 연방 정부 및 주 정부를 모회사로 하는 유한책임회사로 전환해 가는 추세에 있다. 이는 예술기관들의 행정 및 운영에서는 자율성을 보장하고, 예술시장에서는 경쟁력을 강화하면서 예술활동에 대한 투자는 국가가 책임지는 절충적 양식이다. 이러한 양식은 예술기관들이 급속도로 민영화되는 것을 막아주면서 동시에 예술기관들의 시장경쟁력을 강화하여 질 높은 예술활동 및 결과물을 보장해 주고 있다.

우리나라도 기존의 국립 문화예술기관들이 공기업으로 전환되어 가고 있는 상태이다. 이러한 전환의 목적은 문화예술시장에서의 경쟁력 강화 및 경영합리화를 위한 것이다. 그러나 이윤을 생산하지 못하는 문화예술 분야의 모든 창작활동에까지 이러한 경영합리화 과정을 적용하는 것은 오히려 합리적이지 못하다. 그러므로 예술기관운영에서의 경제성 및 효율성 증대라는 목표와 예술활동의 자율성 보장을 동시에 실현할 수 있는 정책에 대한 고민이 필요하다.

오스트리아 연방극장연합이나 빈 극장연합의 설립 시 가장 쟁점이 되었던 것은 "예술활동 및 예술의 자유를 보장하는 시스템의 구축과 운영 및 경비에 있어서의 합리성과 경제성"57)이었다. 그리고 연방 정부와 시가 중심적으로 주도하던 극장운영시스템에서, 연방과 시가 안정적인 경제적 기반을 제공하지만 극장의 자율적 운영과 예술활동의 자율성을 보장하는 시스템으로 전환하였다.

2015년에 진행된 빈 극장연합의 예술 감독 알렉스 리너와의 인터뷰에서 리너는 예술활동에 대해 빈 시가 전혀 개입하지 않으며, 예술활동에 대한 개입은 어떤 경우에도 허용될 수 없다는 단호한 태도를 보인바 있다. 예술활동에 대한 자율성이 보장되고 있는 데 대한 자부심도 강하다. 하지만 또 다른 한편으로는 세금으로 지원비를 받고 있는 만큼 지원금 사용출처에 대한 감사(監査)는 당연한 것이라고 말하며, 극장 운영 및 지원비 사용에 대한 투명성과 공정성을 강조하고 있다.[58]

예술의 사회적, 공적 가치를 보호하는 측면에서 예술 및 창작활동에 대해 최대한 지원해 주는 것은 예술가들을 경제적 압박으로부터 자유롭게 하며, 보다 질 높은 예술작품 생산에 매진할 수 있도록 하는 데 도움이 된다. 그러나 이러한 공적 지원이 예술가들의 창작활동의 범주를 제한하는 장치가 되지 않도록 하는 것이 중요하다. 그럴 때 비로소 문화예술을 통한 소통의 가능성을 확장하고 문화민주주의를 향한 기본 토대를 다지는 데 공적 지원의 진정한 의미가 발휘되기 때문이다.

한국사회는 오랜 기간 군사독재시기를 지내면서 문화예술 분야에 대한 공권력의 개입과 통제, 검열 등이 지속적으로 이루어져 왔다. 예술가들의 블랙리스트 작성, 이념의 차이를 이유로 한 지원 대상에서의 배제 등이 그러한 비민주적인 역사의 산물이다. 그러므로 지원은 하되 간섭은 하지 않는다는 오스트리아 문화정책의 원칙을 우리나라에서도 연구·수용할 필요가 있다.

문화예술교육

현재 우리나라에는 각 지자체에서 운영하는 청소년 오케스트라, 청소년 합창단, 청소년 뮤지컬 극단 등 음악 및 공연예술을 체험하고 생산하는 과정을 통해 청소년들의 문화예술적 토대를 넓히는 데 도움을 주는 프로그램이 많이 있다. 그러나 중요한 것은 이러한 프로그램들이 모두 학교 밖에서 과외로 이루어지고 있다는 점이다.

현재 우리나라의 입시 위주 교육시스템에서 청소년들 특히 중고등학

생들이 과외활동을 하기란 매우 어려운 실정이다. 우리나라 초·중·고등학교에서 문화예술교육은 최소한의 수업시간만 배당되어 있다. 이는 바로 대학입시제도와 연관된 것으로, 입시에 필요한 주요 과목들 외에는 예술관련 교과들을 교육받거나 교육할 필요가 없다는 사회적 분위기가 만연해 있기 때문이다. 그나마 초등학교 때까지는 방과 후 수업, 예술강사들의 특화된 수업 등을 통해 예술적인 활동을 접할 수 있으나 중고등학생이 되면 모든 문화예술교육은 거의 중단되다시피 한다.

교육은 문화자본을 형성하는 가장 효율적인 방법으로 교육에서의 소외 및 이탈은 사회 불평등의 원인이 될 수 있다. 교육의 조건 및 기회의 일부 지역이나 계층에의 편중 현상은 사회에서의 평등하고 균등한 기회 부여에 대한 원천적 봉쇄를 가져온다.

공교육의 약화는 지역 간, 계층 간 교육 수준의 차이를 더욱 확장시키고 있으며, 입시 위주의 교육은 문화예술교육까지도 스펙 쌓기와 학생기록부 작성을 위한 장식물로 전락시키고 있다. 이러한 교육의 현실은 다시 계층 간, 지역 간의 문화적 격차를 벌어지게 하는데, 이는 경제적 토대가 마련되어 있는 계층에게 유리한 사교육의 과열화를 불러오기 때문이다. 가정과 학교에서 시작된 불평등이 사회로 확대·재생산되어 사회 불평등에 따른 문제를 발생시킬 수 있다.

미하엘 비머는 『문화와 민주주의(Kultur und Demokratie)』에서 모두가 문화를 향유하고, 문화예술활동의 주체가 될 수 있으려면 각계각층이 가진 문화자본이 확대되어야 하며, 이를 위해 문화예술교육이 중요하다고 역설한다. 교육의 조건 및 기회의 일부 지역이나 계층에의 편중 현상은 사회에서의 평등하고 균등한 기회 부여에 대한 원천적 봉쇄를 가져올 수 있으므로 사회적 불균형을 본질적으로 해결할 수 있는 문화예술에 대한 사회적 가치관 확립과 문화민주주의의 실현을 위한 문화예술교육이 공교육 내에서 이루어져야 한다는 것이다.

그러므로 문화민주주의를 위해서는 공교육기관에서의 문화예술교육이 보다 강화되어야 한다. 그래야 문화예술의 향유를 위한 기회가 계층 간에 공평하게 주어질 수 있으며, 사회 소외계층이 문화 소외계층이 되

어가는 것을 방지할 수 있다.

또한 2013년에 제정되어 2014년부터 시행되고 있는 문화기본법 제2조 "문화가 민주국가의 발전과 국민 개개인의 삶의 질 향상을 위하여 가장 중요한 영역 중의 하나임을 인식하고, 문화의 가치가 교육, 환경, 인권, 복지, 정치, 경제, 여가 등 우리 사회영역 전반에 확산될 수 있도록 국가와 지방자치단체가 그 역할을 다하며, 개인이 문화 표현과 활동에서 차별받지 아니하도록 하고, 문화의 다양성, 자율성과 창조성의 원리가 조화롭게 실현되도록 하는 것을 기본이념으로 한다."[59]를 실현할 수 있는 가장 빠르고 효과 있는 방법이기도 하다.

주석

1) 5부는 곽정연 외 2016, 「사회적 통합을 위한 인문학 기반 한국적 문화정책 연구 - 독일과 오스트리아 문화정책과의 비교를 중심으로」, 경제인문사회연구회 인문정책연구총서 2016-10 일부분을 수정 보완하였음.
2) 기획재정부 2015 참조.
3) 문화체육관광부 2014 참조.
4) ARKO 홈페이지 소개 참조.
5) ARKO 홈페이지 소개 참조.
6) 시사상식사전 문예진흥기금 참조.
7) 정창호 2015, 19쪽 참조.
8) 정창호 2015, 19쪽.
9) 정창호 2015, 19쪽.
10) ARKO 홈페이지 - 경영목표 참조.
11) ARKO 홈페이지 - 사업공모 참조.
12) 문화예술협력네트워크 - 국내 공공 및 민간재단을 한눈에 보는 문화지도 참조.
13) 문화예술협력네트워크 홈페이지 - 소개 참조.
14) 인천문화재단 홈페이지 참조.
15) 인천문화재단 홈페이지 참조.
16) 한국문화예술교육진흥원 홈페이지 미션과 비전.
17) 한국문화예술교육진흥원 홈페이지 교육운영1.
18) 한국문화예술교육진흥원 홈페이지 교육운영1.
19) 한국문화예술교육진흥원 홈페이지 교육운영1.
20) 서울문화재단 홈페이지 문화+서울 테마토크.
21) 서울문화재단 홈페이지 문화+서울 테마토크.
22) 방준호 2016 참조.
23) 서울문화재단 홈페이지 문화+서울 테마토크.
24) 예술경영지원센터 홈페이지 - 제도소개 참조.
25) 문화예술진흥법 전문은 국가법령 정보센터 홈페이지 참조.
26) 예술경영지원센터 홈페이지 - 전문예술법인단체지정현황 참조.
27) 입법정책연구회 2015, 24쪽 이하 참조.
28) 정혜영 2015, 3쪽 참조.
29) 정혜영 2015, 7쪽 참조.
30) 이영환 외 2015, 10쪽 참조.
31) 이영환 외 2015, 13쪽 참조.
32) 정갑연/임학순 2008, 9쪽 참조.
33) 전고필 2006, 5쪽 참조.

34) 전고필 2006, 3쪽 참조.

35) 전고필 2006, 5쪽 참조.

36) 전고필 2006, 5쪽 참조.

37) 전고필 2006, 6쪽 참조.

38) 정지영 2009, 86쪽 참조.

39) 전고필 2006, 2쪽 참조.

40) 전고필 2006, 2쪽 참조.

41) 문화체육관광부/한국문화관광연구원 2015, 207쪽 참조.

42) 한국을 비롯한 여러 나라의 학교 문화예술교육에 대한 사항은 문화체육관광부 2013 참조.

43) 한국을 비롯한 여러 나라에 대한 사회문화예술교육에 대해서는 문화예술교육진흥원 2015 참조.

44) 원도연 2014, 224쪽 이하 참조.

45) 곽정연 외 2015, 399쪽 참조.

46) 곽정연 2016, 18쪽 참조.

47) Zulauf 2012, 17쪽 참조.

48) Haselbach 2012, 110쪽 참조.

49) Bekmeier-Feuerhahn 2011, 34쪽 참조.

50) 곽정연 2016, 16쪽 참조.

51) Klein 2015, 인터뷰 참조.

52) Zulauf 2012, 19쪽 참조.

53) 곽정연 외 2015, 391쪽 이하 참조.

54) 곽정연 2016, 16쪽 이하 참조.

55) Hausmann 2011, 21쪽 참조.

56) Schmidt 2012, 38쪽 참조.

57) Springer/Stoss 2006, 158쪽, 조수진 2016, 271쪽에서 재인용.

58) Riener 2015 인터뷰 참조.

59) 국가법령정보센터 문화기본법 참조.

나가며: 한국 문화정책과 문화경영을 위한 제언

이 책은 문화예술이 소통을 위한 중요한 매개체가 될 수 있고, 올바른 문화정책이 확립되고 실행되어야 예술을 통한 공정한 소통의 장이 마련되어 사회통합을 이루는 데 기여할 것이라는 신념에서 출발한다. 이 책은 소외계층 없이 모든 시민이 문화형성에 참여하는 문화민주주의를 정책의 목표로 두고 있는 독일과 오스트리아의 문화정책과 예술경영을 고찰하여 한국의 문화정책의 수립과 예술경영의 발전에 기여하고자 한다.

먼저 문화민주주의의 토대가 되는 문화자본 및 사회자본으로서의 문화예술, 문화의 공공성과 공적 가치, 문화다양성, 문화예술교육의 필요성에 대한 이론적 배경을 고찰하였다.

그 다음 독일과 오스트리아에서 문화민주주의가 어떻게 담론화되었는지, 문화민주주의와 관계된 공적 지원 정책, 지방분권화 정책, 예술교육, 사회문화운동 등 문화정책에 관해 고찰하였다.

이어서 독일어권에서 예술경영에 대한 담론이 어떻게 형성되어 이에 대한 교육이 어떻게 이루어지는지를 개관하였다. 그리고 성공적으로 운영되어 세계적으로 자국의 문화를 알리면서도 문화민주주의를 실천한 대표적인 예술기관으로서 독일의 베를린 필하모니, 그립스 극장, 오스트리아의 빈 극장연합의 경영 및 대표 작품 내지 프로젝트를 살펴보았다.

마지막으로 한국 문화정책을 전체적으로 개관하고, 문화민주주의 구현과 관련이 깊은 중요한 지원정책, 지방문화 육성, 문화의 집, 생활문화 공동체, 예술교육에 관해 고찰하여 독일어권 문화정책과 비교하여 문제점을 지적하였다.

이러한 연구를 통해 문화민주주의 구현을 위한 문화정책을 수립하고 바람직한 예술경영이 이루어질 수 있도록 제언하는 바는 다음과 같다.

예술의 경제적 역할을 강조하기보다는 소외되는 사람 없이 모든 사람이 자신의 욕구와 문제를 표현할 수 있고, 이에 대해 소통할 수 있는 공론장으로서 예술이 기능할 수 있도록 예술의 사회적 역할에 초점을 맞추는 문화정책이 수립되고, 예술경영이 수행되어야 한다. 이를 통한 갈등의 해소와 사회통합은 경제적 수치로 환산할 수 없는 가치를 구현하고, 한국이 다양한 사회문제를 해결하면서 지속적으로 성장하는 데 기여할 것이다. 예를 들어 좀 더 나은 사회를 위한 그립스 극장의 신념과 독창적인 내용은 세계적인 성공을 거두고, 경제적 효과를 부차적으로 가져온다. 경제적 효과를 우선적으로 겨냥한 예술경영은 그 생명력을 오래 유지할 수 없을 것이다.

예술이 사회 발전에 기여하기 위해서는 시장의 지배에서 벗어나 사회비판적인 동력을 잃지 않고 다양한 문제를 표현할 수 있어야 한다. 시장의 지배에서 벗어나기 위해서는 공적 가치를 구현하는 문화활동에 대한 공적 지원은 필수 요소이다. 다양한 연구들은 이미 인간의 창의력과 노동력을 바탕으로 운영되는 예술기관이 지원 없이는 생존할 수 없다는 것을 증명하고 있다. 경영은 공적 가치를 구현하는 문화예술을 실천에 옮길 수 있도록 도와주고, 정책은 이러한 예술경영이 가능할 수 있도록 제반 조건을 마련하고 지원해야 한다.

한국도 독일과 오스트리아와 마찬가지로 국가가 운영하던 예술기관들이 전문가에 의해 좀 더 많은 자율성을 가지고 운영하는 체제로 변환하고 있다. 독일과 오스트리아에서는 내용에 대한 간섭을 철저히 배제하고 공적 지원이 이루어지는 데 반해 한국에서는 여전히 행정적 간섭이 기관의 자율적인 운영을 저해하고 있다. 재정적인 면에서는 투명하게 집행하도록 철저히 감독해야 하지만 내용적인 면에서는 간섭하지 않아야 좀 더 창의적이고 사회문제에 대안을 제시하는 사회비판적인 예술작

품의 창작이 가능하다. 오스트리아의 홀딩시스템은 정부와 전문가가 어떻게 함께 협력하여 문화기관을 운영할지에 대한 좋은 예를 제시한다.

국가가 주도적으로 문화정책과 사업을 제시하기보다는 시민들에 의해 자생적으로 형성된 문화기관에 대한 세심한 지원이 요구된다. 독일과 오스트리아의 사회문화운동은 시민들이 주체가 되어 형성된 문화기관들이 어떻게 지역문화의 구심점으로 성장하여, 예술을 통한 사회문제에 대한 소통의 장을 마련하는지를 보여준다.

한국에서도 사회적 기업이나 사단법인 등 여러 형태로 공익적 문화기관들이 형성되고 있다. 시민들이 주체가 되는 문화기관들이 활성화되도록 법적 요건과 공적 지원을 받기 위한 행정적 절차를 간소해야 할 필요가 있다. 단기간 내에 성과를 기대하기보다 지속적으로 지원하면서 이러한 기관들이 성장하도록 돕는 것이 필요하다.

정부가 내용적인 가이드라인을 제시하여 기관을 지원하기보다는 기관이 저마다 추구하는 가치에 귀를 기울여 창의성을 발휘하도록 열린 자세로 지원하는 것이 필요하다.

독점 자본에 의한 대중예술의 전파로 획일화된 문화형성의 위험성에 노출되어 있는 한국의 현실에서 이러한 문화기관들은 다양한 계층의 일상문화를 표현하여 대안문화를 형성함으로써 문화적 다양성을 구현하는데 기여할 것이다. 장기적으로는 이러한 공익적 민간기관이 성장하여 공공기관과 협업함으로써 다양한 문화 인프라를 제공할 것이다. 독일 그립스 극장의 예에서 민간기관이 어떻게 독일문화를 세계적으로 알리는 기관으로 성장하였는지를 살펴볼 수 있다.

다양한 계층의 욕구와 문제를 표현하는 문화형성을 위해서는 지방분권적인 문화정책이 필요하다. 지방분권의 오랜 전통을 가진 독일과 오스트리아는 이러한 문화정책이 체계적으로 실시되고 있다. 한국도 1997년 경기문화재단의 설립을 시작으로 문화지원을 지방자치단체로 이관하는 계기를 마련하고, 2014년 지역문화진흥법 재정을 통해 지방자치적인 문화정책을 시행하는 방향으로 나아가고 있다. 하지만 서울과 지방은 지원

규모 면에서 큰 차이가 나고, 지방자치단체 재정운용에서 중앙정부에 대한 의존 비중이 커서 자율적인 문화정책을 펼친다고 볼 수 없다. 지방 특성에 맞는 문화정책을 펼칠 수 있도록 지방자치단체의 재정적 자립도를 높이고 자율성을 보장하는 것이 필요하다. 자방자치단체는 지역주민들의 의견을 반영하여 고유한 문화정책을 수립해 정체성을 분명히 하여, 상위 정책기관의 사업을 수행하는 수준을 넘어서 고유한 사업을 제안하는 것이 필요하다.

문화에 대한 시민 참여를 활성화하기 위해서는 문화형성에 참여하고 향유할 수 있는 경제적, 사회적 조건이 조성되어야 한다. 여가시간의 확보와 소득 수준이 낮은 계층에 대한 경제적 지원은 모든 계층의 문화 참여를 위해 선행되어야 할 조건이다.

또한 예술과 문화에 대한 관심과 취향은 단기간에 형성되는 것이 아니기 때문에 체계적인 문화예술교육이 필요하다. 그렇기 때문에 미적 체험을 하기 힘든 사회적으로 취약한 계층에 초점을 맞춘 예술교육이 요청된다. 정규적인 학교교육뿐 아니라 예술기관과의 협력 하에 다양한 방법의 예술교육을 모색하여야 하며, 또한 학생들 사이에서 자율적으로 형성된 예술관련 방과 후 활동이나 동아리 활동을 적극적으로 지원해야 한다. 그러한 면에서 입시 위주의 교육은 체계적이고 지속적인 예술교육을 불가능하게 하는 가장 큰 걸림돌이다. 문화민주주의를 위한 문화정책을 실천하기 위해서는 문화를 향유할 수 있는 인간적인 삶을 영위할 수 있는 환경이 먼저 조성되어야 한다.

정권이 바뀔 때마다 전시용으로 제안되는 문화정책이 아니라 시민들이 체감할 수 있는 문화정책이 수립되기 위해서는 정책자나 전문가에 의해 정해지는 것이 아니라 다양한 계층의 시민들의 요구가 반영되어야 한다. 이를 위해서는 예술경영자와 시민들의 소통, 그리고 예술경영자와 문화정책을 담당하는 정치가와 전문가들의 소통이 지속적으로 이루어져야 한다. 문화예술이 공공선을 지향하면서 사회적 합의를 이끌어 내는

열린 공론장을 제공하기 위해서는 시민들은 문화형성의 주체가 되고, 정부는 이를 지원하고 보조하는 역할을 수행해야 한다.

문화정책의 핵심은 시민의 자발성을 유도하는 민주적인 사업운영과 공적인 가치를 중심에 두고 문화자본이 배제의 요소가 아닌, 소통의 기반이 되도록 공공성을 구현하는 데 있다. 예술을 향유하고 문화형성에 참여하는 것은 모든 시민이 누려야하는 기본적인 권리라는 문화권에 대한 인식이 문화정책과 예술경영의 근간이 되어야 한다. 이를 위해서는 우리 삶에서 문화예술의 가치와 역할에 대한 성찰과 논의가 활성화되어야 한다. 이 책이 그러한 논의에 기여하길 바란다.

참고문헌

■ 국내 문헌

EMK 뮤지컬 컴퍼니 홈페이지, http://www.emkmusical.com/

경제정의실천시민연합 2006,『독일의 사회적 시장경제와 한국사회의 대안적
　　　발전방향에 관한 국제심포지엄』.

공영일 2013,「독일 중소기업 지원 정책과 시사점(Ⅰ)」. 방송통신정책 연구보고
　　　서.

곽정연 2015,「독일 그립스 극장의 청소년극 "머리 터질 거야"(1975)에 나타난
　　　청소년 문제」,『독일언어문학』 67집, 275-295.

곽정연 2016a,「그립스 극장의 "좌파 이야기"에 나타난 68운동과 68세대」,『독
　　　일언어문학』 71집, 207-229.

곽정연 2016b,「독일 문화정책과 예술경영의 현황」,『독일어문학』 72집, 1-25.

곽정연 2016c,「독일 문화정책과 사회적 시장경제의 연계성」,『독일어문학』
　　　75집, 1-24.

곽정연 2017,「독일 그립스 극장의 "1호선"과 "2호선 - 악몽"에 나타난 사회문
　　　제와 유토피아」,『독일언어문학』 75집, 113-136.

곽정연 외 2015,「독일 예술경영과 문화민주주의 - 그립스 극장을 중심으로」,
　　　『독일언어문학』 70집, 377-404.

곽정연 외 2016,『사회적 통합을 위한 인문학 기반 한국적 문화정책 연구 -
　　　독일과 오스트리아 문화정책과의 비교를 중심으로』, 경제인문사회연
　　　구회 인문정책연구총서 2016-10.

국가법령정보센터 문화기본법,
　　　　http://www.law.go.kr/lsLinkProc.do?&lsNm=%EB
　　　%AC%B8%ED%99%94%EA%B8%B0%EB%B3%B8%EB%B2%95&joLn
　　　kStr=&chrClsCd=010202&mode=20#

국가법령정보센터, http://www.law.go.kr/main.html

금재호 2007,「청년실업의 현황과 원인 및 대책」.『사회과학논총』 9집, 27-54.

기획재정부 2015, 정부예산, http://www.mosf.go.kr/com/synap/synapView.do?atchFileId=ATCH_OLD_00004092582&fileSn=458303

기획재정부 2016, 정부예산, http://www.budget.go.kr/info/2016/budget2016_overview.html

김경욱 2003, 「문화민주주의와 문화정책에 대한 시각」, 『문화경제연구』 6권 2호, 31-53.

김경욱 2011, 『문화정책과 재원조성. 효과적인 재원조성을 위한 문화예술지원 담론과 펀드레이징 전략들』, 논형.

김누리 2009, 『동독의 귀환, 신독일의 출범. 통일독일의 문화변동』, 한울.

김미란 2003, 「독일 아동 및 청소년연극의 발전 고찰」, 『브레히트와 현대연극』 11권, 296-323.

김민기 2006, 『3000회 기념책자 지하철 1호선』, Hakchon Books.

김복수 외 2003, 『'문화의 세기' 한국의 문화정책』, 보고사.

김상원 2009, 「독일의 문화창조산업: 독일 문화창조산업의 체제와 특성을 중심으로」, 『독일언어문학』 45집, 181-202.

김세준 2013, 「독일의 논의를 중심으로 한 민법상 조합의 등기능력」, 『법학논총』 33(3), 141-167.

김영윤 2000, 『사회적 시장경제와 독일 통일』, 프리드리히 에베르트재단 주한 협력사무소.

김우경 2014, 「지방자치시대 지역 문화예술정책 연구 - 충청북도 문화예술정책을 중심으로 -」, 석사학위논문, 단국대학교 문화예술대학원.

김우옥 2000, 『실험과 도정으로서의 연극』, 월인.

김욱동 2004, 『포스트모더니즘』, 민음사.

김인숙/남유선 2014, 「독일 사회적 시장경제와 이해관계자 모델의 문제해결력 고찰」, 『경상논총』 32권 2호, 1-20.

김적교/김상호 1999, 『독일의 사회적 시장경제 - 이념, 제도 및 정책』, 한국경제연구원.

김택환 2013, 『넥스트 이코노미 - 경제민주화로 부흥한 독일』, 메디치미디어.

김화임 2004, 「독일 공공극장 운영의 향방: 경영과 마케팅의 도입」, 『독일언어문학』 24집, 175-196.

김화임 2006, 「2차 세계 대전 이후 독일의 '문화' 이해와 문화정책의 변화과정」, 『브레히트와 현대연극』 15집, 5-27.

김화임 2007, 「문화경영의 대상영역에 관한 소고」, 『브레히트와 현대연극』 17집, 331-356.

김화임 2010, 「문화경영의 '문화적 전환 cultural turn' - 의미생산으로서의 문화

경영」,『브레히트와 현대연극』24집, 413-434.

나종석 2010, 「공공성(公共性)의 역사철학: 칸트 역사철학에 대한 하나의 해석」, 『칸트연구』26집, 81-114.

독일 극장협회 홈페이지, http://www.buehnenverein.de

독일 사회문화센터협회 홈페이지, Bundesvereinigung Soziokultureller Zentren e.V., http://www.soziokultur.de

독일 연방 정부 홈페이지,
　　　https://www.bundesregierung.de/Content/DE/Artikel/2014/09/2014-09
　　　-09-neue-kulturbroschuere.html?nn=391670

독일 자유극단 홈페이지, http://www.freie-theater.de

류정아 2015,『문화예술지원정책의 진단과 방향 정립: '팔길이 원칙'의 개념을 중심으로』, 한국문화관광연구원.

문화예술교육진흥원 2015, 『국가별 사회문화예술교육정책 자료집 프랑스·영국·미국·독일·호주·일본·한국』.

문화예술협력네트워크 홈페이지, http://artnetworking.org/1

문화예술협력네트워크-국내 공공 및 민간재단을 한눈에 보는 문화지도, http://artnetworking.org/40

문화체육관광부 2013,『국가별 학교 문화예술교육정책 자료집 영국·프랑스·독일·미국·한국』.

문화체육관광부 2014, 『문화향수실태조사보고서』, http://www.korea.kr/archive/expDocView.do?docId=35948

문화체육관광부/한국문화관광연구원 2015,『2014 문화예술정책백서』, 계문사.

뮤지컬 〈레베카〉 홈페이지, http://www.musicalrebecca.co.kr/index2.php

뮤지컬 〈모차르트〉 홈페이지, http://www.musicalmozart.co.kr/

뮤지컬 〈엘리자벳〉 소개, 공연장 나들이, 세상에서 가장 아름다운 비극 뮤지컬 엘리자벳,
　　　http://navercast.naver.com/contents.nhn?rid=191&contents_id=93876

뮤지컬 〈엘리자벳〉 소개; 네이버 지식백과 더 뮤지컬 엘리자벳,
　　　http://terms.naver.com/entry.nhn?docId=1385552&cid=42611&categoryId=42611

뮤지컬 〈엘리자벳〉 홈페이지, http://www.musicalelisabeth.com/main.php

박광무 2011,『한국 문화정책론』, 김영사.

박광무 외 2015, 「지방의회 의원 보좌관 제도에 관한 연구 - 지방자치법 개정안에 따른 사전입법영향분석」, 입법정책연구회.

박신의 2009, 「문화예술경영의 경영학적 토대와 창의적 확산」,『문화경제연구』

12권 1호, 75-107.

박영도 2005, 「오스트리아의 문화예술진흥법제」, 한국법제연구원, https://www.ifac.or.kr/board/view.php?code=culture_pds&cat=1&sq=596&page=44&s_fld= &s_txt=

박준 2013, 『독일 미텔슈탄트의 성공이 주는 교훈』, SERI 경제포커스 제423호.

방준호 2016, 「'1년 연봉 1200만원짜리 일자리마저 사라질라'... 거리로 나온 예술가들」, 한겨레 신문 2016.08.16, http://www.hani.co.kr/arti/society/labor/ 756954.html

배경희, 엘리자벳 황후의 삶, 더 뮤지컬 No.101, 2012.02.13, http://www.themusical.co.kr/Magazine/Detail?enc_num=ob7Twd60nhgeigpieXlOSw%3D%3D

배정희 2009, 「카프카와 혼종공간의 내러티브 - "국도 위의 아이들"과 헤테로토피아」, 『카프카연구』 22집, 43-60.

베른트 바그너 2002, 「세계화 시대의 독일 문화정책: 도전과 대응, 세계는 어떤 문화정책을 준비하고 있나」, 『국제 심포지엄 자료집』, 41-62.

베를린 필하모니 프로젝트 홈페이지, www.rhythmisit.com.

베를린 필하모니 프로젝트 홈페이지, www.rhythmisit.com.

베를린 필하모니 홈페이지 www.berliner-philharmoniker.de.

사이토 준이치 2009, 『민주적 공공성-하버마스와 아렌트를 넘어서』, 윤대석 옮김, 이음.

서순복 2006, 「사회적 양극화 해소를 위한 문화정책과 문화민주주의」, 『한국거버넌스학회 2006년 하계공동학술대회 발표논문집』, 471-490.

서울문화재단 문화+서울 테마토크 2015년 문화예술 돌아보기, http://www.sfac.or.kr/munhwaplusseoul/html/view.asp?PubDate=201512&CateMasterCd=200&CateSubCd=772

송준호 2013, 「비엔나 뮤지컬 전성시대 열리나」, 『더 뮤지컬』 2013년 7월호, http://navercast.naver.com/magazine_contents.nhn?rid=1487&contents_id=32377

송충기 2008, 「68운동과 녹색당의 형성: "제도권을 향한 대장정"」, 『독일 연구』 16집, 51-75.

송충기 2011, 「독일 68운동기〈코뮌〉의 일상과 성혁명, 그리고 몸의 정치」, 『사림』 40, 331-354.

시사상식사전 문예진흥기금, http://terms.naver.com/entry.nhn?docId=68050&cid=43667&categoryId=43667

신원선 2007, 「한국 뮤지컬 연구: 〈지하철 1호선〉을 중심으로」, 『한민족문화연구』 20, 273-304.

심익섭 2010, 「독일지방자치단체 권한에 대한 합리적 정부간 관계 연구」, 『한·독사회과학논총』 20(2), 3-34.

예술경영지원센터 문화예술 분야 사회적 경제 활성화 지원,
　　http://www.gokams. or.kr/02_edu/social02.aspx

예술경영지원센터 전문예술법인단체지정현황,
　　http://www.artsdb.or.kr/02_appoint /statistics.asp

예술경영지원센터 제도소개, http://www.artsdb.or.kr/01_system/intro.asp

예술경영지원센터, http://www.gokams.or.kr/main/main.aspx

오성균 2004, 「68 학생운동과 반권위주의 의식혁명」, 『독일언어문학』 24집, 197-214.

오제명 외 2006, 『68·세계를 바꾼 문화혁명 - 프랑스. 독일을 중심으로』, 길.

용호성 2012, 『예술경영』, 김영사.

원도연 2014, 「이명박 정부 이후 문화정책의 변화와 문화민주주의에 대한 연구」, 『인문콘텐츠』 32호, 219-245.

유럽 문화정책과 동향 홈페이지, http://www.culturalpolicies.net

유병규/조호정 2011, 「"잠재성장률 2%p 제고"를 위한 경제주평: 동반 성장의 비결 독일 강소기업에 있다 - 독일 중소기업의 5대 경쟁력」, 『한국경제주평』 436권, 1-20.

유봉근 2015, 「독일 예술경영과 문화민주주의 - '리미니 프로토콜'을 중심으로」, 『독일언어문학』 70집, 431-454.

유은상 1983, 「19세기 독일 카톨릭 사회운동연구」, 『서울여자대학교 논문집』 12집, 39-57.

음악학교 홈페이지, www.musikschulen.de.

이강은 2011, 『미하일 바흐친과 폴리포니야』, 역락.

이근식 2007, 『서독의 질서자유주의 오위켄과 뢰프케』, 기파랑.

이상면 1991, 「베를린의 극단 사우뷔네」, 『문화예술』.

이상호 2011, 「문화경제학과 수사학: 클래머와 맥클로스키의 관계를 중심으로」, 『경제학연구』 제59집 제 2호, 205-230.

이성재 2009, 『68운동』, 책세상.

이영환/이남수 2015, 「지방자치 20년의 성과와 과제: 지방재정을 중심으로」, 한국재정학회,
　　http://www.kapf.or.kr/kapf/data/data_03_view.asp?page=1&search_key=&search_text=&num=102&sewhere=1

이원양 2002, 『독일 연극사 근세부터 현대까지』, 두레.

이원현 2009, 「마당극적 관점을 통해본 Rock 뮤지컬 〈지하철 1호선〉 연구」, 『드라마연구』 30, 275-298.

이은미/정영기 2015, 「공연예술단체 공공지원의 자부담 제도 개선방안」, 『예술경영연구』 33집, 25-48.

이정희/전경화 2004, 「68운동 이후 독일의 새로운 여성운동」, 『독일언어문학』 26집, 217-235.

인성기 2007, 「그립스 극장의 아동극 "맙소사!"에 나타난 가부장적 아비투스 비판」, 『독일어문학』 36집, 85-109.

인천문화재단 홈페이지: http://www.ifac.or.kr/

인터내셔널 뮤직페스트 고슬라 - 하츠 홈페이지, ikfest-goslar.de/klassik-im-klassenzimmer.html

임종대 2014, 『오스트리아의 역사와 문화 3』, 유로서적.

임학순 1996, 「문화정책의 연구영역과 연구경향 분석」, 『문화정책논총』 8, 1-23

잉그리트 길혀 홀타이 2006, 『68운동 - 독일·서유럽·미국』, 정대성 옮김, 들녘.

잘츠부르크 주 문화진흥법 1998, 잘츠부르크 주 헌법 Nr. 14, http://alex.onb.ac.at/cgi-content/alex?aid=lgs&datum=1998&size=45&page=76

장은수 2005, 「독일 드라마의 문화상호적 수용에 관한 연구: 폴커 루드비히의 "지하철 1호선"을 중심으로」, 『독일어문학』 29집, 139-157.

장혜영 2015, 「국내 지방자치단체의 문화·체육·관광 예산 동향(2010-2014)」, 문화돋보기 제 3호, http://policydb.kcti.re.kr/frt/acp/mon/domesticMonthly/selectDomesticMonthlyIssuesDetail.do?nttId=34771&bbsId=BBSMSTR_000003001013&pageIndex=4&searchCnd=&searchCnd2=&searchWrd

전고필 2006, 『문화의집 경영과 네트워크』, 1-19.

정갑연/임학순 2008, 『문화의 집 모델 및 운영방안 외국사례 조사연구』.

정갑영 1996, 「독일 사회문화센터 운동의 전개와 그 의의」, 『문화정책논총』 8, 81-105.

정달영 2006, 「경제위기로 야기된 한국과 유럽예술기관의 변화모색」, 『예술경영연구』 9, 20-38.

정연희 2008, 「한국과 오스트리아의 문화예술교육정책 비교연구」, 미술과 교육 Vol. 9-2, 141-165.

정지영 2009, 「지역문화시설로서 "문화의집" 활용방안에 관한 연구」, 『지역사회발전학회논문집』 제34집 2호, 85-91.

정창호 2015, 「문화예술진흥기금사업평가연구」, 한국정책학회 동계학술대회,

http://www.kaps.or.kr/src/data/view.php?no=2723&page=3&sort1=&sort2=&s_year=&s_kind=&s_title=&s_author

정해본 2004, 『독일현대사회경제사』, 느티나무.

정현백 2008, 「68학생운동의 한국적 수용」, 『독일연구』 16집, 111-135.

조규희 2003, 「서독의 68운동과 문화혁명」, 『독일어문학』 23집, 207-232.

조성규 2007, 「국가와 지방자치단체간 입법, 사무권한 및 재원의 배분」, 『公法研究』 제 36집 제 2호, 33-70.

조수진 2016, 「오스트리아 문화정책과 예술경영 현황 - 공공예술기관의 운영형태 및 재원조성을 중심으로」, 『독일어문학』 72집, 261-281.

조수진 외 2015, 「오스트리아 예술경영과 문화민주주의 - 빈 극장연합을 중심으로」, 『독일언어문학』 70집, 455-478.

조슬기나 2015, 「청년실업률 역대 최고…38만 '놀청'공화국」, 아시아 경제. 2015.01.14,
http://view.asiae.co.kr/news/view.htm?idxno=2015011410591225758

청소년 예술학교 홈페이지, www.jugendkunstschule.de.

최미세 2012, 「유토피아-예술의 미학적 가치와 경제적 윤리의 융합」, 『독일문학』 121집, 397-417.

최미세 2014, 「문화예술의 공적 가치와 문화민주주의」, 『독일어문학』 64집, 395-415.

최미세 2016, 「문화민주주의에 대한 논의와 현황 - 미국, 유럽, 독일을 중심으로」, 『독일어문학』 72집, 315-335.

최미세 외 2015, 「독일 예술경영과 문화민주주의 - 베를린 필하모니를 중심으로」, 『독일언어문학』 70집, 405-430.

최보연 2016, 『주요국 문화예술정책 최근 동향과 행정체계 분석연구』, 크리홍보주식회사.

최유찬 2014, 『최유찬의 문예사조의 이해』, 작은책방.

카를 게오르그 1996, 『사회적 시장경제』, 유진.

크리에이티브 파트너쉽 홈페이지, www. creativitycultureeducation.org

푸코, 미셸 2014, 『헤테로토피아』, 이상길 옮김, 문학과지성사.

필립 스미스 2008, 『문화이론』, 사회학적 접근, 한국문화사회학회 옮김. 이학사.

하인리히스, 베르너 2003, 『컬처매니지먼트』, 김화임 옮김, 인디북.

한국문화관광정책연구원 2003, 『주요 국가 예술문화지원 프로그램 연구』, 크리홍보.

한국문화예술교육진흥원 홈페이지, http://www.arte.or.kr

한국문화예술위원회(ARKO), http://www.arko.or.kr

한국 문화정책개발원 2002, 『세계는 어떤 문화정책을 준비하고 있나』, 국제 심포지엄 자료집.

한국사회적기업진흥원, http://www.socialenterprise.or.kr/index.do

한스 게오르크 가다머 2013, 『진리와 방법』(제1권), 이우 외 3명 옮김, 문학동네.

행정안전부/한국지방행정연구원 2012, 『선진 지방자치제도 독일』.

행정자치부 2015, 지방자치 20년, 국민행복 100년 「주민이 행복한 생활자치」 비전과 발전과제 발표, http://epic.kdi.re.kr/epic/epic_view.jsp?num= 147748&menu=1&rowcnt=100

홍진호 2016, 「통계로 살펴본 독일 연극과 공연예술의 현황」, 『독일어문화권연구』 25집, 171-197.

황준성 2005, 「한국 시장경제는 어떤 유형의 자유주의에 기초할 것인가 - 하이에키안 자유주의와 오이케니안 자유주의의 비교를 중심으로」, 『경상논총』 23(1), 73-96.

황준성 2011, 『질서자유주의, 독일의 사회적 시장경제』, 숭실대학교출판부.

■ 국외 문헌

Bahr, Ehrhard(Hg.) 1990, *Was ist Aufklärung?: Thesen und Definitionen*, Stuttgart.

BAODO Kunstverein(Hg.) 2013, *BAODO Dokument*, Graz.

Bekmeier-Feuerhahn, Sigrid u. a.(Hg.) 2011, *Kulturmanagement und Kulturpolitik: Jahrbuch für Kulturmanagement*, Wetzlar.

Bekmeier-Feuerhahn, Sigrid u. a.(Hg.) 2013, *Die Kunst des Möglichen - Management mit Kunst. Jahrbuch für Kulturmanagement*, Wetzlar.

Berliner morgenpost 2015. 1. 27. Berlins Philharmoniker spielen die Violinen der Hoffnung.

Berliner Philharmoniker 2007, *Variationen mit Orchester - 125 Jahre Berliner Philharmoniker*, Henschel, 2007, Band 1: Orchestergeschichte.

Birnkraut, Gesa 2011, *Evaluation im Kulturbetrieb*, Wiesbaden.

Brauneck, Manfred/Schnilin, Gérard(Hg.) 1992, *Theaterlexikon*, Hamburg.

Bruckmann, Regine/Tobias, Winfried 2009, *Grips *1969, Grosse Klappe, starke Stücke, 40 Jahre GRIPS Theater Berlin*, Berlin.

Bundeskanzleramt 2015, *Kulturbericht 2014*, Wien.

Bundeskanzleramt 2016, *Kunst- und Kulturbericht 2015*, Wien.

Bundestheaterholding GmbH 2014, *Geschäftsbericht 2013/2014*, Wien.

Bundesvereinigung Soziokultureller Zentren e.V. 2015, *Was zählt!? Soziokulturelle Zentren in Zahlen 2015*, Berlin.

Bundeszentrale für politische Bildung(Hg.) 2008, *pocket kultur, Kunst und Gesellschaft von A-Z*, Braunschweig.

Colomb, Gregory G. 1989, *Cultural Literacy and theory of Meaning: Or, What Educational Theorists Need to Know about How We Read*, New Literacy History 20/2.

Deutscher Bundestag(Hg.) 2007, *Schlussbericht der Enquete-Kommission "Kultur in Deutschland"*, Drucksache 16/7000, Berlin.

Deutscher Bundestag(Hg.) 2013, *Schlussbericht der Enquete-Kommission "Wachstum, Wohlstand, Lebensqualität - Wege zu nachhaltigem Wirtschaften und gesellschaftlichem Fortschritt in der Sozialen Marktwirtschaft"*, Drucksache 17/13300. Berlin.

Die GEW BERLIN 2009, "Interview mit Volker Ludwig: 40 Jahre GRIPS. bbz – unsere Berliner Bildungszeitschrift", 09.2009, https://www.gew-berlin.de/1297_1529.php

Dieter Wunderlich, Alfred Hitchcock. Biografie, Filmografie, http://www.dieterwunderlich.de/Alfred_Hitchcock.htm

Die Zeit Archiv 2011, Ausgabe 38, "Die Berliner Philharmonie als Stiftung?"

Drazda, Thomas(Hg) 2014, *Theater mit Stern*, Wien.

Eckardt, Emanuel 2002, 12, "Mäzene und Sponsoren, Die Stiftung Berliner Philharmoniker könnte Modell stehen für die Kulturförderung der Zukunft", Die Zeit.

Eckhardt, Josef/Pawlitza, Erik/Windgasse, Thomas 2006, *Besucherpotenzial von Opernaufführungen und Konzerten der klassischen Musik. Ergebnisse der ARD-Musikstudie 2005*, Media Perspektiven(5).

Eucken, Walter 2004, *Grundsätze der Wirtschaftspolitik*, Tübingen.

Fischer, Gerhard 1983, "Die 'linke Geschichte' des GRIPS-Theaters", David Roberts(Hg.): *Tendenzwenden: Aspekte des Kulturwandels der siebziger Jahre*, Frankfurt a. M.

Fischer, Gerhard 2002, *GRIPS, Geschichte eines populären Theaters* (1966-2000), München.

Fischer, Gerhard 2004, 「"지하철 1호선" - 베를린 그리고 서울」, 정혜연 옮김, 『외국문학연구』 18, 33-53.

Fischer, Gerhard 2005, "Das Grips-Theater und die Macht", in: Haas, Birgit(Hg.): *Macht: Performativität, Performanz und Politiktheater seit 1990*, Würzburg, 183-196.

Fischer-Fels, Stefan 1999, *Der Schriftsteller Volker Ludwig, Kabarettautor - Liedtexter - Stückeschreiber*, Berlin.

Gembris, Heiner 2011, "Entwicklungsperspektiven zwischen Publikumsschwund und Publikumsentwicklung", in: Das Konzert: Martin Tröndle(Hg.): *Neue Aufführungskonzepte für eine klassische Form*, 61-82.

Geschichte Österreichs,
　　　https://de.wikipedia.org/wiki/Geschichte_%C3%96sterreichs

Gilcher-Holtey, Ingrid 2013, *1968 - Eine Wahrnehmungsrevolution?: Horizont-Verschiebungen des Politischen in den 1960er und 1970er Jahren*, München.

Girard, Augustin 1983, *Cultural development: experiences and policies*, UNESCO, Paris.

Grips Theater Berlin(Hg.) 2014, *Grips Theater Berlin 1969-2014*, Berlin.

GRIPS Theater(Hg.) 1987, *Lesebuch zum Stück, Eine linke Geschichte, Theaterstück mit Kabarett für Menschen ab 16*, Berlin.

GRIPS Theater(Hg.) 2009, *Grips Theater Berlin 1969-2009*, Berlin.

GRIPS Theater(Hg.) 2016, *30 Jahre LINIE 1. Reader zum Jubiläum am 30, April 2016*, www.grips-theater.de/unser-haus/presse.

Habermas, Jürgen 1962, *Strukturwandel der Öffentlichkeit. Untersuchungen zu einer Kategorie der bürgerlichen Gesellschaft* (Habilitationsschrift), Luchterhand, Neuwied 1962, Neuauflage: Suhrkamp, Frankfurt am Main 1990.

Haffner, Herbert 2007, *Die Berliner Philharmoniker*, Mainz.

Handelsblatt 2015. 2.12, "Berliner Philharmoniker. Noch mehr sparen können wir nicht".

Haselbach, Dieter u. a. 2012, *Der Kulturinfarkt: Von Allem zu viel und überall das Gleiche, Eine Polemik über Kulturpolitik, Kulturstaat, Kultursubvention*, München.

Hauff, Reinhard 2009, *Linie 1*, Leipzig: Kinowelt Home Entertainment, DVD.

Haug, Helgard/Wetzel, Daniel 2015, 2015년 7월 3일 독일 바이마르 에 베르크 E-Werk에서 공동연구팀(NRF-2014S1A5A2A03065037)이 수행한 인터뷰.

Hausmann, Andrea 2011, *Kunst- und Kulturmanagement: Kompaktwissen für Studium und Praxis*, Wiesbaden.

Hecker, Christian 2011, "Soziale Marktwirtschaft und Soziale Gerechtigkeit -

Mythos, Anspruch und Wirklichkeit", in: *Zeitschrift für Wirtschafts- und Unternehmensethik 12/2*, 269-294.

Heinrichs, Werner 2006, *Der Kulturbetrieb, Bildende Kunst - Musik - Literatur - Theater - Film*, Bielefeld.

Heinrichs, Werner 2012, *Kulturmanagement: Eine praxisorientierte Einführung*, Darmstadt.

Hoffmann, Hilmar 1974, *Perspektiven der kommunalen Kulturpolitik*, Frankfurt am Main.

Hoffmann, Hilmar 1979, *Kultur für alle, Perspektiven und Modelle*, Frankfurt a. M.

Hoffmann, Hilmar/Kramer, Dieter 2013, "Kultur für alle. Kulturpolitik im sozialen und demokratischen Rechtsstaat", www.kubi-online.de.

Höhne, Steffen 2009, *Kunst- und Kulturmanagement: Eine Einführung*, Paderborn.

Institut für Kulturpolitik der Kulturpolitischen Gesellschaft(Hg.) 2001, *Jahrbuch für Kulturpolitik 2000 - Bürgerschaftliches Engagement*, Bonn/Essen.

Institut für Kulturpolitik der Kulturpolitischen Gesellschaft(Hg.) 2007, *Jahrbuch für Kulturpolitik 2007, Thema: Europäische Kulturpolitik: Kulturstatistik, Chronik, Literatur, Adressen*, Essen.

Institut für Kulturpolitik der Kulturpolitischen Gesellschaft(Hg.) 2015, *Jahrbuch für Kulturpolitik 2014: Thema: Neue Kulturförderung*, Essen.

IWK(Die Initativen Wirtschaft für Kunst), http://www.iwk.at/default.aspx

Klamer, A. 2002, "Accounting for Socail and Cultural Values", De Economist, Vol. 150, No, 4.

Klein, Armin 2007, *Der exellente Kulturbetrieb*, Wiesbaden.

Klein, Armin 2010, "Kulturpolitik und die Rolle des Kulturmanagements in Deutschland", in: *Revue d'Allemagne et des pays de langue allemande* (2010), Strasbourg Tom 42, numéro 3, 263-276.

Klein, Armin(Hg.) 2011a, *Kompendium Kulturmanagement: Handbuch für Studium und Praxis*, München.

Klein, Armin 2011b, *Der exzellente Kulturbetrieb*, Wiesbaden.

Klein, Armin 2015, 2015년 7월 6일 독일 칼스루에에서 공동연구팀 (NRF-2014S1A5A2A03065037)이 수행한 인터뷰.

Klein, Armin/Heinrichs, Werner 2001, *Kulturmanagement von A-Z, 600 Begriffe für Studium und Praxis*, München.

Kolneder, Wolfgang/Ludwig, Volker(Hg.) 1994, *Das Grips Buch, Theatergeschichten*, Berlin.

Kolneder, Wolfgang/Ludwig, Volker/Klaus Wagenbach 1979, *Das GRIPS Theater, Geschichte und Geschichten, Erfahrungen und Gespräche aus einem Berliner Kinder- und Jugendtheater*, Berlin.

Konrad, Heimo 2011, *Kulturpolitik, Eine interdisziplinäre Einfürung*, Wien: Facultas.

Kozicki, Norbert 2008, *Aufbruch in NRW: 1968 und die Folgen*, Essen.

Kraushaar, Wolfgang 2000, *1968 als Mythos, Chiffre und Zäsur*, Hamburg.

Kraushaar, Wolfgang(Hg.) 2008, *Achtundsechzig: Eine Bilanz*, Berlin.

Krüger, Martina 2009, "Die Grips-Methode",
　　　http://www.berlin-visavis.de/node/100

Kunst und Kulturbericht Österreich 2015,
　　　https://www.parlament.gv.at/PAKT/VHG/BR/III-BR/III-BR_00596/im fname_566393.pdf

Länderprofil Österreich 2014, http://www.culturalpolicies.net

Länderprofil Österreich 2016,
　　　http://www.culturalpolicies.net/down/austria_ol_012016. pdf

Landesgesetz Steiermark Nr.80,
　　　https://www.ris.bka.gv.at/Dokumente/Lgbl/LGBL_ST_20050901_80/L GBL_ST_20050901_80.html

Lexikon der Filmbegriffe-MacGuffin,
　　　http://filmlexikon.uni-kiel.de/index.php?action=lexikon&tag=det&id=472

Ludwig, Volker 2005, "Und immer zur Hauptverkehrszeit! Wie wenn'se Publikum brauchen für'n Dot", in: *Theater Heute Jubiläumsbuch "Sonderstück - 30 Jahre Mülheimer Theatertage NRW"*, 55-57.

Ludwig, Volker 2011, *Linie 1 und Linie 2 - Der Alptraum*, Berlin.

Ludwig, Volker 2015, 2015년 7월 2일 독일 베를린 그립스 극장 das GRIPS Theater 에서 공동연구팀(NRF-2014S1A5A2A03065037)이 수행한 인터뷰.

Ludwig, Volker/Michel, Detlef 1977, *Das hältste ja im Kopf nicht aus*, München.

Ludwig, Volker/Michel, Detlef 1979, *Die schönste Zeit im Leben*, München.

Ludwig, Volker/Michel, Detlef 1980, *Eine linke Geschichte. Theaterstück mit Kabarett*, Berlin.

Manfred/Schnilin, Gérard(Hg.) 1992, *Theaterlexikon*, rowohlt.

Marx, Reinhard 2006, "Wirtschaftsliberalismus und Katholische Soziallehre", in:

Freiburger Diskussionspapiere zur Ordnungsökonomik 06/3, 1-13.

Mast, Christine/Milliken, Catherine 2008, *Zukunft@BPhil. Die Education-Projekte der Berliner Philharmoniker, Unterrichtsmoelle für die Praxis*, Mainz.

Matzke, Mieke 2015, 2015년 7월 7일 독일 베를린 헤벨 암 우퍼 Hebbel am Ufer에서 공동연구팀(NRF-2014S1A5A2A03065037)이 수행한 인터뷰.

Mertens, Gerald 2010, *Orchestermanagement*, Wiesbaden.

Messner, Bettina & Wrentschur, Michael(Hg.) 2011, *Initiative Soziokultur, Diskurse, Konzepte, Praxis*, Berlin: LIT Verlag Brauneck,

Messner, Johannes 1954, *Kulturethik mit Grundlegung durch Prinzipienethik und Persönlichkeitsethik*, Innsbruck.

Mozartsjahr, https://de.wikipedia.org/wiki/Mozartjahr

Müller-Armack, Alfred 1990, *Wirtschaftslenkung und Marktwirtschaft*, München.

nachtkritik.de, "Friedrich-Luft-Preis der Berliner Morgenpost für Linie 2 am Grips Theater. Rückblick auf 40 Jahre Geschichte mit Grips", http://www.nachtkritik.de/index.php?option=com_content&view=articl e&id=4037:friedrich-luft-preis-der-berliner-morgenpost-fuer-linie-2- am-grips-theater&catid=126&Itemid=100089

Neuhoff, Hans 2001, "Die Altersstruktur von Konzertpublika-Querschnitte und Längsschnitte von Klassik bis Pop im kultursoziologischer Scholz", in: Dieter David(2007): Kultur heute, Die Berliner Philharmoniker im Dritten Reich. Archiv, in: Deutschlandfunk Archiv, Analyse, in: Musikform, Jg. 95.

North, Michael(Hg.) 2005, *Deutsche Wirtschaftsgeschichte: Ein Jahrtausend im Überblick*, München.

Off-Theater, https://de.wikipedia.org/wiki/Off-Theater

Österreich in der Zeit des Nationalsozialismus, https://de.wikipedia.org/wiki/%C3%96sterreich_in_der_Zeit_des_Nation alsozialismus

Päpstlicher Rat für Gerechtigkeit und Frieden(Hg.) 2014, *Kompendium der Soziallehre der Kirche*, Freiburg.

Parzinger, Hermann 2015, "Museum Island and Humboldt-Forum: A New Centre for Art and Culture in Berlin", 『국립중앙박물관 용산이전·개요 10주년 기념 국제학술대회발표집』, 35-43.

Pietzsch, Ingeborg(Hg.) 1985, *Das hältste ja im Kopf nicht aus. Stücke des Grips-Theater*, Berlin.

Pottag, Hedwig 2010, *LINIE 1 als interkulturelles Musiktheaterphänomen*, Marburg.

Raimund Theater, https://www.musicalvienna.at/de/die-theater/raimundtheater

Rauscher, Anton(Hg.) 2008, *Handbuch der Katholischen Soziallehre.. Im Auftrag der Görres-Gesellschaft zur Pflege der Wissenschaft und der Katholischen Sozialwissenschaftlichen*, Berlin.

Renz, Thomas 2016, *Nicht-Besucherforschung: Die Förderung kultureller Teilhabe durch Audience Development*, Bielefeld.

Riener, Alex 2015, 2015년 6월 26일 오스트리아 빈 로나허(Ronacher) 극장에서 공동연구팀(NRF-2014S1A5A2A03065037)이 수행한 인터뷰.

Ronacher, https://www.musicalvienna.at/de/die-theater/ronacher

Saary, Margareta 2002, *Revue. Oesterreichisches Musiklexikon*. Online- Ausgabe, Wien, http://www.musiklexikon.ac.at/ml/musik_R/Revue.xml

Scheytt, Oliver 2005, "Kultur für alle und von allen-ein Erfolgs- oder Auslaufmodell?", in: Birgit Mandel(2005), *Kulturvermittlung zwischen kutureller Bildung und Kulturmarketing*, Bielefeld, 25-30.

Scheytt, Oliver/Sievers, Norbert 2010, "Kulturpolitische Mitteilungen", Nr. 130.

Schikaneder Making of, https://www.youtube.com/watch?v=cLpAgDHtAoc

Schiller, Friedrich 1795, *Über die ästhetische Erziehung des Menschen in einer Reihe von Briefen*, Stuttgart.

Schmidt, Thomas 2012, *Theatermanagement: Eine Einführung*, Heidelberg.

Schmidt-Werthern, Konrad 2015, 2015년 7월 7일 베를린 시의 문화부장 Senatskanzlei Kulturelle Angelegenheiten Leiter 사무실에서 공동연구팀 (NRF-2014S1A5A2A03065037)이 수행한 인터뷰.

Schneider, Wolfgang 2005, "Kulturvermittlung braucht Kulturpolitik um neue Strategien ästhetischer Kommunikation zu entwickeln", in: Birgit Mandel(2005) *Kulturvermittlung zwischen kutureller Bildung und Kulturmarketing*, Bielefeld.

Schneider, Wolfgang(Hg.) 2010, *Kulturelle Bildung braucht Kulturpolitik: Hilmar Hoffmanns "Kultur für alle" reloaded*, Hildesheim.

Schneider, Wolfgang 2013, *Theater entwickeln und planen, Kulturpolitische Konzeptionen zur Reform der Darstellenden Künste*, Bielefeld.

Schneider Wolfgang 2015, 2015년 7월 9일 독일 힐데스하임 대학 Universität Hildesheim에서 공동연구팀(NRF-2014S1A5A2A0306503 7)이 수행한 인터뷰.

Schwencke, Olaf 2001, *Das Europa der Kulturen - Kulturpolitik in Europa*, Essen.

Simon, Odile(Hg.) 1994, *Das Grips Buch, Theatergeschichten, Bd. 2, 1994-1999*, Berlin.

Statistische Ämter des Bundes und der Länder(Hg.) 2015, *Kulturfinanzbericht*, Wiesbaden.

Steiermärkische Kulturförderungsgesetz 2005, https://www.ris.bka.gv.at/Dokumente/Lgbl/LGBL_ST_20050901_80/L GBL_ST_20050901_80.html

Theater an der Wien, https://www.theater-wien.at/de/theater/die-theater

Theede, Michael 2007, *Management und Marketing von Konzerthäusern*, Frankfurt am Main.

Tiroler Kulturförderungsgesetz 2010, https://www.ris.bka.gv.at/Dokumente/Lgbl/LGBL_TI_20100708_31/LG BL_TI_20100708_31.pdf

Totentanz, https://de.wikipedia.org/wiki/Totentanz.

UNESCO 2005, Universal Declaration on Cultural Diversity, Article 5.

VBW Geschäftsbericht 2014, http://www.vbw-ev.de/de/service/download/ publikationen/item/geschaeftsbericht-2014.html

VBW Geschäftsbericht 2015, http://www.vbw-ev.de/de/service/download/ publikationen/item/geschaeftsbericht-2015.html

VBW-Bilanz 2015, https://www.vbw.at/media/file/92_VBW-GB2015- Bilanz.pdf

VBW-Die offizielle Seite der Vereinigte Bühnen Wien, https://www.vbw.at/de/home

Vogel, Bernhard/Kutsch, Matthias 2008, *40 Jahre 1968: Alte und neue Mythen - Eine Streitschrift*, Freiburg.

Vorwerk, Christopher 2012, *Qualität im Theater: Anforderungssysteme im Öffentlichen Deutschen Theater und ihr Management*, Heidelberg.

Wandel, Rudiger 2010, *Linie 2 - Der Alptraum*, Berlin: Grips, DVD.

Wimmer, Michael 2011, *Kultur und Demokratie*, Innsbruck: Studien Verlag.

Wienholding, https://www.wienholding.at/

Zembylas, Tasos 2008, "Kulturpolitik in Österreich", in Klein, Armin(Hg.), *Kompendium Kulturmanagement Handbuch für Studium und Praxis*, München: Valden. 147-164.

Zulauf, Jochen 2012, *Aktivierendes Kulturmanagement: Handbuch Organisationsentwicklung und Qualitätsmanagement für Kulturbetriebe*, Bielefeld.

저자 소개

곽정연 독일 트리어 대학에서 교육학, 독어독문학, 미디어커뮤니케이션학을 수학했으며 미디어커뮤니케이션학 수료증과 독어학 석사 학위를 취득했다. 독일 요한 볼프강 괴테 프랑크푸르트 대학교에서 독일 관념주의 철학과 정신분석학에 입각해 독일 낭만주의 문학을 연구하여 박사학위를 취득했다. 현재 덕성여자대학교 독어독문학과 교수로 재직하고 있다. 호프만의 『브람빌라 공주』를 번역하여 한독문학번역연구소가 수여하는 번역상을 수상하였다.

현재 관심을 가지고 연구하는 분야는 문화정책과 문화경영 그리고 정신분석학, 탈식민주의 이론, 문화기호학에 입각한 문학비평, 매체연구, 문화분석이다. 대표연구업적은 『정신분석』, 「정신분석학과 문학비평」, 「정신분석학과 영화비평」, 「정신분석학과 디지털문학비평」, 「정신분석학과 문화분석」, 「효과적인 디지털 스토리텔링을 위한 인쇄매체와 영상매체의 심리묘사 비교연구」, 「다문화사회의 문화적 저항 – 탈식민주의 이론을 중심으로」, 「독일문화정책과 예술경영의 현황」, 「독일 예술경영과 문화민주주의」(공저) 「독일 문화정책과 사회적 시장경제의 연계성」 등이다

최미세 독일 베스트펠리쉐 빌헬름스 뮌스터 대학교에서 음악학, 사회학, 교육학을 전공하고 음악미학에 입각해 19세기의 음악이론과 철학사상을 음악해석과 연결시키는 연구로 박사학위를 취득하였다. 현재 서울여자대학교에서 학생들을 가르치면서 구스타프 말러에 대한 연구 프로젝트를 진행하고 있다.

현재의 주요 연구 분야는 문화예술정책, 문화예술경영과 문화예술교육, 그리고 구스타프 말러와 문화적 정체성, 예술철학에 입각한 문화예술비평과 분석이다. 대표연구업적은 「낭만주의와 19세기 음악에 대한 이해」, 「유토피아 – 예술의 미학적 가치와 경제적 윤리의 융합」, 「문화예술의 공적 가치와 문화민주주의」, 「문화민주주의에 대한 논의와 현황」, 「독일

예술경영과 문화민주주의」(공저), 「음악에 나타난 과학적 성격」, 「헤르만 폰 헬름홀츠 – 생리학적인 이론에서 본 음악의 객관성」, 「구스타프 말러의 작품세계에 나타난 패러독스적인 음악언어 – 소년의 마술피리 모음집에 기초한 교향곡을 중심으로」, 「구스타프 말러의 작품세계에 나타난 패러독스적인 음악언어 – 제8번 천인교향곡을 중심으로」 등이다.

조수진 한양대학교 연극영화학과를 졸업하였으며, 독일 에어랑엔–뉘른베르크 대학교에서 영화학 석사 및 박사학위를 취득하였다. 현재 덕성여대, 한양대 등에서 영화, 예술, 문화 등과 관련하여 강의하고 있다.

현재 관심을 가진 연구 분야는 독일문화 및 영화 연구, 다큐멘터리 영화 연구, 문화정책과 문화예술교육 연구 등이다. 대표 연구업적으로 「현대 독일 사회 속 여성들의 삶을 바라보는 하나의 시선 – 경계에 선 여성: 페오 알라닥의 〈그녀가 떠날 때〉(2010)를 중심으로」, 「오스트리아 문화정책과 예술경영 현황 – 공공예술기관의 운영형태 및 재원조성을 중심으로」, 「현대독일영화의 한 경향: 포스트모던 시대의 역사영화 – 오스카 뢸러의 〈유대인 쥐스 – 양심 없는 영화〉(2010)를 중심으로」, 「아우슈비츠와 기억: 우리는 역사와 어떻게 대면해야 하는가 – 영화 〈마지막에는 여행객들이 온다〉를 중심으로」 등이 있으며, 공저 『천만 영화를 해부하다 시리즈 1: 내부자들』이 있다.

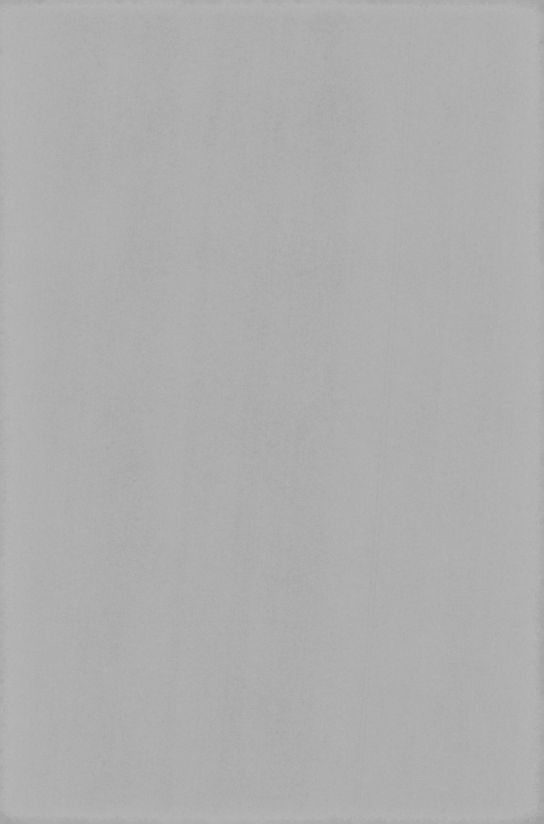